KB146634

일러스트로 보는

유럽 복식
문화와 역사 2

바로크부터 아르누보까지

일러스트로 보는

유럽 복식
문화와 역사 2
바로크부터 아르누보까지

초판 인쇄일 2021년 4월 27일
초판 발행일 2021년 5월 4일
2쇄 발행일 2022년 5월 24일
지은이 글림자
발행인 박정모
등록번호 제9-295호
발행처 도서출판 혜지원
주소 (10881) 경기도 파주시 회동길 445-4(문발동 638) 302호
전화 031)955-9221~5 팩스 031)955-9220
홈페이지 www.hyejiwon.co.kr

기획 박혜지
진행 민선준
디자인 김보리
영업마케팅 황대일, 서지영
ISBN 978-89-8379-736-0
정가 20,000원

Copyright © 2021 by 글림자 All rights reserved.

No Part of this book may be reproduced or transmitted in any form,
by any means without the prior written permission on the publisher.

이 책은 저작권법에 의해 보호를 받는 저작물이므로 어떠한 형태의 무단 전재나 복제도 금합니다.
본문 중에 인용한 제품명은 각 개발사의 등록상표이며, 특허법과 저작권법 등에 의해 보호를 받고 있습니다.

일러스트로 보는

유럽 복식
문화와 역사 2

바로크부터 아르누보까지

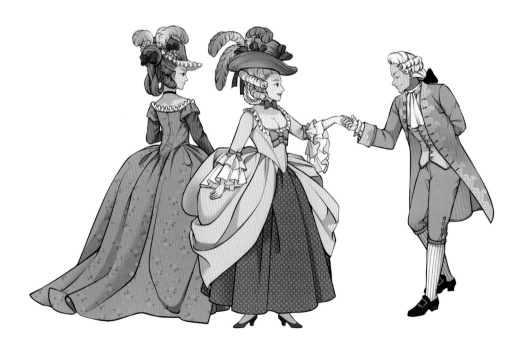

혜지원

책을 펴내며

패션은 역사와 문명을 비추는 거울이라고 합니다.

르네상스 시대까지만 해도 스페인, 영국과 같은 강대국이 주도하던 패션 유행의 중심이 바로크 시대에 들어서면서 네덜란드로 넘어가게 된 이유는 무엇일까요? 그러고 난 뒤 프랑스가 패션의 주도권을 차지하면서, 유럽 최대의 강국으로 우뚝 서고 수백 년 넘게 문화적 위력을 보였던 요인은 어떤 점이었을까요? 전근대에는 그저 모두 평범한 드레스였는데, 1800년대부터는 시간과 장소, 상황에 따른 옷차림 예절이라는 게 왜 생겨난 것일까요?

1600년대(17세기)부터 유럽은 혼란스럽던 중세 시대가 끝나고, 새로운 시대가 열렸습니다. 이 시기부터 1800년대(19세기)까지는 근대 사회가 형성되고 발전한 때이며, 복식 역시 문화적인 혁명을 겪으며 근대 복식으로 정착해 가는 흥미로운 시대였습니다. 2천 년이 넘는 고대와 중세를 다루었던『유럽 복식 문화와 역사 1』과 비교했을 때 이번의『유럽 복식 문화와 역사 2』는 겨우 300년가량의 시대를 다루지만, 앞서 출간한 1편과 비교했을 때와 분량은 큰 차이가 없습니다. 그만큼 근세와 근대가 격동적이고, 다양하고, 이전과 비교할 수 없을 정도로 풍성한 문화를 꽃피웠던 시대였음을 알 수 있습니다. 인간이 자신의 존재와 삶에 더욱 의미를 부여하게 되면서, 패션 역시 보다 과격하고 참신하게 착용자의 정신을 표현하게 되었습니다.『유럽 복식 문화와 역사 2』는 이러한 근세와 근대 복식문화의 변천에 대해 소개하는 책입니다.

1편과 마찬가지로, 2편 역시 일반적인 복식사 관련 자료에서 시기를 구분하는 방식을 그대로 따르되 몇 가지 예외를 두었습니다. 첫째, 바로크 시대와 로코코 시대는 좀 더 세부적으로 소개하기 위해 바로크 전기-후기, 로코코 전기-후기로 구분

하여 그 흐름을 확인할 수 있도록 하였습니다. 둘째, 바로크 시대와 로코코 시대는 각 나라별 발전의 양상이 다르기에 나라별 의복의 특징을 서술하였지만, 프랑스 대혁명과 나폴레옹 시대를 거치면서 유럽은 프랑스를 중심으로 보다 통일된 복식 체계를 갖추게 되었습니다. 따라서 1800년대(19세기)의 복식은 국가별 차이가 아닌 일상복-야회복-외출복과 같은 때와 장소에 따른 복식의 차이를 설명하였습니다. 셋째, 이러한 구분은 형태상의 특징을 우선시하여 애매한 경우 본인의 개인적 판단하에 정리된 부분이 있을 수 있습니다. 넷째, 시대의 구분은 당대 예술 양식의 명칭을 차용하였습니다. 가령 1850년대는 보통 크리놀린 시대, 혹은 나폴레옹 3세 시대라고 부르는 경우가 많지만, 본책에서는 앞뒤 시대와의 통일성을 위해 사실주의 양식으로 이름 붙였습니다.

이렇듯 『유럽 복식 문화와 역사』 시리즈는 효과적이고 수월한 스토리 진행을 위하여 임의로 흐름과 배열을 조절한 부분이 있기에, 타 복식사 서적 혹은 자료와 차이가 날 수 있음을 감안해 주시기 바랍니다. 앞서 1편을 구입해 주신 분들은 아시겠지만, 『유럽 복식 문화와 역사』는 원하는 자료를 쉽게 찾아보시는 데에 도움이 되고자 본편에 들어가기에 앞서 책을 읽는 방법을 안내해 드리고자 합니다.

글림자 올림

책을 읽는 방법
COMPOSITION OF BOOKS

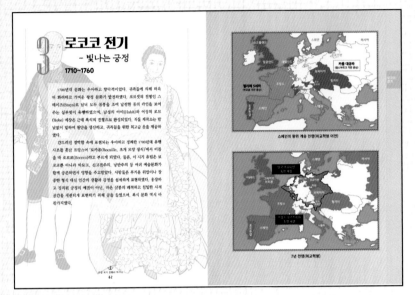

1. 시대적 배경과 지도

복식사에서 큰 흐름이 바뀌게 된 시대적–국가적 배경을 지도와 함께 한눈에 확인할 수 있습니다.

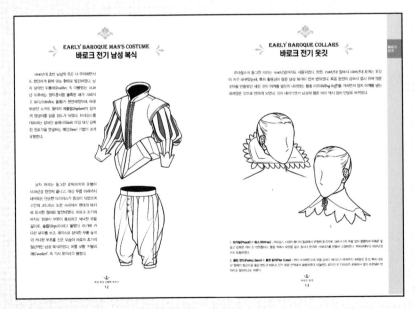

2. 복식 요소

시대가 흐르면서 새롭게 등장한, 그 시대의 가장 대표적인 복식 요소를 소개합니다. 또한 특정 지역만의 개성적인 옷차림에 대해서도 추가로 배울 수 있습니다.

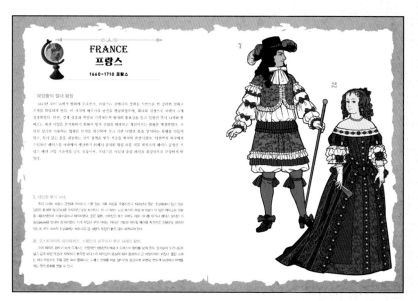

3. 나라별 의복 특징

시대별로 유럽의 각 지역 혹은 국가가 가진 환경적인 배경과 옷차림의 특징을 간략히 설명합니다. 오른쪽에는 해당 국가의 가장 대표적인 복식 일러스트가 그려져 있습니다.

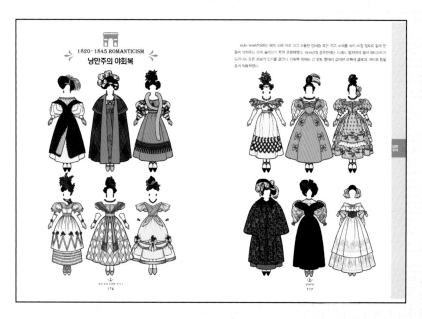

4. 나라별 의복 양식

회화나 유적, 복원도 등 다양한 자료에 남아 있는 예시를 통해 시대별, 지역별 의복의 차이를 한눈에 살펴볼 수 있습니다.

목차

CONTENTS

책을 펴내며 ·························· 4

1. **바로크 전기** – 급격한 국제 정세 ································· 10

2. **바로크 후기** – 짐이 곧 국가다 ································· 34

3. **로코코 전기** – 빛나는 궁정 ································· 62

4. **로코코 후기** – 향락의 절정과 몰락 ································· 90

5. **신고전주의** – 시민과 황제 ································· 124

6. **낭만주의** – 다시 귀족주의 ································· 156

7. **사실주의** - 새장에 갇힌 꽃 ···················· 188

8. **인상주의** - 복식의 기계화 ···················· 210

9. **아르누보** - 신세기의 여명 ···················· 230

부록 ················ 264

책을 마치며 ··········· 276

참조 ··········· 278

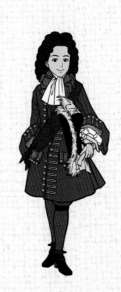

I 바로크 전기
- 급격한 국제 정세
1610 ~ 1660

　　1600년대, 즉 17세기는 1618년 독일(신성 로마 제국)에서 발발한 대규모 국제 종교 전쟁인 30년 전쟁을 기점으로 크게 정세가 바뀌게 된다. 30년 전쟁은 1648년 독일에서 베스트팔렌 조약을 체결함에 따라 종결되었다. 이 피비린내 나는 종교 전쟁을 기점으로 독일과 스페인이 권력을 상실하고, 이들의 영향력 아래 있던 네덜란드가 독립하면서 자유로운 네덜란드풍 시민(부르주아) 복식이 패션 문화에도 널리 퍼지게 되었다. 이전 르네상스 시대의 지나친 화려함이나 과장 또는 인체를 억압하는 복식에 반발하는 형태로 자연주의가 유행하였으며, 활동이 편하고 다소 풍성한 옷이 인기를 끌었다. 1600년대 전반은 이렇듯, 유럽 전역이 큰 혼란과 변혁을 경험한 과도기이며 패션 역시 국제 정세와 함께 빠르게 유동적으로 변화하였다. 따라서 엄밀히 말하면 바로크 전기란 르네상스 양식에서 바로크 양식으로 넘어가는 중간 단계를 말하는 것이라고 볼 수 있다.

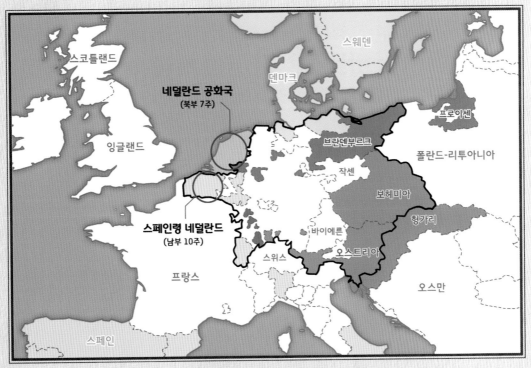

유럽 전체가 휘말린 30년 종교 전쟁

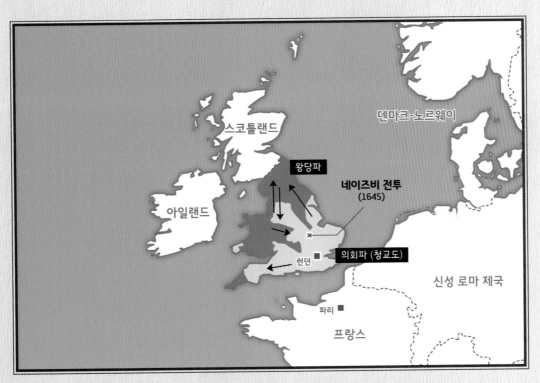

잉글랜드의 청교도 혁명

바로크 전기 남성 복식

1600년대 초반 남성의 옷은 더 우아하면서도 편안하게 몸에 맞는 형태로 발전하였다. 남자 상의인 두블레(Doublet, 즉 더블릿)는 1620년 이후에는 완두콩처럼 불룩한 배가 사라지고 보디스(Bodice, 몸통)가 편안해졌으며, 아랫부분인 스커트 형태의 페플럼(Peplum)이 길어져 엉덩이를 덮을 정도가 되었다. 르네상스를 대표하는 장식인 슬래시(Slash) 트임 대신 길쭉한 천조각을 연결하는 페인(Pane) 기법이 크게 유행한다.

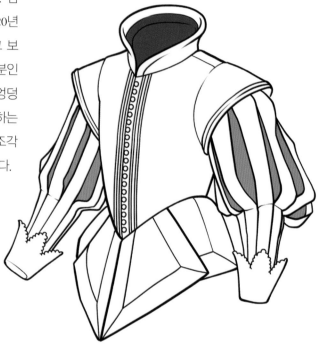

남자 하의는 동그란 호박바지의 유행이 1620년경 완전히 끝나고, 대신 무릎 아래까지 내려오는 단순한 브리치스가 중심이 되었으며 고간의 코드피스 또한 사라져서 현대의 바지와 유사한 형태로 발전하였다. 바로크 초기의 바지는 엉덩이 부분이 풍성하고 넉넉한 무릎 길이로, 슬롭(Slops)이라고 불렀다. 여기에 커다란 모자를 쓰고, 레이스로 장식한 무릎 높이의 커다란 부츠를 신은 모습이 바로크 초기의 일반적인 남성 복식이었다. 이를 보통 '카발리에(Cavalier)', 즉 기사 옷이라고 불렀다.

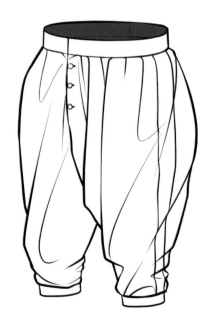

EARLY BAROQUE COLLARS
바로크 전기 옷깃

르네상스식 동그란 러프는 1640년경까지도 사용되었다. 한편 1500년대 말에서 1600년대 초에는 옷깃이 자주 바뀌었는데, 특히 활동성이 많은 남성 복식이 먼저 변하였다. 목을 완전히 감싸서 접시 위에 얹은 것처럼 만들었던 세운 깃이 어깨를 덮듯이 내려앉는 폴링 러프(*Falling Ruff*)를 거치면서 점차 어깨를 덮는 내려앉은 깃으로 변하게 되었다. 깃이 내려가면서 남성의 짧은 머리 역시 점차 단발로 바뀌었다.

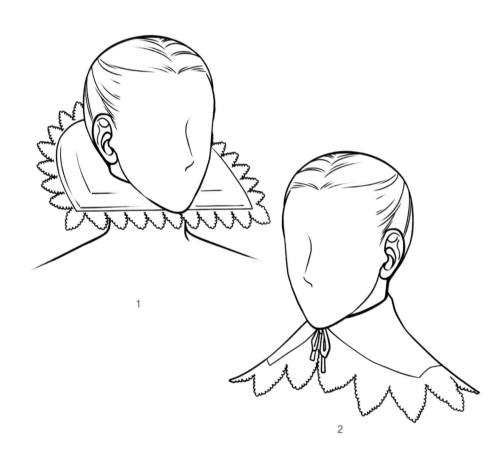

1. **피카딜(Pikadil) = 휘스크(Whisk)** : 르네상스 시대의 메디치 칼라에서 변형된 옷깃으로, 러프식 S자 주름 없이 평평하며 뒤쪽은 둥글고 앞쪽은 각이 진 반원형이다. 풀을 먹여서 모양을 잡고 철사나 판지로 서포타즈를 만들어 고정하였다. 1600년대부터 1630년경까지 유행하였다.

2. **폴링 밴드(Falling Band) = 플랫 칼라(Flat Collar)** : 하이 네크라인으로 목을 감싸고 레이스가 어깨까지 내려앉은 옷깃. 특히 네모난 형태의 청교도용 폴링 밴드가 바로크 전기 유럽 전역에서 유행하였다. 네덜란드 화가인 반 다이크의 회화에서 많이 표현되어 반다이크 칼라라고도 부른다.

NETHERLANDS
네덜란드

1610~1660 베네룩스

| 황금 시대 |

　이전까지 독일과 스페인의 영향력 아래에 있었던 베네룩스 지역은 높은 세금과 종교 탄압에 맞서 1568년부터 독립 전쟁에 들어섰다. 공화국을 세워 독립을 선포하였고 이를 계기로 삼아 약진한 네덜란드는, 영국을 따라 동인도 회사를 설립하는 등 근대 자본주의 아래 해상 무역을 크게 번성하여 네덜란드 황금 시대(Dutch Golden Age)를 맞이하였다. 가장 성장한 세력은 남부에서 이주해 온 모직물 상공업자들로, 부를 축적하여 번영을 이룬 부르주아였다. 격렬하고 활동적이었던 바로크 전기, 사람들은 소박하고 장식이 적으며 편안하고 자유롭게 변한 네덜란드 시민 패션을 동경하였다.

1. 프란츠 할스의 회화를 참고한 1620년대 여성 복식.

　맷돌처럼 거대한 르네상스풍 러프는 유독 베네룩스 지방에서 오랫동안 이어졌다. 보정 속옷인 파딩게일을 사용한 불편하고 과장된 실루엣까지 모두 르네상스 말기와 같지만, 딱딱하고 뾰족하던 몸통의 끝 부분이 둥글게 변한 점에서 바로크 시대로 넘어왔음을 추측할 수 있다. 머리에 쓰고 있는 둥근 다이어뎀 캡(*Diadem Cap*)은 바로크 시대 네덜란드에서 크게 유행한 머리쓰개이다.

2. 디르크 할스, 반 다이크, 루벤스 등의 회화를 참고한 1630년대 여성 복식.

　러프와 함께 많이 사용되었던 메디치 칼라는 시간이 지날수록 점차 낮아져 어깨로 내려왔다. 바로크 전기 드레스의 가장 대표적인 특징 중 하나는 비라고 슬리브(*Virago Sleeve*)였다. 이는 소매가 여러 줄의 패널(*Panel*)로 이루어져 있고, 팔꿈치에 리본을 묶어서 위아래로 퍼프를 만드는 형태이다. 하체는 파딩게일이 사라져서 치맛자락이 자연스럽게 아래로 늘어졌다. 이 시기 베네룩스 회화 작품에서는 드레스 겉자락을 위로 잡아 올려 그 아래로 밝은 색상의 치마를 보이도록 연출한 모습이 자주 나타난다.

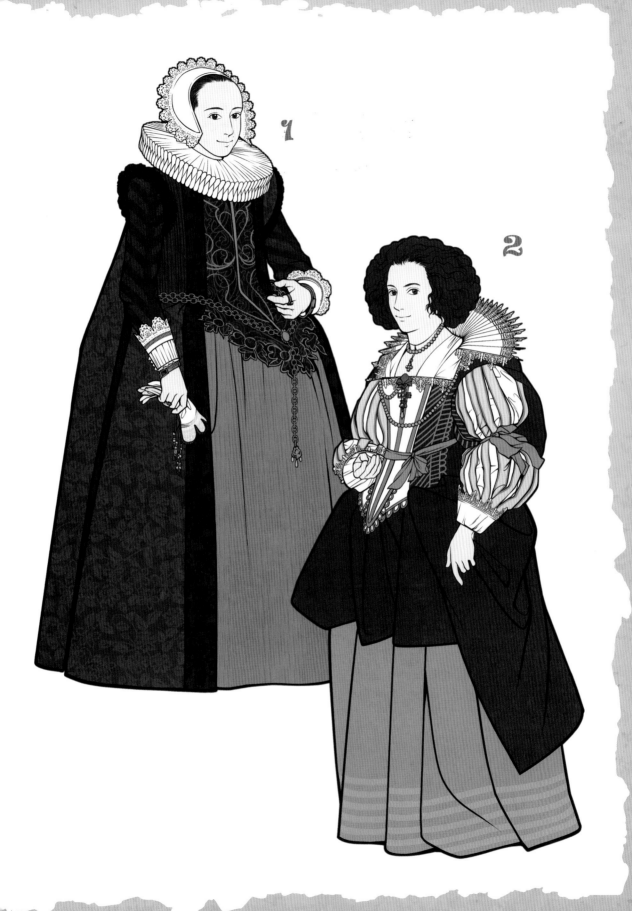

HOLY ROMAN EMPIRE
신성 로마 제국
1610~1660 독일

| 황폐화된 독일 |

1555년 아우크스부르크 화의가 가졌던 한계는 결국 30년 종교 전쟁을 초래하였다. 중부 유럽인 독일은 주 전장이 되었으며, 전쟁을 겪으며 인구가 절반 가까이 희생되었고 국토는 크게 황폐해졌다. 이후 1648년의 베스트팔렌 조약은 각지의 제후국들이 정치와 종교의 자유를 획득하고 사실상 독립 공국의 지위를 얻으며, 신성 로마 제국은 껍데기만 남는 결과를 가져왔다. 이러한 혼란 속에 독일의 패션은 유행의 주류에서 벗어난 옷차림으로 지체되었으며, 세련미 역시 뒤떨어진 편이었다.

1. 막시밀리안 1세. 바이에른의 선제후.

막시밀리안은 가톨릭계의 상류층이지만, 1600년대 전반 유행하였던 검소하고 실용적인 남성 일상복을 입었다. 목선은 낮은 폴링 밴드로 감쌌고 비슷한 양식의 소매 커프스가 달려서, 섬세하고 하얀 레이스가 단순하고 검은 옷차림과 아름답게 대비되도록 하였다. 초상화에 드러나지 않은 하의는 프란츠 할스의 회화 중 유사한 옷차림의 넉넉한 바지를 참고하여 재현하였다.

2. 오스트리아의 마리아 안나 황녀. 막시밀리안의 아내.

아직 르네상스 패션에서 벗어나지 못하여 정체된 독일의 옷차림을 볼 수 있다. 납작한 휘스크 옷깃은 접시 위에 잘린 머리가 올라간 듯한 착시를 준다. 어깨에서 늘어지는 행잉 슬리브 역시 르네상스 후기의 것으로, 동시기 다른 지역에서는 이미 유행이 지난 것이다. 이렇듯 빈틈없는 스페인 귀족풍 드레스는 1630년경까지 이어졌다. 얼굴 양쪽으로 곱슬곱슬한 머리 모양만이 바로크 시대 전기의 초상화임을 암시한다. 르네상스 시대까지는 머리카락을 단정하게 묶어서 작은 모자나 후드를 썼지만, 바로크 시대에 들어서면 여성들이 모두 머리카락을 자연스럽게 드러내 멋을 부렸다.

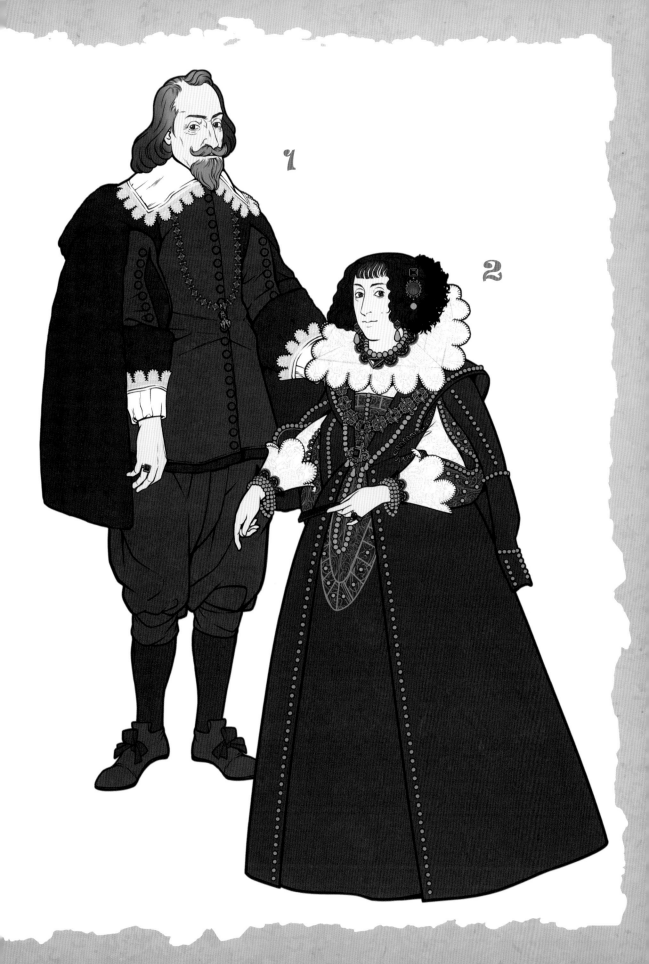

1610~1660 NETHERLANDS
바로크 전기 네덜란드 양식

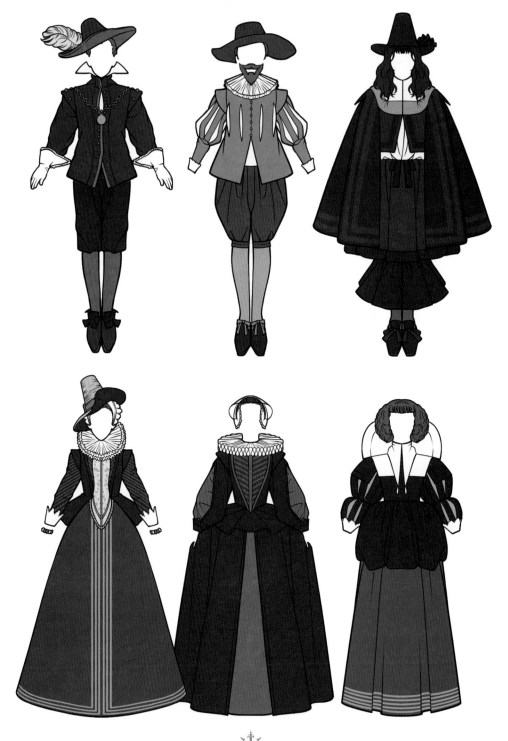

1610~1660 GERMANY
바로크 전기 독일 양식

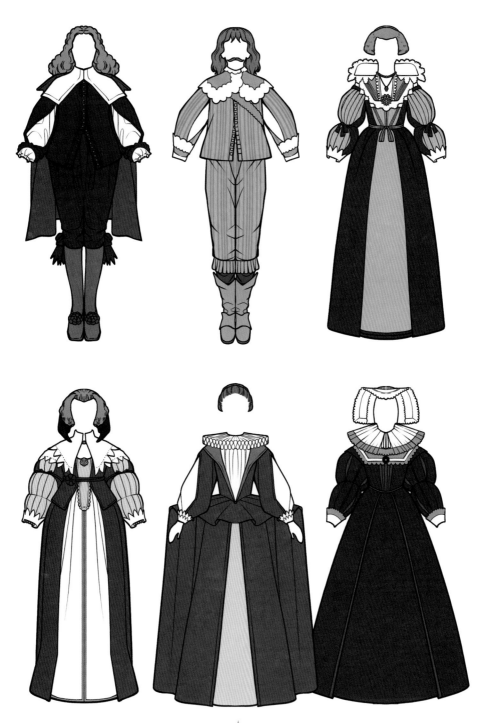

FRANCE
프랑스

1610~1660 프랑스

프랑스 또한 타 국가들과 마찬가지로 1500년대 후반 종교 내란을 겪었지만, 이후 1600년대에 들어서면서 신성 로마 제국의 영토를 분열시키는데 주도적 역할을 하여 압도적인 국력을 키워나가게 되었다. 30년 전쟁에서 승리한 프랑스는 재상 콜베르의 중상주의 정책에 따라 막대한 부를 축적하고 국력의 우위를 점하였으며, 이는 패션에서도 이탈리아나 스페인이 가지고 있던 중심이 서서히 프랑스로 넘어가고 있음을 의미했다. 네덜란드와 비교하면 프랑스는 좀 더 화려하고 정교한 남성 패션을 중심으로 발전하였다.

1. 오를레앙 공 가스통. 앙리 4세의 왕자.

가스통의 초상화에는 휘스크와 폴링 밴드 두 가지 옷깃 형태가 모두 나타난다. 상의인 두블레는 단추선을 따라 트여 있어 안에 받쳐 입은 슈미즈가 드러난다. 하이 웨이스트의 허리 실루엣 아래로 두블레 자락이 치마처럼 내려오고, 긴 브리치스는 시접을 따라 단추 장식으로 꾸며졌다. 오를레앙은 곱슬거리는 머리카락 중 한쪽만 길게 길러서 어깨까지 늘어뜨렸는데, 이는 바로크 시대 유행한 카드네트(*Cadenette*)라는 스타일이다. 영국에서는 '사랑의 끄나풀(*Lovelock*)'이라고 불렀다.

2. 로렌의 마르그리트. 가스통의 부인.

프랑스는 상대적으로 다른 나라들에 비해 무늬를 짜넣거나 자수를 놓은 화려한 옷감을 많이 사용하였다. 1640년대 이후부터는 여성의 드레스 역시 옷깃이 완전히 어깨로 눕혀진 형태로 변하였다. 이전보다 짧아진 몸통은 바스킨(르네상스식 코르셋)을 착용하지 않는 대신, 보디스(*Bodice*) 안쪽에 패드를 넣어 조금 빳빳하게 처리하는 방식으로 바뀌었다. 풍성한 비라고 슬리브는 답답해보이지 않고 안정적이지만, 축 처진 어깨에 부푼 소매는 팔을 어깨 위로 들어올리기 어려웠다. 겉에는 오버 가운을 걸쳤다.

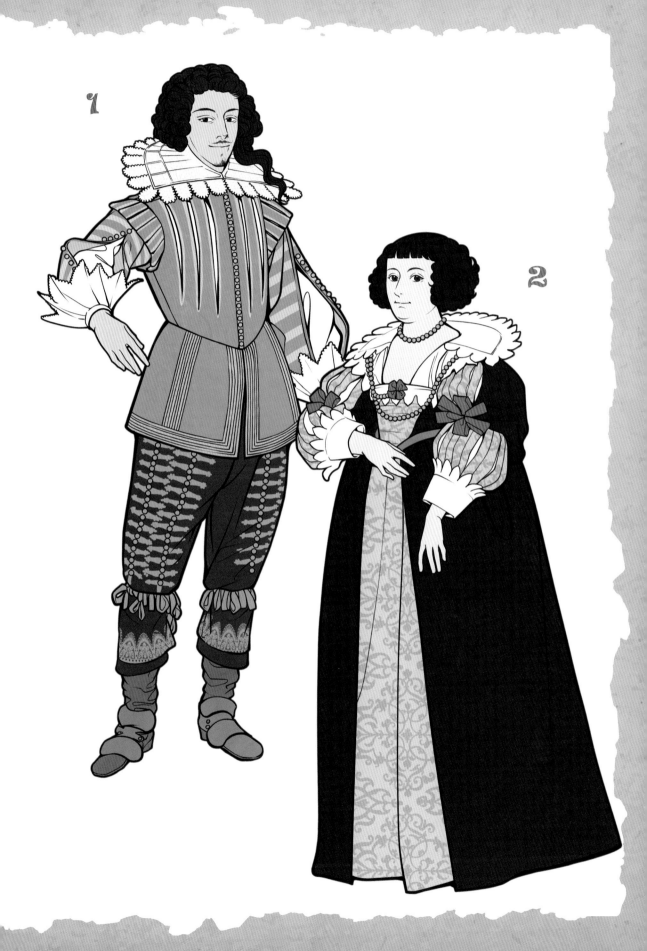

바로크 전기 프랑스 양식

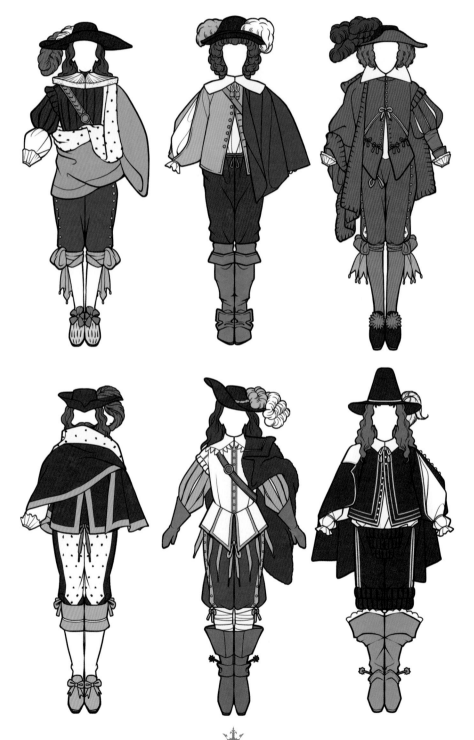

챙이 넓은 깃털 장식 모자, 물통처럼 큼지막한 버킷 톱 부츠에 달린 레이스나 박차 장식, 어깨띠인 볼드릭 등은 프랑스의 중요한 패션 요소였다. 특히 어깨에 다양한 방식으로 걸치는 클로크(짧은 망토)는 이 시기 빼놓을 수 없는 남성 복식의 대표적인 꾸밈새였다.

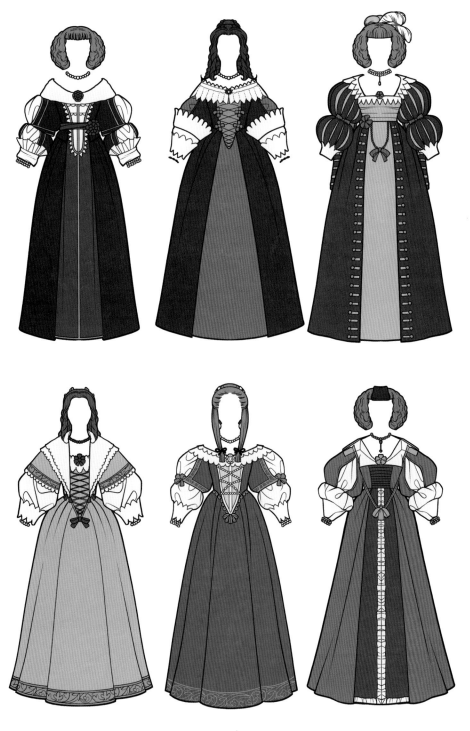

ENGLAND
잉글랜드
1610~1660 영국

| 영국의 내란과 혼란 |

엘리자베스 1세의 강력한 군주정을 중심으로 아일랜드를 정복하고 스코틀랜드와 동군연합을 이루었던 잉글랜드는, 엘리자베스 1세의 죽음과 함께 튜더 왕조가 단절되고 스튜어트 왕조가 시작되었다. 1642년 영국 국교회(성공회)의 국왕파와 청교도(칼뱅파)인 의회파가 충돌하였던 청교도 혁명을 시작으로 이어지는 영국의 내란과 혼란기 속에서, 한때 신식 패션으로 르네상스 말기를 주도하였던 영국의 복식 문화 또한 정체되었고 프랑스식 패션을 따라 하는 수준에서 그쳤다. 한편 급진파 개신교인 청교도의 짧은 머리와 검소한 검은색 옷은 영국 전역의 시민들 사이에서 유행하였다.

1. 찰스 1세. 잉글랜드의 왕.

찰스 1세의 초상화는 대부분 전형적인 바로크 전기의 남성 카발리에 복식을 착용하고 있다. 날렵하고 우아한 남성 복식을 꼼꼼하게 장식하는 작은 단추들은 중요한 패션 요소였다. 허리의 정교한 리본들은 본래 하의인 브리치스를 상의인 더블릿에 묶어서 고정하던 르네상스 양식에서 나왔으나, 이 시기에는 장식을 위한 요소로 자리 잡았다. 전체적으로 허리선이 올라가고 실루엣이 길어 우아한 느낌을 준다.

2. 앙리에타 마리(헨리에타 마리아). 프랑스의 공주이자 잉글랜드의 왕비.

바로크 초중기 여성 드레스의 전형적인 실루엣이다. 거대한 러프는 유행이 지나고 낮은 옷깃을 사용하였으며, 사각형의 목선을 파틀릿으로 가리기도 하였다. 완만한 어깨선 아래로 짧고 풍성한 퍼프 소매는 레이스로 꾸며졌다. 날카롭지 않고 전체적으로 여유 있고 편안해 보이는 풀 스커트의 가운이다. 짧은 허리에는 리본 새시를 맸으며, 활동하기 편하도록 허리선에는 짧은 페플럼을 달았다.

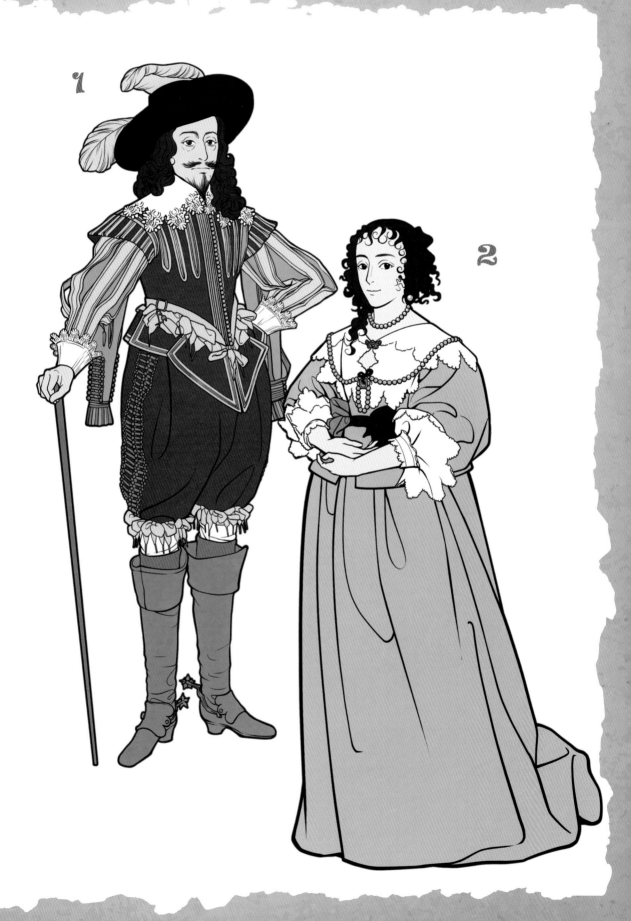

SPAIN
스페인

1610~1660 스페인-포르투갈

| 패권을 넘기고 만 해양대국 |

　1588년 잉글랜드와의 충돌에서 아르마다(무적함대) 패전을 시작으로, 스페인은 여러 문제에 봉착하게 되었다. 압스부르고(합스부르크) 왕가는 가톨릭 세력과 연합하여 종교 개혁을 막아서는 등 유럽 각지의 분쟁에 개입하지만, 이는 오히려 포르투갈과 네덜란드의 독립을 자초하는 결과를 낳았다. 결국 스페인은 30년 전쟁에서 프랑스에 패배하면서 전성기가 막을 내리게 되었다. 독일, 영국과 마찬가지로 스페인의 복식 문화 역시 크게 발전하지는 못하였던 한편, 1630년경부터 스페인의 드레스는 매우 독특한 형태로 변하였다. 앞뒤는 좁고 좌우가 넓어 옆으로 납작하게 퍼지는 실루엣은 르네상스의 베르두가도 및 파딩게일에서 발전한 버팀대, 과르데인판테(Guardainfante)로 지지한 것이었다. 이는 당시 스페인의 거장이었던 화가 디에고 벨라스케스의 여러 회화 작품에서 확인할 수 있다. 과르데인판테는 이후 로코코 시대의 보정 속옷인 파니에로 발전하게 되었다.

1. 마리아나 폰 외스터라이히 여대공. 펠리페 4세의 왕비.

　마리아나의 초상화는 1600년대 중반 스페인 양식의 정석을 보여준다. 과르데인판테를 이용하여 드레스 치맛자락은 옆으로 넓게 격식 있게 퍼지도록 고정하였고, 몸통인 보디스는 르네상스 후기와 마찬가지로 단단하고 날씬하다. 소매의 행잉 슬리브 장식은 이 드레스가 르네상스의 특징이 많이 남아 있는 상당히 구식 스타일임을 알려 준다. 머리 모양은 마치 드레스의 형태를 그대로 옮겨 놓은 듯 닮았는데, 철사 프레임을 이용하여 좌우로 넓게 모양을 잡아 주었다. 나선형으로 다듬은 곱슬머리 끝에는 금은사 리본과 보석을 매달았고, 정수리 한쪽에는 로제트 머리핀을 꽂았다. 레이스로 장식한 하얀 손수건은 이 시대의 중요한 장식품으로, 초상화에서 많이 발견된다.

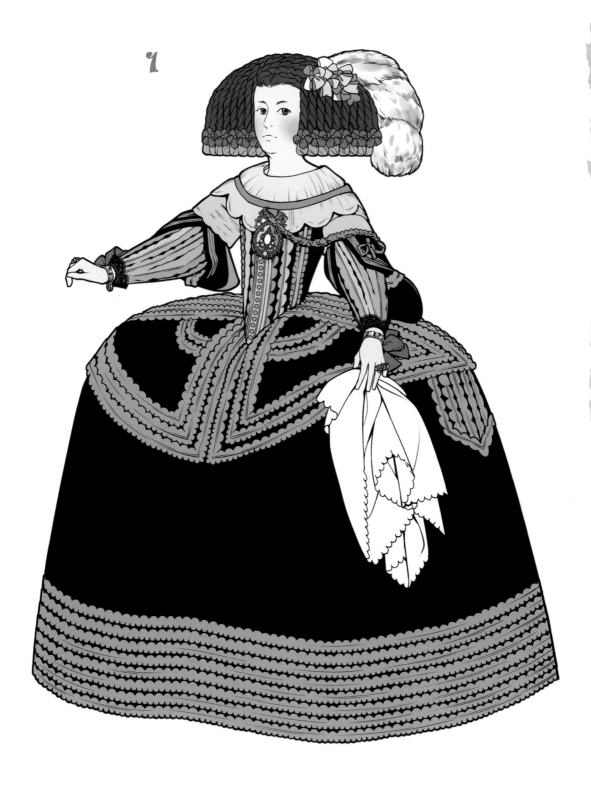

1610~1660 ENGLAND
바로크 전기 영국 양식

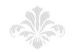

1610~1660 SPAIN
바로크 전기 스페인 양식

EARLY MODERN COMMONS COSTUME
근세 평민 복식

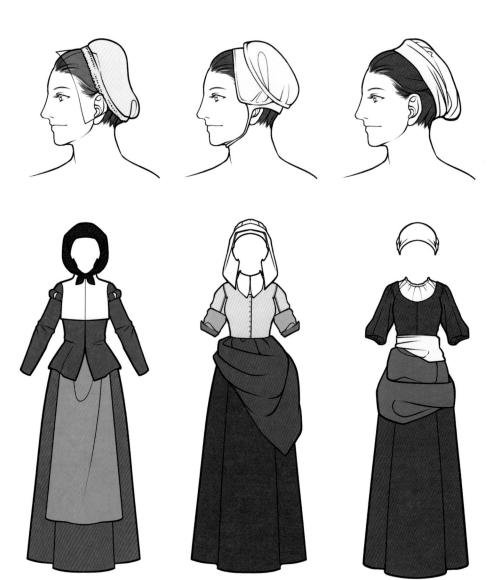

 평민 복장은 패션에 예민한 상류층과 달리 수 세기 동안 변화가 없었다. 여성 복식의 경우 르네상스 중반에 자리 잡은 슈미즈 위의 보디스와 커틀 등의 양식이 로코코 시대 말까지 이어지게 된다. 머리카락은 땋은 머리를 뒤통수에 말아 고정하는 시뇽 스타일이 보편적이었으며, 머릿수건인 코이프(*Coif*)와 캡(*Cap*)베일 등은 다양한 형태로 응용되었다. 특히 귀를 가리는 형태는 네덜란드의 민중 복식에서 많이 보이기에 네덜란드 캡(*Dutch Cap*)이라고도 부른다.

1. **슈미즈 / 커틀 :** 하얀 속옷인 슈미즈 위에 민소매 커틀을 입는다. 상류층의 것처럼 몸통인 보디스와 치마가 분리된 것도 있다. 끈으로 여미는 커틀 안쪽에는 스토마커가 부착되어 있다.

2. **속 파틀릿 / 소매 :** 슈미즈와 비슷한 사각형의 흰 천으로, 네크라인에 덧대어 가슴을 가린다.

3. **오버 파틀릿 / 앞치마 / 재킷 :** 필요에 따라 겉옷을 걸쳐 외출복, 작업복 등으로 사용한다.

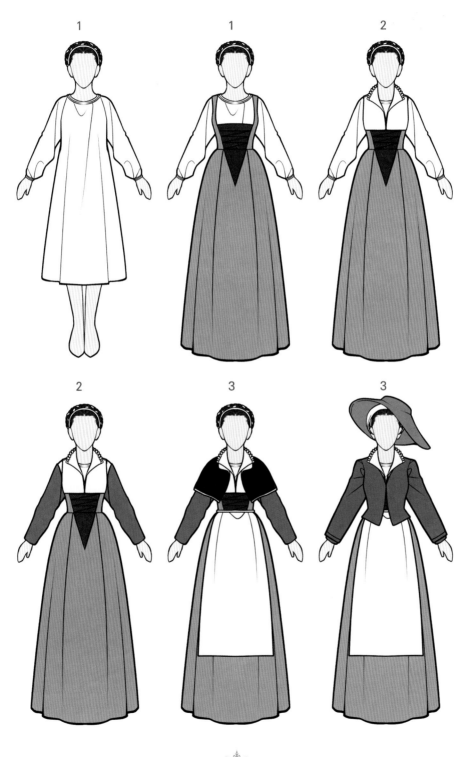

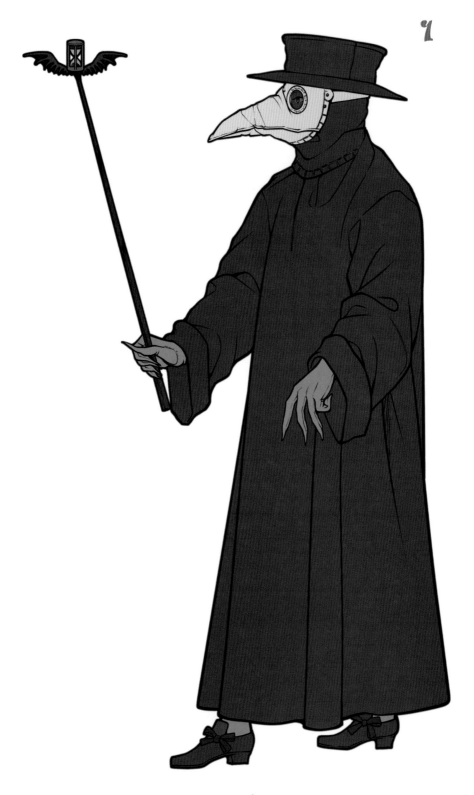

르네상스 시대부터 제작된 많은 초상화 중에는 특히 남편이나 아이를 잃은 부인의 상복(*Mourning Dress*) 차림이 표현되는 경우도 잦았다. 상복은 무늬 없는 검정색이나 진회색으로 만들어졌고, 소맷단이나 옷깃 등 일부분에서만 흰색을 사용하며 다른 색은 일체 사용하지 않는다. 검은 베일을 함께 써서 근엄하게 애도하는 마음을 나타내었다. 엄격한 예법에 따라 2~3년 정도 상복을 착용한 이후에는 라벤더색이나 진한 회색, 무늬 있는 액세서리 등이 허용되었지만, 이후에도 여성의 추모 기간은 수십 년 동안 이어졌으며 활동의 제약도 남성들보다 훨씬 많았다.

1. 1600년대 흑사병 의사 복식.

흑사병이 유행하던 시절에는 많은 피해자를 치료하기 위해 도시에서 직접 의사들을 고용하였다. 근세 흑사병 의사의 복장은 루이 13세의 수석 의사였던 샤를 드 로름이 발명한 것으로 알려져 있으며, 파리에서 처음 사용되어 나중에는 유럽 전역으로 퍼졌다. 밀랍을 덧바른 펑퍼짐한 외투는 발목까지 내려오고, 후드에 챙이 넓은 가죽 모자를 겹쳐 썼으며, 장갑과 장화, 나무 지팡이 등으로 꽁꽁 싸매었다.

특히, 17세기부터 흑사병 의사들은 새 부리처럼 생긴 가면을 착용하고 그 안에 민트나 라벤더, 장미꽃, 식초 등 강한 향료를 채우고 작은 숨구멍 두 개만 뚫었는데, 흑사병이 공기를 통해 감염된다고 생각했던 당시 의사를 보호하려는 목적이었다. 이러한 독특한 가면의 모양으로 흑사병 의사들은 '로마에서 온 새 부리 의사(독토르 슈나벨 폰 롬, *Doktor Schnabel von Rom*)' 통칭 '닥터 슈나벨'이라 불렸다.

2. 바로크 후기
- 짐이 곧 국가다
1660 ~ 1710

　　네덜란드의 문화 성장이 주춤하면서, 근세 유럽 문화의 중심지는 비옥한 땅과 많은 인구를 토대로 유럽 최고의 패권국가가 된 프랑스로 넘어갔다. 루이 14세가 "짐이 곧 국가다"라는 발언을 하였다는 이야기에 대해서는 의견이 분분하지만, 그만큼 당시의 프랑스는 강력한 왕권을 기반으로 한 절대 왕정에 들어서 웅장하고 호화로운 문화를 이끌어 갔음에는 틀림이 없다. 르네상스 시대의 조화와 균형은 사라지고, 다채롭고 환상적인 '바로크(Baroque)' 예술 경향이 마침내 꽃을 피운 것이다. 이는 '일그러진 진주'라는 뜻으로, 안정감을 파괴하는 왜곡과 불협화음, 과도기라는 뜻에서 고딕(Gothic)이라는 멸칭과도 일맥상통한다 말할 수 있다.

　　바로크 양식은 과도한 장식과 매너리즘, 때로는 부조화로 이루어진 기괴한 패션을 만들었다. 특별한 미적 가치 없이 장식 그 자체를 위해서 거창한 머리 모양이나 화려한 레이스, 루프 다발 등으로 잔뜩 치장한 시대였다. 이 시기부터는 세계 각지의 여러 지방을 여행하는 문화가 발전하면서 직접 관찰한 것을 바탕으로 복식 도판이 제작되었기에 복식사 연구의 큰 전환점이 된다.

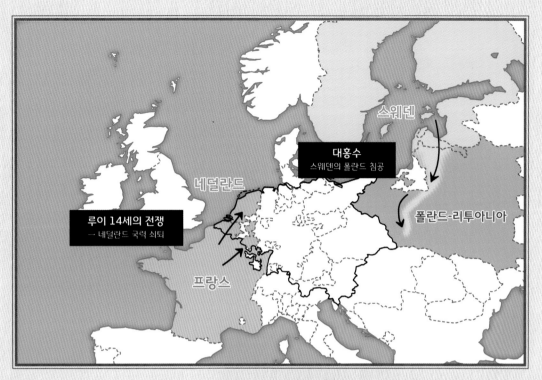

1600년대 강대국의 성장

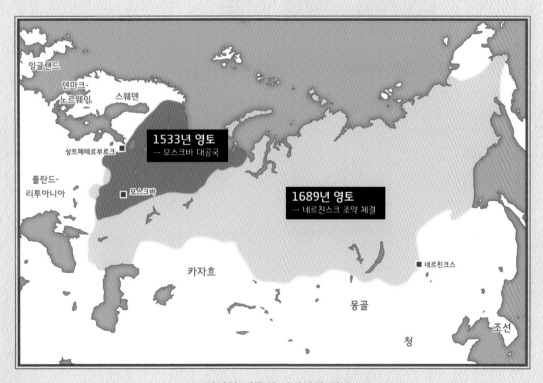

러시아 제국의 시베리아 정복

MIDDLE BAROQUE MAN'S COSTUME
바로크 중기 남성 복식

로쉐(Rochet)는 바로크 양식의 영향을 잘 나타내는 남자 상의로, 주로 바로크 중기인 1650~1660년대에 착용하였다. 로쉐는 팔꿈치 정도까지 오는 반팔 소매가 달려 있는 짧은 볼레로 모양인데, 보통 앞부분 가운데는 잠그지 않고 열어 두었다. 겉옷인 로쉐 안으로 속에 입은 풍성한 리넨 셔츠가 밖으로 드러나 보이는 구조이기 때문에, 바로크 전기 복식보다 셔츠의 중요도가 더 높아졌다. 이 시기에 로쉐와 함께 착용된 남자 바지는 랭그라브(Rhingrave)였다. 랭그라브는 치마처럼 표현되지만, 일반적으로 다리의 가랑이가 분리되어 있는 통 넓은 주름 바지의 형태가 가장 많았다.

로쉐와 랭그라브는 어깨, 팔꿈치, 허리, 고간, 허벅지 등의 부위에 리본 다발을 풍성하게 장식하였는데, 이를 팬시(Fancy)라고 불렀다. 특히 사타구니의 앞 중심 여밈 부분의 팬시 장식은 브레유(Braye)라는 이름으로 남아 있다. 팬시 장식은 남성의 움직임을 동적이면서도 화려하게 연출하도록 도와주었다.

LATE BAROQUE MAN'S COSTUME
바로크 후기 남성 복식

현대 남성복 재킷의 원형이라 할 수 있는 쥐스토코르(*Justaucorps*)는 바로크 후기부터 착용되었다. 상의인 두블레가 로쉐의 형태로 변하며 작아지자, 그 위에 덧입는 코트의 용도로 서민 옷이나 기병 군복으로 사용되던 캐속(*Cassock*)을 이용한 것이 시초였다고 한다. 쥐스토코르는 '몸에 꼭 맞는'이라는 의미로, 처음에는 직선적이고 헐렁한 캐속이었던 것이 점차 허리가 조이는 S자 형태로 변하였다. 무릎 근처까지 오는 길이의 아랫단은 깊은 세로선을 넣어 넓게 주름 잡은 형태로, 밑으로는 엉덩이가 자연스럽게 부풀었다. 1690년경에는 이 아랫단에 캔버스, 아교풀, 말총이나 고래수염 등을 받쳐 팽팽하게 만들기도 하였다. 몸통 앞에는 촘촘히 단추로 장식을 하고, 좁은 소매의 끝은 커다란 커프스로 소맷단을 만들었다. 쥐스토코르 안에는 셔츠와 함께 베스트(*Vest*)를 덧입었고, 하의로는 몸에 꼭 맞는 반바지인 퀼로트(*Culotte*)를 바지로 함께 착용하였다. 즉, 코트와 조끼, 바지의 쓰리피스 정장의 원형이 자리 잡은 것이다. 둥근 옷깃에는 플랫 칼라를 대신하여 화려한 레이스 주름 장식으로 나비 모양 크라바트(*Cravate*)를 둘렀다.

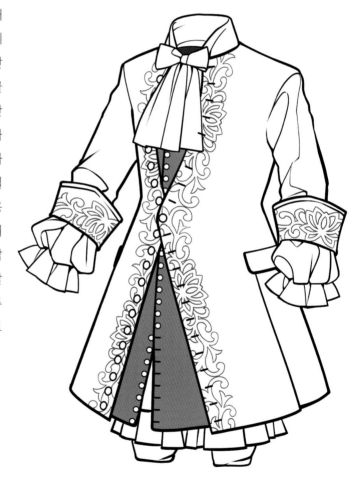

BANYAN
바냔

◆ 바냔 = 바니양(Banian) = 바니얀(Vaaniyan) = 바니요(Vaniyo)

　　바냔(반얀)은 1600년대 중반 네덜란드의 동인도 회사가 처음 유럽으로 가져온 동양풍 의상으로, '상인'을 가리키는 인도의 여러 지방 언어를 통해 자리 잡은 명칭이다. 동양의 앞여밈옷 구조를 들여온 것으로 소매가 달려 있고, 허리띠를 이용하여 느슨한 가운을 허리 앞에서 여며 주거나 자연스럽게 풀어 내렸다. 본래 실내복으로 사용되었기 때문에 로브 드 샹브르(*Robe de Chambre*), 즉 방(침실)옷이라고 불렸으며, 영어로는 모닝 가운(*Morning Gown*), 나이트가운(*Nightgown*)에 해당하였다. 가발을 벗고 삭발한 짧은 머리 위에 작은 실내용 캡을 쓰고 겉에는 바냔을 걸친 것이다. 여성의 경우 드레스를 갖춰 입지 않는 아침이나

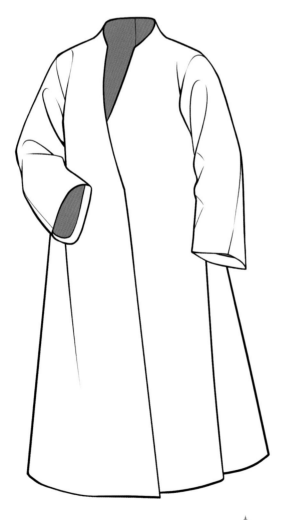

밤에 속옷 위에 바냔을 걸치는 경우가 많았다. 하지만 습한 지역에서는 셔츠나 바지 위에 헐렁하게 덧입어서 일상 외출복으로 연출하는 경우 역시 있었다. 터번과 같은 동양풍 모자를 쓰고 셔츠에 걸쳐 연출하는 것은 예술가와 학자의 상징이었다. 이후 완전한 실내 정장으로 발전하면서 몸에 꼭 맞는 재킷형에 좁은 소매가 달려 있고, 단추로 여미는 오스만의 카프탄과 유사한 형식 역시 바냔으로 구분하기도 한다. 현재 인도 영어에서 바냔은 셔츠 위에 입는 조끼(*Vest*)를 의미한다.

LATE BAROQUE WOMAN'S COSTUME
바로크 후기 여성 복식

여성의 드레스는 1650년대를 지나며 바스킨에서 변형된 코르발레네(*Corps-Baleiné*)로 허리를 다시 날씬하게 조이고, 허리선은 뾰족해졌다. 치마는 파딩게일 등 보형물은 사용하지 않는 대신, 색이 다른 언더스커트를 세 장 겹쳐 입어서 자연스러운 볼륨을 주는 방식으로 바뀌었다. 가장 겉은 모데스트(*Modeste*, 정숙), 중간의 페티코트는 프리퐁(*Fripon*, 교태), 가장 안쪽은 스크레(*Secret*, 비밀)라는 별명이 붙었다. 드레스 로브를 옆으로 걷어서 페티코트를 노출하는 방식은 점차 페티코트를 겉옷처럼 화려하게 발전시켰다. 걷어진 로브는 엉덩이 뒤에서 길게 트레인(*Train*)을 완성하였다. 목둘레선은 극단적으로 낮아져 유두가 보일 정도였다. 얼굴이나 목 주변에서 풍성하게 늘어뜨리던 머리카락 역시 정수리로 향하면서 점차 높게 틀어 올렸다. 한편 1680년부터 드레스의 구조는 투피스 형태에서 원피스 형태인 만투아가 발전하며, 이는 로코코 시대에 급속도로 유행하기 시작한다(60쪽 참고).

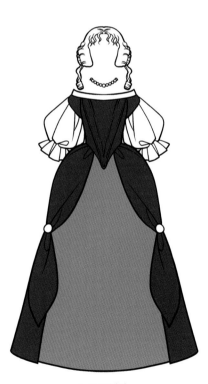

▲ 1660년경

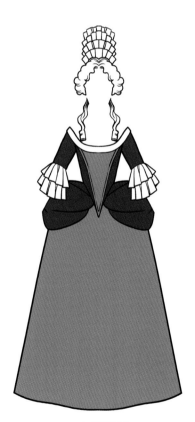

▲ 1690년경

BAROQUE HAIR STYLE
바로크 머리 모양

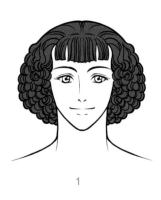

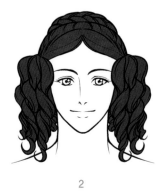

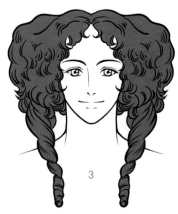

1. **무토네(Moutonné)** : 프랑스어로 '양떼구름'이라는 뜻으로, 앞머리는 일자로 만들고 곱슬곱슬한 머리카락은 양쪽에 짧은 단발로 부풀리는 머리 모양이다. 1620년대와 1630년대에 유행했다.

2. **하트브레이커(Heartbreaker)** : '애끊게 하는 미인'이라는 뜻으로, 영국에서 많이 발견되어 잉글리시 링릿(English Ringlet)이라고도 한다. 촘촘한 나선형 곱슬머리를 얼굴 양쪽으로 늘어뜨리고 뒤통수에는 동그랗게 시뇽을 만드는 머리 모양이다. 1640년대부터 1670년대까지 유행했다.

3. **헐루벌루(Hurlu berlu)** : 프랑스어로 '경솔한', '천방지축'이라는 뜻으로, 옆머리를 부풀려서 흐트러뜨리고 나머지는 양갈래로 어깨까지 길게 늘어뜨리는 머리 모양이다. 1670년대에 유행했다.

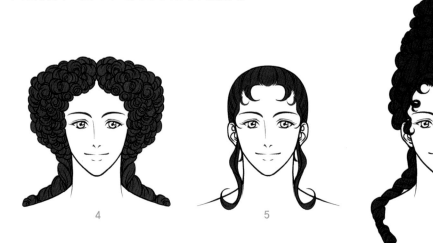

4. **테트데슈(Tête de Chou)** : 프랑스어로 '양배추 머리'라는 뜻으로, 곱슬곱슬한 머리카락을 얼굴 양쪽으로 크게 부풀려서 다발로 묶는 머리 모양이다.

5. **키스 컬(Kiss Curl)** : 머리카락을 얼굴 위에 고정하는 것을 뜻하며, 바로크 시대에 눈썹 위에서 양쪽 대칭으로 연출하는 것은 특히 프리퐁(Fripon, 장난꾸러기)이라고 하였다.

6. **뒤셰스(Duchesse)** : 프랑스어로 '여공작'이라는 뜻으로, 긴 머리카락을 정수리에서 퐁탕주처럼 층층이 쌓아 높이 얹은 머리 모양이다. 1680년대부터 유행했다.

FONTANGE
퐁탕주

퐁탕주는 바로크 후기의 상징으로 널리 알려져 있는 머리쓰개이다. 루이 14세의 정부인 퐁탕주 부인이 모자를 대신해서 리본으로 머리카락을 정리했던 것에서 영감을 얻어 이름 붙여졌다는 설이 있다. 각종 값비싼 직물과 레이스 등으로 장식한 퐁탕주는 매우 정교한 구조로 발전하였는데, 뒤통수에서 머리카락을 감싸는 주머니모양 캡(*Cap*), 철사 프레임으로 형태를 잡아주는 코모드(*Commode*), 그 위로 부채 모양으로 천을 층층이 겹쳐서 정수리에 첨탑처럼 쌓아 세우는 주름 장식(*Frelange*), 정수리에서 커다랗게 매듭짓는 쿨레뷰트(*Culebutte*)와 이들을 고정하는 리본 매듭인 퐁탕주(*Fontange*) 부분 등으로 이루어졌다. 종류 또한 다양하여, 가령 귀가 노출되는 퐁탕주는 '반항아(*L'Effrontée*)'라는 애칭이 있었다.

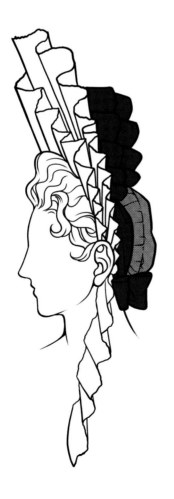

프랑스 궁정에서는 점차 거대하고 사치스러워지는 퐁탕주를 비판하고 착용이 금지되기도 하였으며, 오히려 프랑스 밖의 영국 여왕 메리 2세 등이 적극적으로 퐁탕주 유행을 받아들였다. 이는 이후 로코코 시대에 사치스럽고 거대한 머리 모양이 유행하는 데에도 영향을 주었을 것으로 보인다.

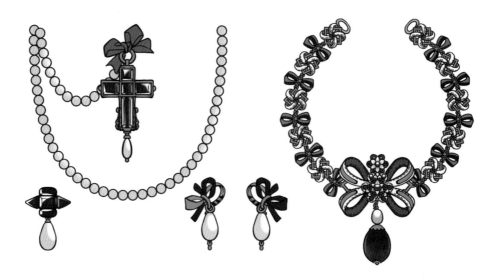

바로크 시대를 대표하는 보석은 진주였다. 목걸이, 귀고리, 반지, 머리띠 등에 진주가 과다하게 사용되었으며, 머리를 장식하는 작은 보석들은 '벌'과 '나비'라는 애칭으로 불렸다. 그 외의 세공 기술은 아직 우수하지 않았으며, 르네상스 시대와 달리 바로크 시대는 보석보다는 루프와 태슬 장식 위주가 되었다. 한편, 다이아몬드 브릴리언트 컷이 개발된 것은 바로크 시대에서 로코코 시대로 넘어가는 시점이었다.

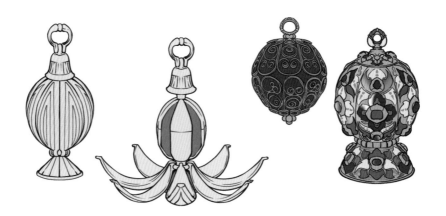

유럽 사람들은 중세까지만 해도 옛 로마의 영향으로 목욕을 즐겼지만, 이후 목욕탕의 종교 · 윤리적 문제로 비판을 받았으며 또한 계속되는 흑사병 창궐의 원인으로 목욕이 지목되면서 1600년대부터 목욕 문화가 사라지게 되었다. 때문에 사람들은 하루에도 몇 번씩 속옷을 갈아 입었으며, 르네상스와 바로크 시대에 걸쳐 벌레를 쫓고 악취를 없애기 위한 휴대용 금속 향수병인 포맨더(*Pomander*)가 매우 유행하였다.

　바로크 시대에 들어서면 남성 하의인 브리치스와 호즈(쇼스)가 완전히 구분되어, 바지와 스타킹으로 그 용도가 나뉘었다. 이 시기에는 편물이 고안되어서 오늘날과 같이 신축력 있는 스타킹·양말이 만들어졌다. 바로크 전기에는 부츠 안에 받쳐 신는 커다란 부츠호즈(Boot-hose)가 유행했다. 이후에는 점차 다리에 꼭 맞는 형태로 변하였으며, 바로크 후기까지는 특히 빨간색이 유행하였다.

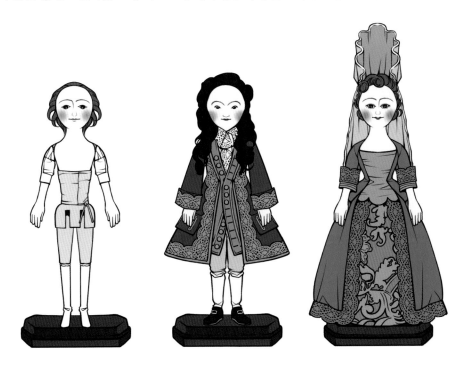

　바로크 시대에는 판도라(Pandora), 레이디 클레펌(Lady Clapham) 등의 이름을 가진 패션 인형(Fashion Doll)에 대한 기록이 등장한다. 새로운 패션이 완성되면 인형에게 같은 형태의 드레스를 입혀 각 지방, 각 나라에 보내어 새로운 유행에 대해 널리 알리고, 말로 전부 묘사할 수 없는 유행의 형태를 재단사들에게 알려 즉각 반영할 수 있도록 도움을 주었다. 판도라는 로코코 시대까지 이어졌는데, 인쇄 기술의 발달로 인해 패션 잡지가 대량 출간되면서 인형은 점차 사용이 줄어들었다.

바로크 후기

FRANCE
프랑스
1660~1710 프랑스

| 태양왕의 절대 왕정 |

　1643년 루이 14세가 왕위에 오르면서 프랑스는 콜베르의 정책을 기반으로 한 강력한 절대군주 제를 확립하게 된다. 이 시기에 베르사유 궁전을 완공하였으며, 대내외 전쟁으로 국력이 크게 성 장하였다. 한편 경제 성장과 번영의 기폭제로써 방직의 중요성을 알고 있었던 루이 14세와 콜베 르는 패션 사업을 본격화하기 위해서 방직 산업을 확장하고 개선시키는 법률을 제정하였다. 국내 산 실크만 사용하는 법령은 보석을 대신하여 실크 리본 다발로 옷을 장식하는 유행을 만들어 냈 고, 무늬 없는 울을 권장하는 국가 정책은 방직 기술을 현저히 발전시켰다. 이전까지 외국에서 수 입하던 레이스를 국내에서 생산하기 위해서 설치된 왕립 리옹 직물 제작소의 레이스 공장은 프랑 스 패션 산업 기술력을 날로 성장시켜, 프랑스를 사실상 유럽 패션의 최강국으로 부상하게 하였 다.

1. 태양왕 루이 14세.

　루이 14세는 프랑스 궁정에 우아하고 기품 있는 귀족 의상을 유행시켰다. 1600년대 중반 초상화에서 입고 있는 정장은 로쉐와 랭그라브로 이루어진 남성 복식이다. 이 시기에는 남성 복식이 여성 복식보다 더 많은 레이스와 리본 을 사용하였으며 치렁치렁하고 화려하였다. 옷은 물론, 스타킹인 호즈 위에도 리본 가터를 묶거나 레이스 장식인 카 농(Canon)을 덧대어 장식하였다. 키가 작았던 루이 14세는 커다란 가발과 하이힐 패션을 촉진시킨 인물로도 알려져 있는데, 루이 14세의 초상화에는 베르사유 궁 사람의 특징인 붉은 굽이 표현되어 있다.

2. 오스트리아의 마리테레즈. 스페인의 공주이자 루이 14세의 왕비.

　마리 테레즈 왕비의 녹색 드레스는 전형적인 1660년대 바로크 드레스의 형태를 보여 준다. 윗가슴이 드러나도록 넓고 깊게 파인 목선과, 딱딱하고 뾰족한 보디스의 허리선이 중심이 되어 풍성하고 긴 치맛자락이 퍼진다. 짧은 소매 는 여러 부분으로 주름 잡힌 퍼프 형태이고, 드레스 전체를 태슬 장식으로 정교하게 꾸몄다. 연두색 머리에서 착색을 하는 염색 문화를 엿볼 수 있다.

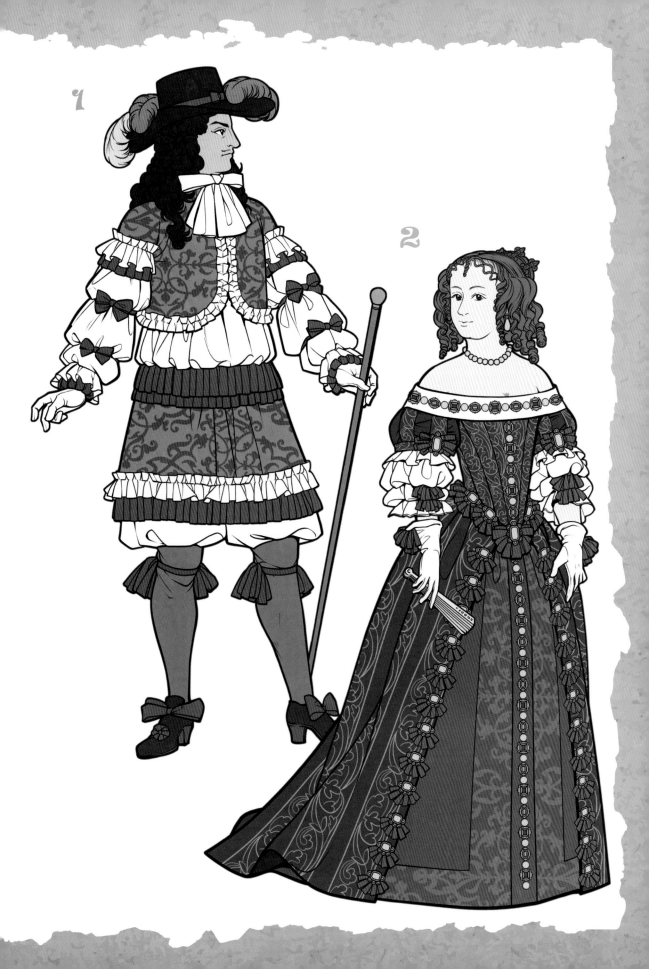

1660~1710 FRANCE
바로크 후기 프랑스 양식

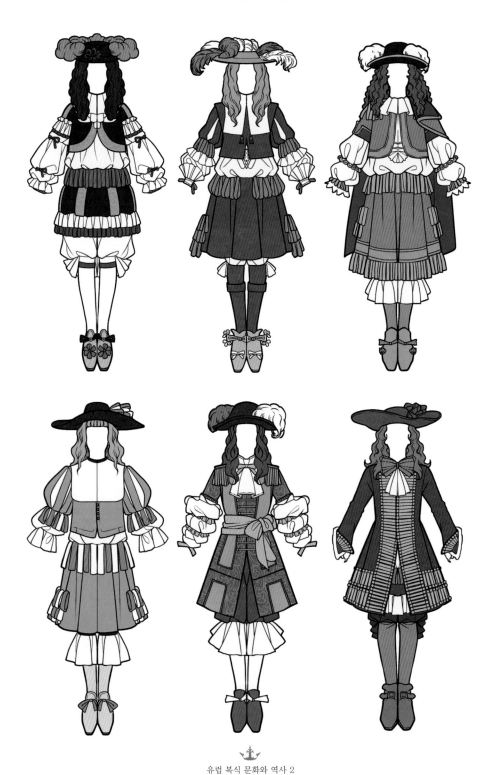

시대에 따라 바로크 중기와 후기의 복식 변화를 살펴볼 수 있다. 1660년대 이후 드레스는 뾰족한 끝이 아래로 내려오는 딱딱한 보디스로 변하였다. 파딩게일을 대신해 여러 겹의 속치마를 사용하였기 때문에, 드레스의 가장 바깥인 로브(가운) 앞을 걷어 안쪽의 화려한 속치마가 보이도록 하였다. 엉덩이 뒤로 말아 올린 로브 자락은 훗날의 1800년대 후반 버슬과 비슷한 모양새를 띄었다.

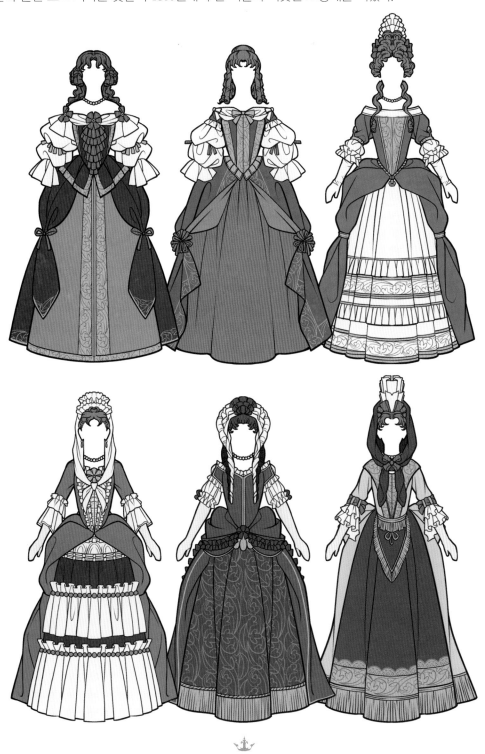

NETHERLAND
네덜란드

1660~1710 독일-베네룩스

| 명화 속 드레스 |

　1670년 프랑스가 네덜란드를 공략하면서, 네덜란드의 황금시대는 끝이 났다. 그 외 중부 유럽의 독일과 오스트리아 또한 이전 시기와 다름없이 문화적으로 큰 발전이 없는 정체기가 이어졌다. 그러나 바로크 전기부터 중부 유럽에서는 많은 예술가들이 왕성한 활동을 꾸준히 이어왔고, 다양한 회화 유물을 통해 당대 복식의 발전 과정을 엿볼 수 있다. 네덜란드의 검소하고 편안한 드레스는 이전처럼 외국에서 인기를 끌지는 못하였지만, 시민들 사이에서는 여전히 애용되었다. 특정한 시기 혹은 지역에서는 레이스와 장식을 금지하는 법률이 일시적으로 제정되기도 하였다.

1. 요한 드 뷔테. 코넬리아의 남편.

　바로크 전기에서 후기로 넘어가는 남성 복식의 변화를 확인할 수 있다. 폴링 밴드 아래로 행잉 슬리브 장식이 된 상의는 이전과 비슷하지만, 하의는 리본 장식으로 꾸며진 랭그라브가 발전하였다. 어깨에 두르는 짧은 망토 또한 검은 보라색이나 고동색, 어두운 회색 등이 사용되었다. 네덜란드에서 발전한 청교도풍 복식은 바로크 후기까지도 이어졌는데, 특히 모체가 높은 검은색 펠트 모자는 청교도(Puritans)의 이름을 따 퓨리턴이라고 이름 붙여졌다.

2. 코넬리아 드 로이테르. 미힐 드 로이테르 장군의 딸.

　점차 아래로 내려오면서 뾰족해지기 시작하는 드레스의 허리선이 눈에 띈다. 이는 바로크 중후기 여성 복식의 특징이다. 걸을 때는 치맛자락 앞을 살짝 걷어서 안에 받쳐 입은 화려한 색의 페티코트를 뽐내었다. 드레스의 목선은 깊게 파인 것이 안쪽으로 비치지만, 어깨에 얇고 하얀 파틀릿을 둘러서 한 겹 가려 주었다. 단정하게 옆으로 묶어서 장식한 머리 모양은 아직 바로크 중기의 것이다.

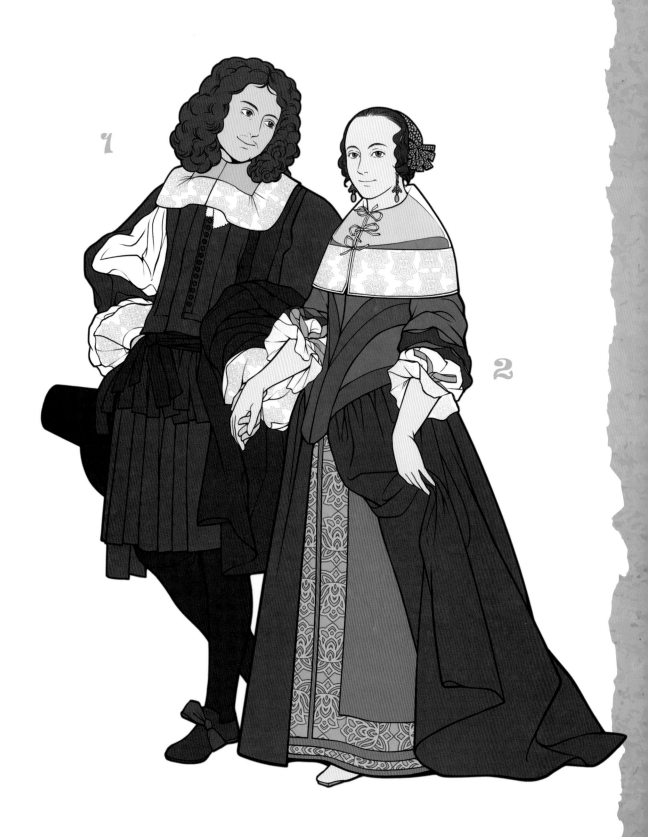

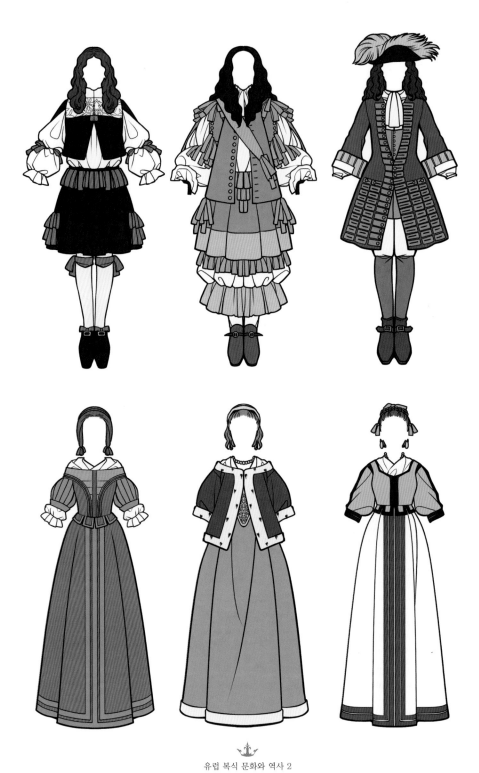

요하네스 페르메이르의 회화 속에서는 소매가 짧고 치마가 좁아 간편한 도시 여성들의 옷차림을 확인할 수 있다. 이후 1680년 전후로 중부 유럽에서도 성별의 구분 없이 리본 매듭이나 금줄 장식, 레이스 등으로 화려한 복식이 발전하였다. 리히텐슈타인 대공은 아들에게 두 달마다 새 옷을 사라고 조언했으며, 세련된 최신식 프랑스풍 복식을 주문할 것을 권고하기도 하였다.

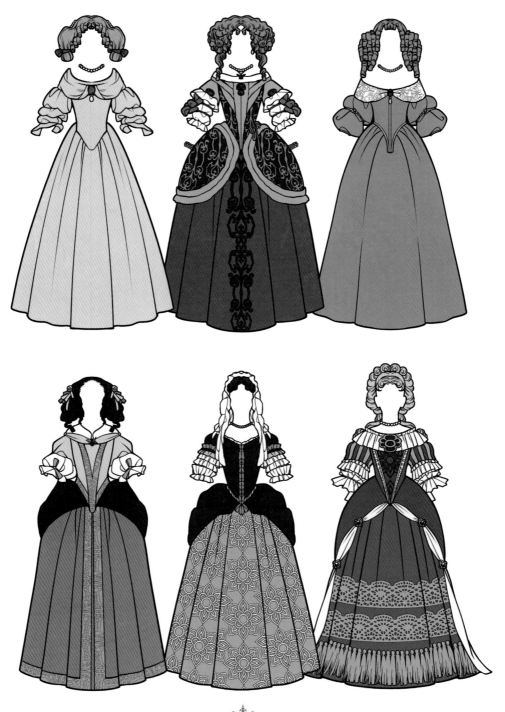

SPAIN
스페인

│ 보수적이고 독특한 스페인의 궁정 드레스 │

바로크 시대를 거치며 스페인은 점차 쇠락의 길로 접어들었다. 1659년에는 스페인과 프랑스의 전쟁을 끝맺고 왕녀 마리 테레즈가 루이 14세의 왕비가 되면서, 사실상 국제적인 우위를 상실하였다. 언제나 드레스에 최신식 유행을 반영하였던 프랑스와 달리, 스페인은 구식 의상을 여전히 사용하였다. 이는 보수적인 스페인 상류층들이 신분이나 격조 있는 궁중 예법을 나타내려는 의도이기도 하였다. 타 국가들이 바로크 후기의 궁정 문화에 접어들 때쯤 스페인은 한 박자 늦게 바로크 전중기의 남성 복식을 받아들였다. 한편 여성의 드레스는 이전 시기와 마찬가지로 타 국가에서는 찾아볼 수 없는 독특한 이베리아반도 양식이 이어졌다.

1. 카를로스 2세. 스페인의 왕.

합스부르크 왕가의 대표적인 군주인 카를로스 2세의 초상화는 검소하다. 네모나고 넙적한 휘스크 칼라는 이미 유행이 지난 양식이었다. 그 아래로 검은 상하의, 망토, 검소한 스타킹과 구두의 형태는 이전 시대의 독일 막시밀리안 1세의 초상화와 매우 유사한 구조를 띠고 있다. 젊은 시절 머리는 길고 풍성하지만, 가발을 착용한 것은 아니다.

2. 마리 루이즈 도를레앙. 카를로스 2세의 왕비.

바로크 후기 대부분의 여성들이 정수리 위에 머리를 부풀려 얹었던 것과 달리, 스페인의 여성들은 긴 곱슬머리를 어깨 아래로 늘어뜨렸다. 과르데인판테의 영향으로 스커트는 여전히 풍성하지만 이전과 달리 원뿔형에 가깝다. 팔꿈치 아래로 소매가 풍선처럼 부푼 모습이 인상적이며, 그 외에 목둘레선이나 몸통인 보디스의 모양은 주변 국가들과 같다.

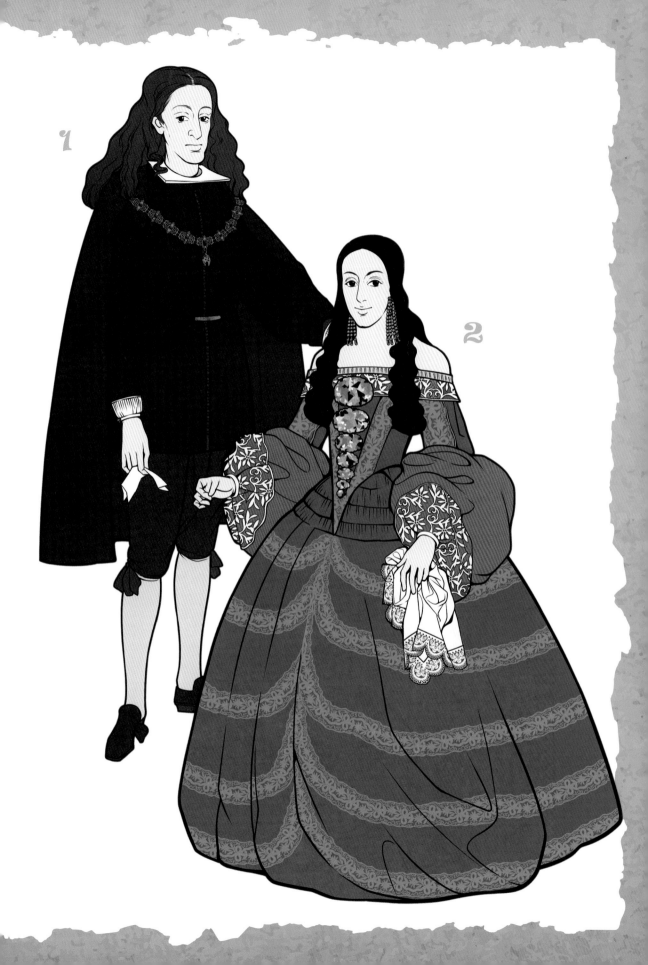

ENGLAND
잉글랜드

1660~1710 영국

| 반복되는 혁명과 왕정복고 |

1653년 영국에서는 공화정이 선포되었고, 수수한 네덜란드식 복식이 청교도들 사이에서 퍼져 나갔다. 그러나 1660년 왕정이 복고되고, 프랑스의 영향을 받은 영국은 다시 호화로운 옷이 받아들여지기 시작했다. 1675년 영국에서는 사치 금지령이 내려져 프랑스산 레이스의 수입이 금지되었다. 그 때문인지 영국의 여성 복식에서는 무늬 없는 드레스가 많이 사용되었으나, 바로크 시대를 대표하는 요란한 남성 복식의 유행은 영국의 남성들도 피해가지 못했다.

1. 제임스 2세, 윌리엄 3세 등을 참고한 1680년대 남성 복식.

영국에서는 최신식 유행인 프랑스 궁정 복식을 많이 받아들였다. 바로크 말 영국 귀족 남성의 예장은 프랑스와 크게 다르지 않았다. 겉옷인 쥐스토코르는 화려한 자수로 꾸며졌으며, 안에 받쳐 입은 조끼인 베스트는 이 시기에는 아직 쥐스토코르처럼 소매가 달려 있는 형태였다. 칼을 차기 위해 오른쪽 어깨에서 왼쪽 허리로 비스듬하게 두르는 어깨띠인 볼드릭(*Baldric*)은 1680년경에는 이제 넓적하고 긴 새시(*Sash*) 장식으로 변해 있었다. 우아하고 부드러우며 화려한 남성 복식은 로코코 초기까지 이어진다.

2. 메리 2세, 앤 여왕 등을 참고한 1680년대 여성 복식.

1600년대 말 영국에서는 전체적으로 헐렁하고 부드러운 네글리제(*Negligee*) 느낌의 드레스를 착용한 초상화가 많이 발견된다. 가슴 앞과 양쪽 소매에 트임이 있어 안쪽의 슈미즈가 드러나는데, 코르셋을 착용하지 않았거나 혹은 코르셋에 딱 맞는 보디스 부분이 없었던 것으로 보인다. 보통 얇은 드레스의 어깨나 허리에는 흰담비 망토를 두르고 있다. 앞머리는 양쪽으로 부풀리고 뒤쪽에 길게 곱슬머리를 늘어뜨렸으며, 머리에 하얀 가루를 뿌리기 시작한 것은 1710년경은 되어서부터이다.

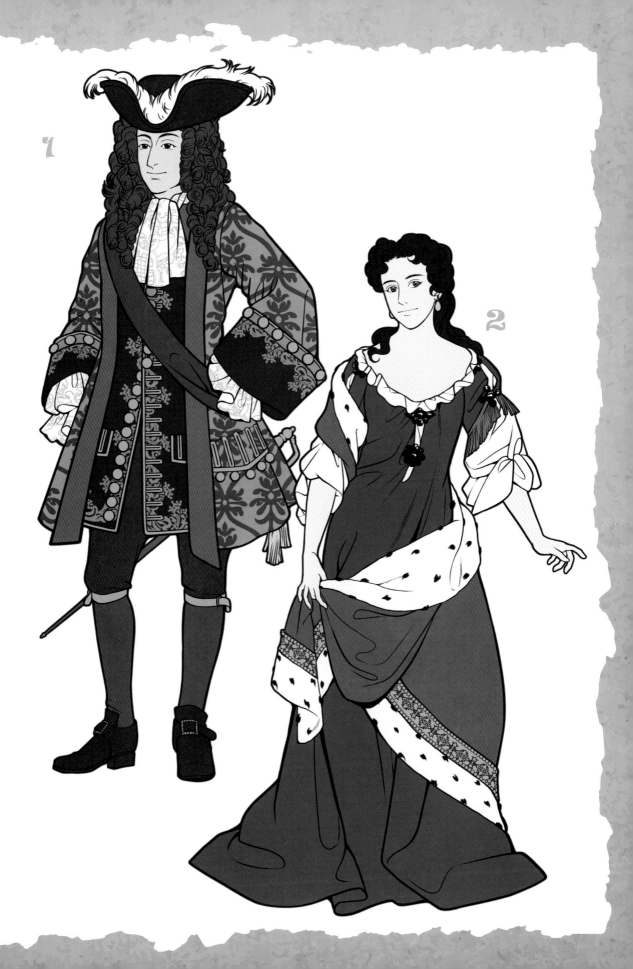

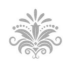

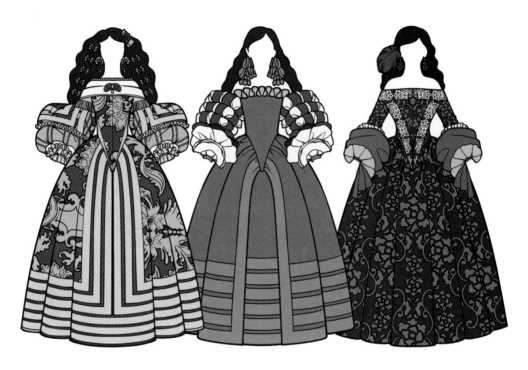

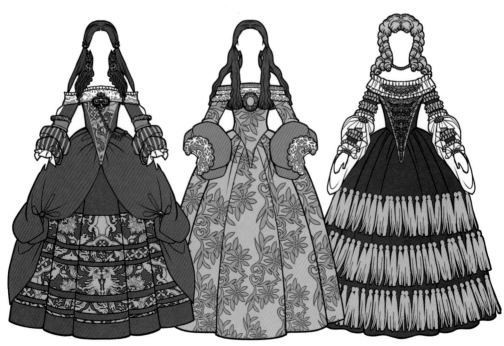

1660~1710 ENGLAND
바로크 후기 영국 양식

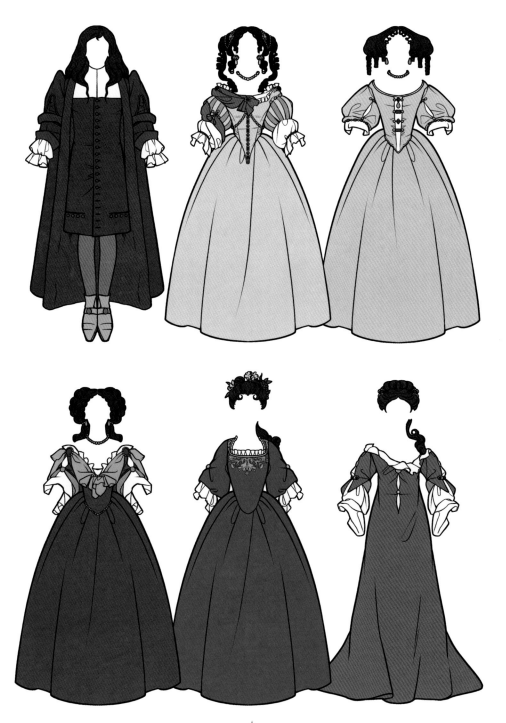

TSARDOM OF RUS'
루스 차르국

1600~1700 러시아

모스크바의 부활

동로마(비잔티움) 제국의 멸망과 몽골의 침입 등은 동유럽 문화의 발전이 정체되는 결과를 가져왔기 때문에, 르네상스 시대까지 러시아의 국가 발전은 상당히 미흡한 상태였다. 1547년 모스크바 대공국의 시대가 끝나고 이반 뇌제를 중심으로 하는 중앙 집권적인 차르국 시대가 들어서면서 비로소 러시아는 부흥이 시작되었다. 러시아 차르국은 우랄 산맥을 넘어 시베리아를 정복하였으며 옷을 만드는 털가죽을 얻기 위해 야생 동물을 닥치는 대로 사냥하였지만, 이러한 팽창으로 살육과 질병 전파 등의 문제도 적지 않았다. 1600년대 러시아는 다양한 기후와 민족 문화, 동방의 영향에 따른 다채로운 복식을 가지고 있었으나, 기본적으로 몽골의 영향력 아래 있던 중세식 옷차림에서 벗어나지 못한 정체기였다.

1. 알렉세이 미하일로비치를 참고한 복식.

앞여밈 방식의 옷은 동방의 영향을 받은 것으로, 이 시기 동유럽 전역의 기본적인 남성복이었다. 뒷모습이기는 하지만 속에 덧입은 페레쟈(Ferezja)의 길고 좁은 소매가 튀어나와 있는 것으로 봤을 때 행잉 슬리브 형태인 폴란드식 카프탄, 즉 콘투쉬임을 알 수 있다(104쪽 참고). 보통 원통형 혹은 원뿔형의 모자를 함께 착용하였으며, 모자와 카프탄 모두 털장식으로 선을 둘렀다. 녹색 부츠는 금실 자수 장식으로 장식되었다.

2. 알렉세이의 신붓감 소녀들을 참고한 복식.

옆머리는 어깨 근처에서 짧게 흐트러뜨리고, 뒷머리는 길게 땋아 내렸다. 땋은 머리는 결혼하지 않은 어린 소녀를 표현하는 것이며, 앞머리에는 베네쯔(Venets)라고 불리는 앞면이 장식된 티아라를 얹었다. 결혼한 부인들이었다면 코코슈닉이나 키카 등 각종 머리쓰개를 쓰고, 머리카락은 안쪽으로 숨겼을 것이다. 귀족 여성의 기본 드레스는 주로 좁고 긴 소매가 달린 사라파녜츠(Sarafanets)였으며, 그 위에는 망토나 카프탄 등 여러 외투를 걸쳤다. 삽화는 레트닉(Letnik)이라는 드레스로, 삼각형의 커다란 소매는 금실 자수로 장식했다.

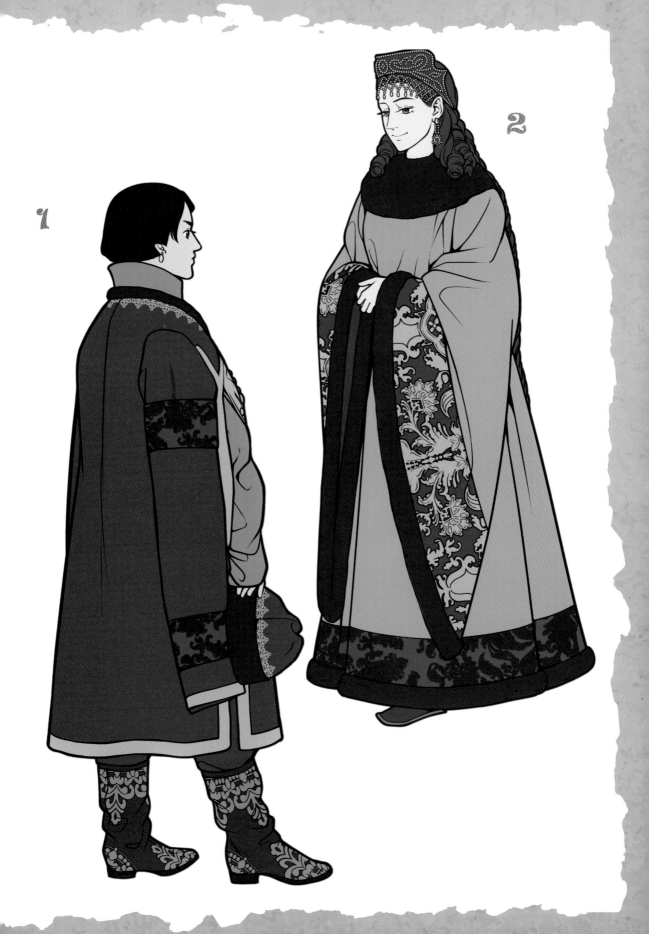

MANTUA
만투아

바로크 시대와 로코코 시대를 잇는 만투아의 개념은 단독으로 다루어지는 경우가 많지 않다. 르네상스 시대와 바로크 시대, 여성의 드레스(*Robe*)란 딱딱한 몸통(*Bodice*)과 치마, 혹은 소매까지도 개별로 분리되어 하나씩 착용하는 구조였다. 하지만 1680년대에는 이러한 여성의 드레스 구조가 변하게 되는데, 실내복인 바냥의 형태에서 착안하여 한 폭의 직물을 그대로 어깨부터 바닥까지 늘어뜨리는 망토 같은 방식을 적용한 것이다. 이를 느슨한 망토의 이미지를 본떴다는 뜻에서 만투아라고 불렀다.

만투아는 이전까지의 드레스보다 훨씬 직물의 낭비를 막을 수 있는 동시에, 바로크 후기부터 유행하기 시작한 정교한 실크의 무늬를 한 폭에 연출하는 데 효과적이었다. 골조 없이 헐렁한 가운인 만투아는 뻣뻣하고 착용이 번거로웠던 이전까지의 드레스보다 훨씬 편안했지만, 형식과 규칙을 중시하던 바로크 후기의 궁정 드레스(*Grand Habit*)에 비하면 매우 격이 떨어지는 일상복이었으므로 궁정에서는 착용이 금지되기도 하였다. 로코코 전기 1740년경에 이르러 만투아는 비로소 궁정에서도 착용하는 드레스의 기본형으로 자리 잡는다.

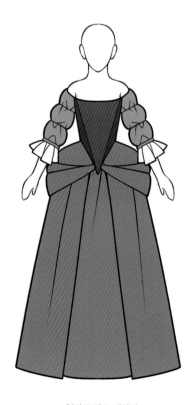

▲ 일반 드레스 재단법

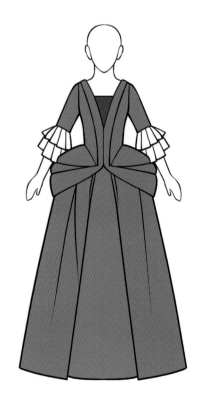

▲ 만투아 재단법

만투아는 드레스의 형태가 아닌, 드레스의 구조적 개념에 가까운 분류이다. 때문에 바로크 시대와 로코코 시대의 만투아는 각 시대의 유행에 따라 형태에 차이가 있다. 바로크 후기 만투아는 한 벌의 펑퍼짐한 드레스에서 아래쪽에 남은 직물을 엉덩이 뒤로 모아 묶어 길게 트레인을 만들었다. 이러한 연출은 직물의 패턴 또는 자수 장식을 화려하게 연출하였다.

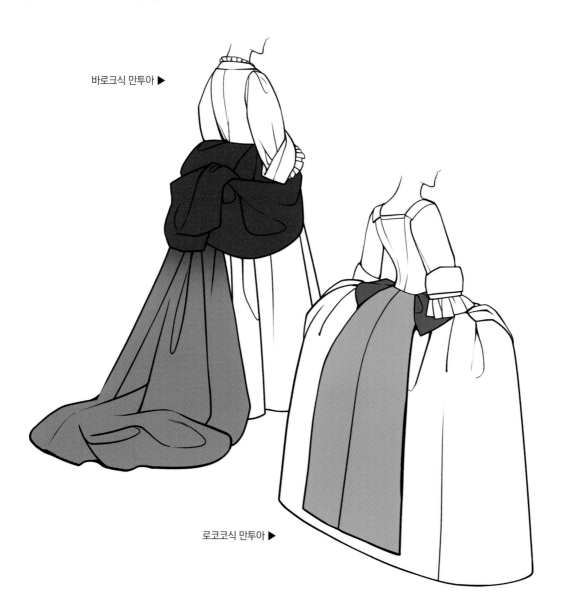

◀ 바로크식 만투아 ▶

로코코식 만투아 ▶

로코코 시대에 들어서 만투아는 다른 로브와 마찬가지로 스토마커, 페티코트 위에 걸치는 드레스인 동시에 공식 궁정 드레스로 자리 잡는다. 초기의 만투아와는 완전히 다른 디자인이며, 엉덩이 뒤로 모아 묶어 트레인을 만드는 정교한 방식은 사라지고 양식만이 남아서, 허리 부분에 페플럼을 달고 그 아래로 직사각형의 납작한 천을 짧게 덧대는 연출로 자리 잡게 된다(92쪽 참고).

로코코 전기
- 빛나는 궁정
1710~1760

3

1700년대 문화는 우아하고 향락적이었다. 귀족들에 의해 더욱 더 화려하고 가벼운 왕정 문화가 발전하였다. 코르셋의 전형인 스테이즈(Stays)로 남녀 모두 몸통을 조여 날씬한 몸의 라인을 보여주는 실루엣이 유행하였으며, 남성의 아비(Habit)와 여성의 로브(Robe) 예장은 근대 복식의 전형으로 완성되었다. 직물 제작소는 밤낮없이 일하여 원단을 생산하고, 귀족들을 위한 최고급 옷을 제공하였다.

간드러진 경박함 속에 표현되는 우아하고 경쾌한 1700년대 유행사조를 훗날 프랑스어 '로카유(Rocaille, 조개 모양 장식)'에서 이름을 따 로코코(Rococo)라고 부르게 되었다. 물론, 이 시기 유럽은 로코코뿐 아니라 바로크, 신고전주의, 낭만주의 등 여러 예술문화가 함께 공존하면서 영향을 주고받았다. 사람들은 무거운 위엄이나 장중한 형식 대신 인간의 생활과 감정을 섬세하게 표현하였다. 웅장하고 경직된 궁정의 예절이 아닌, 작은 살롱의 쾌적하고 친밀한 사적 공간을 세련되게 표현하기 위해 공을 들였으며, 복식 문화 역시 마찬가지였다.

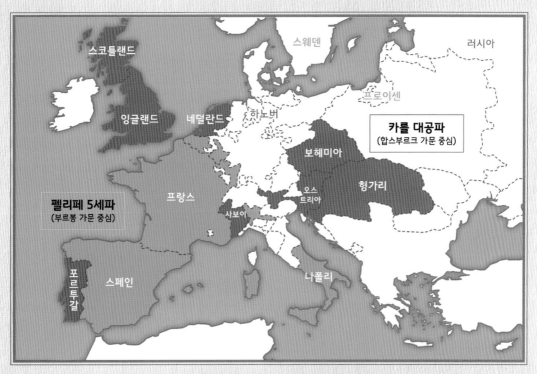

스페인의 왕위 계승 전쟁(외교혁명 이전)

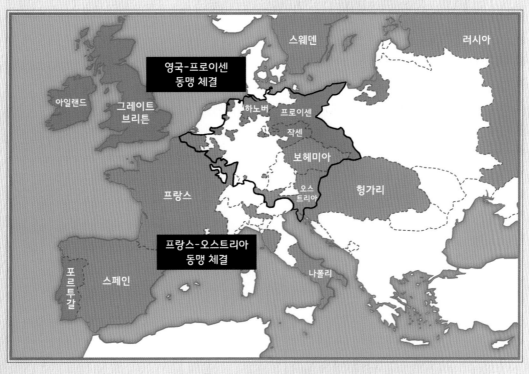

7년 전쟁(외교혁명)

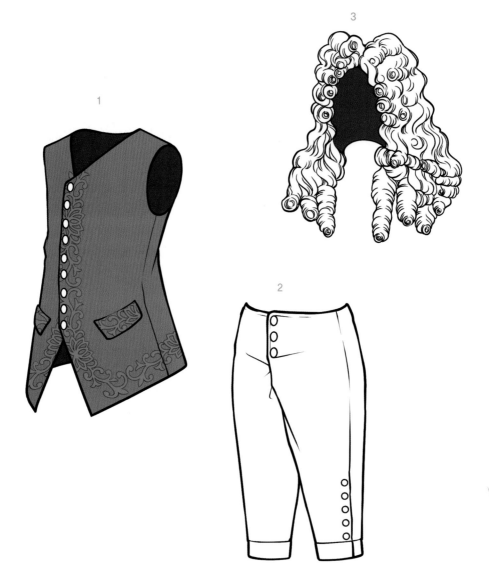

1. **베스트(Veste) = 조끼(Waistcoat)** : 쥐스토코르와 같은 형태였던 것이 점차 길이가 짧아지고 소매가 사라지면서, 쥐스토코르와 형태가 크게 차이가 나게 된다.

2. **퀼로트(Culotte)** : 다리에 꼭 맞는 탄력 있는 반바지(브리치스)로, 흰색이 가장 인기 있었다. 바지를 상의(더블릿)의 구멍에 매달아 고정하지 않게 되면서 허리 벨트와 단추가 발전한다.

3. **페뤼크(Perruque) = 투페(Toupet) = 페리위그(Periwig)** : 바로크 후기부터 이어진 풍성한 대형 가발(Full-Bottom Wig). 지혜로운 노인처럼 보이기 위해 하얀색 혹은 연한 분홍색이나 푸른색 가루를 뿌렸다.

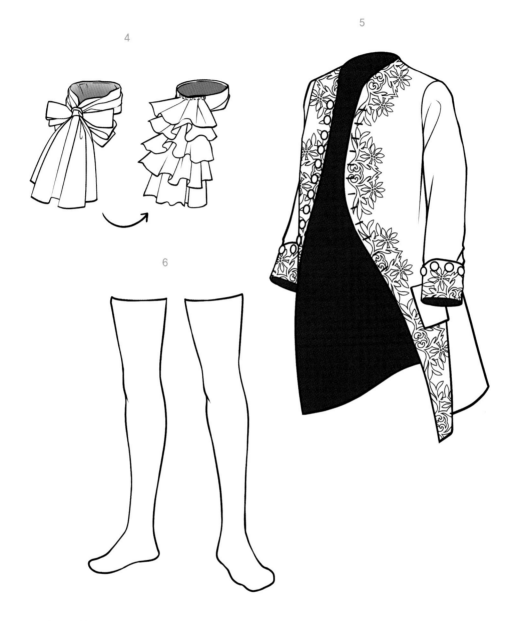

4. **크라바트(Cravate)** : 넥타이의 기원이 되는 삼각 혹은 사각형의 하얀 천으로, 본래 오스트리아의 크라바트 연대 병사들이 비상 붕대로 사용하던 것에서 발전하였다. 로코코 시대에 들어서는 형식만 남은 자보(Jabot)로 바뀌기도 하였다.

5. **쥐스토코르(Justaucorps)** : 몸에 꼭 맞는 코트. 로코코 전기에 걸쳐 허리가 쏙 들어가는 곡선미가 강조되었다가 점차 직선적이고 단정한 스타일로 발전하였으며, 프랑스의 궁정 예복으로 자리 잡으면서 아비 아 라 프랑셰즈(Habit À La Francaise, 프랑스식 정장)라 불리게 되었다.

6. **쇼스 = 호즈(Hose)** : 가장 많이 사용된 것은 하얀색이지만, 금실 자수나 파란 줄무늬 등 여러 색깔이 발견된다. 퀼로트 바짓단 아래로 넣는 경우와 위에서 밴드로 묶는 경우가 있다.

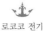

ROCOCO WOMAN'S COSTUME
로코코 여성 복식 구조

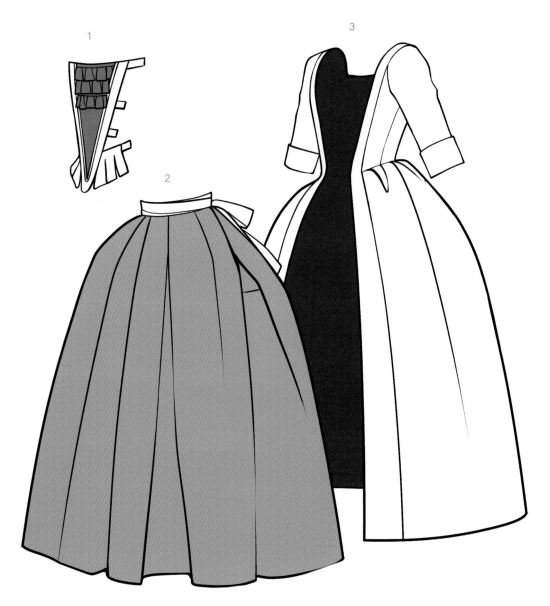

1. **스토마커(Stomacher)** : 스테이즈(Stays, 로코코식 코르셋) 위를 덮거나, 혹은 일체형으로 만든 역삼각형 가슴받이 천. 프랑스어인 피에스 데스토마(Pièce d'Estomac)로도 알려졌다.

2. **쥬프(Jupe) = 페티코트(Petticoat) = 언더스커트(Underskirt)** : 일체형의 로브 안쪽에 받쳐 입는 속치마. 파니에 위를 덮으며, 여러 겹으로 볼륨감을 살리기도 하였다.

3. **로브(Robe) = 오버드레스(Overdress)** : 드레스에서 가장 넓은 면적을 차지하는 가운 부분으로, 이전 시대와 달리 몸통과 겉치마, 소매가 분리되지 않는 일체형의 만투아다. 소매는 좁은 반팔 형태이다.

PANIER
파니에

◆ **파니에 = 사이드 후프 (Side Hoop) = 오블롱 후프 (Oblong Hoop)**

르네상스 시대의 베르두가도와 파딩게일은 바로크 시대에 과르데인판테(*Guardainfante*), 로코코 시대에는 톤티요(*Tontillo*)로 발전하였고, 이것이 1720년경 스페인에서 프랑스를 통해 유럽 전역으로 퍼지면서 바구니 모양이라는 뜻의 파니에라고 부르게 되었다.

파니에는 보통 복수형으로 파니에스(*Paniers*), 혹은 파니에 두블(*Panier Double*)이라고 부르는데, 이는 1750년대 이후 파니에가 좌우로 두 개가 붙은 구조가 만들어졌기 때문이다. 철사나 고래수염으로 길쭉한 타원형 버팀대를 만들고, 이 고리들을 허리에서 헝겊 끈으로 이어 붙여 매어 주었다. 페티코트처럼 천을 덧씌우기도 하였으며, 그 외에 다양한 종류와 크기가 있었다.

고래수염으로 만든 유연하고 가벼운 코르셋 위에 파니에를 착용하면 치맛자락이 양옆으로 활짝 펼쳐져서 팔꿈치를 얹을 수도 있었으며, 극단적으로 부풀린 경우 남성 복식보다 세 배 가까이 넓은 공간을 차지하였고, 이 때문에 건물이나 탈것의 문도 더 크게 고쳐 써야만 했다.

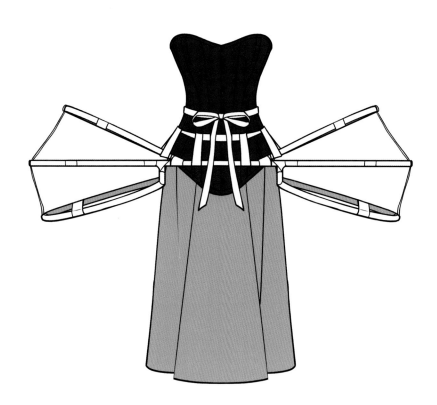

ROBE VOLANTE
로브 볼랑트

◆ 로브 볼랑트 = 로브 바탕트(Robe Battante) = 로브 아 리노상트(Robe a L'Innocente)
 = 아드리엔느 드레스 (Adrienne Gown)

　'날아다니는 드레스(*Flying Gown*)'이라는 뜻의 로브 볼랑트는 편안한 실내복에서 출발하였다. 1700년대 초반은 가볍고 쾌적하며 세탁에도 용이한 인도산 직물, 사라사를 사용한 실내복이 크게 유행하였던 시기이다. 드레스 앞자락과 뒷자락에 모두 색 주름(70쪽 참고)이 잡혀 있어, 앞뒤 모두 어깨선부터 아랫단까지 헐렁하고 풍성하게 흘러내리는 형태의 색 가운(*Sacque Gown*)이다. 허리선 없이 앞자락이 헐렁하게 막혀 있지만, 다소 편안한 구조의 안쪽 보디스에는 삼각형의 스토마커가 장식되었다. 1700년경 프랑스에서 입기 시작하여 1735년경까지 유행하였다.

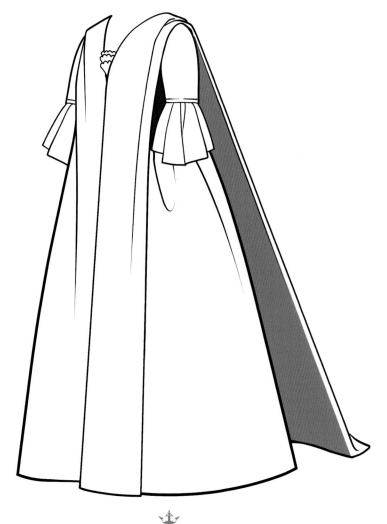

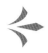

ROBE A LA FRANCAISE
로브 아 라 프랑셰즈

로브 볼랑트는 1730년대에 좀 더 복잡하게 발전하면서, 깊은 사각의 네크라인이 달린 몸에 꼭 맞는 보디스를 장식하는 스토마커, 그리고 로브와 같은 색의 속치마인 페티코트가 활짝 드러난 모양이 되었고, 색 주름이 어깨 뒤쪽으로만 잡히는 색 백 가운(Sacque Back Gown)의 형태로 변하였다. 가슴 앞에 나비 모양 리본을 세로로 층층이 나열하여 화려하게 장식하는 V형 혹은 U형의 에셸 스토마커(Échelle Stomacher) 역시 또 하나의 특징으로 볼 수 있으며, 보통 가장자리마다 팔발라(Falbala) 형태의 주름 장식을 꾸몄다. 상체와 하체, 앞모습과 뒷모습이 대비되는 이 격식 있는 궁정 예복 드레스를 유럽 전역에서 '프랑스풍 드레스', 즉 로브 아 라 프랑셰즈라고 불렀다.

뒷면의 색 주름은 당대의 거장인 와토의 회화 작품에서 많이 등장하기 때문에 와토 주름(Watteau pleats)이라는 별명이 생겼으며, 로브 아 라 프랑셰즈 자체를 와토 가운이라고도 한다. 로브 아 라 프랑셰즈는 루이 15세의 정부였던 퐁파두르 부인에 의해 프랑스 궁정에서 가장 큰 인기를 끌었으며, 로코코 시대의 최전성기를 대표하는 의상으로 군림하게 되었다.

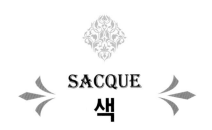

SACQUE
색

◆ 색 = 와토 주름(Watteau Pleats)

　색은 마대자루와 같은 형태를 뜻하는 Sack과 동의어이다. 몸의 선에 맞추지 않고 펑퍼짐하게 지어 마대자루처럼 늘어지는 모습을 묘사한 것인데, 목과 어깨선에서 한 쌍의 상자 모양 주름(Box Pleat)을 단층 혹은 두 겹, 세 겹으로 잡고 바닥까지 망토처럼 늘어뜨리는 옷자락을 뜻한다. 로브 볼랑트, 로브 아 라 프랑셰즈 등 프랑스 드레스의 가장 큰 특징이다.

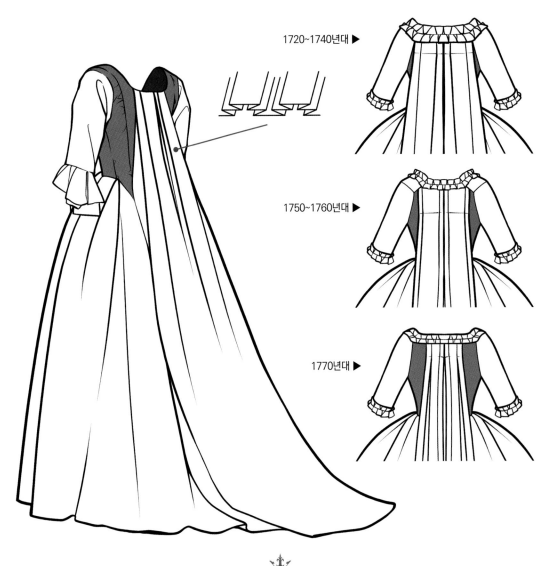

1720~1740년대 ▶

1750~1760년대 ▶

1770년대 ▶

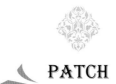

PATCH
패치

위엄
La Majestueuse
이마 중앙

유혹
L'Assassin
관자놀이

반항아
L'Impudent
L'Effrontée
콧등

정열
La Passionné
눈꼬리

성, 연애
La Galante
뺨 중간
(왼쪽 뺨 : 약혼)
(오른쪽 뺨 : 결혼)

교태, 추파
La Coquette
La Baiseuse
입술 근처

신중
La Discrète
아랫입술 아래

은닉
La Receleuse
흉터, 여드름

장난
L'Enjouée
비슌, 광대뼈, 얼굴근육 등
주름지는 부분

1600년대 후반부터 귀족들은 검은색 천 조각을 동그랗게 오려서 얼굴에 난 천연두 흉터나 각종 수은, 납 등의 화장품 성분으로 인해 생긴 흠을 가렸다. 이것이 1700년대 전반에 걸쳐 유행하면서, 조각의 모양이 별, 초승달, 하트 등으로 다양해졌다. 손톱만한 크기의 검은 조각들은 얼굴을 더 새하얗게 돋보이도록 만들어주기 때문에, 큐피트가 파리를 이용해 비너스의 얼굴에 붙인 점이라는 뜻에서 무슈(Mouche), 혹은 애교점(Beauty Spot)이라고도 하였다. 위의 메시지들은 지금까지 전해지는 가장 대표적인 의미로, 시대나 지역에 따라 차이가 있었다. 영국에서는 정치적인 성향을 나타냈다고 보기도 한다.

ROCOCO ACCESSORIES
로코코 장신구

앙가장트(*Engageantes*)는 로코코 시대 드레스의 소매 끝에 다는 가짜 소매를 말한다. 단순한 프릴이나 커프스로 마무리했던 이전 시대와 달리, 로코코 시대에는 좁고 짧은 소매 아래로 비대칭적인 도넛형의 정교한 레이스 장식을 서너 겹 덧끼워서 아래팔이 마치 파고다 소매(*Pagoda Sleeves*)와 같은 화려한 형태가 되었다.

로코코 시대에는 정교한 브릴리언트 컷, 로즈 컷 등으로 세공된 다이아몬드와 함께 진주, 사파이어, 루비, 가넷 등 각종 화려한 보석을 섬세하게 장식할 수 있게 되었다. 그 외에 인물의 초상화, 눈을 그린 미니어처, 머리카락을 끈처럼 짜서 만든 장신구 등 사랑과 기억의 징표는 1800년대까지 유행하였다.

여성의 필수품에는 장갑, 양산, 손수건 등이 있었다. 특히, 이 시기에는 오리엔탈리즘의 영향으로 동양풍 접부채가 크게 유행하였다. 부채의 양면에는 그림이 그려진 종이 혹은 양피지나 레이스가 장식되어 매우 섬세한 공정을 필요로 하였다. 상류층 여성들은 상대에게 뜻을 전달하는 수단으로 부채를 이용한 행동 메시지를 만들게 되었다. 이후 시간이 흐를수록 값싸고 쉬운 공정이 발전하면서 여성이라면 누구나 접부채를 사용할 수 있게 되었다.

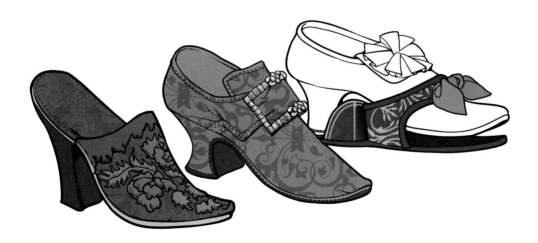

남성의 신발은 1725년경부터 점차 낮은 굽으로 변한 반면, 여성 신발은 드레스 차림을 우아하게 보여주는 하이힐이 인기를 얻었다. 버클이나 보석, 자수 등으로 구두를 꾸미고 자기 발보다 작은 신발을 신어 우아함을 과시하기도 하였다. 뮬(*Mule*) 슬리퍼는 성별에 관계 없이 두루 사용되었으며, 그 외에 진흙탕으로부터 구두를 보호해 주는 덧신(*Clog*)을 사용하기도 하였다.

FRANCE
프랑스
1710~1760 프랑스

│ 퐁파두르의 화려한 살롱 │

1685년 낭트 칙령이 폐지되자, 신앙과 정치적 자유를 잃은 신교도 위그노들이 프랑스를 떠났다. 이들 중에는 적지 않은 숫자의 상공업자들이 있었고, 프랑스의 방직 산업은 다소 주춤하였다. 그럼에도 프랑스는 1700년대 초반 섬유 패션 분야에서 여전히 우월한 위치를 점유했다. 유럽의 문화는 미술, 패션, 예절 등 모든 면에서 프랑스식이 기준이었으며, 특히 여성 복식 문화가 크게 진보하였다. 그 중심에는 루이 15세의 절대적인 신임과 총애를 받던 그의 정부, 퐁파두르 부인이 있었다. 퐁파두르 부인은 10년이 넘도록 권세를 누리면서 문화예술 전반에 걸쳐 높은 안목을 가지고 프랑스의 문예를 진흥시켰으며, 고상한 취향을 바탕으로 섬세하고 화려한 패션을 이끌면서 프랑스뿐 아니라 유럽 전체의 복식에 지대한 영향을 끼쳤다.

⒈ 루이 15세.

루이 15세와 퐁파두르 부인의 초상화는 로코코 시대의 전형적인 프랑스 양식을 보여 주는데, 이러한 복식은 1700년대 중반에 이르러서야 완성되었다. 1700년대 전후까지 길고 풍성하게 유지하던 거대한 머리는 점차 단정하게 묶는 로코코 양식으로 변해 간다. 쥐스토코르와 안에 받쳐 입은 조끼인 베스트는 선명한 색상에 화려한 자수로 장식하였으며, 바지인 퀼로트와 스타킹인 쇼스가 다리의 윤곽을 뚜렷하게 드러낸다.

⒉ 마담 드 퐁파두르. 통칭 퐁파두르 부인.

꼭 맞는 상반신은 점잖은 느낌을 주며, 드레스 가장자리 장식은 어깨부터 허리, 발까지 이어져 몹시 호화롭다. 깊이 파인 목선 위로는 짧은 목걸이나 초커 장식을 둘러서 노출된 앞가슴의 데콜테를 강조하였다. 퐁파두르 부인은 날아갈 것처럼 가벼운 옷감을 즐겨 사용하였고, 이 시기에는 색채에 대한 감각과 염색 기술이 세련되게 발전하여 꽃무늬를 중심으로 한 다양한 염색의 프린트 직물이 사용되었다. 또한 그녀의 이름을 딴 단정한 올림머리인 '퐁파두르'가 탄생하였다. 퐁파두르의 궁중 패션은 1745년경에 절정에 이르렀다.

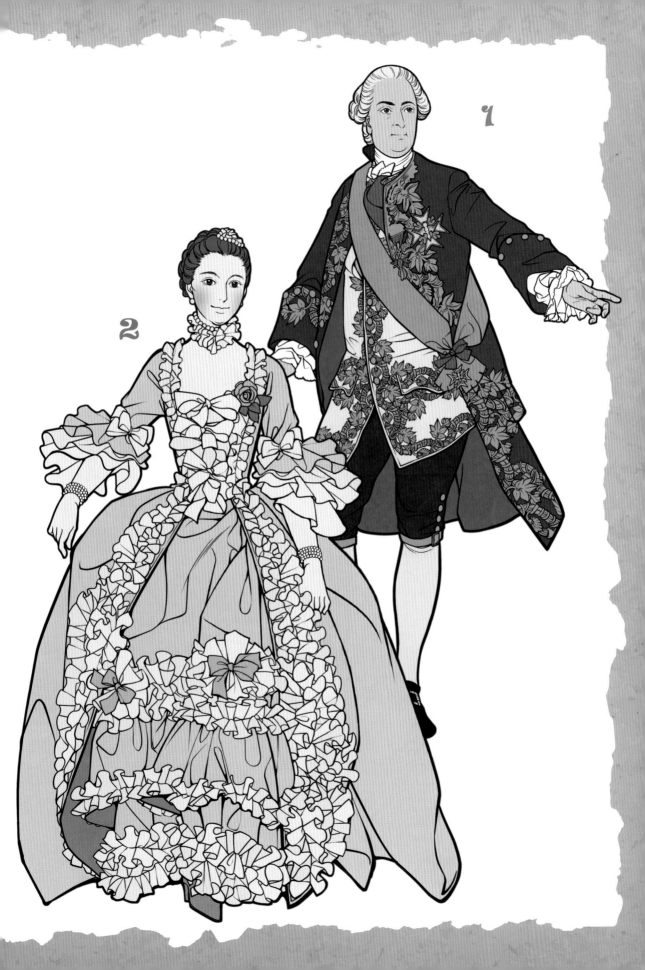

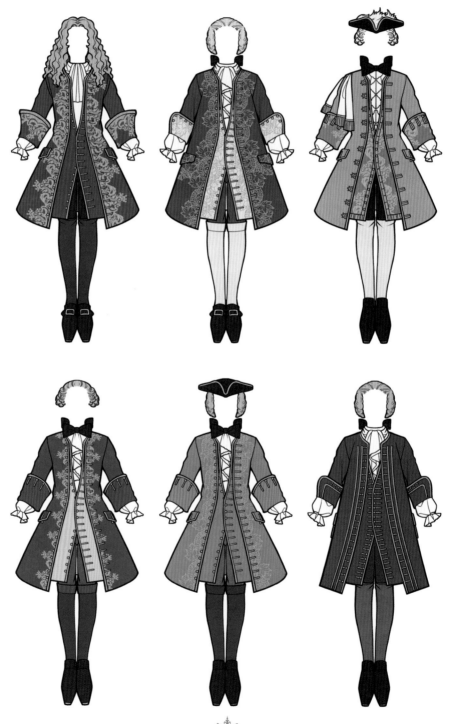

좁은 반팔 소매의 로브 아 라 프랑세즈는 프랑스의 대표적인 드레스이다. 당대의 초상화 속에는 로브 아 라 프랑세즈 외에 다양한 로브 디자인이 남아 있으며, 바로크 전중기와 마찬가지로 소매를 풍성하게 부풀린 드레스 또한 적지 않게 애용되었다. 노란색을 중심으로 분홍색, 녹색 등이 주로 사용되었다.

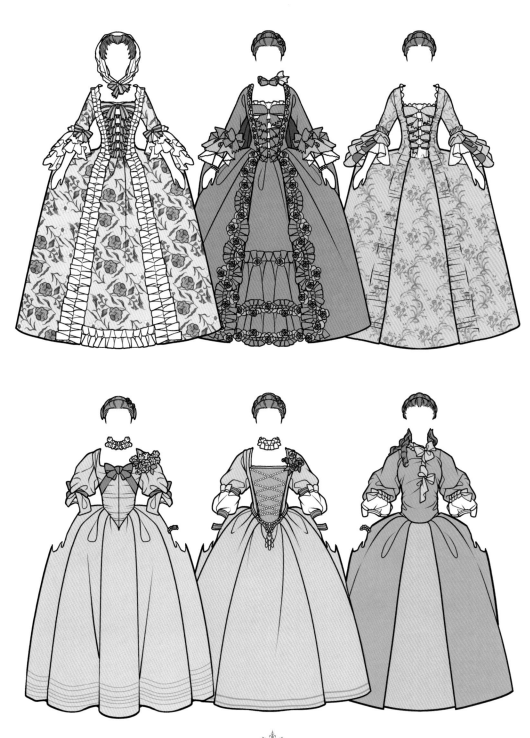

HOLY ROMAN EMPIRE
신성 로마 제국
1710~1760 독일

| 프로이센 왕국의 힘 |

　　1700년대 초반은 오랫동안 신성 로마 제국의 이름하에 하나로 이어져 오던 독일과 오스트리아의 분기점이라고 할 수 있다. 이 시기에 중부 유럽에서 크게 발전한 것은 독일 동북부의 프로이센이었다. 프로이센은 중세 독일 기사단의 영지에서 시작되었으나, 1700년대에 들어서 프리드리히 대왕 하에서 강대국의 대열에 합류하게 되었다. 1740년 신성 로마 제국의 황제 카를 6세가 서거하자, 독일의 제후들은 카를 6세의 딸인 마리아 테레지아의 상속권을 인정하지 않고 오스트리아를 침공하면서 왕위 계승 전쟁을 일으켰다. 앙숙 사이가 된 프로이센과 오스트리아의 마찰은 이후 7년 전쟁으로 이어지게 된다.

　　프로이센은 기본적으로 상공업을 천시하였고, 경제적으로도 크게 발전하지 못하여 검소한 생활을 하였다. 산업의 발달이 늦어 시민 계급의 힘은 미약했으며, 권력자를 중심으로 군국주의식 통치가 이어졌다.

1. 프리드리히 2세. 통칭 프리드리히 대왕.

　　단정하게 말아서 정리한 흰 가발은 로코코 전기에서 후기로 넘어가고 있는 과도기를 보여 준다. 남성 복식에서 꾸밈이 절제된 모습은 바로크 시대와 다른 로코코 시대만의 특징이다. 긴 부츠나 어깨의 휘장, 가슴에 붙은 훈장 등으로 보아 군복 차림새이다.

2. 엘리자베트 크리스티네 폰 브라운슈바이크-볼펜뷔텔-베베른. 프리드리히의 왕비.

　　프랑스풍 드레스인 로브 아 라 프랑셰즈와 다른 형태의 드레스를 확인할 수 있다. 스토마커를 층층이 장식한 것은 동일하지만 앞이 오픈된 디자인은 아니며, 레이스나 프릴을 과도하게 장식하지 않았다. 어깨 뒤로 색 주름을 늘어뜨리지 않은 것 또한 로브 아 라 프랑셰즈와 다르다. 물론, 패션의 중심이 프랑스였던 만큼 중부 유럽의 상류층에서도 프랑스 드레스의 유행이 일부 퍼지기는 하였을 것이다.

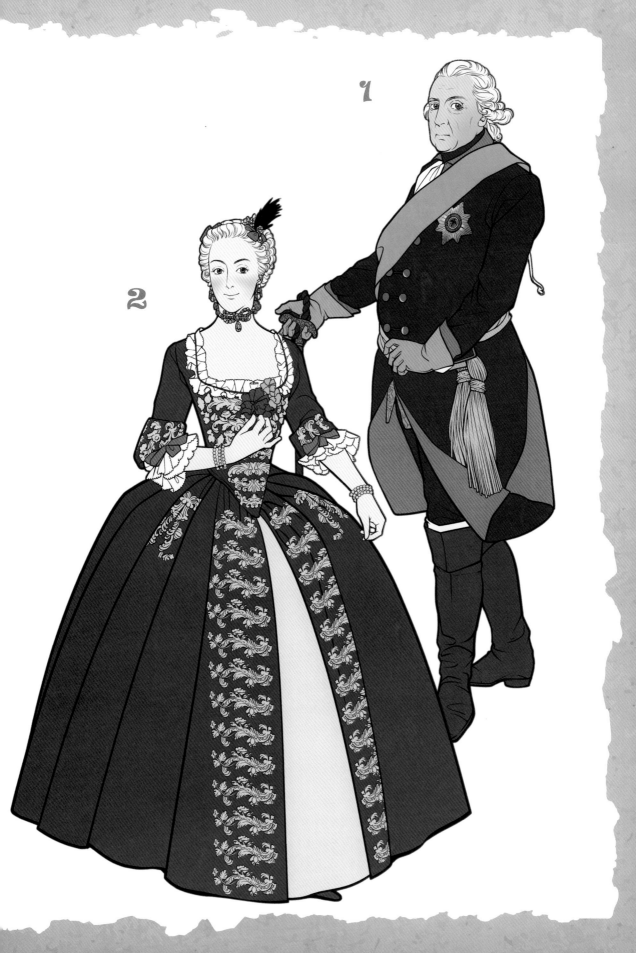

HOLY ROMAN EMPIRE
신성 로마 제국

1710~1760 오스트리아

| 오스트리아여, 결혼하라! |

"전쟁은 다른 이들에게 맡겨라. 그대 행복한 오스트리아여, 결혼하라(Bella gerant alii, tu felix Austria nube)!" 이는 정략 결혼으로 수백 년 동안 유럽을 지배했던 오스트리아 합스부르크 가문의 가훈이다. 중세 남독일에서 부흥하였던 합스부르크 가문은 이후 오스트리아를 통치하기 시작하였으며, 수많은 정략 결혼으로 세력을 떨쳤다. 가령 막시밀리안 1세는 부르고뉴의 마리와, 그의 아들 펠리페 1세는 카스티야의 후아나와 결혼하였으며, 이후 손자 카를 5세가 르네상스 중기에 최전성기 영토를 구축하게 되었다. 이러한 정략 결혼 중 가장 유명한, 그리고 가장 절정의 외교는 바로 마리아 테레지아의 막내딸인 마리아 안토니아(마리 앙투아네트)가 프랑스 부르봉 가문으로 시집을 가면서 오랜 숙적인 부르봉 가문과의 화친을 이루어낸 것이라 할 수 있다.

1. 프란츠 1세. 신성 로마 제국의 황제이자 마리 앙투아네트의 아버지.

과도한 주름 장식으로 치렁치렁하게 늘어진 예복의 형태는 바로크 시대의 특징이 남아 있는 것으로 보인다. 어깨 아래로 늘어뜨리는 풍성한 가발 또한 바로크 후기부터 로코코 전기까지 이어진 것이다. 화려한 장식성이나 낮은 활동성을 생각해 보면 이는 일상복이 아닌 예복에서만 적용되는 복식일 것이다.

2. 마리아 테레지아. 신성 로마 제국의 황후이자 마리 앙투아네트의 어머니.

스토마커 없이 앞이 닫힌 로브, 레이스 장식이 절제되었으며 자수나 보석으로 꾸며진 드레스 양식은 프랑스보다 독일의 것에 가깝다. 안에 보형 속옷인 파니에를 착용해 드레스가 부풀어진 묘사가 나타난다. 어깨 아래로 길게 늘어뜨린 머리는 아직 마리아 테레지아가 결혼하기 전인 소녀 시절의 초상화임을 암시한다.

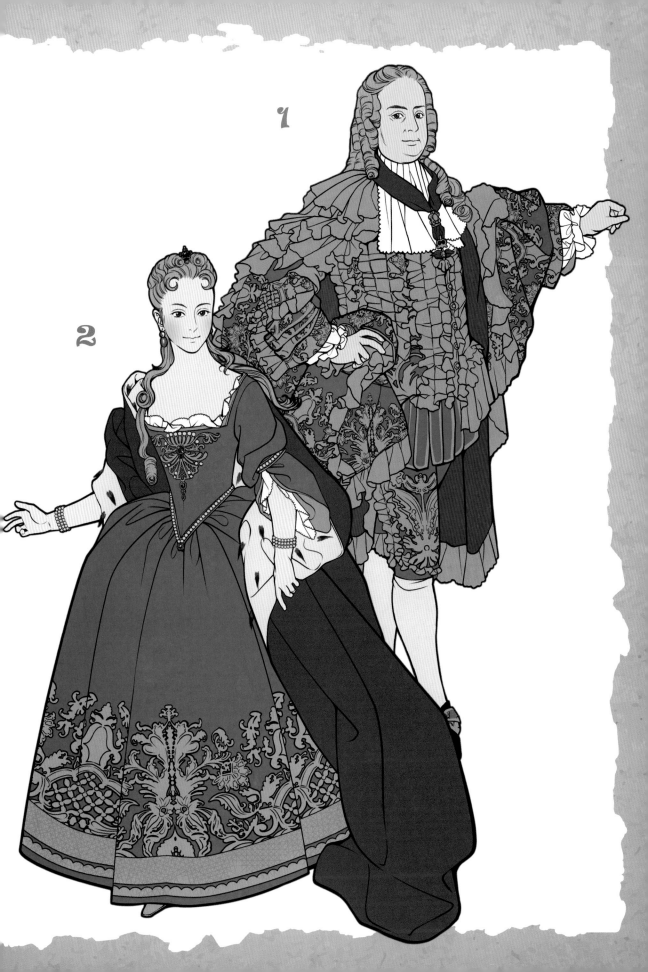

1710~1760 GERMANY
로코코 전기 독일 양식

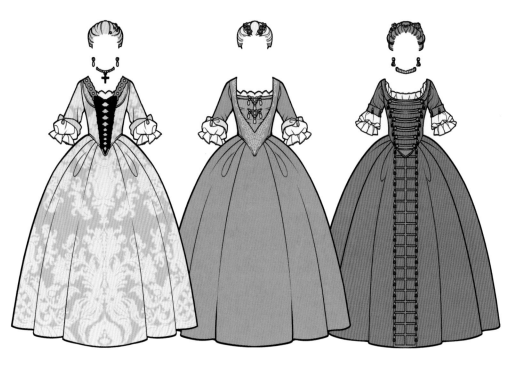

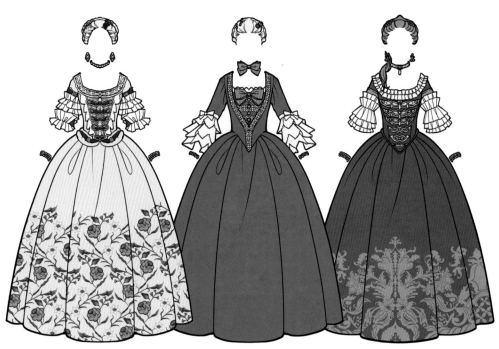

1710~1760 AUSTRIA
로코코 전기 오스트리아 양식

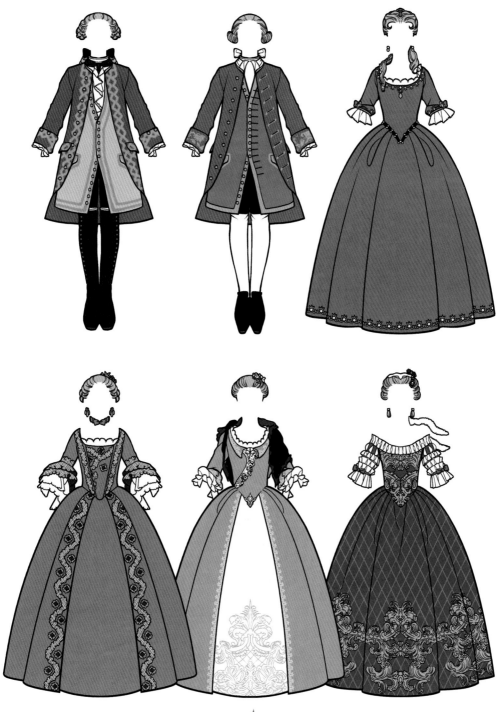

SPAIN&PORTUGAL
스페인&포르투갈

1710~1760 스페인-포르투갈

| 왕위 계승 전쟁 |

스페인과 포르투갈의 이베리아 연합은 1640년 포르투갈이 독립 전쟁을 시작하고 1668년 리스본 조약을 맺으면서 끝을 맺게 되었다. 또한 스페인은 1700년대에 들어서 새로운 왕 펠리페 5세로 인한 왕위 계승 전쟁이 발발하며, 한 번 더 국력이 쇠퇴하게 되었다. 이후 로코코 시기에 들어서 포르투갈은 영국의 영향력 하에 놓이게 되었지만, 문화 복식적인 요소는 이전과 마찬가지로 지리적으로 가까운 스페인과 연결되어 있었다. 스페인 및 포르투갈의 복식은 중부 유럽과 유사하다. 스페인의 왕 페르난도 6세와 왕비인 포르투갈의 바르바라, 포르투갈의 왕 주제 1세와 왕비인 스페인의 마리안나 빅토리아의 모습에서 옷차림은 물론 초상화의 형식까지 매우 유사하게 사용되었음을 확인할 수 있다.

1. 주제 1세. 포르투갈의 왕.

바로크 시대 흔적이 일부 남아 있는 로코코 전기의 복식 특징을 잘 나타낸다. 머리에는 바로크 후기식 거대한 가발을 착용하였지만 로코코 시대답게 하얗게 염색하였고, 쥐스토코르는 날렵하게 절제된 양식으로 바뀌어 있다. 안에 받쳐 입는 베스트는 소매가 사라지기 시작하였을 것이다. 코트와 조끼, 바지의 색이 통일되어 있지만 이 당시에는 흔하지 않은 양식이었다.

2. 스페인의 마리안나 빅토리아. 주제 1세의 왕비.

가슴을 납작하게 누르고 뾰족한 허리선을 가진 보디스는 바로크 후기부터 이어진 것이다. 파니에를 넣어 부풀린 치마 모양은 마리아 테레지아의 것과 유사하다. 풍성한 분홍색 숄 외에도 슈미즈와 유사한 얇은 천을 두르듯이 늘어뜨린 것이 보이는데, 초상화상에만 나타난 미술적 표현이었을 수도 있다.

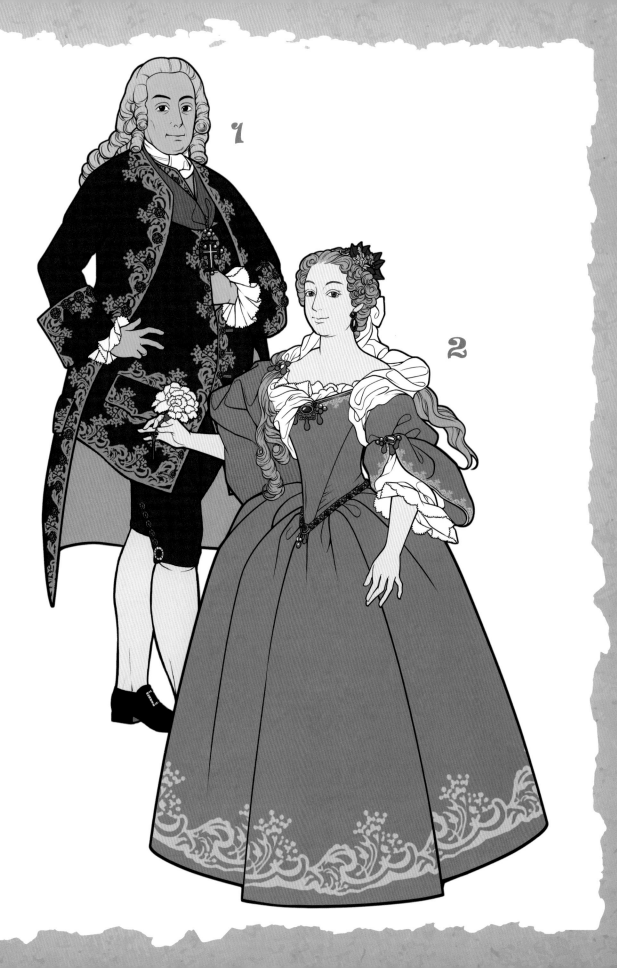

GREAT BRITAIN
그레이트브리튼
1710~1760 영국

| 성장하는 대영 제국 |

영국은 꾸준한 식민지 쟁취와 부의 축적으로 점차 프랑스와 견줄 강대국으로 성장하고 있었다. 1707년에는 마침내 잉글랜드와 스코틀랜드가 합쳐지면서 그레이트브리튼 왕국이 성립하였다. 이 시기는 조지라는 왕호의 국왕들이 연달아 즉위해서 조지 시대(Georgian Era)라고 부르기도 한다. 영국은 미술사에서 오랫동안 불모지였기에 이전 시대까지는 복식에 대한 기록 역시 많지 않아 주변 국가를 토대로 추측해야만 했지만, 1700년대에 들어 아서 데비스, 윌리엄 호가스 등 영국 출신 화가에 의한 영국 고유의 회화가 발전하기 시작하였다. 의회 중심의 민주주의, 산업 혁명의 시작과 기계 공업의 발달로 인한 면직물, 리본과 레이스 등의 대량 생산으로 상류층뿐 아니라 대중 전체의 의생활 수준이 높아졌다.

1. 메리 에드워드. 아서 데비스 회화 속.

영국의 복식은 프랑스와 비교하여 단조롭고 편안하다. 몸통을 꽉 조이는 보디스나 뒤로 늘어뜨리는 색 주름은 로코코 전기 최신식 유행인 로브 아 라 프랑셰즈를 일부 모방하였으나, 그 형태가 프랑스와 비교하여 훨씬 단촐하다. 머리는 레이스로 장식한 캡 형태의 머리쓰개를 착용하였다.

2. 미스터 에서턴. 윌리엄 호가스 회화 속.

로코코 후기의 기본 남성 복식인 프락이 영국에서는 이미 일상복으로 착용되고 있었다. 프랑스 궁정 스타일인 쥐스토코르와 구조는 비슷하지만 훨씬 소박하다. 조끼인 베스트는 밝은 색상을 사용하여 프락과 대비시켰다. 머리에는 유럽의 다른 국가들과 마찬가지로 하얀 가발을 쓰고 있다.

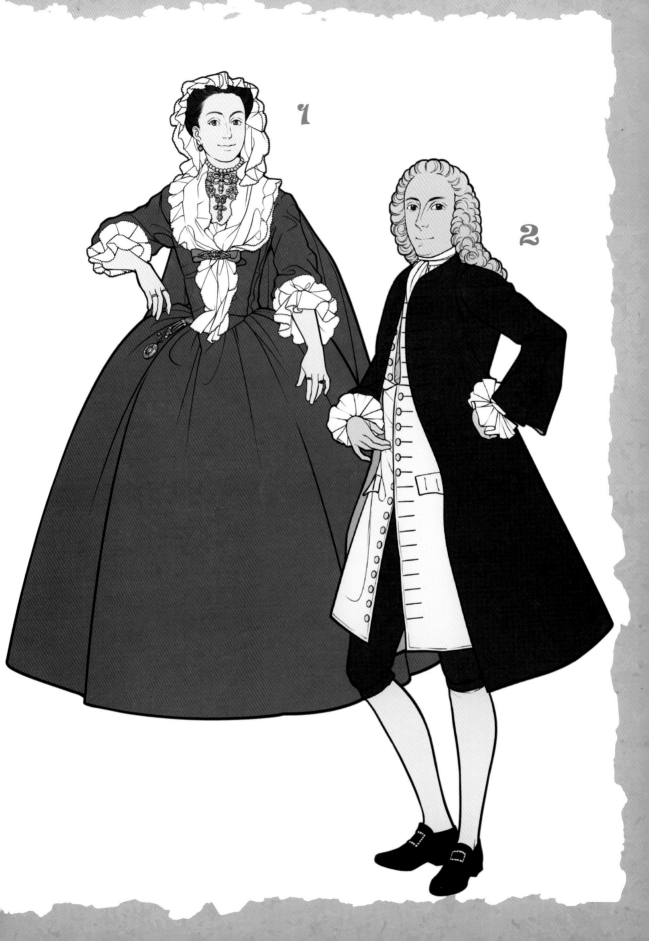

로코코 전기 영국 양식

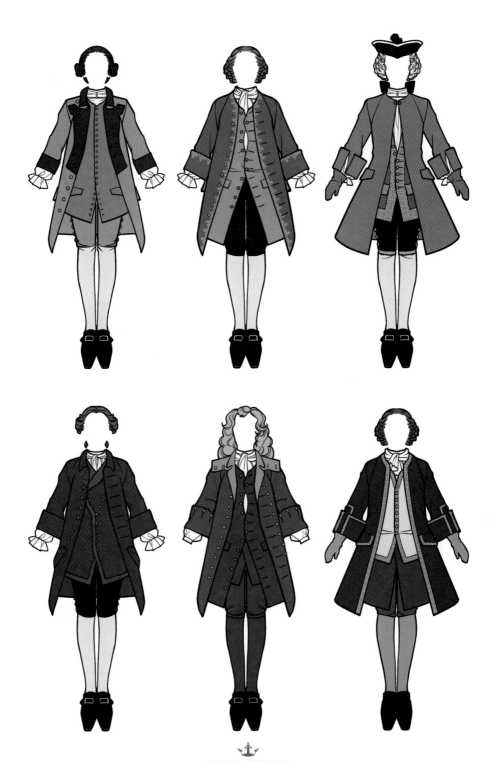

왕실과 상류층에서는 로브 아 라 프랑셰즈 등 세련된 대륙식 복식이 선호되었지만, 기본적으로 영국의 드레스는 다소 소박하며 편안하고 전원적이었다. 이 시기의 영국풍 드레스는 이후 1700년대 후반에 들어서 유럽 대륙 전역에서 로브 아 랑글레즈라는 이름으로 유행하게 된다.

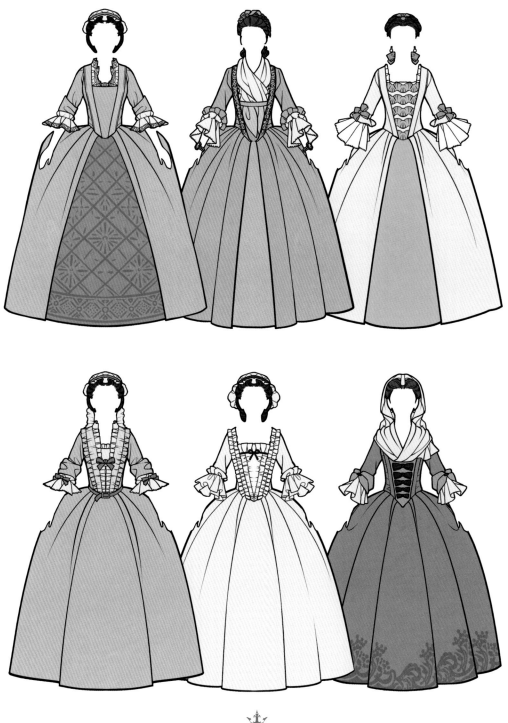

로코코 후기
– 향락의 절정과 몰락
1760~1790

 로코코 시대 왕실과 귀족의 생활은 방종하고 풍류적인 양식이 넘쳤으며, 많은 특권을 누렸다. 동시에 1700년대 중후반은 유독 전쟁이 많이 일어난 시기였다. 특히 1775년 발생한 미국 독립 전쟁은 유럽 전역에 큰 영향을 끼치게 되었다.

 사람들은 자유와 평등에 대한 열망이 높아졌고, 자본주의, 사회 계약설, 계몽주의 사상이 무르익어 갔기에 의미가 깊은 시기였다. 패션 또한 마찬가지였기에 신분 표시나 인위적인 장식 등에서 탈피하는 기풍이 높아졌다. 로브 아 라 프랑셰즈로 대표되는 궁중 복식은 점차 특별한 날의 예복으로만 착용되었으며, 전통이나 계급에 구애받지 않고 자연 속에서 살고 싶은 마음을 표현한 편안한 복식이 유행하였다.

 하지만 이러한 시민 의식 속에서도 오랫동안 곪아 있던 화려하고 퇴폐적인 귀족 문화, 사치와 부패로 어려워진 민생은 쉽게 변하지 않았다. 1700년대 후반 귀족 패션의 화려함은 절정에 이르렀으나, 내리막길을 걷던 프랑스의 부르봉 왕조는 마침내 프랑스 대혁명으로 붕괴되었고 역사를 송두리째 바꿔 놓을 새로운 변혁의 물결이 유럽을 휩쓸었다.

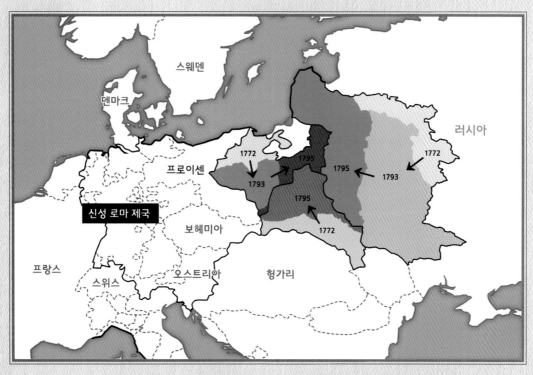

프로이센·오스트리아·러시아에 의한 폴란드 분할

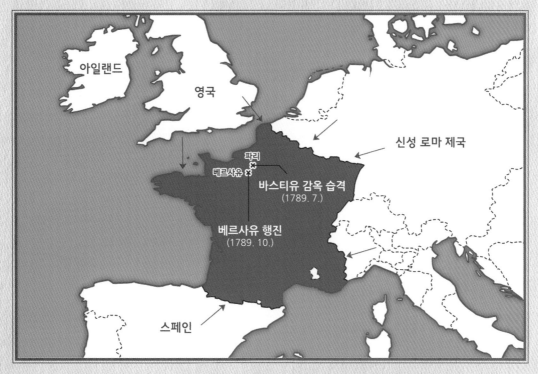

프랑스 대혁명

GRAND HABIT
그랑 아비

1600년대~1700년대 프랑스 복식에서는 그랑 아비의 개념이 자리 잡았다. 그랑 아비란 로브 드 쿠르(*Robe de Cour*), 즉 궁정용 드레스인 대례복(*Great Dress*)을 뜻하는 프랑스어이다. 바로크 후기, 여성들의 옷이 급격히 만투아 식으로 변화하는 것에 대한 반동으로 루이 14세가 궁정에서 입을 수 있는 공식 예복을 적절하게 조정하였던 것이 그 시작이었다.

로코코 시대의 그랑 아비는 파니에 두블을 이용하여 스커트 폭을 좌우 수평으로 최대한 넓게 확장한 실루엣이며 매우 격식 있는 궁정용 예복으로 사용된다. 허리를 중심으로 치맛자락이 옆으로 사각형에 가깝게 퍼지고, 앞뒤는 납작하였다. 리본과 레이스로 장식한 스토마커나 짧은 소매는 로브 아 라 프랑셰즈와 비슷하지만, 훨씬 풍성하였다. 또한 바닥으로 늘어뜨리는 뒷자락이 어깨가 아닌 허리에서 흘러내린다는 점도 로브 아 라 프랑셰즈와 차이가 있다. 이는 바로크 후기부터 발전한 만투아의 뒷모습이 장식적으로 과장된 것이다(60쪽 참고). 그 외에 드레스 전체에 프릴이나 리본, 자수, 술 장식으로 치장하였으며, 머리 모양 또한 화려하다.

한편, 1750년대 이후로 파니에를 이용해 좌우로 확장하는 로코코 전기식 드레스는 점차 유행에서 벗어나게 되었으나, 아주 공식적인 궁중 패션으로는 그랑 아비가 여전히 사용되었다. 왕과 왕비를 진현할 때, 또는 성년이 된 상류층 처녀가 처음으로 사교계에서 인사하는 데뷔탕트(*Debutante*) 등 큰 공식 행사가 있는 당일에는 흰색, 은색, 검정색 등의 무채색 대례복을 입었고, 그다음 날부터는 금색이나 여러 가지 유채색의 대례복을 입었다.

1. 마리 앙투아네트의 그랑 아비

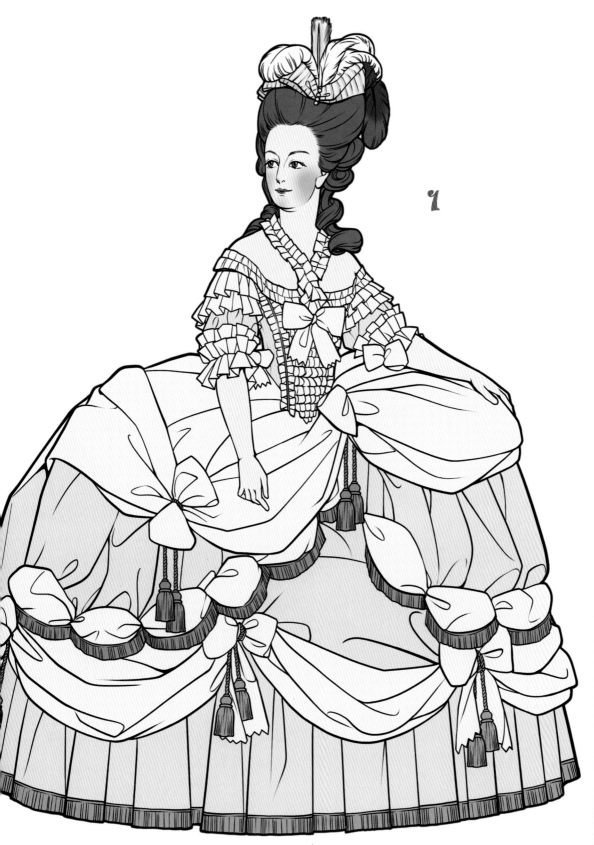

ROCOCO MAN'S WIGS
로코코 남자 가발

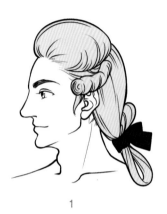
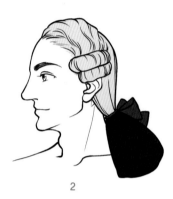
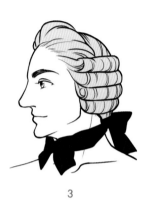

1 2 3

1. **카토간(Catogan) = 클럽(Club)** : 뒷머리를 고리형으로 접고, 목 부근에서 중간을 검은색 리본으로 낮게 묶은 머리 모양. 영국의 카도간(Cadogan) 백작의 이름에서 따 왔다.

2. **백(Bag)** : 뒷머리를 두꺼비(Crapaud) 모양 주머니에 넣고 끈과 리본으로 조여서 정리한 머리 모양.

3. **솔리테르(Solitaire)** : 뒷머리를 묶은 리본으로 목을 감싸고 앞으로 가져와 나비 매듭으로 마무리한 모양.

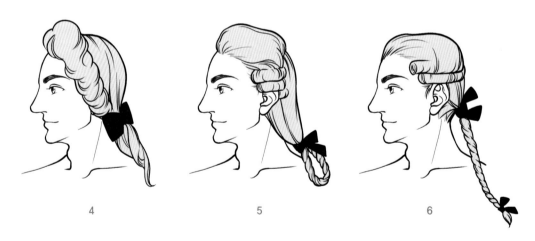

4 5 6

4. **피죤 윙(Pigeon Wings)** : 얼굴 좌우로 옆머리를 비둘기 날개처럼 말아 올린 모양.

5. **피그테일(Pigtail)** : 청나라 만주족의 변발이 유럽에서 군인들 위주로 전파된 것으로, 한 갈래 혹은 두 갈래로 땋은 머리 모양의 총칭.

6. **라밀리즈(Ramillies)** : 피그테일 위그 중에서 위아래 끝에 리본을 묶은 모양.

ROCOCO WOMAN'S MAKE UP
로코코 여자 꾸밈

긁개(Back Scratcher)
▼

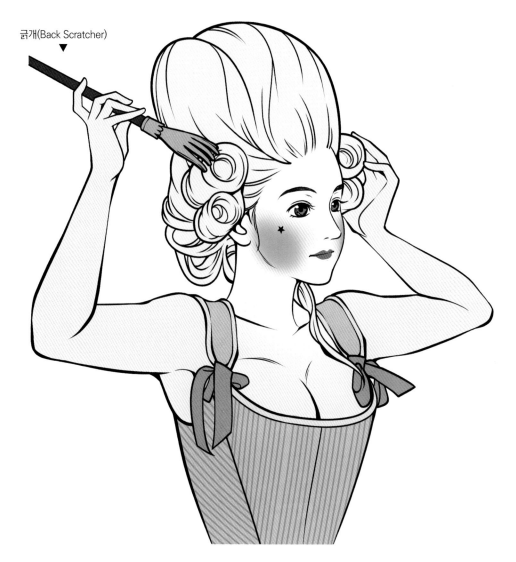

중세 아름다움의 상징이었던 창백하고 가냘픈 소녀는 사라지고, 근세의 미의 기준은 큰 가슴과 통통한 손가락, 장밋빛 뺨 등 풍만하고 관능적인 여인이었다. 쌀가루나 달걀 흰자, 납 등으로 만든 창백한 피부색 위로 검은 눈썹을 그리고, 입술과 뺨을 장밋빛으로 칠해서 젊음을 표현하였다. 통통한 뺨을 표현하기 위해 입 속에 호두나 코르크를 물고 있기도 하였기 때문에 이를 플럼퍼(Plumper)라고 하였다. 방종하고 절도 없는 아름다움은 잿빛 머리 모양에서 가장 크게 표현되었는데, 값비싸고 거대한 머리 가발은 1~2주일 이상 계속 착용했으며 이 때문에 침대에 눕지도 못하고 의자에 앉아서 자기도 하였다. 당시 파리에는 1,200여 명의 미용사가 있었으며, 미용 기술에 관한 책이 출판되고 학원도 설립되었다.

LATE ROCOCO HAIR STYLE

로코코 후기 머리 모양

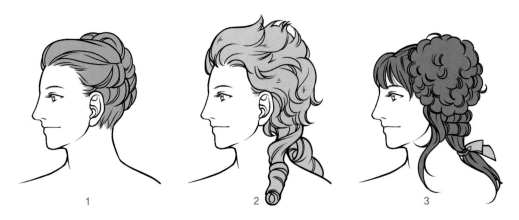

1 2 3

1. **퐁파두르(Pompadour)** : 앞머리만 살짝 높게 부풀리고, 나머지는 땋거나 꼬아서 뒷통수에 단정하게 고정한 머리. 로코코 시대 전기의 대표적인 머리 모양으로, 중후기까지도 유행하였다.

2. **헤지호그(Hedgehog)** : 고슴도치처럼 윗머리를 짧게 자르고 뒷머리는 길게 말아 준 것으로, 1778년경부터 유행하였다.

3. **오레이 드 쉬엥(Oreille de Chien)** : 프랑스어로 '강아지 귀'라는 뜻으로, 머리 양 옆 관자놀이 부근에서 머리카락을 동그랗게 부풀려서 덮은 머리. 1789년경 프랑스와 영국에서 유행하였다.

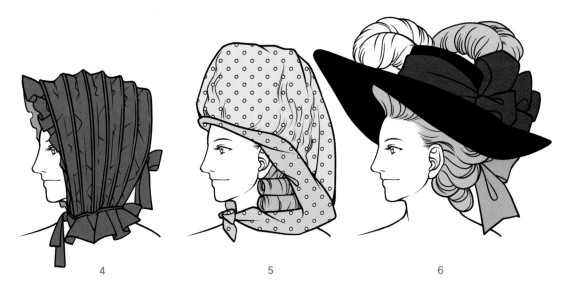

4 5 6

4. **칼래쉬(Calash–Calèche)** : 철사로 아치형 골격을 만들고, 사이사이에 얇은 천을 발라서 아코디언 주름처럼 접고 펼 수 있게 만든 포장마차처럼 생긴 후드.

5. **테레즈(Thèreèse)** : 철사 틀 없이 풍성하게 만들어서 머리를 덮는 하늘하늘한 쓰개.

6. **픽처 해트(Picture Hat)** : 타조 깃털과 리본으로 장식한 테 넓은 검은색 모자.

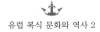

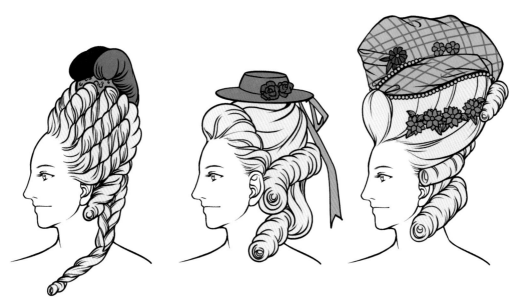

로코코 시대 후기에는 의상뿐만 아니라 머리 모양에도 수많은 유행이 있던 시기였다. 로코코 후기의 머리카락은 기본적으로 밀가루나 전분으로 만든 파우더를 뿌려 새하얗게 만들고, 뜨겁게 달군 철봉을 이용해서 다양하게 말아 주었다.

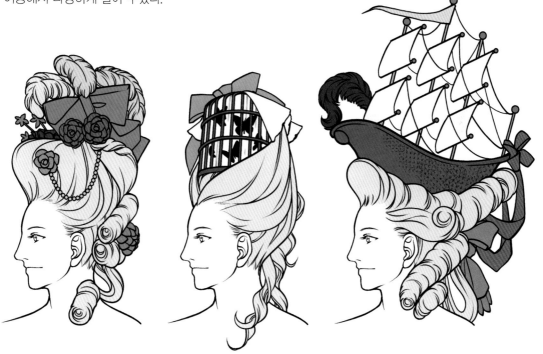

머리 위에는 매우 얇은 금속 프레임을 만들고 쿠션을 채워 넣은 뒤 머리카락과 가발을 덮어 쌓아서 연출하였는데, 이러한 로코코 후기의 머리 모양을 푸프(*Pouf* 혹은 *Pouffe*)라고 하였다. 유럽 역사상 가장 극단적으로 높고 거대해진 머리는 각종 리본, 깃털, 보석 등은 물론이고 정원, 새장, 과일 바구니, 인형 등으로 독창적이고 요란하게 장식했다. 왕비 마리 앙투아네트가 프랑스 해군의 승리를 기원하며 머리에 함선 모형을 얹은 일화는 유명하다.

LATE ROCOCO MAN'S COSTUME
로코코 후기 남성 복식

프락(Frac)은 영어로 프록(Frock), 즉 프록 코트의 원형이 되는 겉옷을 말한다. 이는 본래 영국 평민들 사이에서 입던 군복 혹은 일상복으로, 루이 16세 재위 시기에 프랑스에서 받아들여 쥐스토코르와 유사한 구조로 변형하면서 궁정의 예복으로도 통용하게 된다. 프락은 전체적으로 직선적인 실루엣이며, 앞자락은 허리선에서부터 사선 방향으로 잘려 있어 옷자락이 거추장스럽지 않고 깔끔하다. 또한 뒷단에는 트임이 있어 몸을 움직이기에 편리하다. 쥐스토코르와 달리 화려한 자수 장식은 배제하였으며, 단순히 가장자리를 장식하는 브레이드(Braid) 정도만이 사용되었다. 면직 또는 모직을 주로 사용하였으며 때가 타지 않는 어두운 단색이 많이 사용된다는 점에서 1770년경의 복식의 기능적인 특징을 잘 나타낸다. 옷깃에는 여러 종류가 있으나 접어 젖힌 형태(Turn-Down Collar)가 가장 많이 보이며, 소매 끝의 커프스도 매우 단순하다.

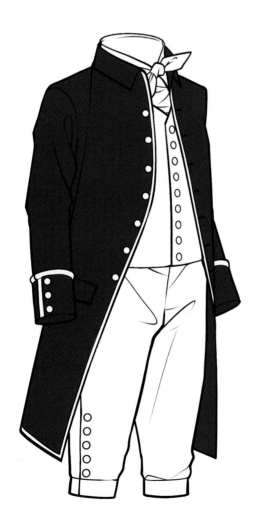

프락은 보통 질레, 퀼로트와 함께 남성 정장으로 완성되어 이를 아비 프락(Habit Frac)이라 불렀다. 질레(Gilet)는 바로크 시대의 베스트보다 더 짧아지고 현대적으로 발전한 형태의 조끼이다. 짧은 반바지인 퀼로트에 쇼스를 신고, 셔츠 위에 질레를 입은 뒤 프락을 걸치며 목에 단순한 형태의 스톡(Stock)을 두르면 아비 프락이 완성된다. 이 시기의 퀼로트나 쇼스 등 하의에서는 페킨(Pekin), 즉 세로 줄무늬 직물이 많이 사용되었는데 이는 산업 혁명으로 인한 공장제 직물 생산의 영향이다.

JUMPS
점프스

근세의 숙녀들은 뻣뻣한 세로 뼈대가 들어 있는 드레스의 몸통(Bodice) 또는 그 안에 근세식 코르셋인 스테이즈(Stays)를 받쳐 입어서, 떠받친다(étayer)는 표현 그대로 가슴을 들어 올리고 허리를 조여 고정하는 드레스를 입었다. 한편 점프스는 이런 보디스와 스테이즈보다 좀 더 자유롭게 착용이 가능한 보형물이었다.

점프스는 단순한 퀼트 조끼 형태로, 중세의 커틀처럼 끈으로 여미서 입는 방식이었다. 스테이즈와 달리 가슴 앞에서 여미기 때문에 혼자서 입고 벗는 것도 무리 없이 편안하였다. 슈미즈 외에 여성 속옷이 없던 시기 가슴을 지지하는 것이 목적이었기 때문에 스테이즈처럼 허리를 조이는 뼈대도 거의 사용되지 않았다. 점프스는 공식 석상에서는 착용할 수 없었지만 편하고 건강한 복장이었기 때문에 아주 인기를 끌었으며, 예절에도 크게 어긋나는 것이 아니기 때문에 상류층 숙녀들도 애용하였다. 자유를 선망하던 신고전주의 시대로 넘어갈 당시에 가장 절정의 인기를 끌었던 점프스는 이후 근현대식 드레스가 발전하면서 사라졌다.

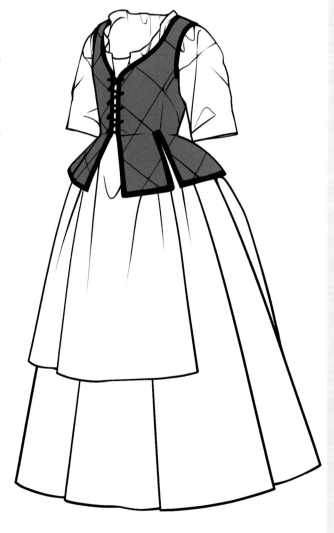

GREAT BRITAIN
그레이트브리튼

1760~1790 영국

| 세계의 공장 |

　　로코코 후반에 일어난 영국의 산업 혁명은 근대 사회에 매우 획기적인 변화를 가져왔다. 1764년 발명된 방적기는 영국의 주요 산업인 면직물 공업의 발전에 박차를 가하였으며 직물 생산량을 수백 배로 증대시켰다. 증기기관이 1769년에 개량되고 1776년 제품으로 출시되면서, 기계의 힘으로 이루어지는 모든 제품 생산을 비약적으로 증대시켰다. 공업의 발전은 대량 생산과 대량 소비를 이끌어냈고, 이는 패션 산업에 있어서 엄청난 변혁이었다. 값싸고 질 좋은 직물이 만들어지면서, 서민들도 상류층의 패션을 어느 정도 모방할 수 있게 되었다. 아직 유럽 전역에서 산업 혁명이 보편화되지는 않았지만, 영국식 복식의 단순하고 실용적이며 활동적인 모습은 복식의 근대화를 상징적으로 보여 주는 요소였다. 대륙에서는 부유한 영국 시민층의 복식을 동경하였으며 영국은 근대 패션의 선진국으로 부상하였다.

1. 찰스 블레어. 조슈아 레이놀즈 회화 속.

　　사냥과 농사 등 전원생활을 즐기는 영국인들은 이에 맞게 견고하고 검소한 복식을 만들었다. 붉은 색의 밋밋한 프락은 안감이 조끼와 비슷한 녹색 계열이다. 조끼는 아직 허벅지 근처까지 오는 긴 베스트 형태이지만, 화려하지는 않다. 딱 붙는 상의와 가죽 바지 아래로 긴 자키 부츠를 신었다.

2. 사라 시돈스. 영국의 비극 배우.

　　로브 아 랑글레즈를 기반으로 한 단순하고 검소한 영국풍 드레스가 잘 표현되어 있다. 당시의 영국 옷은 싸고 튼튼한 면직물과 모직물이 기본이 되었으며, 기계적인 줄무늬 패턴은 유럽 전체에서 유행하였다. 영국의 여성 복식은 남성 복식처럼 견고함과 활동성을 중시하였기 때문에 화려하고 하늘하늘한 프랑스 궁중 패션보다는 상대적으로 아래로 취급되었다. 커다란 픽처 해트는 영국 화가인 게인즈버러의 회화에서 처음으로 등장하였기 때문에 게인즈버러 모자(*Gainsborough Hat*)라고도 불린다.

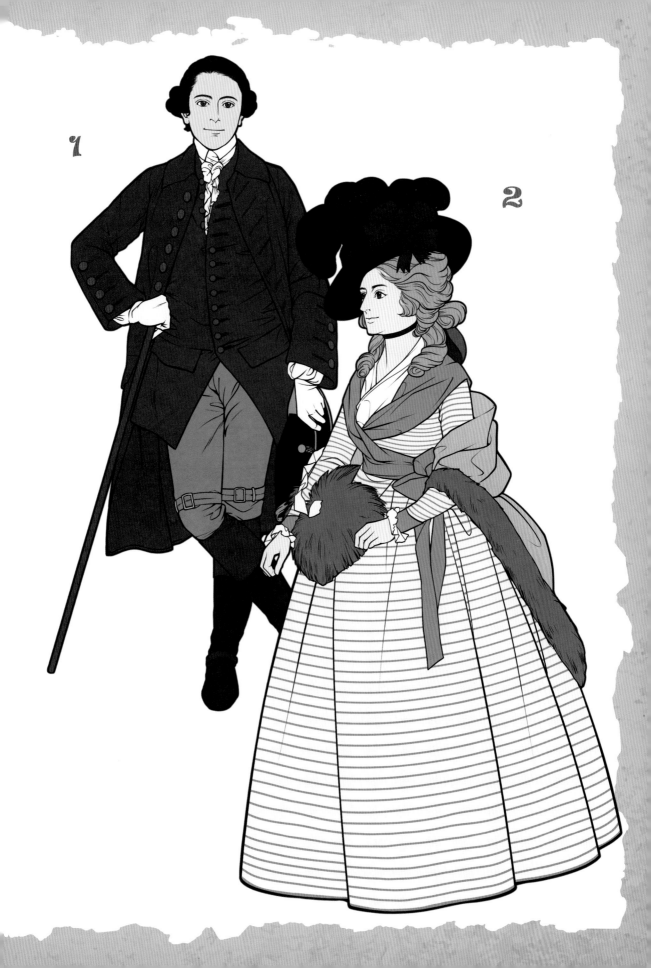

CENTRAL EUROPE
중부 유럽

1760~1790 독일-오스트리아

| 발전하는 시민 복식 |

18세기 말에 들어서 독일에서는 혁명의 기운이 퍼져 피히테 등의 사상가가 나타나고 통일의 기운이 싹트기 시작한다. 이탈리아 역시 나폴레옹에게 정복당해 혁명의 영향을 받아 통일 운동이 시작된다. 스페인은 프랑스에게 왕위를 빼앗기는 등 쇠퇴 일로를 걷고, 기존의 합스부르크가는 오스트리아가 되어 슬슬 독일과는 다른 길을 걷기 시작한다. 물론 그 위세가 완전히 죽은 것은 아니어서 여전히 열강 중 하나로 굳건히 자리 잡고 있었다.

1. 브라운과 슈나이더 복식책에 수록된 독일 남성 복식.

로코코 시대에서 신고전주의 시대로 넘어가는 과도기적인 남성 복식이 암시된다. 조끼는 두 겹 겹쳐 입은 것으로 보이는데 바깥에 입은 조끼는 활동성 있게 사선으로 잘려 있다. 위에 걸친 프락 또한 마찬가지 형태를 띄고 있으며, 길이는 다소 길지만 별다른 장식 없이 수수하다. 이각모인 바이콘은 삼각모인 트라이콘보다 좀 더 신식 형태이다.

2. 브라운과 슈나이더 복식책에 수록된 독일 여성 복식.

로코코 후기 독일은 특히나 시민풍의 복식이 많이 표현되어 있다. 파니에를 착용하지 않은 자연스러운 드레스 실루엣은 로브 아 랑글레즈, 또는 로브 아 라 카라코 등의 형태가 중심이 된다. 목에 피슈를 두른 모습은 소박함이 느껴진다. 농민들과 중산 계급의 경우 코이프나 도르뫼즈 등 새하얀 캡을 머리에 쓰지만, 상류층에서는 외출복으로 좀 더 화려하고 거대한 모자를 착용한 것 또한 또 하나의 특징이다. 모자는 보통 푹신한 캡 형태에 테를 두른 모양이다.

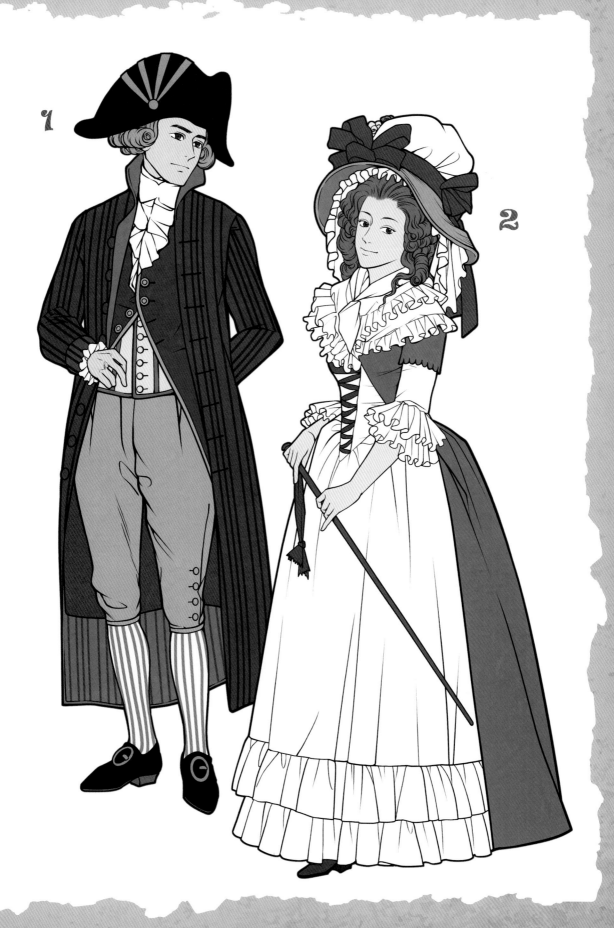

POLAND
폴란드

1600~1790 폴란드

| 지도에서 사라진 나라 |

르네상스 시대까지만 하더라도 동유럽의 패권국이자 유라시아 무역의 중요한 연결점으로 군림하였던 폴란드는 근세에 들어서며 혼란기를 맞이하고, '대홍수' 등 여러 차례에 걸친 외세의 침략과 내분으로 인해 몰락의 길을 걷게 되었다. 주변 국가인 러시아 제국, 프로이센, 오스트리아에 의해 쇠퇴하는 폴란드는 노골적으로 노려졌으며, 1772년부터 세 국가에 의한 분할이 시작되었고 1795년 마침내 완전히 지도에서 사라져 멸망당하는 비운을 겪었다.

1600년대와 1700년대 폴란드-리투아니아 연방 일대의 상류층에서는 서유럽화 개혁에 대한 반발로 동유럽 일대의 전통 사르마티아 문화를 모방하거나 재현하려는 문화 운동이 진행되었다. 이를 사르마트주의(Sarmatism)라고 하며, 이는 서아시아 복식을 기원으로 하는 동유럽풍 패션의 유행에도 큰 영향을 주었다. 폴란드 복식의 가장 큰 특징은 트임이 있어 어깨 아래로 늘어뜨릴 수 있는 헐렁한 행잉 슬리브이다.

1. 스타니스와프 안토니 슈츄카, 아우구스트 3세를 참고한 남성 복식.

폴란드 상류층인 슐라흐타는 행잉 슬리브 형태에 맞여밈 카프탄인 콘투쉬(Kontusz)를 기본으로 착용하였는데, 진홍색과 주홍색 옷이 가장 인기 있었다. 허리춤에는 작은 곡도인 카라벨라를 차고 천 허리띠인 파스(Pas)나 가죽 벨트를 둘렀다. 안에는 쥬판(Żupan)을 받쳐 입었으며 바지는 아시안풍으로 헐렁하고 무릎 높이의 부츠를 신었다. 보통 남성은 턱수염 없이 콧수염을 풍성하게 길렀다.

2. 브라운과 슈나이더 삽화를 참고한 여성 복식.

기본 복식은 원피스형 수크니아(Suknia) 혹은 치마인 스푸드니챠(Spódnica)와 상의인 블루스카(Bluzka)로 구성되었다. 외투로는 남성의 콘투쉬와 유사하지만 길이가 짧은 콘투시크(Kontusik)를 겉에 걸치거나, 덧입거나, 혹은 행잉 슬리브 형태로 소매를 빼내어 입었다. 동유럽에서는 성별에 상관없이 여러 가지 종류의 칼팍(Kalpak), 즉 방한모를 착용하였다.

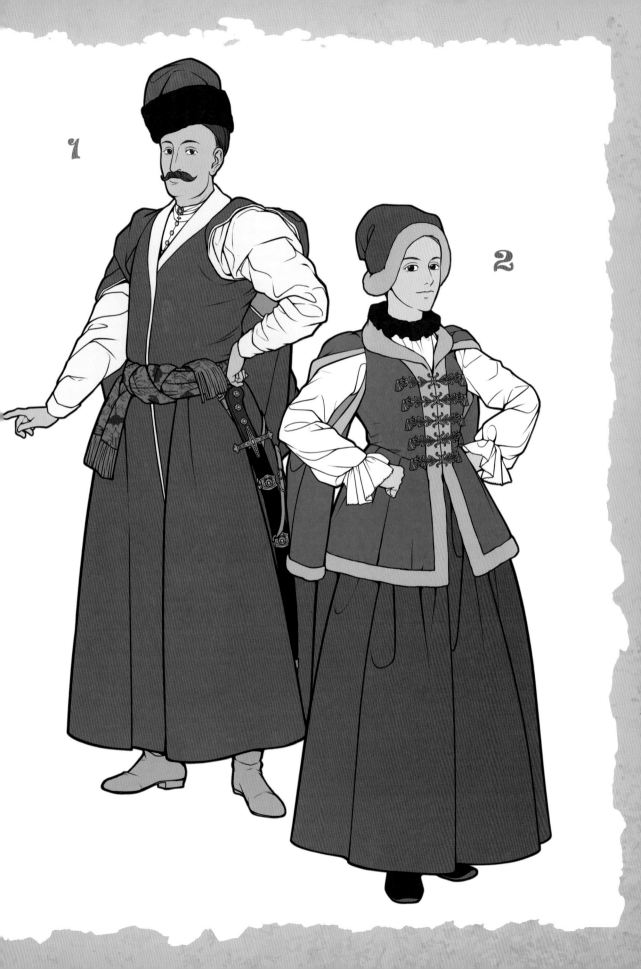

RUSSIAN EMPIRE
러시아 제국
1700~1790 러시아

| 동유럽의 패자 |

　러시아는 1700년대 로마노프 왕조에 들어서면서 표트르 대제의 적극적인 영토 확장으로 다시 강대국으로 부상하게 되었다. 시베리아 및 중앙 아시아와 동유럽, 북유럽의 여러 지역을 잇달아 병합하면서, 마침내 동유럽의 최강자로 우뚝 서게 된다. 1700년대 러시아는 불합리한 전통을 싫어하는 표트르 대제의 주도로 실리적인 서유럽의 복식 문화를 적극적으로 받아들이는 개혁을 이루었다. 표트르 대제는 러시아를 위하여 몽골의 잔재가 남아 있는 옛 의상들을 모두 폐지하였다. 긴 수염을 기른 남성에게는 수염세를 징수하였으며, 여성에게는 펑퍼짐한 동로마 및 몽골식 치마를 금지하고 서유럽 드레스를 착용하도록 명령하였다. 러시아를 대표하는 전통 머리쓰개인 코코슈닉(Kokoshnik) 또한 착용 금지령이 내려졌으나, 이후 러시아 문화를 복원하고자 하는 예카테리나 대제의 영향 아래 다시 사용하기도 하였다.

1. 표트르 1세. 통칭 표트르 대제.

　콧수염만 놔두고 풍성한 턱수염을 모두 깎아 버린 얼굴과 마찬가지로 짧은 머리 모양이 눈에 띈다. 1701년이 지나면 성직자나 농민을 제외한 모든 러시아 남자들은 서유럽식 바지를 입게 되었으며, 1700년대 중반쯤을 기점으로 상류층은 프랑스의 패션 양식을 완전히 따라 잡았다. 단촐한 프락과 베스트, 높은 부츠는 군복에 가까운 활동적인 외출복임을 알 수 있다.

2. 예카테리나 2세. 통칭 예카테리나 대제.

　동북유럽의 드레스는 서유럽의 드레스보다 두툼한 원단으로 만들고, 장식이 별로 없이 검소하고 단정한 형태가 특징이다. 예카테리나의 초상화는 미네르바 여신을 상징화하여 표현하였는데, 이는 지도자에 대한 예찬이면서 동시에 신고전주의 문화가 움트기 시작하였음을 보여 준다. 1748년경 고대 로마 유적인 폼페이가 발굴되며 옛 그리스와 로마 문화에 대한 관심이 커져 나갔고, 이는 패션에 있어서도 슈미즈 드레스 등의 형태로 표현되었다. 한편, 그 밖의 예카테리나의 초상화는 다른 여성 지도자들과 마찬가지로 그랑 아비를 갖춰 입은 모습이 많이 보인다.

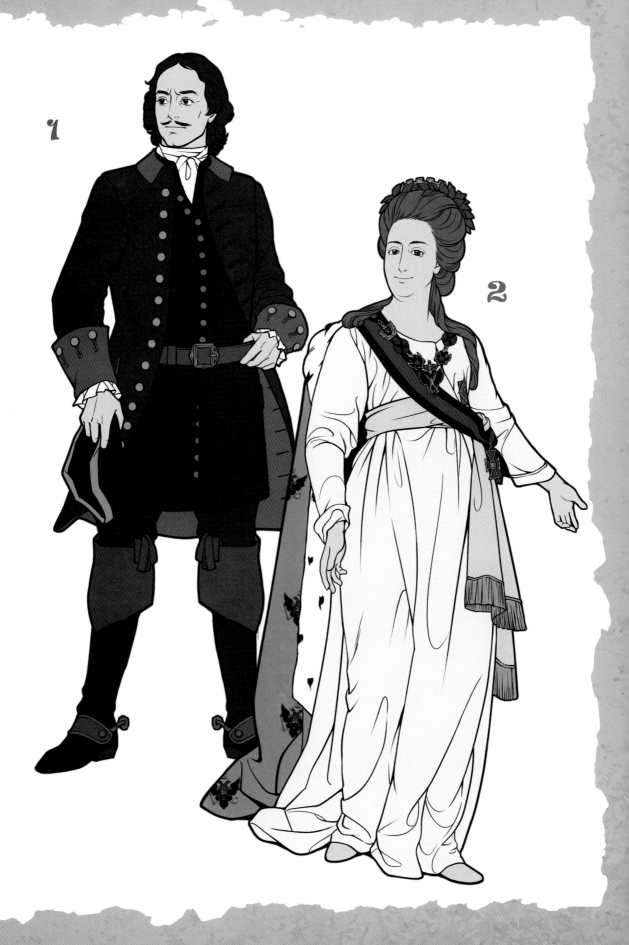

FRANCE
프랑스
1760~1790 프랑스

| 꿈의 베르사유, 비운의 장미 |

　1700년대 프랑스는 지배 계층의 온갖 사치와 향락, 그리고 전쟁과 식민지 경쟁으로 재정이 바닥난 상태였다. 이러한 분위기를 반영한 것처럼, 로코코 시대 후기에는 이전까지 기본적으로 착용하였던 궁중 정장인 로브 아 라 프랑세즈를 대신하여, 자연스럽고 발랄하며 단순한 스타일의 패션이 두루 유행하였다. 하지만 소박한 양식을 추구하였다고 하여 실제로 검소한 일상이 이루어진 것은 아니었으며, 오히려 사치와 낭비는 유례를 찾아볼 수 없을 만큼 극에 달했다. 농민과 빈민들은 경제적인 수탈에 시달렸고, 귀족과 교회의 특권층이 세금을 내는 것에 반대하자 국민 의회 개최를 선언했다. 1789년, 마침내 파리 시민들이 바스티유를 습격하고 왕실 군대와 전투를 벌인 것을 시작으로 프랑스 대혁명의 물결이 전국으로 번져 나갔다. 1793년 루이 16세는 단두대에서 처형되었으며, 마리 앙투아네트도 그 뒤를 따랐다.

1. 마리 앙투아네트. 루이 16세의 왕비.

　루이 16세의 즉위 이후 새로운 프랑스 패션의 주역이 된 마리 앙투아네트는 여러 파격적이고 화려한 옷차림을 유행시켰다. 특히, 난산 이후 머리카락이 얇아지자 고안한 헤지호그 헤어스타일. 격식 없는 하늘하늘한 슈미즈 드레스는 엄청난 인기를 끌었다. 당시의 왕실 디자이너는 로즈 베르탱(*Rose Bertin*), 헤어드레서는 레옹아르가 유명하다.

2. 로코코 시대 삽화를 참고한 마카로니 복식.

　1700년대 후반 젊은 남자들 사이에서는 프랑스풍 혹은 이탈리아풍의 여성적이고 경박한 차림새가 유행하였다. 여성의 가발처럼 높게 솟은 푸프 위에는 매우 작은 크기의 삼각모인 마카로니(*Macaroni*)를 즐겨 얹었기 때문에 이들을 가리는 단어로도 마카로니라는 용어가 사용되었다. 길고 화려한 자보를 목에 두르고, 짧은 재킷 아래로 줄무늬 바지나 스타킹을 신기도 했다. 이들의 화려하고 가벼운 문화는 당대 큰 비판을 받았으나, 이후 근대식 신사를 칭하는 댄디 복장의 시초로 보기도 한다.

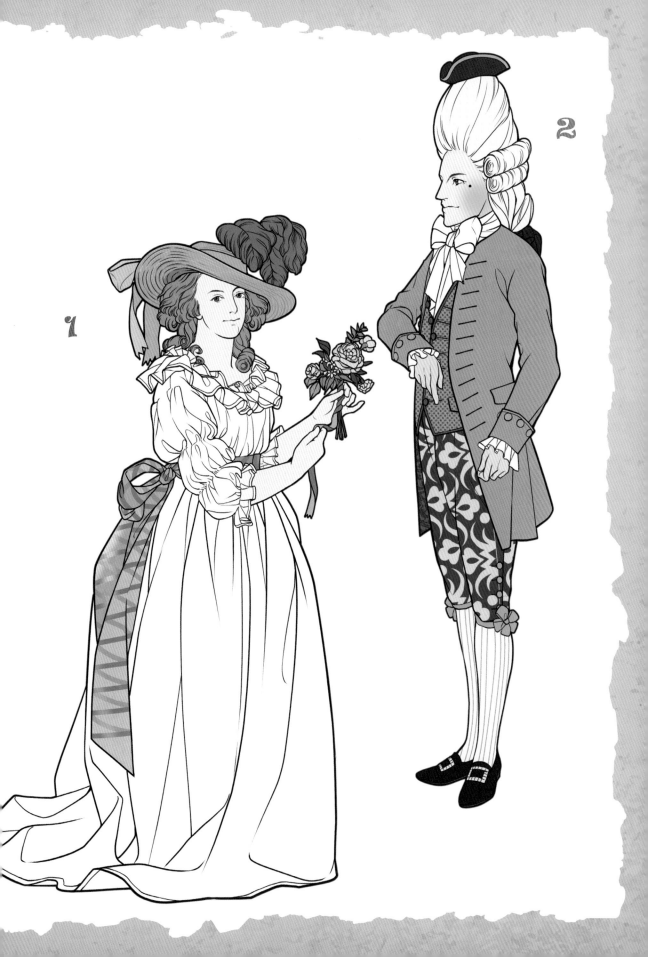

ROBE A LA POLONAISE
로브 아 라 폴로네즈

평민 여성들이 활동적으로 움직이기 위해 치맛자락을 걷어 올리던 것에서 착안하여, 1700년대 후반에는 치맛단을 다양하게 걷어 올리는 방식이 유행하였다. 허리선의 안쪽 혹은 바깥쪽의 좌우에 끈을 하나씩 달아서, 이 두 개의 끈을 이용해 치맛단을 원하는 높이로 풍성하게 부풀려 옷주름을 연출하는 것이다. '폴란드식 드레스'라는 뜻의 로브 아 라 폴로네즈는 1772년 폴란드가 세 개의 공국으로 나뉘었던 것처럼, 드레스의 치맛자락이 두 개의 끈에 의해 세 개의 퍼프(Puff)로 나뉜다는 뜻에서 비롯되었다고 한다. 드레스의 디자인에 따라 허리에 달린 끈에 리본 등을 달아 장식하는 경우, 끈이 보이지 않도록 안쪽으로 깔끔하게 집어넣는 경우, 로브와 페티코트의 색깔을 하나로 통일해 풍성하게 보이는 경우, 로브와 페티코트의 색이 달라 알록달록하게 보이는 경우 등으로 다양하게 응용되었다. 프랑스의 귀부인들이 엄숙한 궁정 관례를 피해서 산책이나 휴식 등 여가 활동을 위한 목적으로 만들어졌으나, 귀족들의 취향에 맞춰 값비싼 직물을 필요 이상으로 몇 배나 주름 잡아 만드는 양식이 결코 소박한 것은 아니었다. 짧은 소매는 얇게 주름을 잡는 사보(Sabot) 형식이 많이 사용되었다.

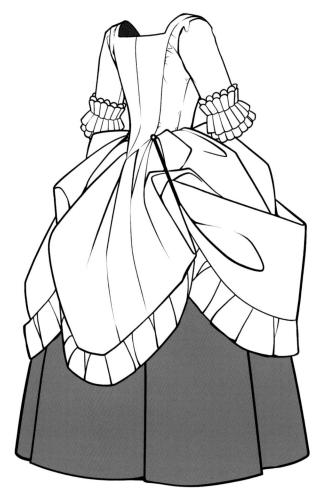

(뒷모습)

발목이 보이는 드레스나 소매가 좁고 긴 드레스를 흑해 동쪽 연안 체르케스(시르카시아)풍의 드레스, 즉 로브 아 라 시르카시엔느(*Robe À La Circassienne*)라고 구분하기도 하지만 명확하게 분류되는 것은 아니다. 공통적으로 레이스와 프릴 장식이 많고, 치맛자락을 걷어 올려서 활동하기 편한 형태이다.

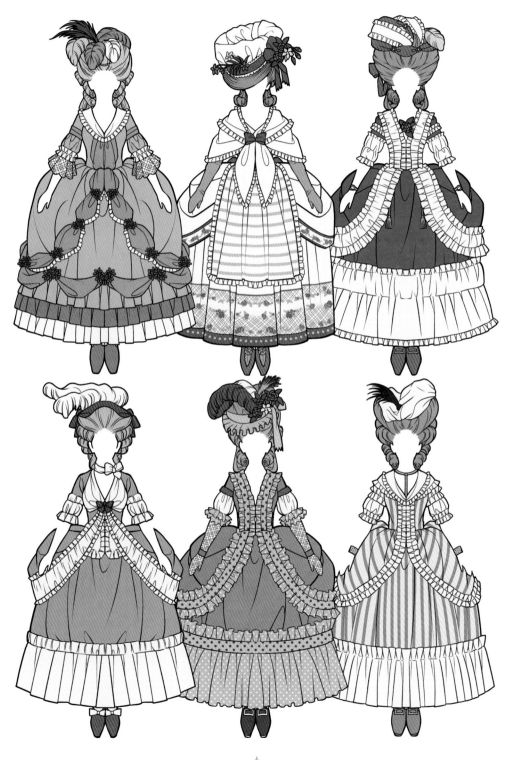

로코코 후기

ROBE A L'ANGLAISE
로브 아 랑글레즈

1700년대 드레스의 일종으로 '영국풍 드레스'란 뜻의 로브 아 라-앙글레즈, 즉 로브 아 랑글레즈는 현대 가장 기본적으로 알려져 있는 형태의 근대식 드레스이다. 사냥이나 농사를 즐기는 전원적인 영국 스타일을 잘 드러내는 소박한 옷으로, 프랑스에서는 1778년경에 유행하였다.

허리를 가늘게 조이며 몸에 꼭 맞는 상체나 길고 풍성한 치마는 다른 드레스와 마찬가지이다. 그러나 목둘레선의 색 주름이나 좌우로 넓게 치맛자락을 펼지는 파니에 속옷, 옷자락을 잡아 올리는 줄, 재킷 형태나 바닥에 끌리는 트레인 자락 등이 일절 없이 검소하고 간단한 형태이다. 보통 스토마커도 없으며 '닫힌 드레스'(Close-Bodied Gown)라고 묘사하기도 한다. 소매는 좁고 긴 형태가 가장 많이 사용되었다. 깊게 사각형으로 파인 목둘레선에 얇은 천의 피슈(Fichu)를 감싸거나 세운 깃을 달아 장식하는 것이 또 다른 특징이었는데, 영국제 목면 숄이 인기가 있었다.

편하게 누구나 착용이 가능하고, 간소하지만 다양한 형태로 제작할 수 있다는 장점이 있었다. 이 때문에 상류층의 산책복, 실내복으로 사용되었을 뿐만 아니라 시민들도 애용하였으며, 프랑스 혁명기까지도 인기가 이어졌다.

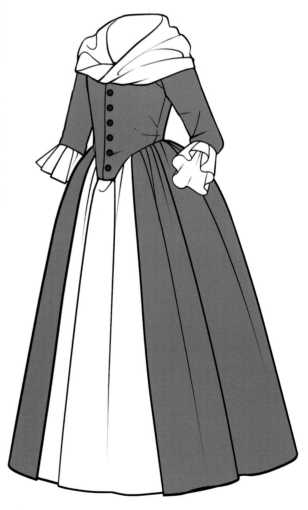

옷깃을 장식하는 피슈는 주로 커다란 삼각형이나 사각형 천을 접어서 만들었으며, 묶는 방식은 다양했다. 1790년대부터 특히 간소하고 전원적인 분위기에 따라 유행하기 시작한 밀짚모자는 소설 파멜라의 주인공 이름을 따 파멜라 모자(*Pamela Hat*)라고도 불렸다.

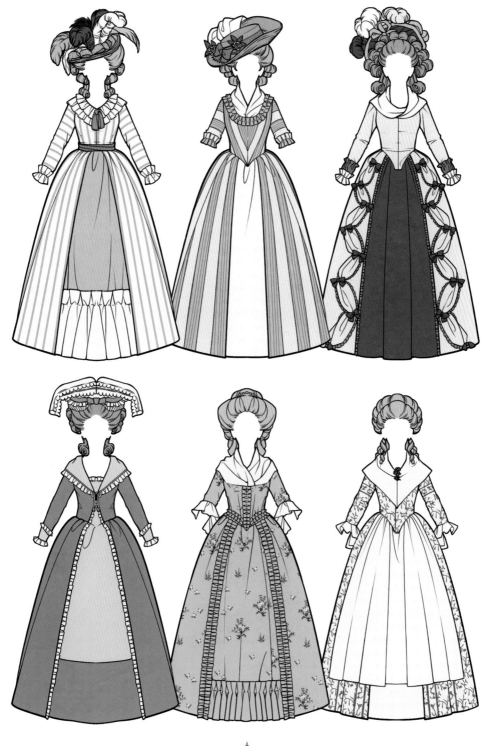

ROBE A LA LEVITE
로브 아 라 레비트

로브 아 라 레비트는 '레위(성경에서 제사장 계급을 맡았던 부족)풍 드레스'라는 뜻으로, 천의 주름을 이용하여 드레스를 연출하는 것이 특징이다. 깊게 파인 목둘레에는 작은 러플이나 숄 형태의 옷깃(Shawl Collar)이 둘러졌고, 드레스의 엉덩이 부근에는 주름이 잡히면서 뒤로 끌리게 되어 S라인이 표현되었다. 소매는 좁고 길며, 몸통 앞은 스토마커 없이 닫혀 있는 경우가 많았다. 허리에는 천으로 만든 폭 넓은 장식띠(Sash)를 둘렀으며, 이와 비슷한 재질의 앞치마를 로브 앞에 덧대는 형태로 응용되기도 하였다.

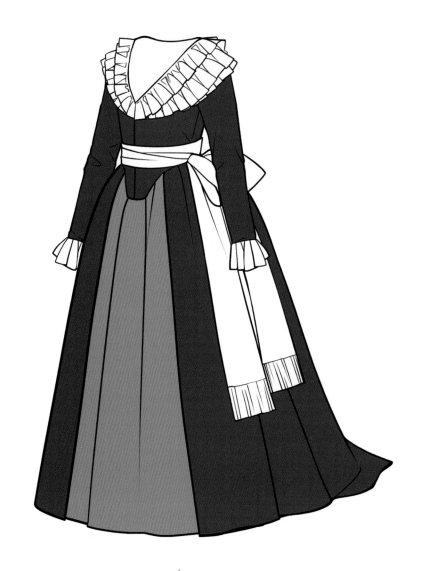

로코코 시대 드레스의 보디스는 크게 스토마커가 드러나는 '열린 드레스'와 스토마커 없이 로브 좌우가 여며진 '닫힌 드레스'로 구분할 수 있다. 로브 아 라 레비트의 경우 닫힌 드레스 디자인이 많이 발견되는데, 이는 로브 아 랑글레즈와도 유사하다.

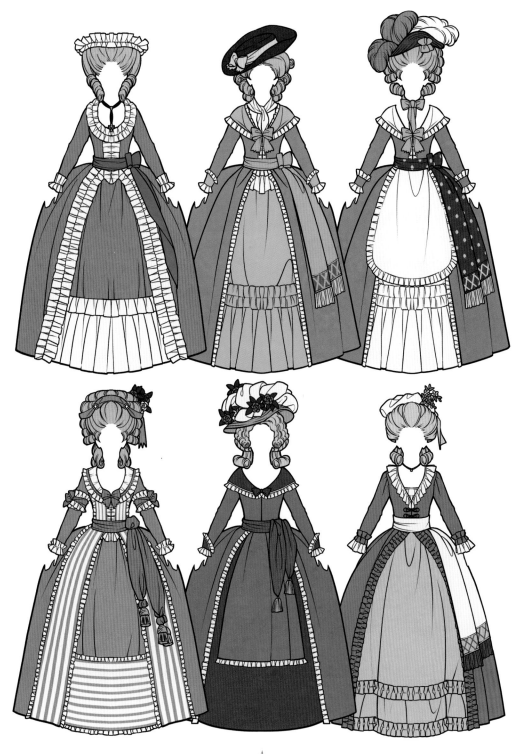

로코코 후기

115

로브 아 라 튀르크

'터키풍 드레스'라는 뜻의 로브 아 라 튀르크는 1780년경에 처음 나타난 양식으로, 몸통 부분이 두 겹으로 표현되는 것이 특징이다. 덧대어 입는 로브는 앞쪽 옷깃에서 좌우 옷자락이 만나 단추 등으로 매우 짧게 여미고, 그 아래로 역 V자 형태로 경사지게 벌어진다. 소매 또한 짧은 것이 대부분이어서 아래에 받쳐 입는 로브가 드러난다. 엉덩이 한쪽에 띠를 맬 경우 로브 아 라 레비트와도 비슷한 모습이 되었다. 긴 소매가 있거나 띠가 없는 경우 등 변형이 많기 때문에 정확한 형태를 단정 짓기는 힘들지만, 로코코 후기 여성의 모습을 표현한 초상화에서 자주 나타난다.

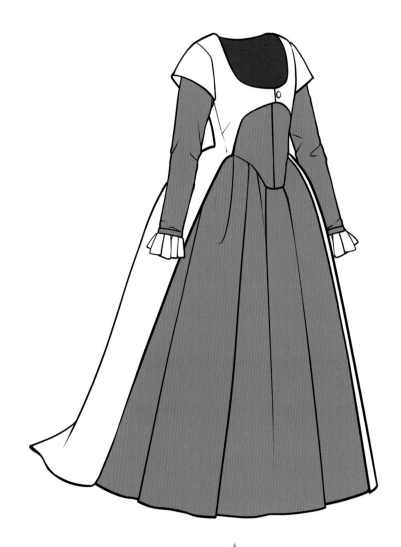

로코코 후기의 귀족들은 이국적이고 화려한 터키의 영향에 매료되었으며, 터키풍으로 방을 꾸미거나 터키 전통 의상을 입기도 하였다. 남성의 바냔과 마찬가지로 여성의 로브 아 라 튀르크 역시 이러한 오리엔탈리즘의 일환으로 발전한 복식 문화로 볼 수 있다(272~273쪽 참고).

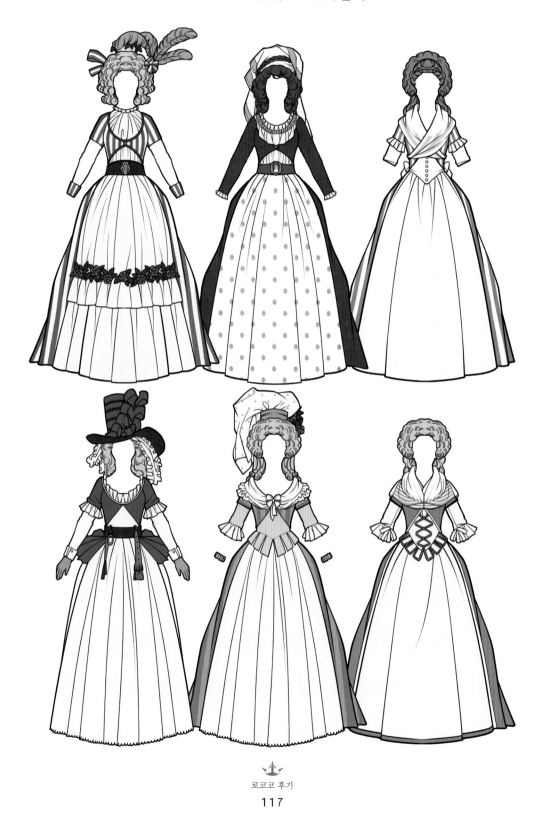

CARACO
카라코

　카라코는 1760년대에 등장했으며, 중산층을 중심으로 착용하다가 상류층에서도 유행하기 시작하였다. 영국 부인용 승마복에서 유래한 옷, 혹은 시기상으로 이전부터 프랑스에서 착용해 온 엉덩이 길이의 덧옷인 카자캥(Casaquin)이라는 헐렁한 겉옷을 그 전신으로 보기도 한다. 엉덩이에서 허벅지 정도까지 오는 길이의 짧고 기능적인 재킷 혹은 블라우스로, 앞에서 맞여밈으로 착용하며 허리선 아래로 주름을 잡은 페플럼(Peplum)이 달려 있어 엉덩이가 불룩하게 보였다. 소매는 반팔 이상으로 좁고 긴 형태가 많으며, 치마 부분과 색상 조합에 따라 원피스로도, 투피스로도 보인다.

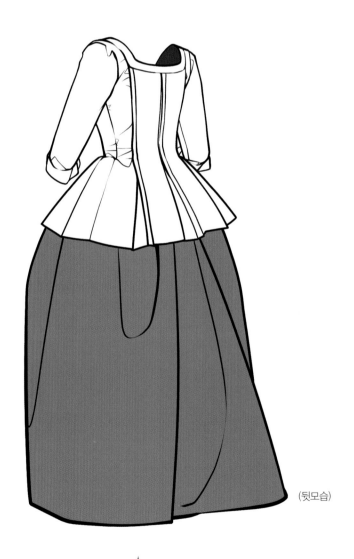

(뒷모습)

카라코는 영국풍으로 앞이 닫혀 있고 페플럼이 작은 피에로 재킷(Pierrot Jacket), 프랑스풍으로 앞에 스토마커가 보이도록 열려 있고 짧은 색(와토 주름)이 달린 페탕레르(Pet-en-l'Air) 등으로 다양한 종류가 있었다. 드레스의 로브로 구분해서 로브 아 라 카라코(Robe À La Caraco)라고 부르기도 한다.

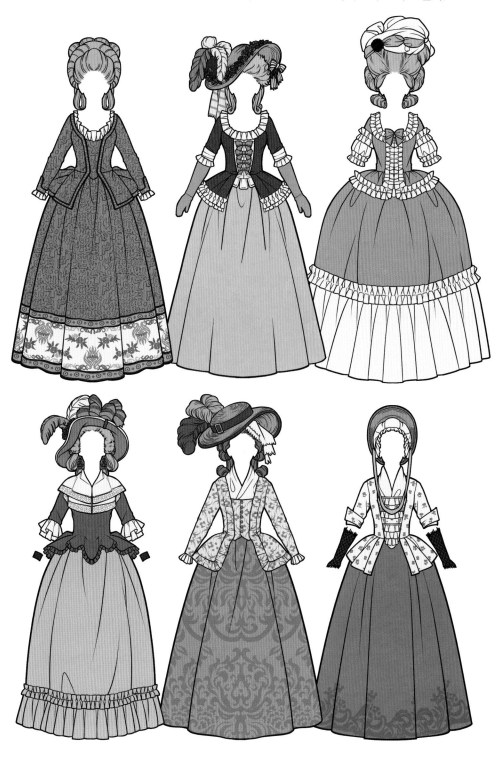

REDINGOTE
르댕고트(남성용)

◆ **르댕고트 = 그레이트 코트(Great Coat)**

르댕고트는 영어로는 라이딩 코트(*Riding Coat*), 즉 승마용 겉옷을 말하는 프랑스어로, 1725년경에 영국에서 프랑스로 전래되면서 대표적인 외투로 자리 잡았다. 앞단의 단추는 보통 두 줄의 더블 브레스티드 (*Double-Breasted*)이며, 주름을 잡지 않아도 비교적 넉넉한 아랫단 뒤에는 트임이 있어 말을 타기에 편리한 형태였다. 초기의 르댕고트는 케이프 또는 옷깃이 세 겹으로 풍성하게 이루어진 것이 특징인데 가장 안쪽의 옷깃을 세워서 앞에서 여미어 방한용으로 사용하였다. 본래 거리의 마부들이 착용하는 다소 격이 떨어지는 겉옷이었으나, 프랑스로 건너와 세련되게 발전하면서 궁중에서도 착용이 가능해졌다.

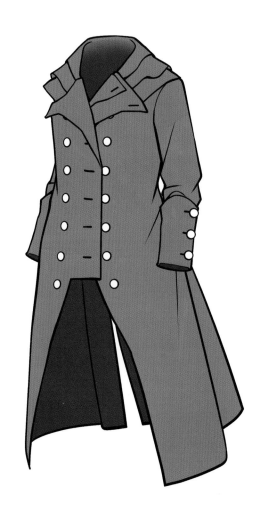

REDINGOTE
르댕고트(여성용)

1670년경 이후로 여성 복식을 전문적으로 제작하는 재봉사(*Mantuamaker* 혹은 *Dressmaker*)가 나타나기 시작했다. 동시에 이 시기에는 여성 승마가 시작되었는데, 승마용 의상은 여성복 재봉사가 아닌 남성복 재봉사(*Tailor*)가 여전히 담당하였기 때문에 여성의 승마 복식은 남성 복식과 매우 유사하게 발전하였다.

승마복인 르댕고트는 말을 탈 때뿐 아니라 외출복의 일종으로 여자들은 드레스 위에 착용하기도 하였기에 카라코와 유사하게 발전한 디자인도 있었다. 르댕고트 드레스는 젖힌 깃(라펠, *Lapel*)은 넓고, 앞단추는 남성복처럼 보통 더블 브레스티드이다. 허리는 딱 맞아서 가느다란 허리를 강조하였으며, 긴 소매는 좁고 실용적이었다. 허리 아래로 내려오는 옷자락은 보통 앞이 열리기 때문에 안에 입은 슈미즈 드레스의 치맛자락이 겉으로 드러났다. 품이 넉넉하고 길이는 발목 정도까지 오는 것이 가장 많았다.

이후 1780년대에 들어서면서 슈미즈 가운과 함께 착용하기 위한 간단하고 기능적인 방한용 겉옷으로 발전하였으며, 신고전주의 시대를 거쳐 점차 근현대식 여성 코트로 발전하게 되었다.

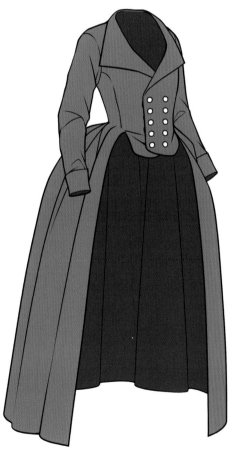

CHEMISE GOWN
슈미즈 가운

1770년경부터 영국에서는 신고전주의 풍조가 발전하였으며, 고대 그리스 문화를 동경하여 그리스 고전기의 키톤(Chiton)과 같은 스타일의 의상이 등장하였다. 여러 겹으로 겹친 주름을 잡은 속옷인 슈미즈만 사용해서 고전기 복식처럼 연출하는 참신한 방식은 이후 1781년부터 프랑스 궁정에서 큰 화제가 되어 인기를 끌게 되었다. 마리 앙투아네트가 처음으로 입었기에 '왕비풍의 슈미즈'라는 뜻에서 슈미즈 아 라 렌느(Chemise à La Reine)라는 별명이 있었다.

목선은 깊게 파이고, 그 주위에는 작은 러플을 달았으며, 짧고 풍성한 소매를 중앙에 리본으로 묶어서 귀여운 인상을 주었다. 상체와 소매 부분에는 얇은 무명천으로 안감을 덧대고, 치맛자락은 홑겹으로 만들

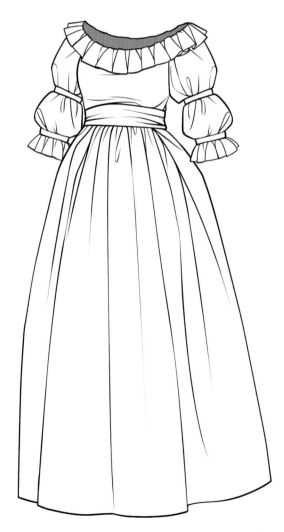

어서 아랫단에 프릴 장식을 꾸미기도 하였다. 드레스 위에는 천 허리띠(Sash) 하나만 가슴 바로 아래에 하이 웨이스트 라인으로 둘렀기 때문에 몸에 무리 없이 편안하였다. 슈미즈 가운을 입을 때에는 파니에 등의 보정 속옷은 착용하지 않았지만, 이 때문에 얇고 하얀 무명 혹은 비단 천 안으로 가슴과 팔다리의 곡선이 그대로 드러나고, 때로는 속치마도 입지 않았기에 천박하다는 평을 받기도 하였다.

하지만 화려하면서도 사적이고 편안한 옷으로 슈미즈 드레스는 계속 유행하였다. 단순히 독특한 패션의 유행에서 시작되었던 슈미즈 가운은 프랑스 혁명과 함께 신고전주의 양식에 대한 진지한 성찰로 점차 발전하여, 더욱 직선적이고 소박하면서도 섬세한 양식으로 바뀌게 되었다.

PELISSE
플리스

피부를 의미하는 라틴어 펠리키아(*Pellicia*)에서 이름 붙여진 것으로, 본래 경비병의 외투를 뜻하였다. 중세 시대의 펠리콘(*Pelicon*)과 같이 털이나 모피, 또는 솜을 이용하여 몸을 덮는 방한용 겉옷을 두루 부르는 호칭이기도 했다. 극단적으로 드레스가 부풀려진 로코코 시대의 플리스는 앞에서 리본이나 단추를 사용해 목 부분을 여며 주는 펑퍼짐한 망토(케이프, *Cape*)형이었다. 길이는 다양하며, 안쪽이나 가장자리에는 모피를 둘러 장식성과 방한성을 높이는 경우가 많았으나 얇고 하늘하늘한 소재 역시 사용되었다. 팰러린(*Pelerine*)은 플리스와 비슷하지만 머리에 쓸 수 있는 후드가 달려 있고, 양쪽에는 팔을 뺄 수 있는 트임이 있으며, 1800년대에 들어서면 형태가 다소 바뀌며 장식적으로 발전한다(166쪽 참고).

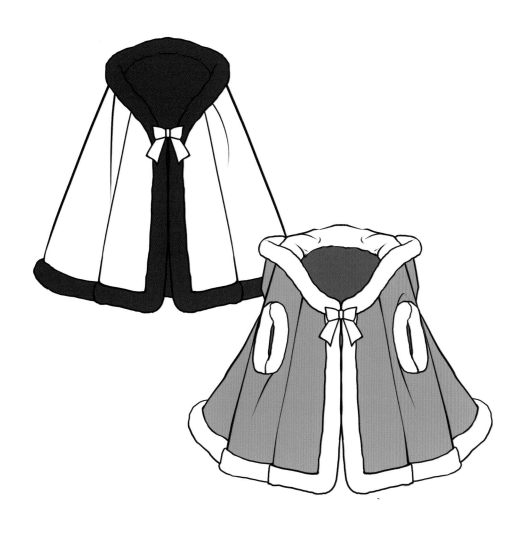

5 신고전주의
- 시민과 황제
1790~1820

 1789년 프랑스 대혁명이 발발하면서 귀족은 몰락하고, 문화의 중심은 막대한 부를 쌓은 부르주아들이 되었다. 자유와 평등을 제창한 프랑스 혁명, 그리고 이후 나폴레옹 황제를 중심으로 전파된 유럽 해방 이념은 근대적인 계몽주의, 민족주의 등의 사상은 물론 생활 양식에도 큰 변화를 가져왔다. 남성 복식은 크게 귀족풍과 이에 대응하는 시민풍으로 나눌 수 있었다. 여성들은 인공적으로 체형을 보정하는 귀족 의상 대신 편안한 시민 의상을 선호하며, 이 과정에서 그리스풍 고전 양식에 대한 선망과 함께 자연스러운 주름의 슈미즈 드레스가 크게 유행하였다.

 이렇듯 그리스와 로마 예술에서 영감을 받은 30년간의 문화예술 사조를 신고전주의(Neo-classicism)라고 부른다(음악의 신고전주의는 미술·패션의 신고전주의와 시기가 다르니 주의할 것). 혁명 이후부터 유럽은 정치적인 면과 마찬가지로 복식문화적인 면 역시 프랑스 나폴레옹 제국을 중심으로 발전하였기 때문에 제국 양식, 즉 엠파이어 스타일(Empire Style)이라는 단어로 통용되기도 한다. 시민 평등사상으로 사치는 줄어들고 간소해진 듯해 보이지만, 양식의 변화가 있었을 뿐, 이전과 마찬가지로 부유층 중심의 화려한 복식이 다시 발전하였다.

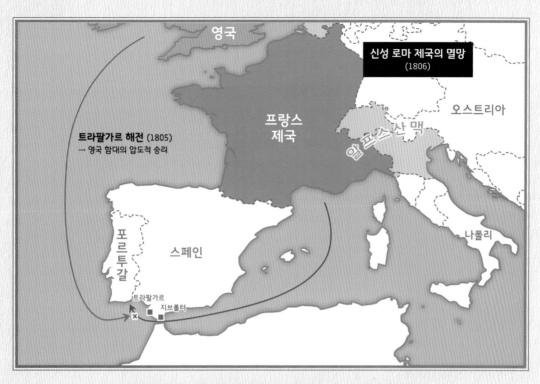

영국

신성 로마 제국의 멸망
(1806)

오스트리아

프랑스
제국

알프스산맥

트라팔가르 해전 (1805)
— 영국 함대의 압도적 승리

나폴리

포
르
투
갈

스페인

트라팔가르
지브롤터

나폴레옹의 프랑스 함대와 넬슨 제독의 영국 함대 충돌

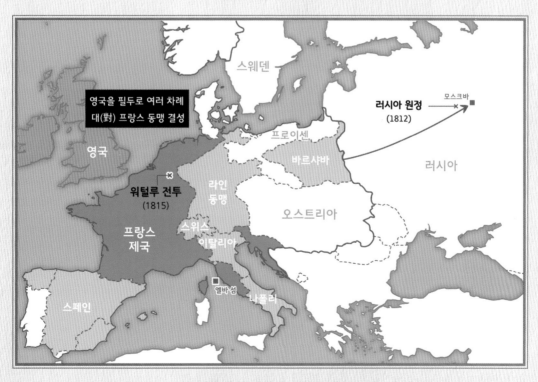

스웨덴

영국을 필두로 여러 차례
대(對) 프랑스 동맹 결성

러시아 원정
(1812)

모스크바

영국

프로이센

바르샤바

러시아

워털루 전투
(1815)

라인
동맹

오스트리아

프랑스
제국

스위스
이탈리아

엘바섬

나폴리

스페인

나폴레옹 시대의 프랑스 제국

REVOLUTION
혁명 시대
1790~1795 프랑스

| 민중의 지지와 반발 |

 프랑스 대혁명 이후 프랑스 민주주의는 크게 발전하였으나, 한편으로는 시민들의 재정난이 바로 해소되지 못하였으며 로베스피에르를 중심으로 한 자코뱅당이 급진적인 공포 정치를 진행하기도 하였다. 이 시기에는 패션에서도 귀족풍을 근절하기 위해 복식 규제법이 폐지되었고, 복식의 민주화가 법으로 보증되었다. 민주적 사상에 고취된 민중은 귀족풍에 반대하여 자연스럽고 편안한 옷차림을 추구하였으며, 옷과 액세서리의 무게를 총 3.5kg 이하로 제한하는 사치 금지령과 함께 보다 단순하고 합리적이며 건강한 모습으로 발전하였다.

1. 프랑스 남자 혁명가 복식.

 혁명 주도 세력이 된 상인, 공인, 근로자 등 파리의 빈곤층은 귀족의 퀼로트 반바지를 입지 않았기 때문에 '상퀼로트(Sans-Culotte)'라고 불렸다. 이들이 착용한 판탈롱은 혁명의 상징으로 민중의 승리를 표현하게 되었다. 르댕고트나 카르마뇰(Carmagnole) 등의 재킷에 크라바트를 두르고, 머리에는 옛 그리스 고전기부터 자유의 상징으로 여겨진 프리기안 모자를 착용하였다. 혁명 지지 세력들 사이에는 삼색 패션이 유행하였으며, 혁명을 상징하는 삼색기를 들거나, 삼색 휘장을 착용하였다.

2. 프랑스 여자 혁명가 복식.

 혁명기를 거치며 이전에 과하게 부풀린 머리와 다양한 종류의 장식들은 간소화되었으며 보닛의 크기가 줄어들고 머리에 딱 달라붙는 모자가 발전하였다. 일부 여성들은 단정히 머리를 뒤로 묶고 꽃, 깃털 등의 장식은 간소하게 착용했다. 파리의 시민들은 파니에를 사용하지 않은 것은 물론이고, 코르셋을 입지 않은 경우도 많았다. 실용적이고 단순한 영국식 드레스인 로브 아 랑글레즈를 주로 착용하였으며, 비교적 길고 날씬한 실루엣으로 변화했다.

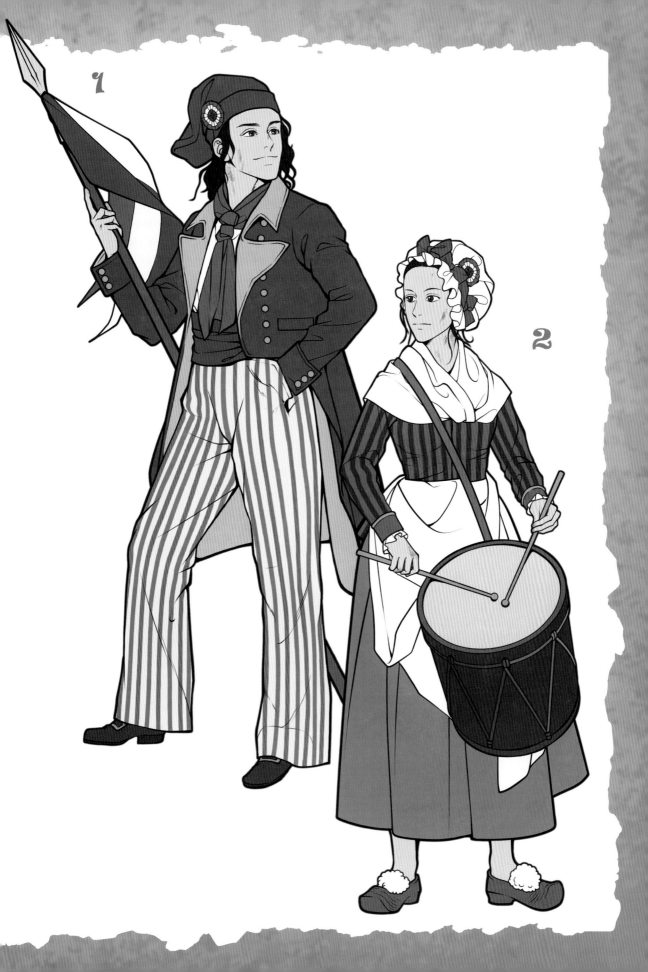

DIRECTORY
총재정부
1795~1800 프랑스

│ 돌아온 고전주의 │

지나친 공포 정치에 대한 반감이 커지면서 1794년 테르미도르의 반동으로 급진파들이 제거되었고, 총재정부 시대에 들어섰다. 공포 정치에서 벗어난 이 시기에는 신흥 부르주아를 대상으로 다시금 사치가 퍼지기 시작했다. 프랑스 생활은 이상적인 고대 그리스풍에 기조를 두었는데, 간소하면서도 우아한 신고전주의는 시민성이 높고 산업 혁명이 급격히 발전한 영국에서 이미 성행하고 있었다. 상류층은 옛 귀족 의상을 그대로 답습하며 계급의식을 과시하였는데, 이 과정에서 사치가 남용되며 기이한 형태로 나타났다.

1. 프랑스 파리 상류층 시민 여성 복식.

흔히 메흐베이유(*Merveilleuses*)라고 불렸는데, '경이로운'이라는 뜻이다. 화려하고 높게 쌓거나 늘어뜨린 머리카락을 커다란 리본이나 모자로 장식하였으며, 발에는 무늬가 그려진 스타킹을 신고 굽이 낮은 샌들이나 단화를 신었다. 보통 슈미즈 가운의 치맛자락의 뒷길이가 바닥에 끌릴 정도이기 때문에, 한 손으로 무릎이 보일 정도까지 잡아 올리고 다니는 것이 유행했다.

2. 프랑스 파리 상류층 시민 남성 복식.

반혁명주의자들은 '우스꽝스러운'이라는 뜻의 뮈스카댕(*Muscadin*)이라고 불리다가, 이후 총재정부 시기에는 '기발한'이라는 뜻의 앵크루아야블(*Incroyables*)이라는 이름으로 변하였다. 커다란 옷깃이 어깨까지 닿는 르댕고트, 아 라 레비트(*Redingote À La Levite*), 다리에 꼭 끼는 퀼로트, 턱을 가릴 정도로 여러 번 풍성하게 묶은 애스컷(*Ascot*) 크라바트, 헝클어진 머리와 바이콘, 안경과 지팡이, 뾰족한 신발 등으로 요란하게 과장되었다.

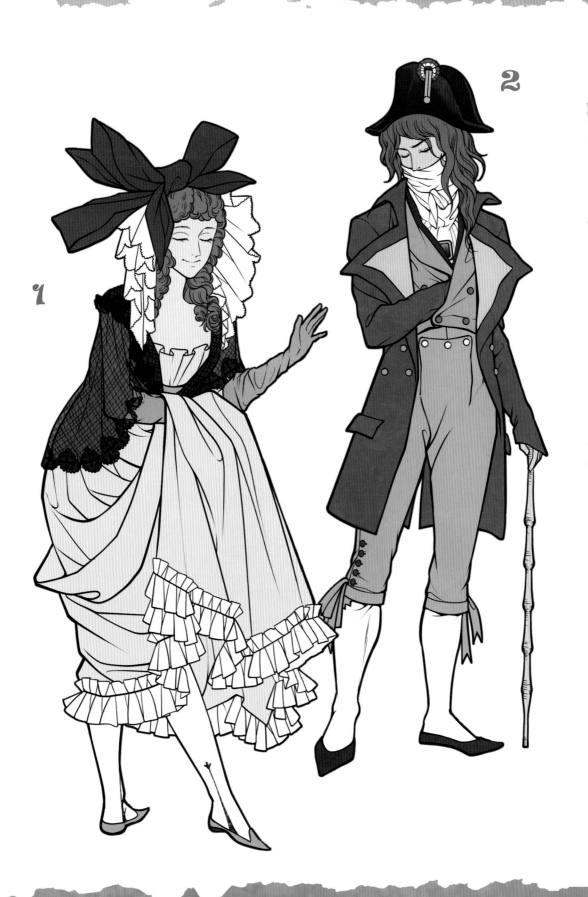

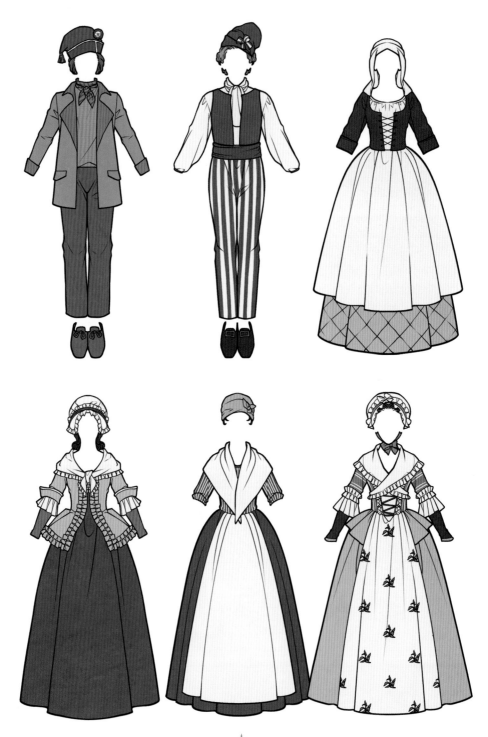

1798년경 프랑스 상류층 여성 드레스는 붉은 끈을 등 뒤에서 X자로 교차시키고 목 아래와 어깨, 소매를 장식하는 방식이 유행하였는데, 혁명을 거치며 단두대에서 희생된 사람들의 피를 의미한다는 뜻의 '희생자의 교차점(Croisures à la Victime)'이라고 불렸다. 면직물은 신분의 차이를 없애 주는 동시에 얇고 사치스러운 슈미즈 드레스의 유행을 불러오기도 하였다.

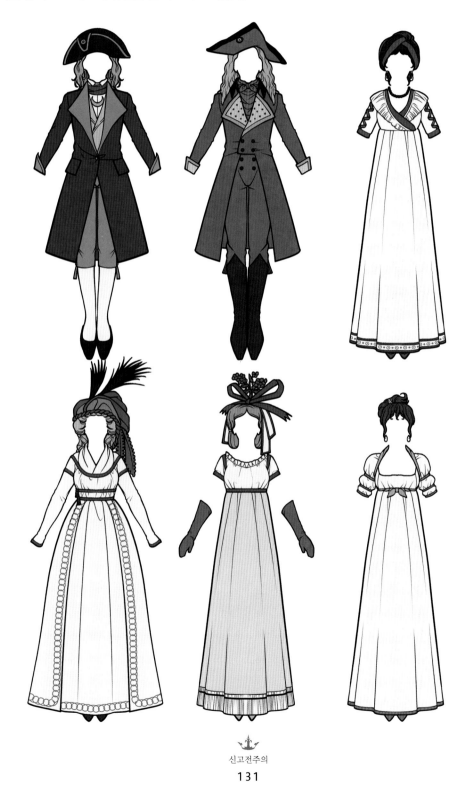

신고전주의

슈미즈 가운 변천 과정

로코코 후기부터 착용된 슈미즈 가운은 점차 신고전주의의 미학에 맞춰 발전하게 되었다. 고대 그리스 로마 공화정의 양식을 강조하는 신고전주의에 경도된 슈미즈 가운은 1800년대 초반에 길고 직선적인 H라인 실루엣으로 변하였다. 여기에 나폴레옹의 제정 시대에 들어서면서, 화려한 상류층의 생활 방식이 반영되어 가슴은 더 넓게 파고, 목둘레선의 콜레트(*Collerette*, 주름 장식 칼라), 동그랗게 부풀린 소매, 점차 단이 넓어진 풍성한 치맛자락과 섬세하고 다채로운 자수로 사치스럽게 장식하였다.

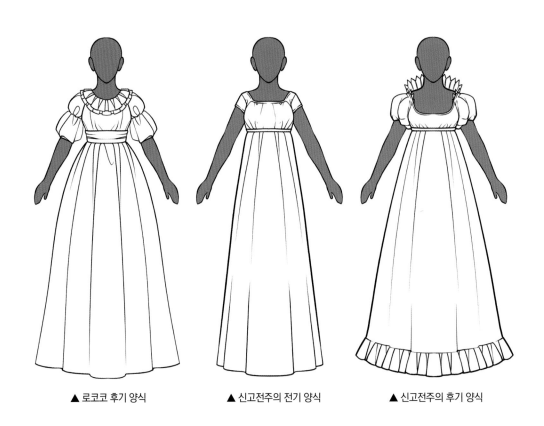

▲ 로코코 후기 양식　　　▲ 신고전주의 전기 양식　　　▲ 신고전주의 후기 양식

1. 줄리에트 레카미에.

줄리에트의 초상화는 신고전주의 시대의 슈미즈 가운을 잘 나타내고 있다. 로코코 후기와 비교하여 매우 단순하면서 우아한 H라인으로 변하였으며, 아직은 실내복 혹은 평상복으로 더 많이 사용된 시기이다. 얇고 하늘하늘한 슈미즈 가운은 감기와 폐렴으로 인한 사망자 수를 높여 모슬린 병(*Muslin Disease*)이라는 용어까지 생겨났다.

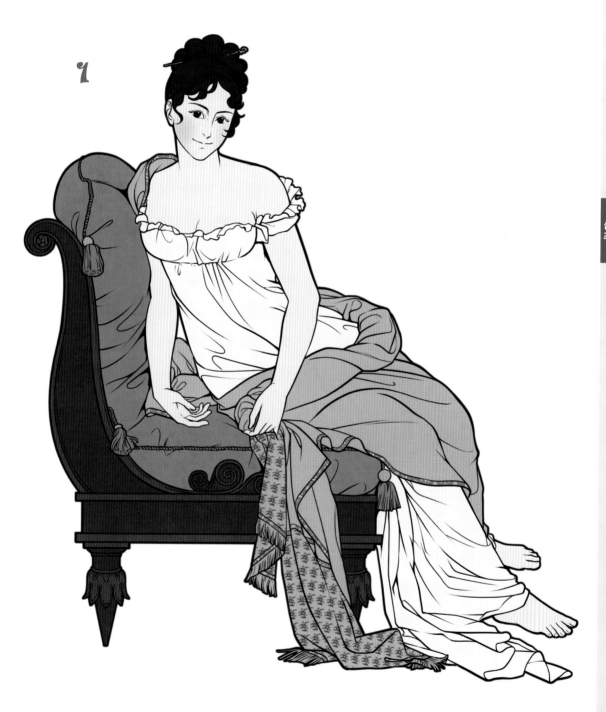

NAPOLEON I
나폴레옹 시대
1800~1815 프랑스

| 엠파이어 스타일의 완성 |

1799년 쿠테타를 통해 정권을 장악한 나폴레옹 보나파르트는 1802년 종신 통령으로 추대되었고, 이후 1804년에는 마침내 황제로 즉위하였다. 1799년 11월부터 1815년 6월까지 나폴레옹의 역사는 프랑스의 역사이며, 유럽 전체의 역사이기도 하였다. 나폴레옹과 부르주아를 중심으로 발전한 복식은 신고전주의 양식을 안정적으로 완성시켰고, 프랑스의 산업 혁명을 바탕으로 섬유 공업이 발전하면서 더욱 얇고 부드러운 드레스의 진화를 가져왔다. 한편 나폴레옹의 집권 시기는 근대식 군복의 번영이 최고조에 달한 때였다. 전쟁에 대비하여 학생들 또한 제복을 입고 군사 훈련에 참여하기도 하였으며, 민간인의 복식에도 군복이 권력의 상징으로 여겨져 유행처럼 퍼져 나가는 경우가 많았다.

1. 나폴레옹 보나파르트.

나폴레옹의 초상화는 대부분 군복 차림이다. 과장되게 사선으로 잘린 코트의 앞자락, 앞이 트인 바지 여밈과 종아리에 꼭 맞는 바지통, 무릎 위까지 올라오는 군인용 부츠, 이각모, 프랑스의 삼색과 금색으로 장식한 견장과 단추 등은 신고전주의 남성복의 상징이다. 이전 시대까지 경시되어 온 검은색은 점차 남성 예복의 색으로 사용이 많아지기 시작하였다.

2. 조제핀 드 보아르네. 나폴레옹의 황후.

이 시기의 슈미즈 가운은 직선적인 형태로 시스 가운(Sheath Gown)이라고 부르기도 하였는데, 고급 직물과 자수, 레이스 등이 더해지며 정식 예복으로 발전하였다. 특히 조제핀의 황후 대관식이 거행된 1804년에는 조제핀이 입었던, 허리선 뒤로 3m에서 9m 가까이 길게 끌리는 장식용 트레인(Train, 끌리는 옷자락)이 어깨나 허리에 달린 드레스, 머리에 쓰는 티아라 왕관 등이 매우 큰 인기를 끌었다. 길게 끌리는 옷자락은 몸에 휘감아 한쪽 팔에 걸어 올리거나, 춤을 출 때 남자의 어깨에 걸쳐 놓기도 하였다. 조제핀은 모슬린을 좋아하였지만 공식적인 장소에서는 비단 드레스를 착용하는 것이 예절이었다.

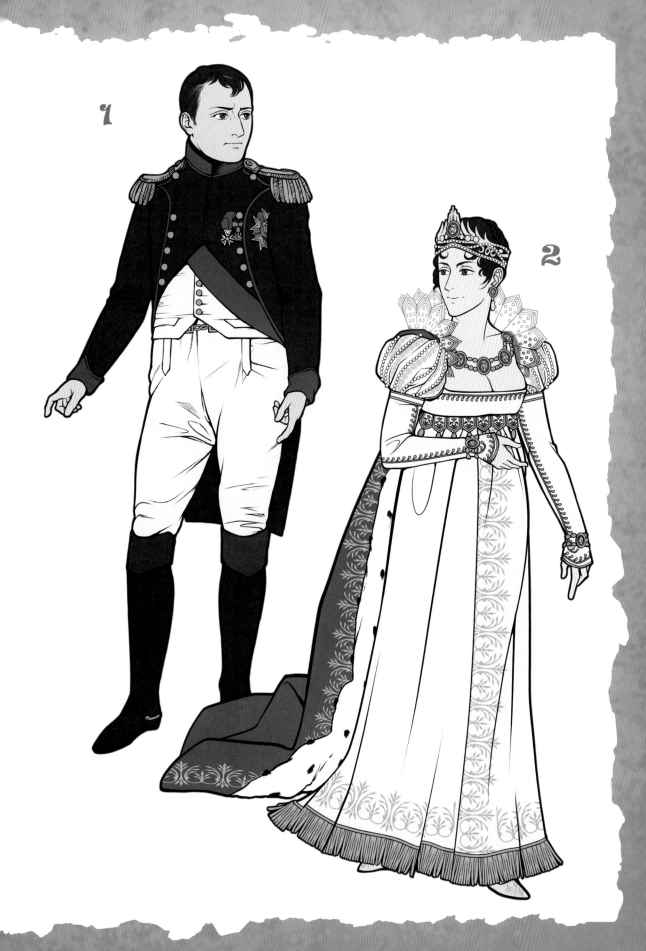

REGENCY
섭정 시대
1810~1820 영국

| 바다의 지배자 |

영국은 1801년 명목상의 아일랜드의 왕 직위를 없애고 아일랜드도 연합 왕국의 일원으로 편입시켜 국호를 그레이트브리튼 아일랜드 연합 왕국으로 고쳤으며, 1805년 트라팔가르 해전에서 나폴레옹을 격퇴하면서 바다의 지배자로 군림하였다. 나폴레옹의 제국이 서서히 몰락하기 시작한 1810년대, 영국은 리젠시(Regency), 즉 섭정 시대에 들어섰다. 이 시기에 영국은 유럽 남성 패션의 중심으로 완전히 자리 잡았다. 계몽주의 사상으로 수많은 남성들이 영국의 사회와 정치 체계에 관심을 가졌으며, 자유로움을 상징하는 영국 신사들의 간소하고 편안한 차림새가 이상적으로 여겨졌다. 영국의 옷과 직물, 특히 면직물은 산업 혁명으로 인한 저렴한 가격과 높은 생산력으로 계급 차가 줄어들기 시작한 1800년대에 큰 사랑을 받았다.

1. 라비너 부부가 기증한 패션 플레이트의 1818년 삽화 일부.

섭정 시대 여성 복식은 슈미즈 가운의 단점을 보완할 수 있는 벨벳, 새틴 등의 직물, 긴 소매, 외투 등 여러 가지가 고안되었다. 점차 실루엣이 변하면서 발목이 보일 정도로 짧으며 주름과 레이스 장식으로 폭이 조금 넓어진 드레스가 유행하였는데, 이는 귀족풍으로 회귀하는 과도기적인 경향을 엿볼 수 있다. 캐리지 드레스(*Carriage Dress*)란 1800년대 유럽 여성들이 마차를 탈 때 입는 외출복 차림이라는 뜻으로, 산책복(*Walking Dress*)과의 구분은 모호하다. 겉옷으로는 분홍색, 노란색 등이 가장 인기 있는 색이었다. 목에는 러프를 모방한 작은 콜레트 장식을 하고 있다.

2. 조지 브라이언 브루멜. 패션의 선구자.

고급 울로 만들어진 테일 코트는 르댕고트에서 발전한 것이다. 짧은 허리선은 배꼽 위로 거의 가슴 바로 아래에서 잘려 있는 데가제 스타일이다. 코트의 허리선이 높기 때문에 안에 받쳐 입는 밝은 색 조끼가 드러난다. 다리에 달라붙는 날씬한 바지에, 신발로는 헤시안 부츠를 신었다. 턱 바로 아래까지 높게 감싼 풍성한 크라바트 또는 스톡은 최신 유행으로, 낭만주의까지 이어진다. 브루멜은 그 자체로 1810년 섭정 시대 영국 신사의 상징이었으며, 그의 이름을 딴 '보 브루멜(*Beau Brummell*)'은 멋쟁이라는 뜻으로 사용되고 있다.

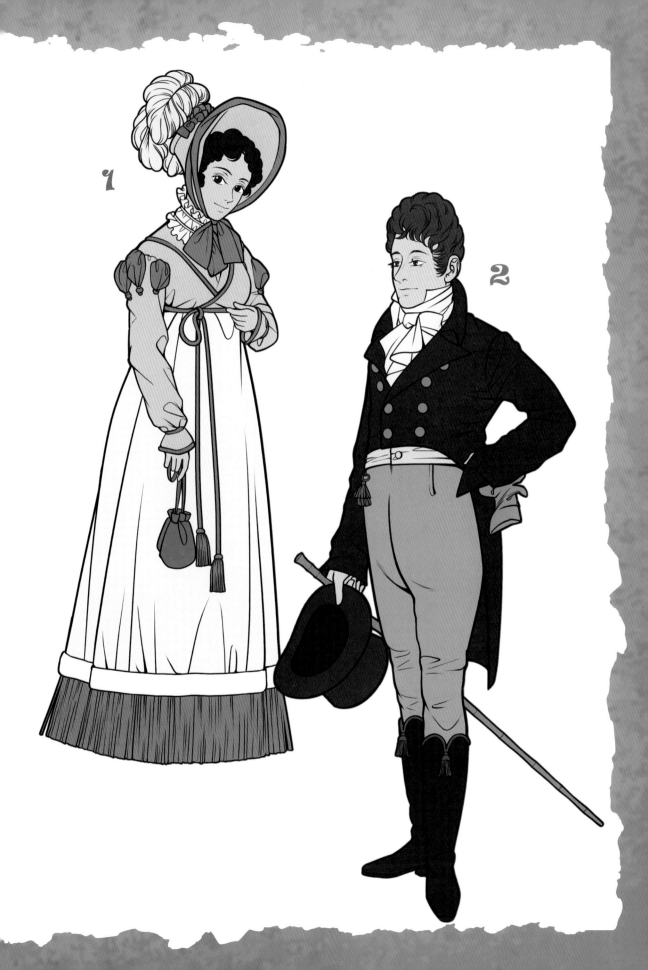

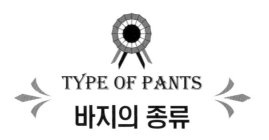

TYPE OF PANTS
바지의 종류

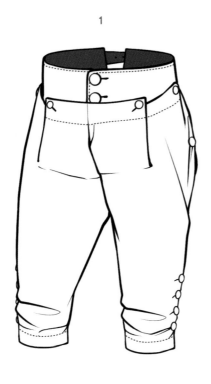

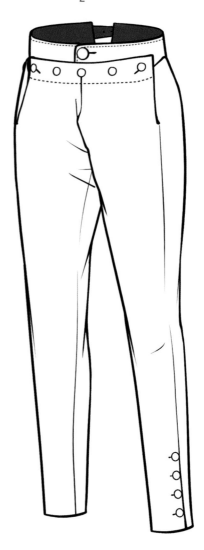

1. **브리치스(Breeches)** : 중세 시대 쇼스에서 떨어져 발전한 반바지로, 허벅지에 꼭 맞게 바지통이 좁다. 르네상스 시대의 트렁크 호즈(Trunk Hose)나 로코코 시대의 퀼로트(Culotte) 역시 브리치스의 일종이다.

2. **판탈롱(Pantalon) = 팬털룬즈(Pantaloons)** : 콤메디아 델라르테 연극의 판탈로네 캐릭터에서 유래한 명칭. '긴 바지'를 뜻하며, 바지통을 조이지 않는다는 점에서도 브리치스와 차이가 있다. 혁명 기간에는 바지통이 훨씬 헐렁했다가. 신고전주의 후기에 들어서 퀼로트의 형태를 일부 반영해서 다리에 꼭 맞는 슬림한 형태로 변하였다. 귀족풍과 시민풍이 합쳐진 이 판탈롱은 바지춤이나 다리 아래를 장식하는 일렬의 단추들이 늘어진 모습이 동유럽풍이라는 뜻에서 헝가리 후사르 기병의 이름을 붙여 위사르드(Hussarde)라고도 하였다.

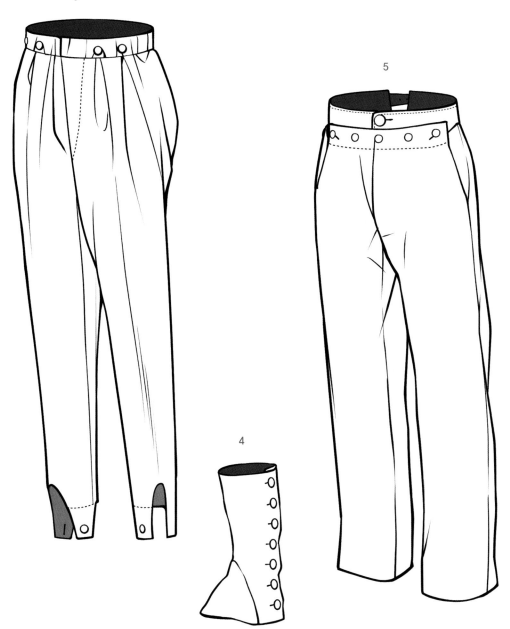

3. **코사크(Cossack) :** 1814년 알렉산드르 1세 차르의 코사크 기병이 착용하던 샤라바리(Sharovary)에서 유래한 바지로, 트라우저즈의 일종이다. 잘록한 허리에 주름이 있어서 엉덩이가 펑퍼짐하며 발목에서 고정한다.

4. **스패터대시(Spatterdashes) :** 바지와는 별개로 가죽이나 리넨으로 만들어서 발등과 발목부터 무릎까지 덮고 단추로 여미는 각반(Gaiter).

5. **트라우저즈(Trousers) :** 바지(Pants)의 통칭. 1800년대에는 보통 길고 펑퍼짐한 일반 시민 및 노동자용 바지인 슬롭(Slop)을 말하며, 1830년대 이후 일반적인 바지가 되었다.

NEO-CLASSICISM MAN'S COSTUME
신고전주의 남성 복식

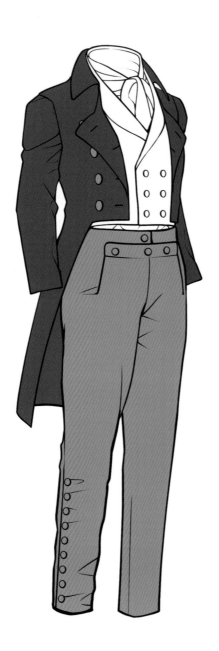

신고전주의 시대의 남성 복식은 '해방된 옷', '자유로운 옷' 이라는 뜻의 아비 데가제(*Habit Dégagé*)라고도 불렸다. 사선으로 재단된 프락이 계속 예장으로 사용되는 한편, 로코코 후기의 르댕고트가 편안하고 자유로운 일상복 코트로 정착하였다. 적당한 크기의 옷깃이 달려 있으며 소매는 좁은 폭에 길고, 넉넉하게 몸에 맞춘 상체는 보통 더블 브레스티드(*Double-Breasted*) 단추로 여며 주었다. 아래는 앞자락을 완전히 잘라내고, 옆선이 비스듬하게 재단되어서 뒷자락만 무릎 근처에 닿는 두 갈래의 꼬리 모양이다. 즉 지금의 연미복(*Tail Coat*)이 당시의 일상복에서 출발하였다는 사실을 알 수 있다.

안에 받쳐 입는 베스트는 허리 밑으로 살짝 드러날 정도로 짧았다. 또한 이 시기의 바지는 하이 웨이스트 라인에 맞춰서 배꼽까지 높게 올라오는 길이였다. 특히 바지춤을 덮는 사각형의 천이 양쪽에 단추로 고정되어 있으며 앞으로 떨어지는(*Fall-Front*) 방식으로 벗겨진다는 점이 가장 큰 특징이었다. 시민들의 실용주의 패션의 영향을 받아 유행한 이 단순하고도 우아한 실루엣은 키가 크고 비율이 좋은 남성이 입기에 이상적인 형태였다. 재봉 기술의 획기적인 발전이 신체에 완벽하게 맞는 정장을 제작할 수 있도록 도왔다는 점 또한 한몫하였다.

CARRICK
캐릭

1700년대 말부터 영국에서 프랑스로 전래된 외투로, 매우 길고 풍성하며 거대한 코트이다. 넓고 높게 세운 옷깃이 달려 있고, 어깨를 덮는 허리 길이의 층층이 덮인 케이프는 세 겹에서 다섯 겹까지 있었다. 전체적으로 르댕고트와 마찬가지로 그레이트 코트(*Great Coat*)계열로, 형태상 르댕고트와 매우 유사한 모양이기 때문에 둘을 구분하지 않고 명칭을 혼용하여 쓰기도 한다.

신고전
주의

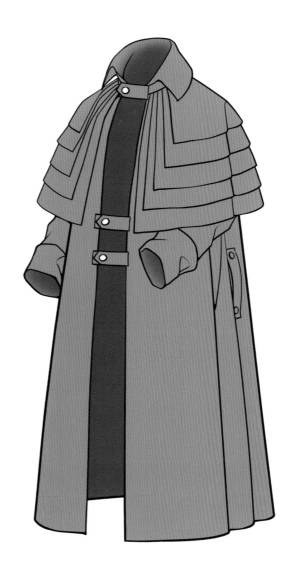

1800~1820 NEO-CLASSICISM
신고전주의 후기 양식

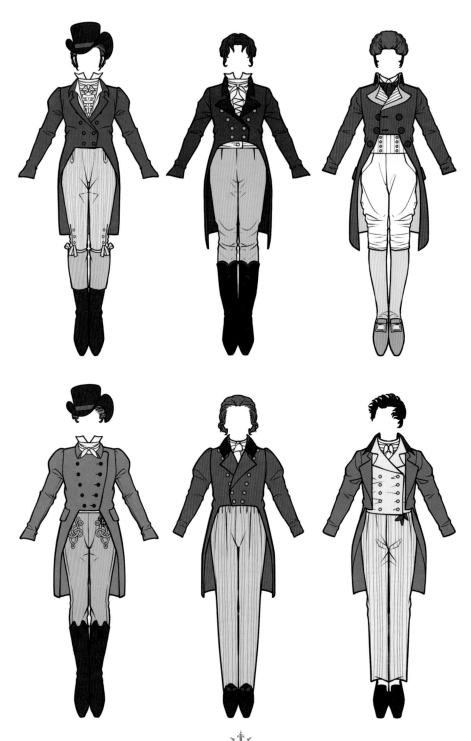

신고전주의의 남성 복식은 크게 앞이 잘리지 않은 프록 코트와 앞이 잘린 르댕고트(테일 코트), 긴바지인 판탈롱과 반바지인 브리치스, 무릎까지 오는 부츠와 발목만 가리는 단화 등 다양한 형태로 생각해 볼 수 있다. 전체적으로 하이 웨이스트 라인이 긴 다리를 시원하게 보여 준다.

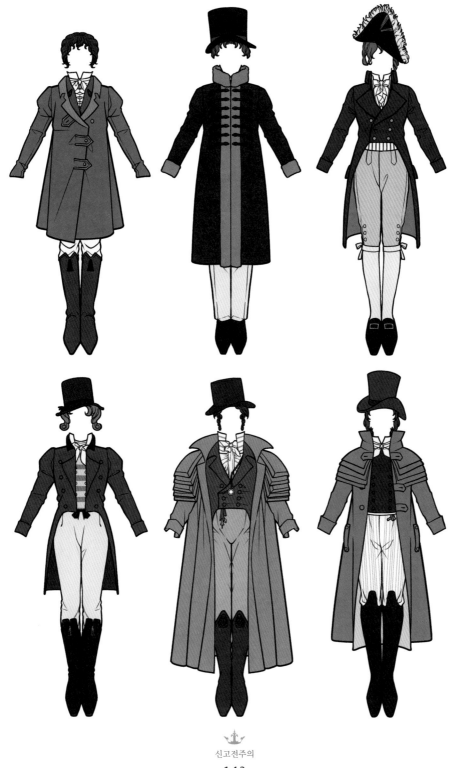

신고전주의

PELISSE
플리스

◆ **플리스 = 후사르풍 르댕고트(Redingote à la Hussarde)**

　　몸에 두르는 커다란 망토 모양이었던 로코코 시대 플리스는 신고전주의 시기에 들어서면서 당시에 크게 유행한 군인 제복 스타일의 영향으로 날씬한 실루엣에 어울리는 길쭉한 원피스 형태로 바뀌었다. 보통 경비병의 제복처럼 앞쪽 위에서부터 아랫단까지 촘촘히 단추를 채워 주었으며, 가슴 아래에는 허리 밴드를 둘러 주고 가장자리를 브레이드로 장식하기도 하였다. 드레스와 비슷한 길이로 맞추는 플리스의 겉감은 캐시미어나 벨벳, 모슬린이나 실크 등이 사용되었으며, 안감은 좀 더 밝은 색상으로 모피를 덧대거나 패드를 넣었다.

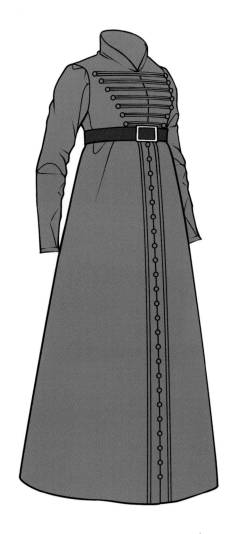

신고전주의의 상징이었던 슈미즈는 점차 실내복 혹은 내의의 용도가 강해지고, 외출복으로 입기 편안한 따뜻하고 튼튼한 재질의 드레스가 발전하였다. 플리스처럼 단추로 아래까지 채우지 않는 겉옷이라도 허리선 아래로 치맛단까지 감싸 주는 원피스 형태로 만들어지는 경우가 많았다.

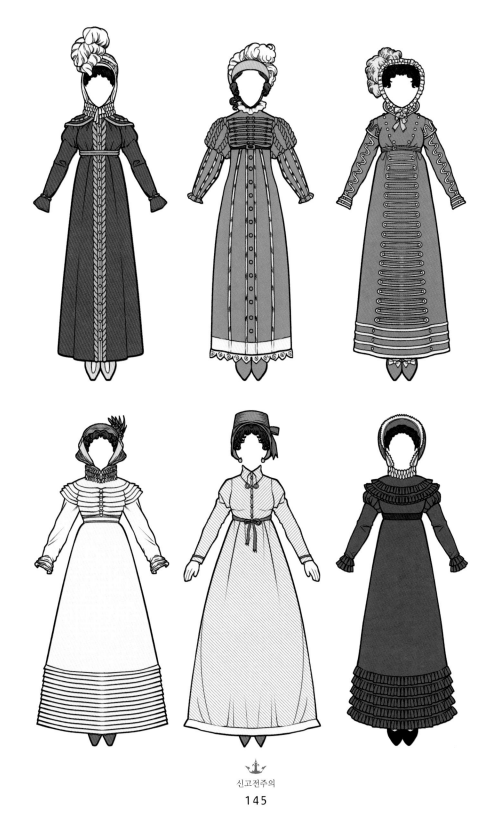

SPENCER
스펜서

스펜서는 1700년대 말에 처음 발명되어서 1800년대 초반 크게 유행하였던 겉옷이다. 우연히 재킷의 뒷자락이 짧게 손상된 사고에서 착안하여 영국의 G. J. 스펜서 백작이 고안한, 혹은 그가 즐겨 착용하였다는 뜻에서 이름 붙여졌다. 스펜서는 뒷자락 없이 앞뒤 모두 짧은 재킷이다. 영국에서 메스 재킷(Mess Jacket)이라고도 불린 남성용 스펜서에 대해서도 기록이 남아 있지만, 패션에서는 특히 여성용을 가리킨다. 신고전주의 드레스의 하이 웨이스트 실루엣에 맞춰서 가슴 바로 아래 길이로 매우 짧고 몸에 꼭 맞는 형태가 특징이며, 목선을 따라 옷깃이 달려 있었다. 앞에서 단추로 여미는 방식이며 주로 좌우 대칭의 더

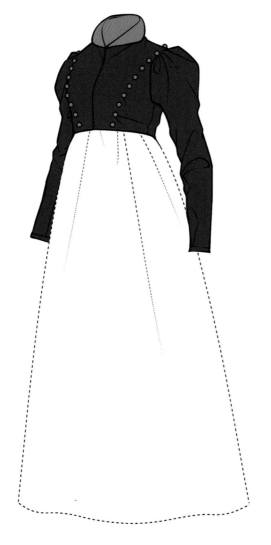

블 브레스티드 형태가 사용되었다. 소매가 좁고 길어서 손등까지 오기 때문에 방한성이 좋다. 독특한 형태와 실용적인 착용 방식으로 큰 인기를 모았으며, 신고전주의 시기를 지나 낭만주의 시대까지도 사용되었다.

스펜서와 비슷한 겉옷으로, 옷주름이나 레이스, 벨트 등으로 좀 더 장식한 벨벳 코트인 칸주(Canezou)가 있었다. 신고전주의의 유행이 끝나고 드레스의 허리선이 다시 내려가면서 스펜서의 착용도 줄어들자, 이후 스펜서가 응용된 칸주가 점차 인기를 얻으며 발전하게 되었다(167쪽 참고).

스펜서 재킷에는 녹색이나 검정색 등 진한 색상의 벨벳, 또는 모슬린이나 실크, 캐시미어 등이 사용되었다. 이는 밝은 색상의 슈미즈 가운과 대비되도록 연출하여 더욱 아름다웠다.

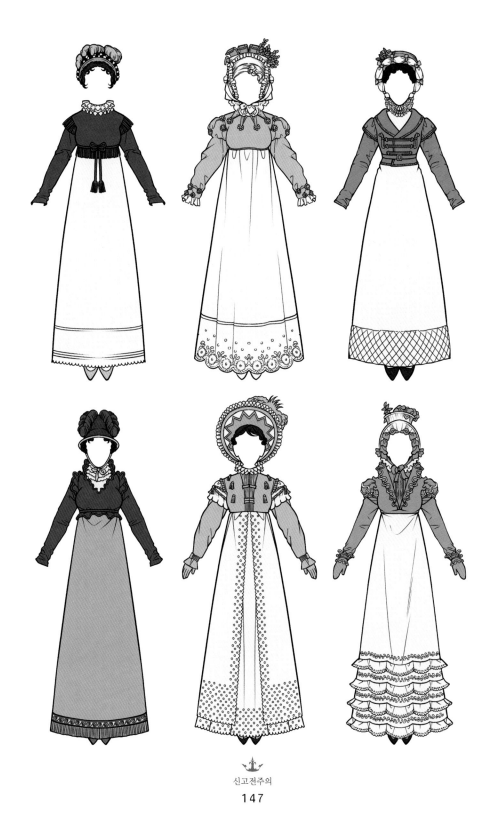

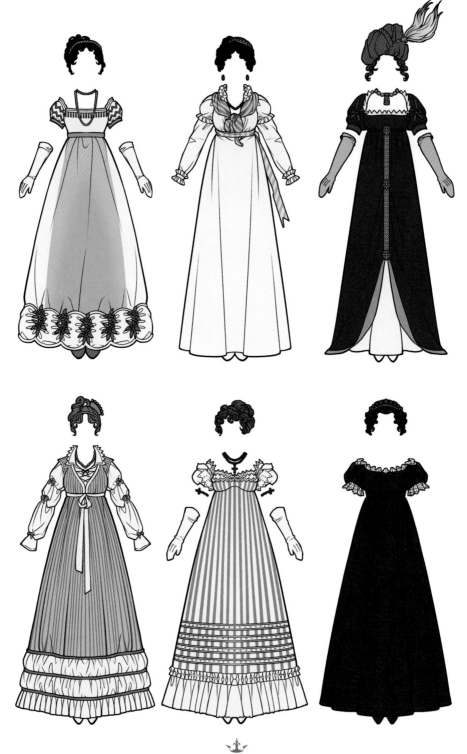

1800년대 초 여성 복식은 퍼프나 프릴로 장식한 날염 면직물, 밝은 색의 실크, 새틴이 유입되면서 화려하게 응용되었다. 한편, 높은 허리선을 중심으로 한 엠파이어 드레스의 시대는 아직 끝나지 않고 계속해서 이어지고 있었다.

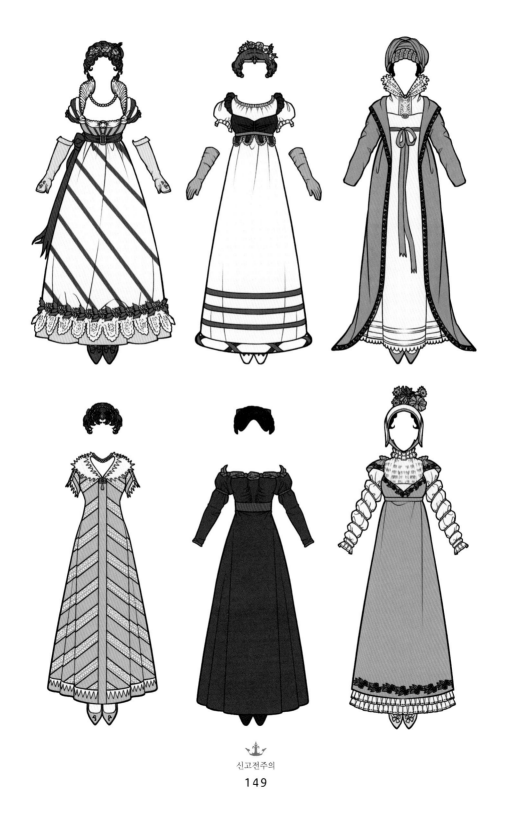

신고전주의

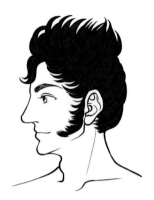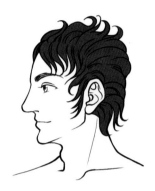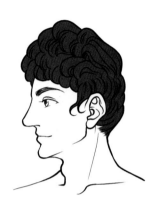

총재정부 시대까지 남성의 머리 모양은 이전과 별 차이가 없었다. 앵크루아야블 등 귀족주의를 내세우는 상류층은 일부러 하얀 가발을 쓴 모습을 유지하기도 하였지만, 신고전주의 후기부터는 전체적으로 짙은 머리색이 유행한 시기이다. 나폴레옹 집정기부터 이제 긴 머리 모양을 한 남성은 거의 보이지 않게 되었다. 짙은 머리색의 자연스러운 곱슬머리로 길이는 짧게 하였으며 볼 수염을 길렀다. 1806년경에는 뒷머리는 목 위까지 왔고, 앞머리는 눈썹 위까지 길게 늘어뜨렸다.

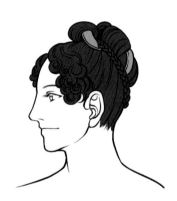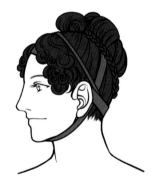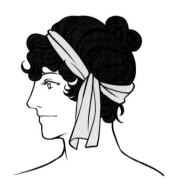

여자의 머리 모양은 고대 로마 황제 티투스(Titus)를 본뜬 짧은 곱슬머리가 유행했다. 앞머리는 자연스럽게 늘어뜨리고, 나머지 머리는 단정하게 빗어 올리거나 짧게 다듬기도 하였다. 혁명 시대, 단두대로 처형할 때 사형수의 뒷머리를 바짝 잘라낸 것을 상징하듯이 남녀 모두 뒷머리를 노출하던 시기였다. 로코코 시대와는 완전히 대비되는 자연스럽고 단순해진 머리카락은 방도(Bandeau), 필레(Fillet)와 같은 고대 그리스풍 밴드로 장식하거나 부드러운 천, 모자 등을 착용하였다.

NEO-CLASSICISM HATS
신고전주의 모자

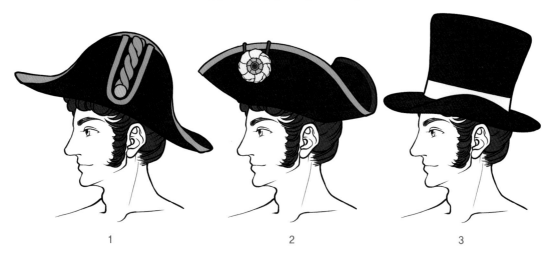

1. **바이콘(Bicorn)** : 로코코 시대 군대에서 착용한 트리콘의 변형된 이각모로, 모자의 챙을 두 개로 접어 올렸다.

2. **트리콘(Tricorn)** : 바로크 후기부터 애용한. 챙을 세 개로 접어 올린 삼각모이다. 바이콘과 트리콘을 접어서 겨드랑이에 끼고 다니는 방식이 유행하였기에 샤포 드 브라(Chapeau de Bras), 또는 위로 솟았다는 뜻에서 콕트 햇(Cocked Hat)이라고도 하였다.

3. **톱 해트(Top Hat) = 실크 모자(Silk Hat)** : 샤포(Chapeau, 프랑스어로 모자를 뜻한다) 중에서 짙은 색의 펠트나 울, 실크 등으로 만든 정장용 모자이다. 모체가 원통형으로 높으며, 폭 넓은 챙을 양옆으로 치켜 올려 얕은 배형(Demi-Bateau)의 아름다운 곡선을 이룬다.

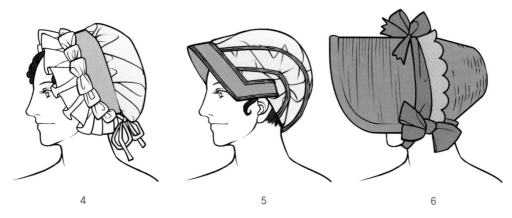

4. **도르뫼즈(Dormeuse) = 모브 캡(Mob Cap)** : 장식용 나이트캡은 신고전주의 시대에 특히 큰 인기를 끌었다. 하얀 천으로 뒤통수와 귀를 가리고 리본을 묶어 고정하는데, 물결 모양의 프릴과 레이스로 화려하게 장식하였다. 주로 기혼 여성이 실내에서 착용했다.

5. **카포트(Capote) = 국자 보닛(Scoop-Shaped Bonnet)** : 캡과 보닛의 중간형 모자로, 작고 부드러운 모체로 뒤통수를 감싸고 얼굴과 이마의 앞쪽으로 둥근 챙이 달렸다. 야회복으로도 화려하게 착용이 가능하였다.

6. **포크 보닛(Poke Bonnet)** : '애국형' 모자, 또는 '시민형' 모자라고 불릴 정도로 당시의 시대 사조의 상징이 된 모자이다. 이 시기에는 얼굴이 보이지 않을 정도로 챙이 길게 튀어나온 것이 특징이다.

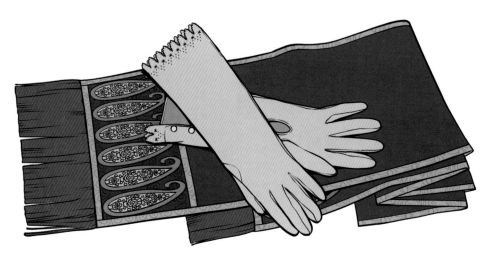

　얇은 슈미즈 드레스에는 긴 장갑과 숄이 필수적이었다. 특히, 고대 그리스에서 키톤 위에 히마티온을 둘렀듯이 단순한 형태의 드레스를 우아하게 연출해 주는 숄이 인기가 있었다. 초기의 숄은 흰색, 붉은색 등 단순하고 긴 직물이 사용되었다. 이후 드레스 소매가 다양해지면서 숄은 점차 길이가 짧아진 대신 매우 정교하게 발전하였는데, 인도의 따뜻하고 부드러운 카슈미르(캐시미어) 산양의 털로 짜서 가장자리에 금실을 수놓은 것이 최상품이었다. 조제핀 황후는 약 300여 장의 숄을 소지하였다고 전해진다.

　티핏(Tippet)은 모피로 만든 방한 도구로, 뱀처럼 보인다고 해서 보아 목도리라고도 한다. 폭이 좁고 길이가 길며, 목에 두르거나 팔에 걸쳐서 감싸 주었다. 그 외에 또 다른 방한구로는 토시의 일종인 머프(Muff)가 인기 있었다. 두꺼운 천이나 털을 사용해서 둥글게 만든 머프는 양손, 혹은 양팔을 넣어 따뜻하게 하였는데, 부의 상징으로서 점점 거대해졌다. 부인들은 머프에 작은 물건을 넣어 주머니처럼 사용하거나 강아지를 감싸서 안고 다니며 과시하기도 하였다.

　슈미제트(*Chemisette*)는 프랑스어로 '작은 슈미즈'라는 뜻이다. 깊게 파인 네크라인으로 드러나는 데콜테를 덮는 일종의 파틀릿(*Partlet*)으로, 신고전주의 시기에 생겨났다. 아주 얇게 만든 흰 케임브릭 천을 레이스나 자수를 이용해 앞뒤 판을 만들고, 가슴 중앙에서 끈으로 묶어 고정하였다. 드레스 안에 슈미즈를 내의로 한 겹 더 받쳐 입는 것보다 슈미제트만 덮는 편이 훨씬 간편하였다. 특히 르네상스 시대의 영향을 받은 러프 장식으로 목선을 화려하게 꾸며 주었다.

　신고전주의 시기에는 손에 짐을 들지 않으려는 귀족 문화가 시들었다. 또한 드레스가 날씬해지면서 허리 안쪽에 속주머니를 매달 수 없게 되자, 중세 시대 오모니에르와 같은 작은 손가방이 다시 유행하였다. 레티큘(*Reticule*)은 자그마한 지갑 혹은 손가방으로, 천이나 가죽 등으로 주머니 모양을 만들어 끈으로 주머니 입구를 여미는 형태에 작은 손잡이를 달았다. 이 시기의 자수 장식은 인도 카슈미르 지방 전통 문양의 주요 소재인 페이즐리(*Paisley*)가 매우 큰 인기를 끌었다.

사치와 향락의 상징인 보석은 혁명 이후 가격이 폭락하고 시민들에게 큰 반발을 가져왔다. 다시 보석 산업이 재가동된 것은 나폴레옹의 황제 즉위 이후부터였다. 고전적이면서 단순하고 가벼운 장식이 유행하였으며, 조제핀 왕비의 영향으로 카메오(Cameo)와 에나멜이 크게 유행하였다.

지팡이는 왕을 지키는 귀족이 휴대하던 검의 자취로, 1800년대 전반에 걸쳐 유행하였다. 걸음걸이의 보조보다는 장식적인 용도이기에 외출하는 신사는 반드시 손에 들고 다녔다. 흑단이나 상아 등 고가의 소재로 만들었는데 등나무 본체에 동물 모양의 상아 손잡이를 붙인 지팡이가 가장 인기 있었다. 그 외에 조끼 주머니에 넣고 금줄을 늘어뜨린 회중시계나 손잡이가 달린 단안경인 퀴징 글라스(Quizzing Glass)가 신사의 장신구로 애용된다.

NEO-CLASSICISM SHOES
신고전주의 신발

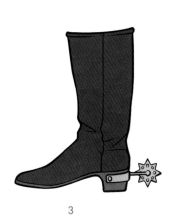

1 2 3

1. **자키 부츠(Jockey Boots)** : 말을 타는 남성들이 신는 무릎 아래 길이의 부츠로, 입구 부분이 넓어서 바짓단을 넣어 편하게 신을 수 있다.

2. **헤시안 부츠(Hessian Boots)** : 독일 헤세 병사의 군화에서 유래한 부츠로, 앞부분에 달린 술 장식과 곡선 실루엣이 특징이다. 1700년대 말부터 1800년대 초에 일반인들 사이에서 유행하였다.

3. **웰링턴 부츠(Wellington Boots)** : 영국의 웰링턴 장군에게서 유래한, 얇은 가죽으로 만든 승마용 장화이다.

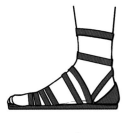

4 5 6

4. **샌들(Sandals)** : 고대 그리스 양식을 따라 맨발의 발목과 발등에 끈을 감아 연출하는 것이 선호되었다.

5. **펌프스(Pumps)** : 발끝만 감쌀 정도로 앞부분이 짧으며, 굽이 없거나 매우 낮은 신발이다.

6. **보티느(Bottine) = 보티용(Bottillon)** : 발목까지 올라오는 짧은 보트(Botte, 프랑스어로 장화를 뜻한다).

신고전주의 시대의 신발은 의상만큼 간소화되었다. 남성들은 장화형 부츠를 평상용으로, 낮은 구두를 예식용으로 사용하였으며, 여성 신발은 굽이 없는 플랫 슈즈가 주류가 되었다.

6 낭만주의
– 다시 귀족주의
1820~1845

　　나폴레옹 제국의 붕괴와 함께 프랑스는 부르봉 왕조가 복위되었고, 여러 국가들이 오스트리아 빈 의정서에 조인하면서 유럽은 1789년 프랑스 혁명 이전의 상태로 되돌아갔다. 그러나 혁명 사상을 독자적으로 받아들인 유럽의 각 나라들은 이를 민족주의와 자유주의, 국민 운동으로 발전시켜 나가면서 근대 국가의 면모를 갖추기 시작하였다. 또한 유럽의 식민지로 고통을 받고 있던 라틴 아메리카의 독립 운동이 발생한 것도 이 시기였다.

　　구귀족들의 복고 체제는 드레스도 다시 귀족적인 호화로움을 되찾아 허리를 조이고 치마를 부풀리는 사치스러운 패션이 구축되었으며, 풍성한 굴곡의 리듬감으로 호화로운 사교계를 여실히 드러내었다. 옛 귀족 양식에 대한 선호는 르네상스 시대가 추구한 고전 로마풍의 재현이라는 점에서 신고전주의와 같으나, 그와 정반대로 개인의 자유분방하고 풍부한 감정을 추구하는 로맨틱 (Romantic) 스타일, 즉 낭만주의로 표현되었다.

　　낭만주의 시대는 당시 사회를 도피하며 개인의 만족감을 얻고자 한 독일 문화의 분위기를 따 비더마이어(Biedermeier) 시대라고도 부른다. 또한 영국에서는 1834년 빅토리아 여왕이 즉위한 때이기도 하다. 이때부터 1900년까지 이어지는 약 70년간의 기간은 크게 빅토리아 시대로 통칭한다.

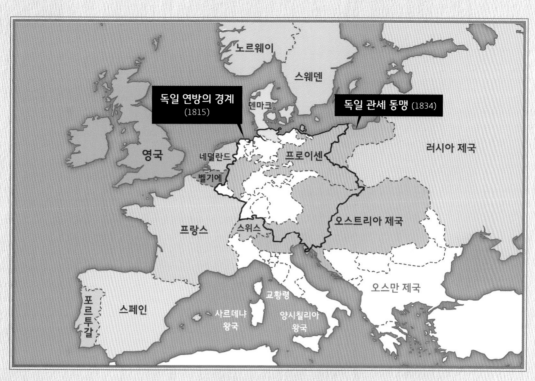

빈 체제하의 유럽

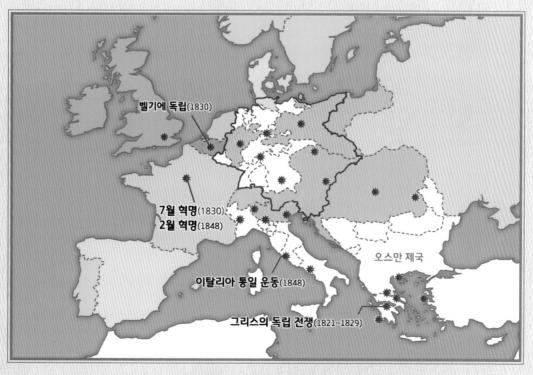

자유주의 · 민족주의 운동

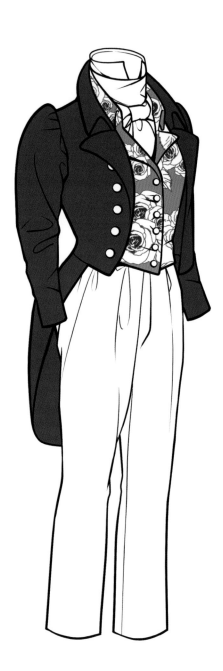

이 시기에는 줄자가 발명되는 등, 질 좋은 원단 뿐 아니라 중요한 재단과 재봉 기술이 발전하면서 이전보다 더 신체에 맞는 옷을 만들 수 있게 되었다. 몸통과 옷깃, 꼬리가 개별로 만들어지는 재단법은 신체에 꼭 맞춘 의상을 제작할 수 있게 해 주었다. 또한 1810년 영국에서 처음 등장한 허리심을 넣은 코트는 1820년 유럽 전체에서 영국 신사를 상징하는 의상으로 자리 잡았다.

허리선과 소매는 좁았으며, 넓은 어깨와 둥근 가슴을 강조하였다. 코트의 뒷자락 또한 부풀린 엉덩이 선에 대조되도록 좁았기 때문에 전체적으로 우아하고 근엄한 X자형 또는 역삼각형의 실루엣을 만들었다. 이를 위해 남성들은 여성들의 코르셋과 같은 거들(Girdle)을 보정 속옷으로 착용하였으며, 어깨와 가슴, 엉덩이에는 패드를 붙였다.

검정색이나 갈색 등 차분하고 어두운 색상의 코트와 대조되는 녹색, 청색, 흰색의 조끼를 받쳐 입었다. 이제 특별한 경우가 아니면 퀼로트는 착용하지 않게 되었으며, 판탈롱이나 트라우저즈는 취향에 따라 나팔바지형, 자루처럼 넉넉한 형, 신발에 꿰어 착용하는 형 등 다양하게 만들어졌다. 이렇게 셔츠 위에 입는 조끼, 바지와 코트로 이루어진 쓰리피스의 정장 형태는 큰 변화 없이 1900년대로 이어지게 된다.

MAN'S SHIRT DEVELOPMENT
남성 셔츠의 발전

1800년대 초반만 하더라도 아직 위생 관념이 부족했기 때문에, 속옷의 종류도 적었고 형태도 다양하지 않았다. 셔츠는 슈미즈의 일종 또는 응용으로, 남성의 옷 가장 안쪽에 받쳐 입거나 잠옷으로 사용하는 속옷이었다. 본래 셔츠는 슈미즈처럼 튜닉 형태로 목과 소매 등의 구멍(Placket)에 레이스 러플이 장식되었고, 목에서 끈으로 여며 착용하는 방식이었다.

단추를 이용하여 앞에서 여미는 방식이 시작된 것은 1800년대에 들어서였다. 이 또한 단추 여밈은 셔츠의 앞 전체가 아니라 일부에 불과했다. 1880년대 이후에 들어서면 비로소 셔츠의 앞면 전체를 단추 여밈으로 만드는 방식이 퍼져 나가게 된다. 여성이 남성처럼 셔츠를 일상복으로 착용한 것은 1860년대 가리발디 셔츠(Garibaldi Shirts)가 전파된 것이 시작이었다.

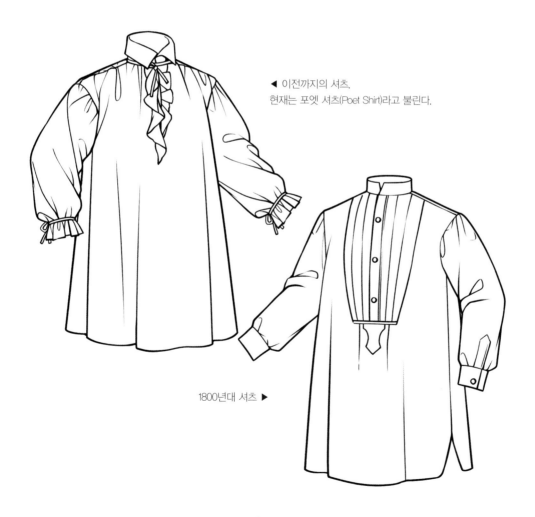

◀ 이전까지의 셔츠.
현재는 포엣 셔츠(Poet Shirt)라고 불린다.

1800년대 셔츠 ▶

EARLY ROMANTIC WOMAN'S COSTUME
낭만주의 전기 여성 복식

　남성 복식과 달리, 여성 복식은 1800년대 동안 매우 짧은 간격으로 끊임없이 새로운 전환기를 맞이하며 변화하였다. 왕정 복고 시대인 낭만주의 여성복은 귀족적인 화려함이 특징이었다. 1824~1825년경 높은 허리선은 정위치로 내려갔는데, 르네상스나 로코코 시대처럼 뾰족하지는 않고 자연스러운 둥근 모양이었다. 어깨선 주변으로 '양다리처럼' 부풀리는 소매는 파리에서 처음으로 시작되었으며 1년이 채 지나지 않아 전 유럽에서 선풍적인 인기를 끌었다. 또한 신고전주의를 지배하던 하얀색 드레스의 시대가 마침내 막을 내리게 되었다.

　이후 힙 패드(Hip Pad) 등 여러 겹의 페티코트로 치마 역시 더욱 부풀기 시작했다. 가느다란 허리와 풍성한 치마 위로 균형을 잡기 위해서 어깨선과 진동은 더 내려가고 부드러워졌으며 소매는 더 커졌다. 모래시계처럼 기교적인 X자 실루엣의 드레스는 러플이나 터커(Tucker), 주름, 레이스로 장식하였으며, 머리카락 또한 높게 올려 치렁치렁하게 꾸몄기 때문에 마치 인형처럼 귀엽지만 작위적인 느낌을 주었다.

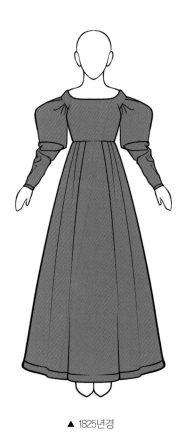

▲ 1825년경

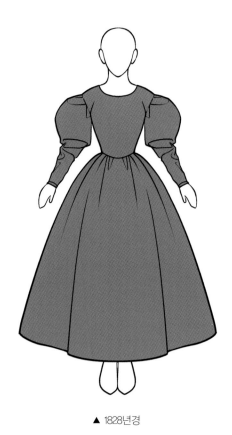

▲ 1828년경

낭만주의 소매 모양

마멜루크(Mameluke)
마리(Marie)

지고(Gigot)
레그 오브 머튼(Leg of Mutton)

데미 지고(Demi-Gigot)

벌룬(Balloon)
멜론(Melon)

임버실(Imbecile)
이디어트(Idiot)

베레(Beret)

낭만
주의

낭만주의

CORSET&PETTICOTE
코르셋&페티코트

잘록한 허리와 부풀린 치맛자락은 유럽 복식에서 귀족 여성의 이미지를 가장 뚜렷하게 보여 주는 특징이다. 300년 가까이 이어져 오던 보정 속옷의 역사는 신고전주의 시대에 들어서 잠시 사그라들었다가, 낭만주의 시대에 부활하게 된다. 코르셋은 프랑스어로 '끈으로 묶는 몸통'이라는 뜻으로, 시대에 따라 바스킨(Basquine), 스테이즈(Stays) 등으로 불리던 보정 속옷을 본격적으로 코르셋이라 칭하게 된 것은 1795년경부터였다. 이전까지 유방을 누르거나 받쳐서 풍만하게 만드는 데 중심이 되었던 코르셋은 본격적으로 허리를 가늘게 압박하기 시작하였다. 귀족뿐만 아니라 점차 모든 시민들 사이에서 일상화된 코르셋과 페티코트는 이후 1900년대 초까지 여성 복식의 필수품으로 자리매김한다.

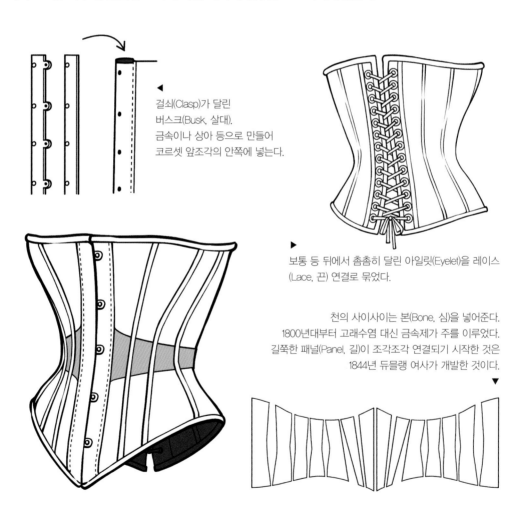

걸쇠(Clasp)가 달린
버스크(Busk, 살대).
금속이나 상아 등으로 만들어
코르셋 앞조각의 안쪽에 넣는다.

보통 등 뒤에서 촘촘히 달린 아일릿(Eyelet)을 레이스
(Lace, 끈) 연결로 묶었다.

천의 사이사이는 본(Bone, 심)을 넣어준다.
1800년대부터 고래수염 대신 금속제가 주를 이루었다.
길쭉한 패널(Panel, 길)이 조각조각 연결되기 시작한 것은
1844년 듀블랭 여사가 개발한 것이다.

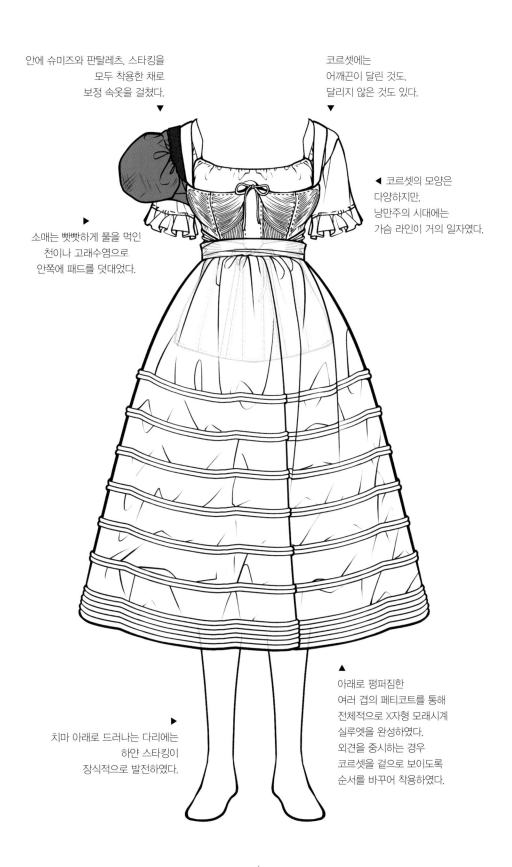

안에 슈미즈와 판탈레츠, 스타킹을
모두 착용한 채로
보정 속옷을 걸쳤다.
▼

코르셋에는
어깨끈이 달린 것도,
달리지 않은 것도 있다.
▼

◀ 코르셋의 모양은
다양하지만,
낭만주의 시대에는
가슴 라인이 거의 일자였다.

소매는 빳빳하게 풀을 먹인
천이나 고래수염으로
안쪽에 패드를 덧대었다.
▶

아래로 펑퍼짐한
여러 겹의 페티코트를 통해
전체적으로 X자형 모래시계
실루엣을 완성하였다.
외견을 중시하는 경우
코르셋을 겉으로 보이도록
순서를 바꾸어 착용하였다.
▲

치마 아래로 드러나는 다리에는
하얀 스타킹이
장식적으로 발전하였다.
▶

낭만
주의

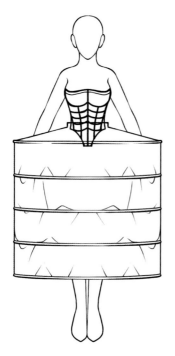

1. 르네상스

가슴을 누르는 단단한 원뿔 모양 바스킨/코르피케
베르두가도 또는 파딩게일

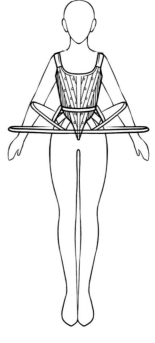

2. 바로크~로코코

고래수염을 사용한 부드러운 코르발레네/스테이즈
좌우로 퍼지는 파니에

3. 신고전주의

코르셋과 페티코트가 사라짐
가슴만 가볍게 잡아 주는 장식용 벨벳 코르셋

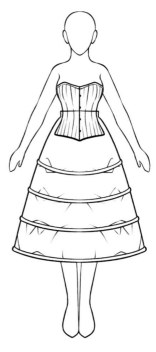

4. 낭만주의

금속 심이 점차 늘어난 코르셋
페티코트의 부활

PANTALETTES
판탈레츠

유럽의 여성 복식에 바지의 개념은 슈미즈 아래에 입는 속바지로부터 도입되었다. 중세 시대부터 남성은 브레(브리치스의 전형)를 속옷으로 사용해 왔지만, 여성들은 바로크 시대에 들어서 여성 승마가 널리 퍼지기 시작했을 즈음에야 조금씩 남자와 같은 속옷의 착용이 늘어났다. 본격적으로 속바지를 입기 시작한 것은 치맛자락이 발목 위로 올라오는 1800년대 전기에 이르러서였다. 프랑스에서 만들어진 판탈레츠는 '작은 판탈롱(바지)'이라는 뜻으로, 통이 좁고 길쭉한 바지 모양이었다. 분리된 조각을 양쪽 다리에 각각 착용하여 허리에서 단추나 끈으로 고정하는 방식에서 시작하였으며, 사타구니는 위생을 위해 트여 있었다.

<div style="text-align:right">

</div>

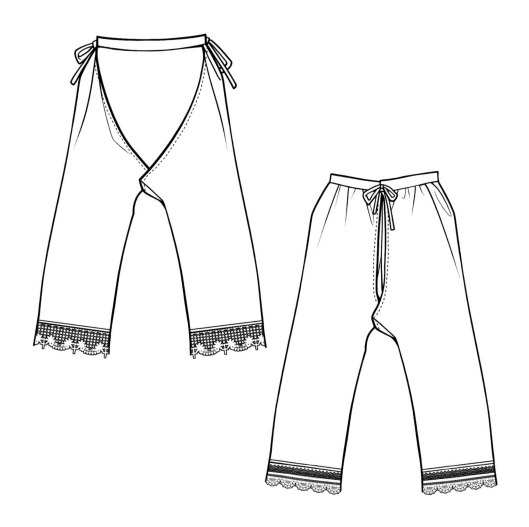

PELERINE
펠러린

케이프(Cape)는 흔히 짧은 망토로 알려져 있는 외투로, 소매나 진동 없이 어깨에 걸쳐 상체 혹은 몸 전체를 가리는 코트를 말한다. 좁은 의미에서 후드가 있는 것은 망토, 후드가 없는 것은 케이프로 구분하기도 한다. 특히 펠러린이란 어깨를 집중적으로 덮는 케이프를 말한다. 대부분의 겉옷이 그렇듯이 펠러린 역시 옛 남자들의 갑옷에서 유래하였으며, 순례자를 뜻하는 어원에서처럼 외출 방한복으로 발전하였을 것으로 추측된다. 패션의 역사에서 펠러린은 1700년대와 1800년대에 들어서 사치용품으로 크게 유행하였는데, 앞으로 길게 늘어뜨리는 형식, 앞에서 교차시켜 허리에 묶는 형식, 단순하게 옷깃처럼 만든 형식 등이 있었다.

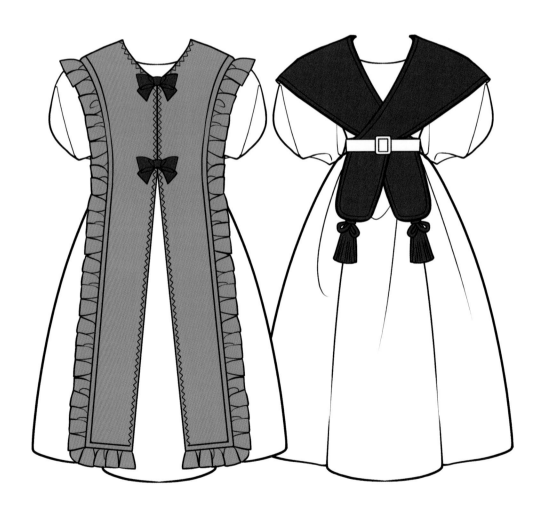

낭만주의 시대에는 크게 부풀린 소매 디자인이 나오면서 착용이 불편한 코트는 거의 사라졌다. 대신 풍성한 가운 위에 편하게 걸칠 수 있는 숄이나 케이프(망토) 형태의 덧옷이 다양하게 발전하였다. 상황에 따라서 명칭이 혼용되기도 하지만, 공통적으로 이러한 덧옷은 넓은 어깨선을 강조하듯이 걸치는 구조를 가지고 있다.

버서(Bertha)

목둘레에 짧은 망토 모양으로 붙은 넓은 옷깃. 드레스의 일부분으로, 보통 어깨까지 드리워진다. 목둘레선의 모양에 따라 어깨가 드러나는 경우도, 드러나지 않는 경우도 있다. 케이프 칼라(Cape Collar)는 앞이 트여 있다.

펠러린(Pelerine)

어깨와 덮는 짧은 케이프로, 옷과 분리되어 있고 버서 혹은 칸주와 비슷하게 만들기도 한다. 바로크 시대의 폴링 밴드(플랫 칼라)처럼 착용하며 사치와 방한 두 가지 용도를 모두 가지고 있다.

칸주(Canezou)

스펜서에서 변형된 삼각형 어깨덮개. 소매 없는 섬세한 블라우스 형태로, 하늘하늘하고 얇은 고급 레이스나 리넨으로 만들며 허리 벨트 밑에 고정시킨다. 로코코 시대의 피슈처럼 작은 것도 있다.

ROMANTIC HAIR STYLE
낭만주의 머리 모양

1800년대 전중기 남성들은 한쪽으로 가르마를 탄 짧은 곱슬머리에 구레나룻을 길렀다. 콧수염은 이후 크림 전쟁을 기점으로 더욱 인기가 많아진다. 여성의 머리는 중앙 가르마 양옆으로 관자놀이 위에 짧은 컬을 정교하게 말아서 정리하고, 나머지 뒷머리는 정수리 근처에서 묶었는데 점차 과장되면서 기교적으로 고리를 틀어 올리는 아폴로 노트(*Apollo Knot*) 스타일로 자리 잡았다.

1

2

3

1. **낭만주의 모자(Romantic Chapeau)** : 샤포는 본래 프랑스어로 모자를 총칭하는 단어이다. 특히 넓은 챙이 달린 커다란 모자는 낭만주의 시대 전반에 걸쳐 유행하였다. 극락조의 깃털이나 꽃 등으로 매우 화려하게 장식하고, 양쪽 아래로 리본을 허리까지 길게 늘어뜨렸다.

2. **레그혼(Leghorn)** : 이탈리아 토스카나주의 방식으로 섬세하게 엮은, 챙이 커다랗고 화려한 밀짚모자를 뜻한다. 모체는 아주 낮거나 챙과 구분이 가지 않을 정도로 부드러운 곡선을 그리는 경우가 많다.

3. **비비 보닛(Bibi Bonnet)** : 1830년대 중반부터 점차 보닛이 다시 유행하기 시작하였다. 1838년경 거대한 말굽 모양 챙 아래로 턱 밑에 리본을 묶는 여성용·어린이용 보닛은 '비비'라는 이름으로 불렸다.

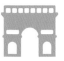

ROMANTIC ACCESSORIES
낭만주의 장신구

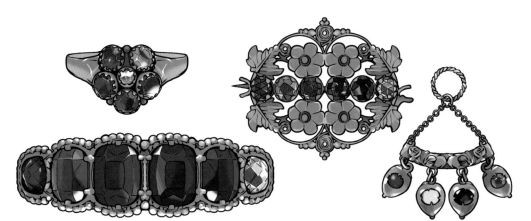

기계 세공의 발달로 제작비가 줄어들면서 1800년대에는 많은 귀부인들이 보석을 착용할 수 있게 되었다. 감수성이 풍부한 낭만주의 시대에는 사랑하는 사람의 모습을 담은 로켓 목걸이나 상징적인 애정의 메시지를 담은 아크로스틱(*Acrostic*) 보석 장신구가 꽃을 피웠다. 가령 루비(*R*), 에메랄드(*E*), 가넷(*G*), 자수정(*A*), 루비(*R*), 다이아몬드(*D*)를 연결하면 존경(*Regard*)을 뜻한다.

스커트가 발목 위로 올라가자, 그 아래로 보이는 구두와 스타킹이 발전했다. 여성들은 기본적으로 앞부리가 길고 둥글며 굽이 없는 에스카르팽(*Escarpin*), 즉 발레 슈즈 등 무용화 형태의 납작한 신발을 착용하였다. 낮고 가벼우며 편히 신고 벗을 수 있었는데, 장식에 따라서 발등과 발목에 끈을 감거나 리본을 달기도 하였다. 외출용 신발은 발목까지 오는 부츠 형태가 많았지만 역시 뒷굽은 없었다.

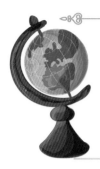

DAY DRESS
낭만주의 일상복
1820~1845

| 로맨티시즘의 발달 |

 일상복(Day Dress)은 이 시기에 모닝 드레스(Morning Dress)라는 명칭과 혼용되었던 주간용 일상복으로, 몸을 거의 노출하지 않고 단정한 형태였다. 1800년대 초중반에 들어서면 원단을 꾸미는 알록달록한 프린트 직물이 발전하면서, 별도의 장식 없이 아름다운 일상복을 만들 수 있었다. 평상시 입는 여성복은 작은 꽃무늬나 체크 무늬가 일반적이었으며, 다소 어두운 색상으로 실용적이게 만들었다.

1. 메리 셸리. 소설 〈프랑켄슈타인〉의 저자.

 보랏빛이 도는 어두운 계열의 일상복의 목선은 버서 칼라 형태이다. 목선과 소매 끝을 비슷한 무늬의 레이스로 장식하였다. 깊게 파인 목선은 가느다란 목걸이로 장식하였는데, 일상복임에도 아직 목을 완전히 가리지 않은 것과 부푼 소매 모양은 1835년 이전의 것으로 추측하여 치마 실루엣을 표현하였다.

2. 알프레드 도르세이. 댄디 패션의 선구자.

 코르셋으로 가늘게 조인 허리 아래위로 모래시계형 실루엣이 잘 나타난다. 이전 시기와 마찬가지로 일상복으로 테일 코트를 입기도 하였지만, 허벅지까지 내려오는 풍성한 프록 코트가 1816년부터 점차 일상적으로 착용되었다. 코트 안쪽에는 대조적인 색상의 화려한 조끼를 두 벌 겹쳐 입은 모습이 보인다. 다리선이 드러날 정도로 날씬한 바지는 구두가 닿는 발등 쪽은 파고 양옆에 발걸이끈을 달아서 발 아래에서 고정하였다. 본래 요란하고 겉치레에 신경 쓰는 남성을 부르던 멸칭인 댄디(Dandy)는 낭만주의 시대에 들어서 우아한 신식 패션을 차려입은 세련된 신사를 칭하는 말로 자리 잡았다.

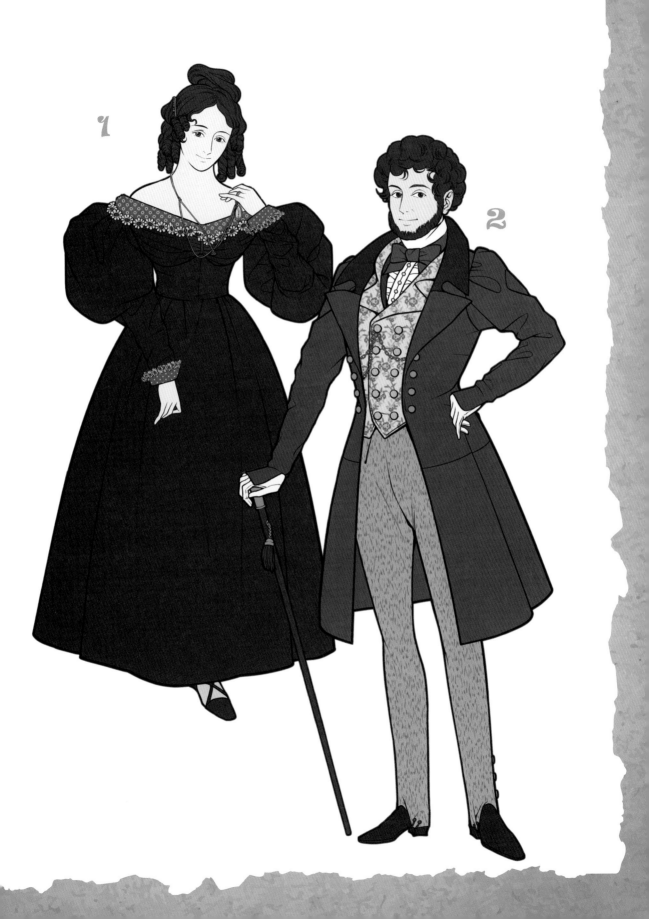

1820~1835 ROMANTICISM
낭만주의 전기 일상복

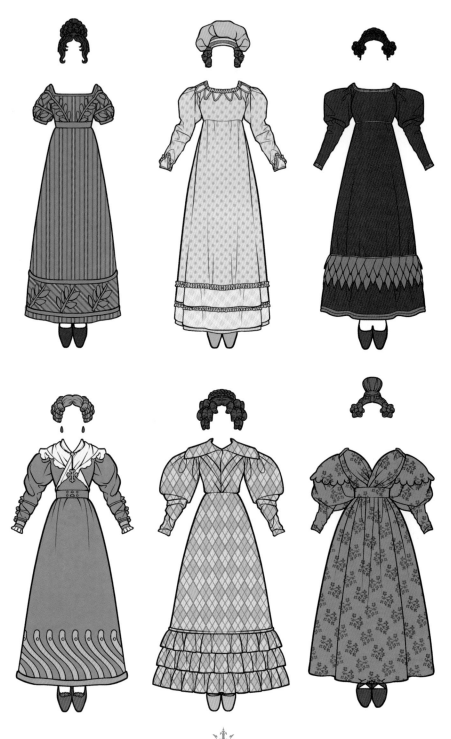

환상과 공상을 추구하는 낭만주의 시대에는 가련하고 연약하고, 노동과는 무관한 순종적인 여성의 모습이 이상형이었다. 시간이 흐르며 점차 부풀린 소매와 치맛자락으로 X자 실루엣을 만들어 나가는 것을 확인할 수 있으며, 폭 넓은 소매와 커다란 어깨는 1830년대에 가장 유행하였다(야회복이나 외출복으로 분류되는 옷도 있으나, 형태상 일상복에 가까운 경우 실루엣의 변화 비교를 위해 함께 다룬다).

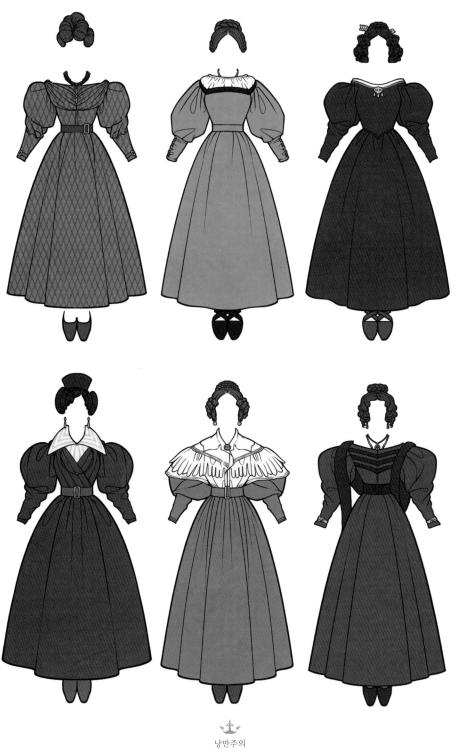

EVENING DRESS
낭만주의 야회복
1820~1845

│이브닝 드레스의 등장│

1700년대까지 예복이란 왕실과 귀족을 위한 궁정 및 살롱 예복을 뜻하는 말이었다. 프랑스 혁명 이후 무도회가 왕실과 귀족만을 위한 특권이 아니게 되면서, 부르주아 시민들을 위한 로브 드 수아레(Robe de Soirée), 즉 야회복의 개념이 생겨나게 되었다. 신고전주의 과도기를 거쳐 낭만주의 시대에 다다르면 야회복 스타일이 안정적으로 자리 잡는데, 주로 목둘레선을 넓게 파서 드러난 어깨, 짧은 소매, 코르셋으로 조인 허리선과 한층 풍성한 치맛자락이 특징이다. 당시 여성의 야회복에는 12야드에서 14야드가량의 천이 사용되었다는 기록이 있다.

1. 브라운과 슈나이더 복식책에 수록된 낭만주의 남성 복식.

긴 망토, 즉 클로크(Cloak)는 섭정 시대부터 만들어졌으며 1800년대 초중반에 유행이 시작되었다. 특히 오페라 관람 등 야회복에 차려입는 고급스러운 클로크는 오페라 클로크(Opera Cloaks)라고도 불렸다. 펑퍼짐한 클로크는 값비싼 야회복을 보호해 줄 수 있었기 때문에 남성뿐만 아니라 여성도 애용하였으며, 1900년대 중반까지도 상류층의 예복 에티켓으로 오랜 인기를 끌게 된다. 테일 코트의 앞이 여며져 있지만 옷깃 안쪽으로 화려한 질레가 보인다.

2. 에이다 러브레이스 백작부인. 세계 최초의 프로그래머.

머리 뒤에서 길게 늘어뜨린 베일은 얇고 가벼운 숄의 일종인 스톨(Stole)로 보인다. 투명한 스톨 안쪽으로 목둘레선을 깊게 파서 어깨를 드러낸 오프숄더 라인이 보인다. 이는 낭만주의 시대에 어깨선이 낮아지면서 등장한 것으로, 점차 야회복의 상징으로 발전하게 된다. 부풀린 소매는 팔꿈치까지 올 정도로 짧기 때문에 장갑을 끼는 것이 예의였다.

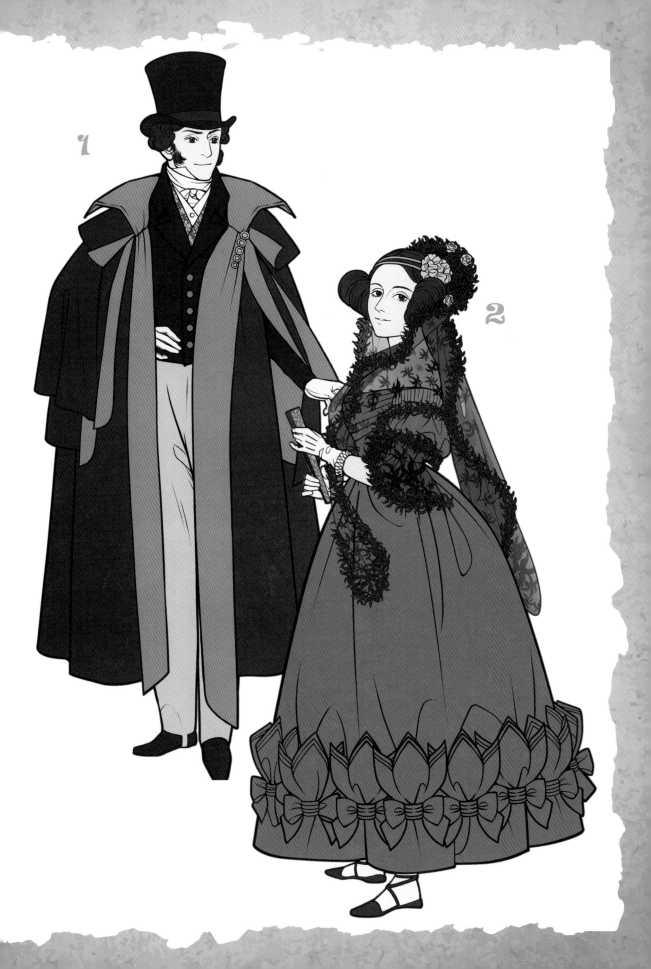

1820~1845 ROMANTICISM
낭만주의 야회복

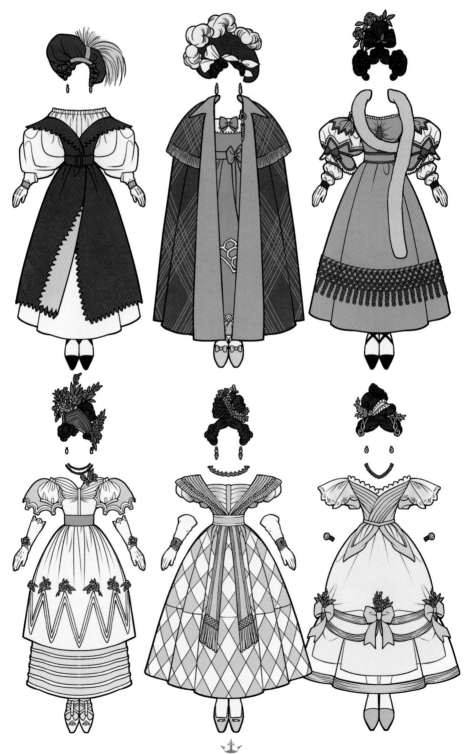

1820~1830년대에는 베레 소매 위로 크고 두툼한 임버슬 혹은 지고 소매를 속이 비칠 정도로 얇게 만들어 덧씌우는 오버 슬리브가 특히 유행하였다. 1830년대 중후반에는 드레스 앞자락이 열려 페티코트가 드러나는 오픈 로브가 인기를 끌었다. 야회복 위에는 긴 망토 형태의 값비싼 오페라 클로크, 케이프 등을 즐겨 착용하였다.

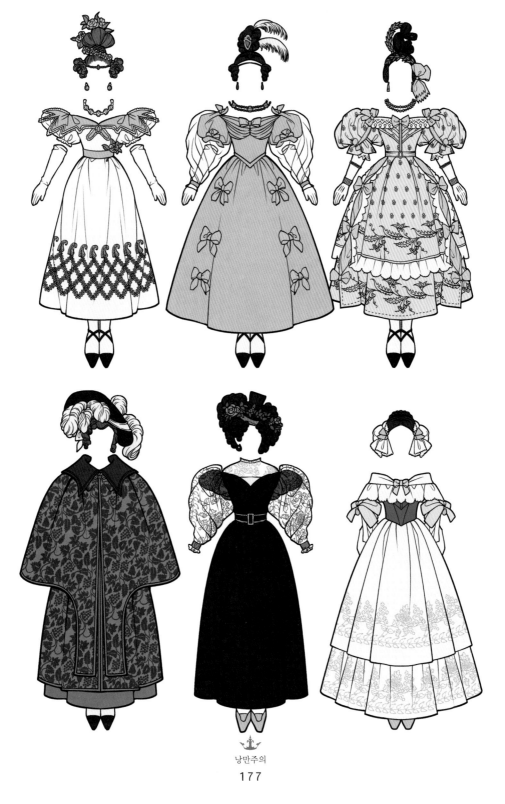

낭만주의

WALKING DRESS
낭만주의 외출복

1820~1845

| 실용적인 산책복과 여행복의 발전 |

　외출복은 산책복뿐만 아니라, 여행복과 같은 바깥의 다양한 활동을 위한 광범위한 활동복을 포함한다. 정치적 안정과 경제적 풍요를 바탕으로 1800년대에는 근대 도시가 성장하면서, 여행에 대한 사람들의 관심도 늘어났다. 여행은 보다 대중화되었고, '여행자'의 개념이 생겨났으며, 여성들의 여행도 늘어났다. 여성복 또한 남성복과 마찬가지로 외출복은 실용성을 중시하였기에, 비교적 스커트 폭이 좁아서 편리하며 브레이드 같은 단순한 장식을 하였다. 1800년대 전기에는 가련한 인상의 드레스에 어울리는 커다란 모자나 보닛 등을 썼다. 큰 챙을 장식하는 리본을 흔들면서 걷는 모습이 낭만적이었다.

1. 장 발장. 〈레 미제라블〉의 등장인물.

　귀스타브 브리옹의 삽화 속 장발장이나 자베르 등은 낭만주의 시대 애용하던 그레이트 코트(Great Coat)인 르댕고트, 또는 프록 코트 등의 길고 풍성한 외출복을 입고 있다. 낭만주의 남성복의 특징인 모래시계형 실루엣은 눈에 띄지 않지만, 턱 아래까지 치켜 세운 칼라와 크라바트, 강조된 어깨의 형태 등에서 1800년대 전반의 특징을 찾아볼 수 있다. 바지는 비교적 밝은 색상이 사용되었다.

2. 외프라지 '코제트' 포슐르방. 〈레 미제라블〉의 등장인물.

　손목부터 팔꿈치까지는 좁고, 그 위로는 크게 부풀린 소매가 눈에 띄는 외출복이다. 한때는 코르셋처럼 소매에도 고래수염을 심으로 넣어서 모양을 잡아 주는 것이 유행이었다. 낮고 넓은 어깨선은 버서 칼라, 또는 펠러린을 두르는 방식으로 표현하였다. 배경은 1832년으로 아직 치마가 발목이 보일 정도로 짧은 시기이다. 코제트는 검은색 드레스를 애용하였지만, 보닛 안쪽은 비교적 화사한 색상을 사용해서 표현하였다.

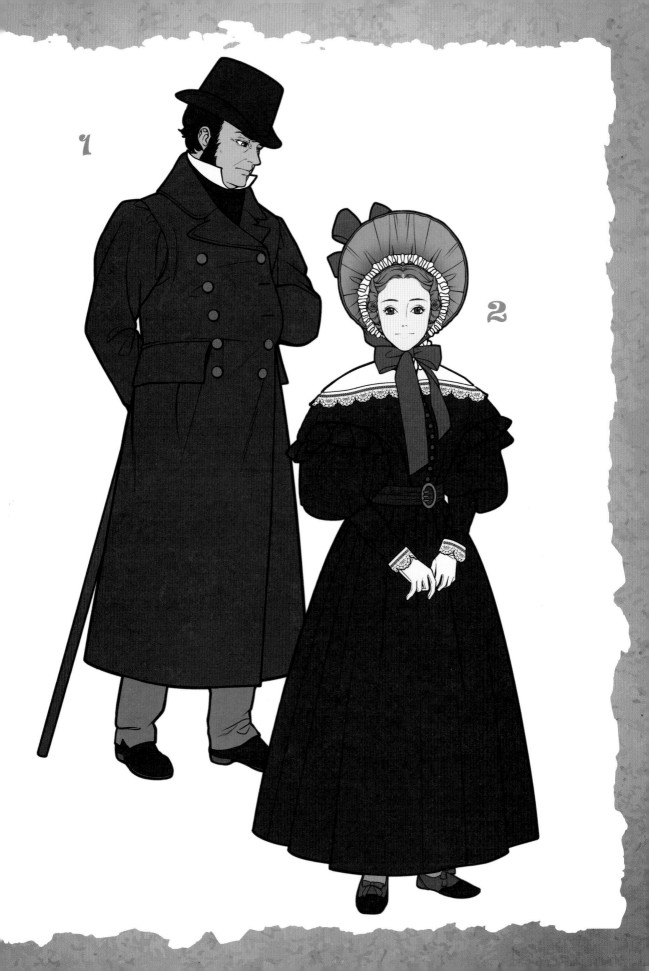

1820~1845 ROMANTICISM
낭만주의 외출복

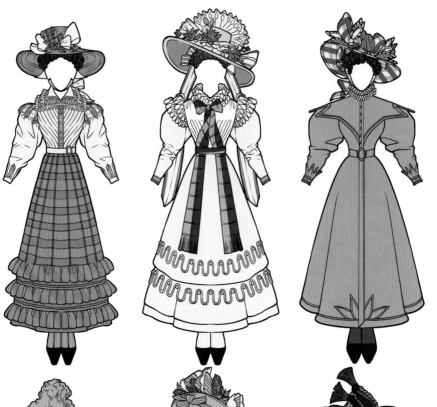

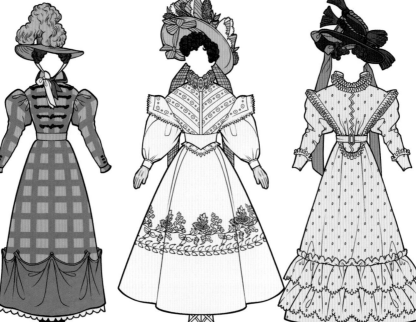

낭만주의 시대 여성 외출복은 폭이 적당한 드레스 위에 칸주, 펠러린 등을 덧입은 모습이 많이 보인다. 그 외에도 신고전주의 시대부터 이어져 온 플리스는 원피스형 겉옷으로 발전하여 플리스 로브(*Pelisse-Robe*)라는 이름으로도 불리게 되었다.

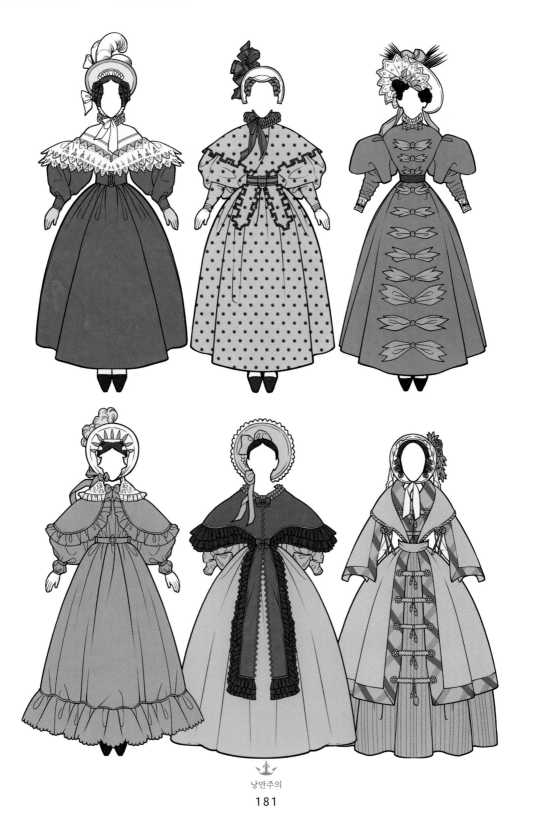

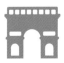

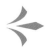

여성 복식은 1830년대 초반까지 여전히 커다란 소매가 상징이었다. 낮은 허리선에 두르는 벨트는 금박 버클로 장식하는 것이 유행하였으며, 풍성한 치맛자락은 발목 길이가 가장 많았는데 많은 주름을 잡기 위해 치마 밑단에 심을 대기도 하였다.

소매가 줄어들기 시작한 것은 1835년경에 들어서면서였다. 소매의 어깨 부분이 평평해지면서 겨드랑이 근처에 좁은 세로 주름을 잡고, 볼록한 소매의 형태가 다소 아래로 내려갔다. 1836년에는 지고 소매의 유행이 극적으로 사그라들었다. 드레스의 몸통은 약간 짧아지고, 치마는 더욱 길어지고 넓어지면서 점차 발이 보이지 않을 정도로 바닥에 끌리기 시작하였다. 실루엣의 중심은 자연스럽게 하체를 향해 내려왔다.

▲ 1834년경

▲ 1837년경

1. 제인 에어. 〈제인 에어〉의 등장인물.

　　1847년 발간된 〈제인 에어〉의 시대적 배경은 일반적으로 유년기는 낭만주의 초기, 성인이 되어서는 낭만주의와 사실주의의 과도기적 시기로 표현되는 경우가 많다. 성년이 된 제인의 옷차림에서 소매의 풍성함이 줄어든 반면 치마가 길어진 모습을 확인할 수 있다.

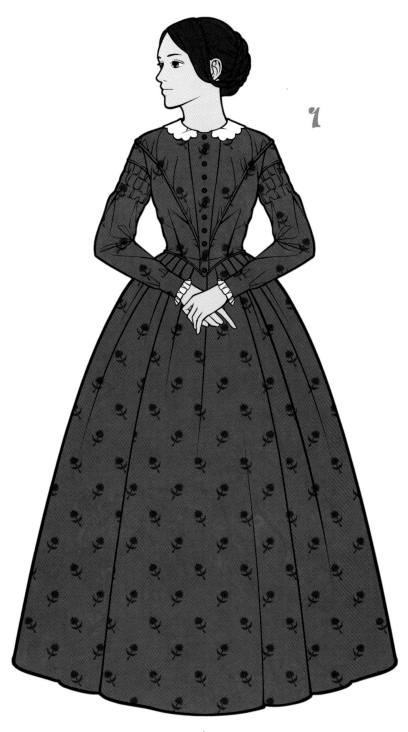

낭만주의 후기 일상복

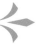

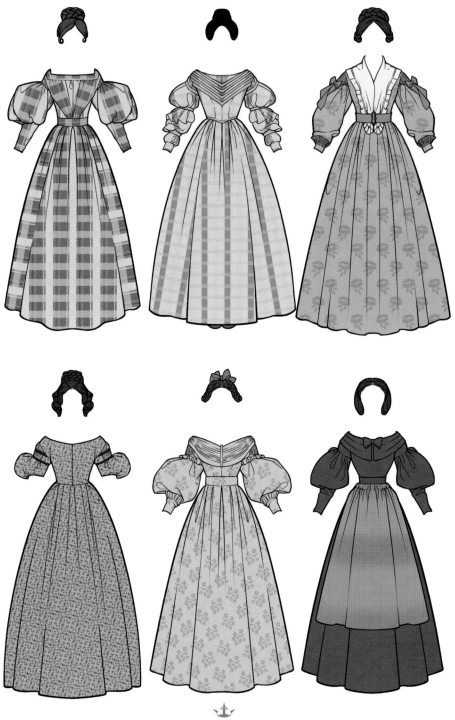

1830년대 후반에는 치마 주름을 풍성하게 잡고 치맛단을 유지하기 위해 심을 넣는 등 다양한 방식이 고안되었으며, 페티코트에서 크리놀린의 원형이 보이기 시작하였다. 드레스 라인은 계속해서 상체에서 하체로 늘어지고, 길어진 몸통은 더더욱 허리를 졸라 매면서 X자 실루엣에서 A자 실루엣으로 변화해 간다.

낭만주의

WEDDING DRESS
웨딩드레스

유럽의 결혼 예복은 시대와 종교 및 문화권에 따라 변화해 왔다. 고대 그리스에서 새신부는 선명한 빛으로 염색한 키톤을 입고, 사프란으로 염색한 노란색 또는 가정의 여신인 베스타를 상징하는 주황색 계통의 베일을 썼으며, 아름다움과 축복의 상징인 장미나 월계수 등으로 머리를 장식하였다. 기독교 문화가 유럽에 전파되면서 성스러운 하얀색 베일을 착용하는 경우도 점차 늘어났으나, 일반적으로 결혼식 예복은 특정한 색상이 정해지지 않았다. 각 시대에는 당대 가장 귀하고 유행하는 색상인 보라색, 빨간색, 파란색, 금색, 은색, 흰색, 검은색 등이 드레스 색상으로 선택되었으며, 실크나 벨벳, 모피 등의 원단을 이용해 화려하게 완성하였다. 옷감이 귀했던 과거에는 웨딩드레스를 이후에도 예복으로 착용해야 했기에 유채색 웨딩드레스는 실용적이었다.

새신부의 웨딩드레스 색상으로 하얀색의 개념이 자리 잡은 것은 1840년 2월, 빅토리아 여왕의 결혼식이 이루어지면서부터였다. 빅토리아 여왕은 순백의 드레스를 레이스와 러플로 장식하고, 작은 왕관인 티아라를 대신하여 머리 위에는 오렌지꽃과 도금양꽃을 엮어 만든 화환을 썼다. 이 두 가지 꽃은 작고 무성하게 피기 때문에 다산을 상징하였다.

빅토리아 여왕의 결혼 이후 본디 성모 마리아의 색인 파란색이 가지던 순결의 의미가 하얀색으로 넘어가게 되었다. 여성들은 여왕과 같은 흰색 웨딩드레스를 동경하였으나, 보편적으로 퍼진 것은 표백 기술의 발달로 하얀색 옷감이 저렴해진 20세기 전후에 들어서였다. 한편, 새신랑은 특정한 결혼 예복이 정해지지 않고 이전 시기와 마찬가지로 자신이 착용할 수 있는 가장 높은 격식의 옷을 착용해 오다가, 1870년대를 지나며 이브닝 코트인 테일 코트 또는 턱시도로 굳어지게 되었다.

1. 영국의 빅토리아 여왕과 앨리스 공주의 의상을 참고한 웨딩드레스.

1800년대 중반의 드레스 특징을 따라서 짧은 소매와 짧은 장갑, 크리놀린으로 크게 부푼 치마의 실루엣을 연출하였다. 영국 호니톤산 보빈 레이스로 꾸며진 드레스는 가슴이 드러나는 버서 컬러 네크라인으로 어깨와 윗가슴의 볼륨감을 살리고 몸통인 보디스에서 코르셋을 꽉 조였다. 긴 베일은 신부의 얼굴을 덮기도 하지만, 초상화나 사진상으로는 뒤로 넘긴 모습도 많이 보인다. 화관은 물론 옷깃과 소매, 부케까지 오렌지꽃과 도금양꽃이 사용되었다. 한편 목걸이나 귀걸이 등의 장신구에서는 특정 색상의 보석이 정해지지 않았으며, 빅토리아 여왕의 결혼식에서는 사파이어와 다이아몬드가 사용되었다.

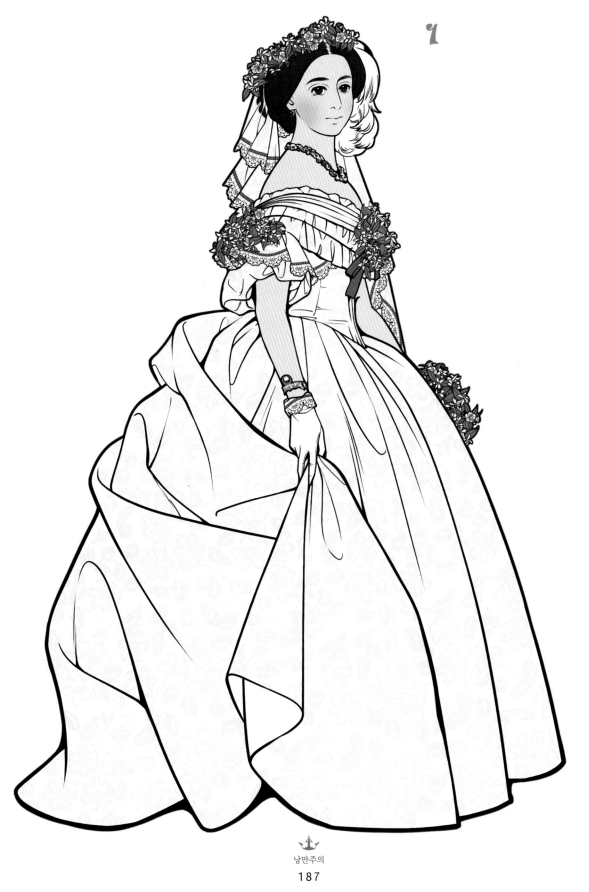

사실주의
– 새장에 갇힌 꽃
1845~1870

프랑스는 1830년대 산업 혁명이 활발하게 진행되고, 패션 산업도 크게 흥하여 리옹의 견직물 산업이 활기를 찾게 된다. 물론, 여전히 세계 면제품 생산량 1위를 차지한 국가는 영국이었다. 왕정 복고 시기의 낭만주의가 귀족적 문화였다면, 1800년대 중후반은 부르주아적 문화였다. 자본주의의 최전성기, 부유한 시민들이 화려하면서도 실용적이고 민주적인 패션을 주도하게 되었다. 보통의 중산층으로 이루어진 '대중 문화'의 개념이 자리 잡은 것이다. 급속한 사회 발전처럼 패션도 빠르게 변하였다.

재봉틀이 발명되고, 화학 염료가 발전해 복식에 사용할 수 있는 색상의 범위를 극적으로 확대시켜 다채로운 색상과 무늬가 프린트된 직물이 만들어졌다. 제화기가 발명되거나 신발에 고무를 사용하는 등 신발 제작 기술도 발전하였다. 기계적으로 생산되는 옷은 '기성복'을 등장시켰고 점차 개인의 취향을 패션에 반영하게 된다. 고급 패션 박람회인 오트쿠튀르(Haute Couture)가 등장한 것도 이 시기이다. 금속과 직물 산업의 발전을 상징하는 실루엣인 바로 새장처럼 생긴 둥근 보형물인 크리놀린이며, 이 때문에 1800년대 중반은 크리놀린 시대라고도 부른다(본 서적에서는 전체 스토리의 흐름을 위해 예술 용어를 차용하여 사실주의라 표기하였다).

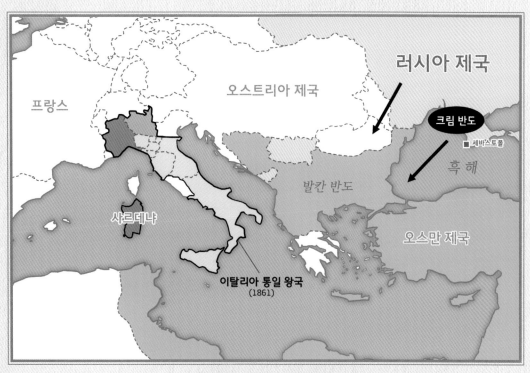

1800년대 중반의 유럽 동남부

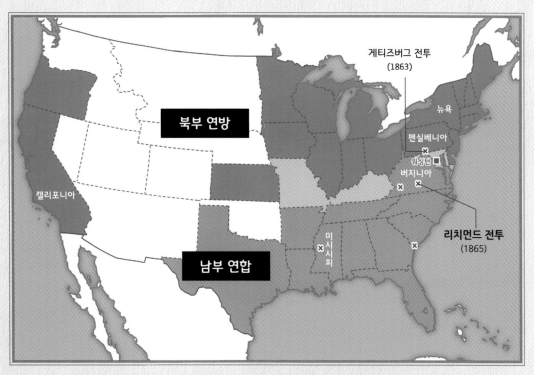

미국의 남북 전쟁

CRINOLINE
크리놀린

 1800년대 중반, 여성 드레스의 치맛자락을 부풀리기 위해 입었던 보형물이다. 어원은 라틴어로 말갈기를 뜻하는 크리니스(Crinis)와, 마직물을 뜻하는 리눔(Linum)의 합성어이다. 이름 그대로 초기에는 말총과 뻣뻣한 마직물 등으로 만든 페티코트를 여러 장 겹쳐 입은 것이었지만, 후에 금속제로 종 모양, 혹은 새장 모양의 버팀살을 넣은 개량형으로 대체되었다.

 극단적으로 퍼진 스커트 밑자락의 지름은 보통 사람의 키와 비슷할 정도였다. 당시의 보편적인 의상의 둘레가 9m가 넘기도 하였고, 주름이 많이 잡힌 것은 약 27m나 되는 천이 필요했다. 여성들은 의자에 깊숙히 앉지 못하고 팔걸이가 없는 소파나 긴 의자에 살짝 걸터 앉아야 했으며, 드레스에 불이 붙으면 크리놀린을 벗지 못해 그대로 타 죽는 일까지 발생하고 말았다. 1865년경부터는 크리놀린의 불편함을 개선하기 위해 후면만 돌출된 작은 크리놀린, 즉 크리놀레트(Crinolette)가 등장하였다.

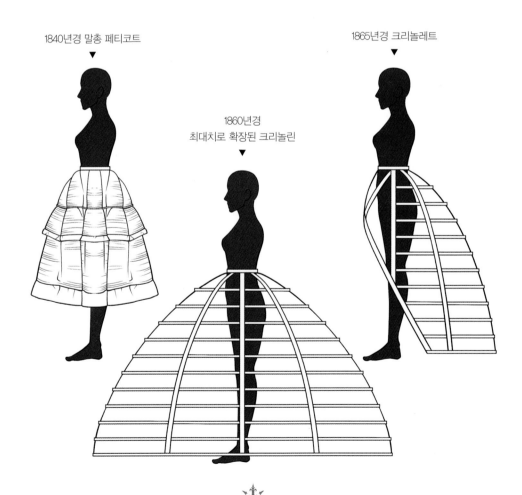

1840년경 말총 페티코트

1860년경
최대치로 확장된 크리놀린

1865년경 크리놀레트

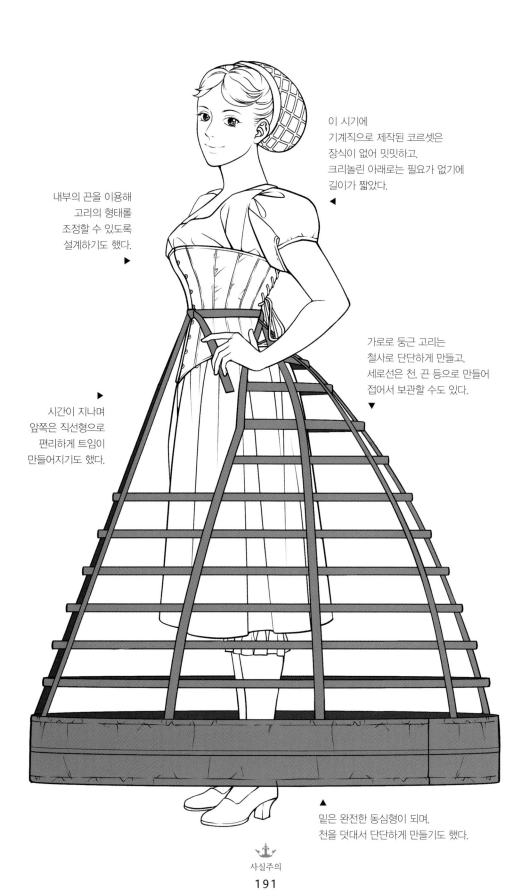

이 시기에
기계직으로 제작된 코르셋은
장식이 없어 밋밋하고,
크리놀린 아래로는 필요가 없기에
길이가 짧았다. ◀

내부의 끈을 이용해
고리의 형태로
조정할 수 있도록
설계하기도 했다. ▶

가로로 둥근 고리는
철사로 단단하게 만들고,
세로선은 천, 끈 등으로 만들어
접어서 보관할 수도 있다. ▼

▶
시간이 지나며
앞쪽은 직선형으로
편리하게 트임이
만들어지기도 했다.

▲
밑은 완전한 동심형이 되며,
천을 덧대서 단단하게 만들기도 했다.

사실주의

REALISM ACCESSORIES
사실주의 장신구

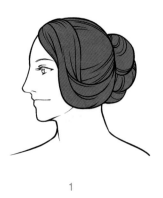
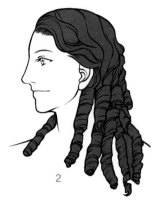

1. **시뇽(Chignon)** : 뒤로 모아서 하나로 둥글게 묶은 머리 모양. 시뇽 캡(Chignon Cap)이라고 불리는 르네상스풍의 머리망을 붙인 것도 있다.

2. **레그 컬(Rag Curl)** : 나선형으로 대롱처럼 말아서 풍성하게 부풀린 링릿(Ringlet, 소세지 컬 Sausage Curl)을 어깨 아래까지 길게 늘어뜨리는 머리 모양. 이 시기에는 붉은 머리가 유행하기도 하였다.

3. **팡숑 보닛(Fanchon Bonnet)** : 모자의 구조가 거의 사라질 정도로 작아지면서 정수리와 뒤통수를 레이스, 리본 등으로 장식하는 머릿수건 형태로 변한 보닛. 다른 보닛처럼 턱 아래에서 묶어 고정하기도 한다.

4. **코티지 보닛(Cottage Bonnet)** : 모체와 챙이 일직선인 형태의 작고 단단한 보닛.

5. **주름 모은 보닛(Drawn-Bonnet)** : 보닛의 챙을 여러 겹의 후프로 틀을 잡고, 그 위에 천을 거두어 당겨서 여러 겹의 셔링 주름을 잡은 보닛. 모체 아래 뒷목의 프릴 장식은 바볼레(Bavolet)라고 부른다.

6. **포크파이(Porkpie)** : 1860년경부터는 점차 여성의 일상용 모자에도 남성용과 같은 펠트가 사용되기 시작하였다. 포크파이는 모체가 평평한 원통형에 꼭대기 가장자리가 움푹하며, 테두리가 좁은 챙이 달려 있다.

1800년대의 앙가장트(*Engageantes*)는 로코코 시대와 비교해서 훨씬 실제 셔츠 및 블라우스의 소매와 유사한 형태로 발전하였다. 또한 옷깃을 장식하는 리본이나 넥타이가 다양해지는 등, 전체적으로 남성 복식과 비슷한 요소들이 만들어졌다.

시간이 지나며 점차 앞코가 각이 지고, 굽이 있는 여성 구두나 짧은 부츠가 유행하기 시작하였다. 신발의 좌우가 구분되기 시작하면서 훨씬 착용이 편해졌다. 촌스럽다고 꺼려지던 밸모럴(*Balmoral*) 끈부츠를 빅토리아 여왕이 신은 뒤 대중적으로 다시 끈으로 동여매는 부츠가 유행했다.

DAY DRESS
사실주의 일상복
1845~1870

| 편해진 남성복과 불편해진 여성복 |

　1800년대 중반은 재봉틀의 도입으로 중산층 또한 더욱 우수하고 실용적인 옷을 제작할 수 있게 되었다. 여성들은 집 밖에서 노동하는 것을 상스럽게 여기는 풍조가 있어, 평상시에는 집에서만 머무르는 얌전하고 조신한 여성상을 드러내듯이 허리를 꽉 조였으며, 바닥까지 끌리는 아름답지만 불편한 드레스가 착용되었다. 한편 바로크 시대부터 계속해서 코트 중심이 되었던 남성 복식은 1800년대 중반 다시 허리 아래까지 오는 짧은 재킷(*Jacket*, 프랑스어의 베스통*Veston*에 해당함) 중심의 실용적인 상의가 널리 퍼지기 시작한다.

1. 1850년대와 1860년대 무명의 사진 유물들을 참고한 복식.

　색 코트(Sack Coat)는 1800년대 중반에 등장한 대표적인 남성 재킷이다. 어깨선이 자연스럽고 허리선 없이 단순한 형태로, 넉넉한 자루 같다는 뜻에서 이름 붙여졌다. 색 코트는 보통 로코코 시대의 프락처럼 사선으로 재단되었기 때문에 서너 개의 단추 중 가장 윗단추만 여미는 경우가 많았다. 일상복으로 넉넉하게 만들어진 바지는 시기에 따라 줄무늬나 체크 무늬가 유행을 타게 되었다. 크라바트보다는 간단한 형태의 넥타이가 더 선호되기 시작한다. 전체적으로 장식이 많이 사라지고, 차분한 신사복이 자리 잡아가는 때였다.

2. 플로렌스 나이팅게일. 영국의 간호사.

　1850년대 중반 전형적인 일상복의 모습을 보여 준다. 나이팅게일은 노동을 하는 여성이기에 크리놀린은 착용하지 않았지만, 아래로 펑퍼짐한 화려하면서도 다소 불편한 실루엣을 여전히 보여 주고 있다. 머리에 얹은 팡숑 보닛 또는 레이스 캡 형태의 머리쓰개는 흔히 실내에서 착용하던 것이었다. 손목에서 조이는 비숍 소매 위로 오버 드레스의 파고다 소매가 헐렁하게 내려온다. 이 시기 일상복에는 기하학적인 무늬가 많이 사용되었다. 또한 여성 복식의 앞여밈에 단추가 본격적으로 사용되기 시작한 것도 이 무렵이다.

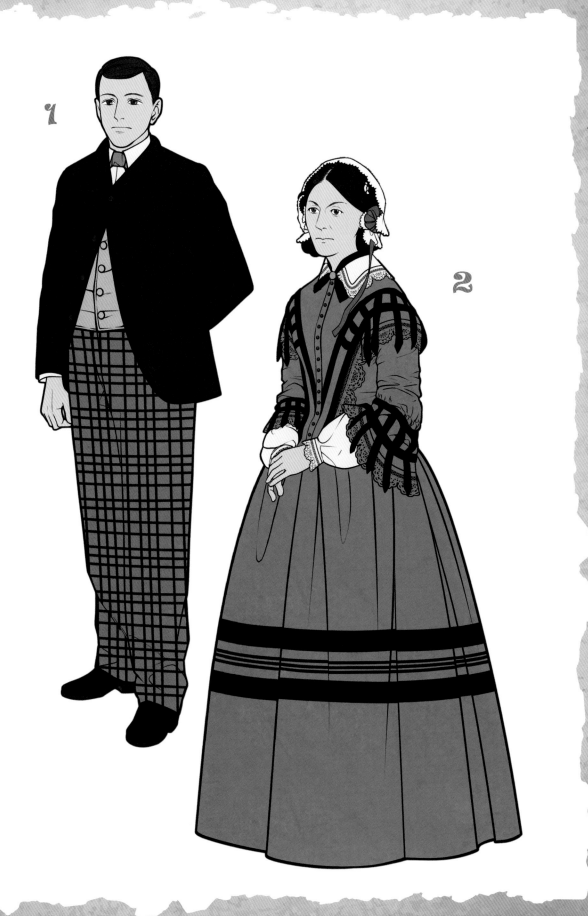

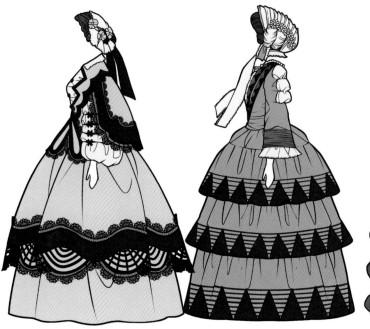
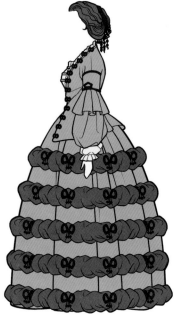
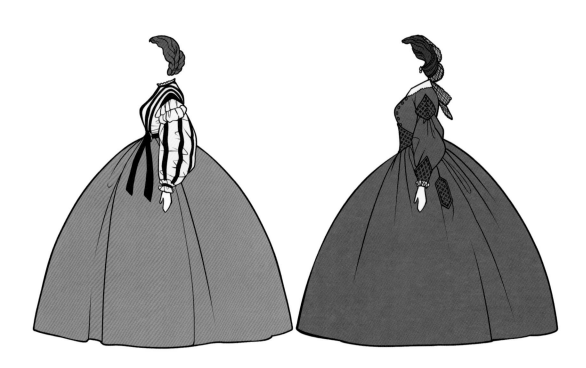

머리는 목 뒤에서 단정하게 묶고, 반면 치맛자락은 점차 풍성하고 펑퍼짐해졌다. 프릴이나 플라운스 주름을 여러 층으로 겹친 층층이(*Tiered*) 형태 또한 일상복을 장식하는 데 자주 사용되었다. 1860년 이후에는 옷자락을 말아 올린 폴로네즈 스타일이 늘어나는데, 이는 1870년대 버슬 드레스로 넘어가는 과도기였다.

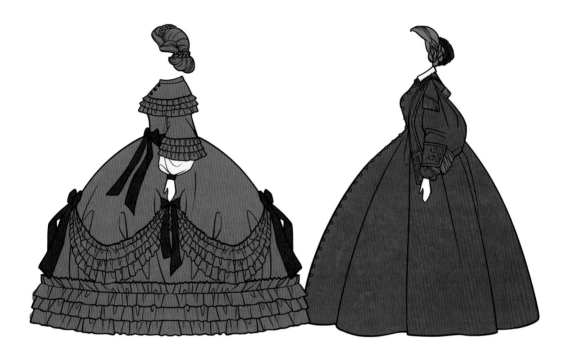

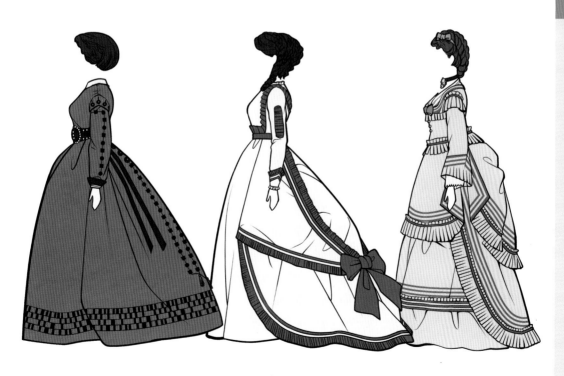

EVENING DRESS
사실주의 야회복
1845~1870

| 단정한 남성복과 화려한 여성복 |

　나폴레옹 3세의 대통령 선출 및 황제 즉위와 함께 프랑스에서는 제2제정이 시작되었다. 이로 인해 프랑스의 1800년대 중반은 나폴레옹 3세 시대라고도 불린다. 남성복이 단정하고 무미건조해진 대신, 성공한 남성들은 자신의 권력과 부를 과시하기 위한 방법으로 아내를 화려하게 치장시켰다(가령 미혼 여성이나 과부인 여성은 사치가 금기시되었다). 이 시기 야회복으로 사용된 크리놀린 드레스는 원단을 잔뜩 사용하여 최대한 넓게 부풀렸고, 보석 장신구도 크고 화려한 것을 선호하였다. 특히 꽃이나 풀과 같은 식물 디자인이 인기 있었다. 한편으로는 인조 보석이 생산되면서 저렴한 보석이 많아진 때이기도 하다. 이 시기 패션을 주도한 것은 외제니 황후였다. 당시 찰스 프레드릭 워스, 루이 비통 등 최고급 디자이너들이 외제니 황후의 패션을 만들어 냈다.

1. 나폴레옹 3세. 프랑스의 초대 대통령이자 마지막 황제.

　연미복인 테일 코트가 점차 일상복에서 사용이 줄어들면서, 신사의 야회복으로 자리 잡기 시작한 시기이다. 목에 두르는 넥타이에는 흰색이 사용되었다. 오른쪽 어깨에서 왼쪽 허리로 레지옹 도뇌르 훈장을 둘렀으며, 왼쪽 가슴에도 훈장이 달린 묘사가 있다. 반바지인 브리치스에 스타킹을 신은 것은 다소 구식으로, 긴바지보다 좀 더 격이 높은 디자인이다.

2. 외제니 드 몽티조. 나폴레옹 3세의 황후.

　1800년대 중기의 크리놀린 드레스는 낮은 목선과 짧은 소매가 특징이었는데, 외제니(유제니) 황후는 특히 상아색 계통의 희고 부드러운 색조를 드레스에 애용하였다. 새하얀 볼 가운에 오른쪽 어깨에서 왼쪽 허리로 카를로스 3세 훈장을 둘렀으며, 가슴 앞과 머리는 장미로 장식하였다. 초상화에서 허리선은 보이지 않으나 짧고 뾰족했을 것이다.

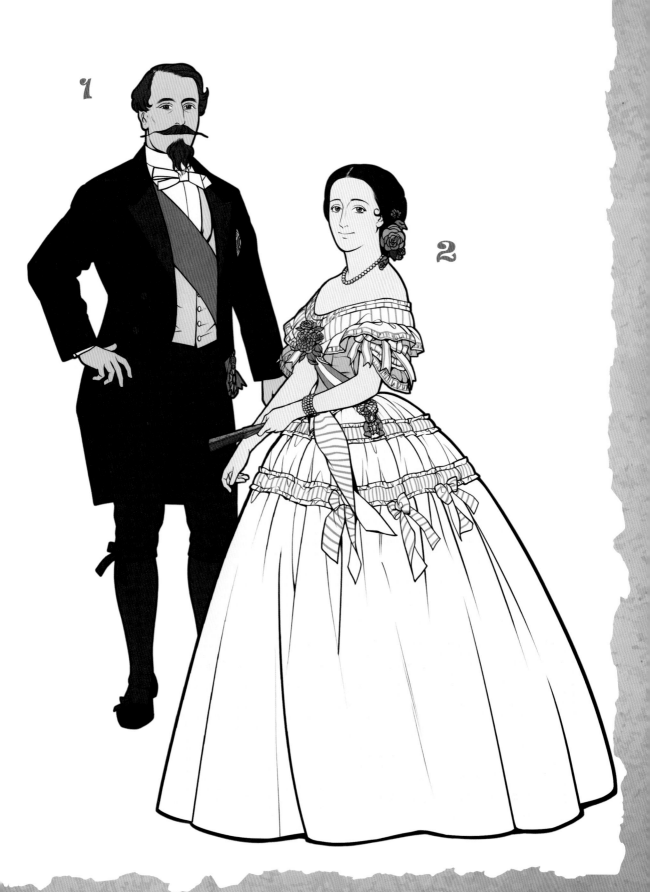

1845~1870 REALISM
사실주의 야회복

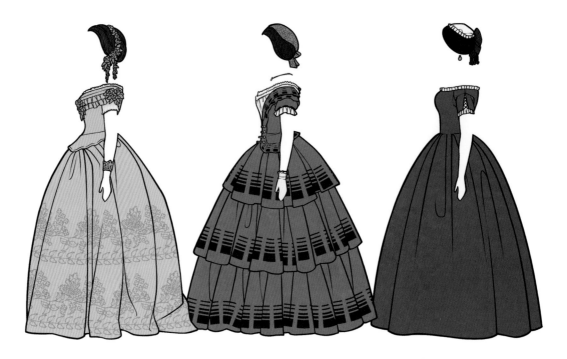

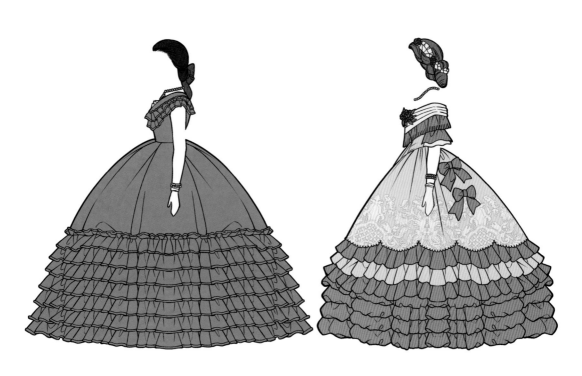

1800년대 중반에는 직물 공업과 염색 기술의 발달로 화려하고 환상적인 색채를 드레스에 표현하였다. 3단으로 겹친 층층이 치맛자락은 1860년대에 가장 인기가 있었으며, 폴로네즈 드레스처럼 밑단에서 위로 옷자락을 말아 올리는 디자인은 일상복과 마찬가지로 야회복에서도 나타나는 과도기의 한 양상이다.

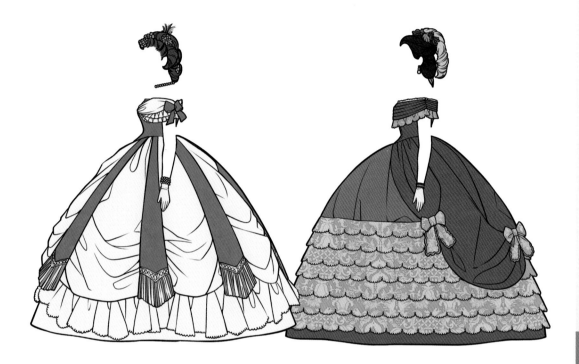

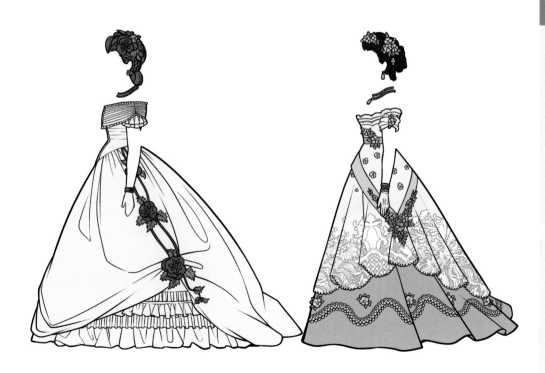

WALKING DRESS
사실주의 외출복
1845~1870

| 발전하는 남성복과 정체되는 여성복 |

1800년대 중반에는 다양한 형태의 남성 외출복이 발전하였다. 길고 풍성한 그레이트 코트(Great Coat)가 계속 착용되었으며, 좀 더 현대적이고 직선적인 실루엣의 체스터필드 코트(Chesterfield Coat)가 만들어졌다. 다소 짧은 피 코트(Pea Coat)가 편안한 외출복으로 착용되기도 하였다. 한편, 여성의 외출복은 그다지 발전하지 못했는데 크리놀린으로 펑퍼짐하게 바뀐 실루엣상 코트 형태의 덧입는 겉옷은 거의 쓰이지 못하고 숄이나 망토처럼 두르는 형태가 사용되었다. 가령, 플리스는 트임이 생기면서 다시 로코코 시대처럼 펑퍼짐한 망토 모양으로 바뀌었다.

۱. 알프레드 스테방스의 1859년 회화 중 일부.

혼란스럽고 궁핍한 사회 속에서도 가느다란 허리 아래 풍성한 크리놀린 드레스의 실루엣은 계속 이어졌다. 귀족들에 비하면 시민 복식은 수수한 편이고 크리놀린도 작았지만, 기본적으로는 어느 계층이든 격식 있게 크리놀린을 착용하는 것을 소망했다. 짙은 붉은색 벨벳 드레스를 입은 이 여인은 중산층 여성의 전형적인 겨울 패션을 착용했다. 보닛에 베일을 두른 형태의 머리쓰개를 착용하고 있으며, 모자 안쪽으로 아기자기한 주름 장식이 보인다. 겉에는 불편한 코트를 입지 않고 이국적인 느낌의 숄 한 장을 몸 전체에 두르는 것으로 마무리했다.

۲. 1800년대 중반의 피 코트.

1700년대 해군의 군복으로 널리 착용되었던 피 코트(Pea Coat)는 리퍼(Reefer)라고도 부르며, 1800년대 중기에 일상용 여행복 또는 외출복으로 시민들이 이용하였다. 일반 재킷보다는 길이가 길며 르댕고트(그레이트 코트)보다는 짧은 정도였다. 폭이 넓게 V자형으로 파인 칼라는 위쪽까지 여밀 수 있을 정도로 많은 단추가 달려 있었으며, 목 여밈에 밧줄 형태의 코디지(Cordage)를 부착하는 등 전체적으로 실용성을 추구한 모습이다. 한편, 이 시기의 남성들은 구레나룻을 풍성하게 길러 마치 바로크 시대의 피카딜처럼 턱을 두르는 모양이라 하여 '피카딜 구레나룻'이라고도 하였다.

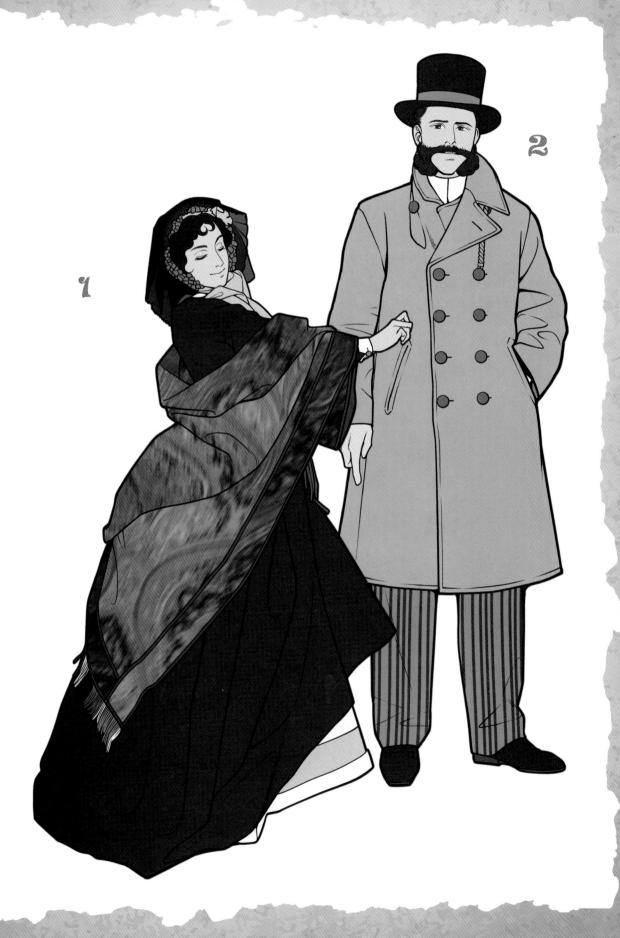

1845~1870 REALISM
사실주의 외출복

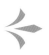

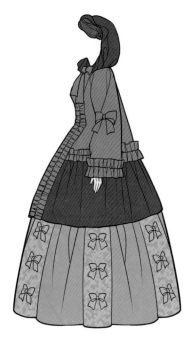
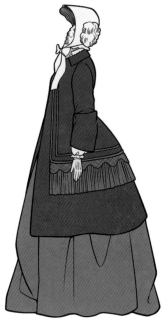
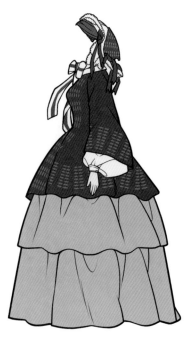

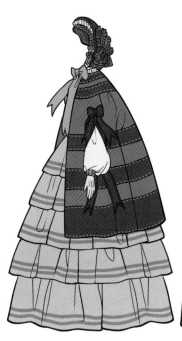
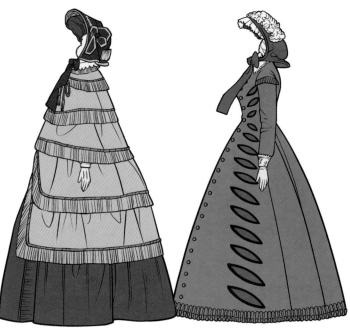

일반적으로 외출복은 질기고 세탁이 가능한 소재로 만들었으며, 코트형, 망토형, 숄형, 원피스형 등으로 다양하였지만 코트는 실용적이지 못하였다. 1800년대 중반의 외출복은 펑퍼짐한 스커트에 맞춰 넉넉하게 입을 수 있는 방식이 중요한 조건이었다.

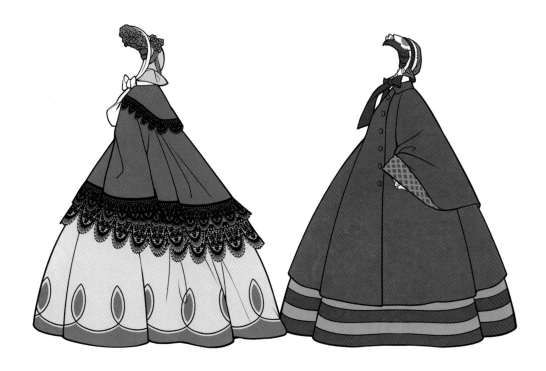

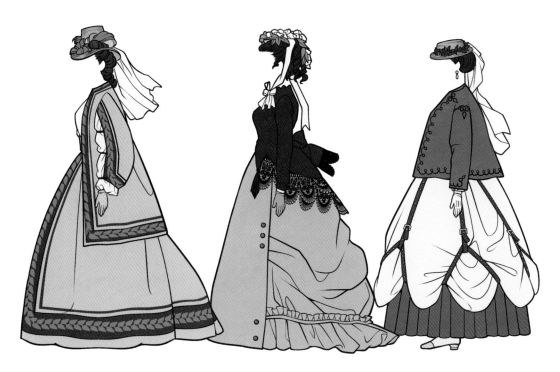

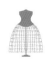

1845~1870 REALISM
사실주의 시대 여성 외투

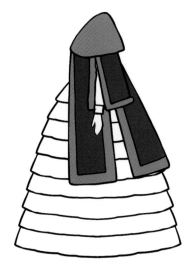

▲ 플리스(Pelisse)

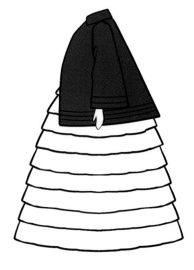

▲ 팔토(Paletot)

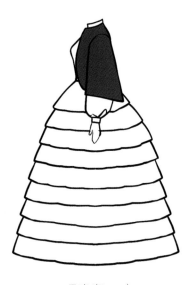

▲ 주아브(Zouave)

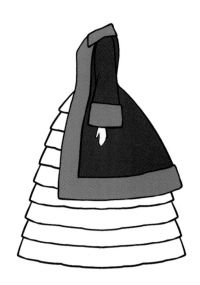

▲ 파르드쉬(Pardessus)

1. 뷔르누.

뷔르누(*Bournouse* 또는 *Burnous*)는 동방에서 전해진 펑퍼짐한 망토 형태의 외투이다. 따뜻한 계열의 색상으로 제작하였으며, 가장자리에는 술(*Tassel*) 장식이나 자수, 프릴 등으로 꾸며져 있고 후드가 달려 있다. 매끄럽게 흐르는 입체적인 형태로 펑퍼짐한 크리놀린 드레스에 적합하였으며, 특히 1830년대부터 1870년대까지 프랑스를 중심으로 유행하였다.

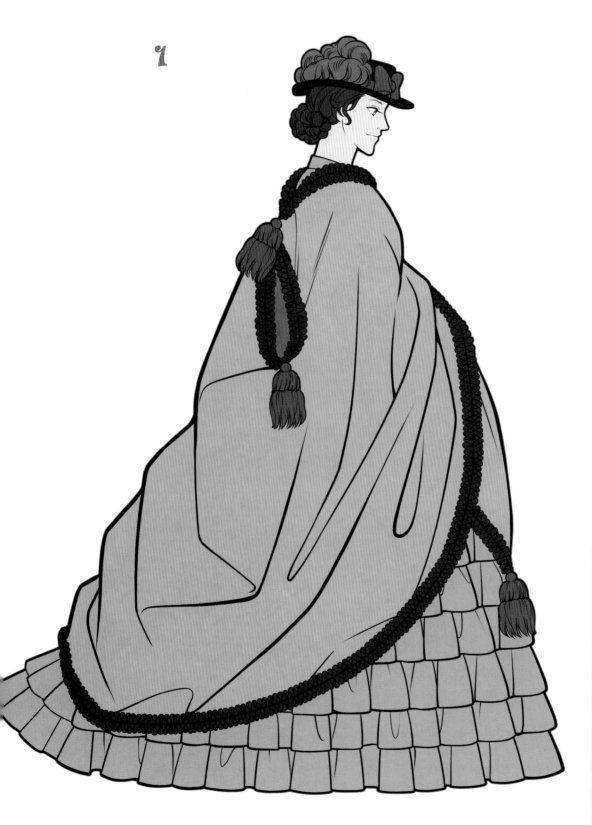

DRESS REFORM
복장 개혁

1845~1870

| 새장을 벗어나는 여자들 |

1850년대부터 1890년대까지, 유럽 및 미국에서는 근대 페미니즘의 첫 물결인 빅토리아 복장 개혁 운동이 일어났다. 중산층 여성들을 중심으로 진행된 이 활동은 지나치게 무겁고 신체를 억압하는 여성 복식을 대체하기 위해 코르셋과 크리놀린 등의 보정 속옷을 사용하지 않고 보다 편안하고 실용적으로 입을 수 있는 대안의복을 제시하는 방식으로 이루어졌다. 프랑스의 사회운동가인 생시몽주의자(Saint-Simonians)들은 진보 운동의 하나로써 여성들의 바지 착용을 권하였다.

1. 아멜리아 블루머. 미국의 여성 인권 운동가.

블루머(Bloomer)는 1850년대에 아멜리아 블루머에 의해 소개된 터키풍의 여성용 바지이다. 품이 넉넉하게 풍성한 블루머는 발목 아래에서 고정하였으며, 무릎 길이의 원피스를 덧입고 햇볕을 가리기 위한 챙이 넓은 모자와 편안한 신발을 함께 착용하였다. 짧은 치마 아래로 다리 선을 그대로 노출하는 것에 크게 비판을 받았으나 이후 여성 스포츠복이 발전하는 데 큰 영향을 끼쳤다.

2. 메어리 에드워즈 워커. 미국의 의사.

블루머 외에도 수많은 여성 인권 운동가들은 신체를 억압하는 보정 속옷을 일체 거부하고 남성복과 비슷한 간소한 대안 의복(Alternative Dress)을 권의하였다. '여성을 옷에 대한 노예로 만들지 말아야 한다'는 견해 아래, 메어리는 다양한 치마 길이와 디자인을 실험하였으며 치마 아래에는 남성용 바지를 입는 등 단순하고 편한 여성복 발전에 기여하였다.

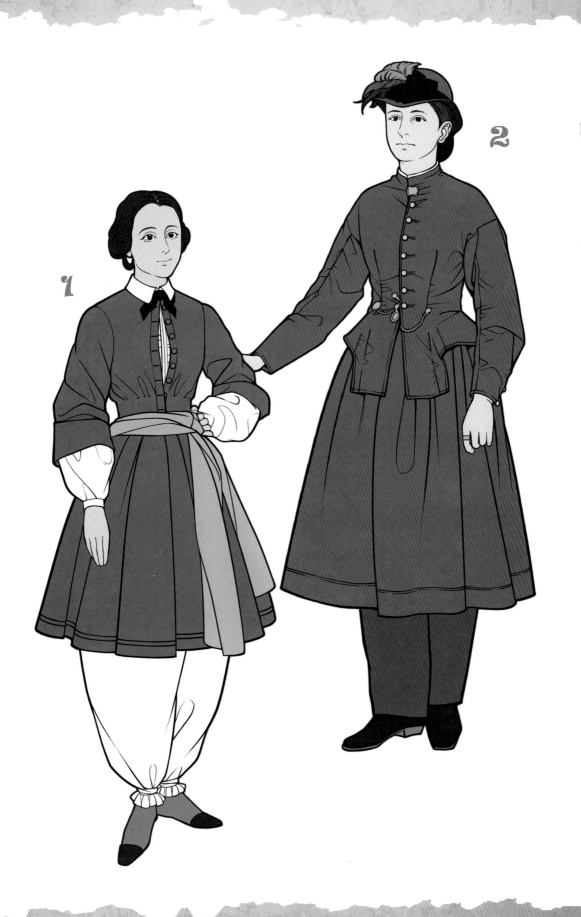

인상주의

- 복식의 기계화

1870~1890

　1800년대 후반 유럽은 정치와 경제, 문화면에서 세계적인 열강들로 가득해졌다. 해외로의 세력 확장과 함께 이른바 제국주의 시대가 전개되었으며, 현대 사회의 기초를 주로 이 시기에 확립하였다. 영국의 여왕 빅토리아가 인도의 여황제로 등극한 것을 가장 대표적인 사건으로 볼 수 있다. 물론 유럽이 독점한 황금기의 이면에는 비유럽 국가들에 대한 침략과 수탈이라는 그늘이 있었으며 노동자와 식민지 착취가 기계처럼 끊임없이 이어지고, 학살, 내전 등의 분쟁과 인종주의적인 문제가 대두되었다.

　자연과학 연구는 기술 진보와 함께 직물에도 혁신을 가져왔다. 이전부터 진행하던 합성 섬유와 합성 염료의 발명, 그리고 직조술의 발달 등 패션 산업이 크게 번성하였으며, 의류 산업의 기계화로 기성복의 개념이 출현한 것도 이 시기이다. 급격히 성장하여 노동력이 부족해진 공장에서는 이제 여성 노동자를 필요로 하게 되었다. 여성의 복식 구조는 간소해지고, 실용적인 투피스가 발전하였으며, 남성복과 같은 더블 칼라의 재킷을 입기도 하였다. 패션의 유행 변화 속도도 매우 빨라졌다. 대중 유행의 중심은 산업 혁명 후 급부상하여 최대의 번영을 누린 '해가 지지 않는 나라' 영국으로 완전히 넘어갔다.

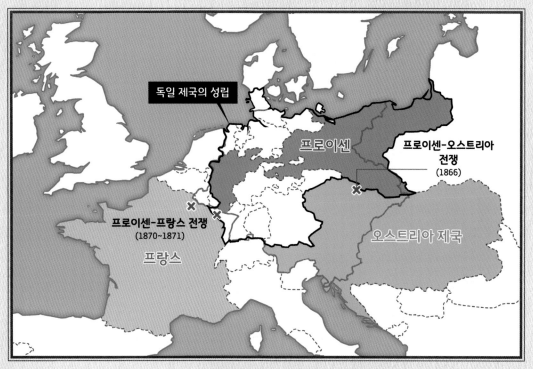

강대국 독일의 성장

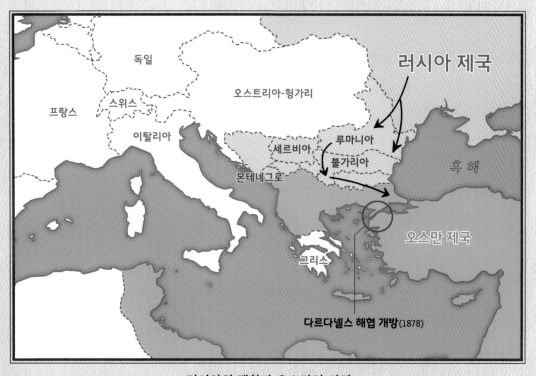

러시아의 팽창과 오스만의 쇠퇴

BUSTLE
버슬

◆ **버슬 = 투르뉘르(Tournure)**

　1860년대부터 크리놀린은 반으로 잘린 듯한 크리놀레트로 변형되었고, 점차 후면만 돌출시키는 방식으로 바뀌어 가는 과도기에 들어섰다. 스커트 앞쪽이 평평한 대신 허리 뒤는 로브 아 라 폴로네즈처럼 걷어 올린 치맛자락을 엉덩이 부분에서 포개어 모으거나, 주름진 형태의 러플, 플리츠, 페플럼 장식 등을 덧대어 부풀렸다.

　이후 크리놀레트에서 발전한 버팀대인 버슬이 완성되었다. 바로크 후기나 로코코 후기에도 일시적으로 골반을 부풀리는 실루엣이 유행하였지만, 1870년대에 들어서는 이것이 확실한 한 시대의 패션으로서 버슬로 표현된 것이다. 1800년대 후반, 여성 복식은 유행이 매우 빨리 바뀌며 급속하게 근대 복식으로 변화의 물결을 타게 된다.

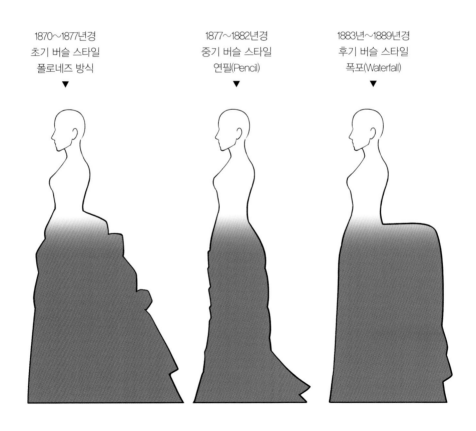

1870~1877년경
초기 버슬 스타일
폴로네즈 방식
▼

1877~1882년경
중기 버슬 스타일
연필(Pencil)
▼

1883년~1889년경
후기 버슬 스타일
폭포(Waterfall)
▼

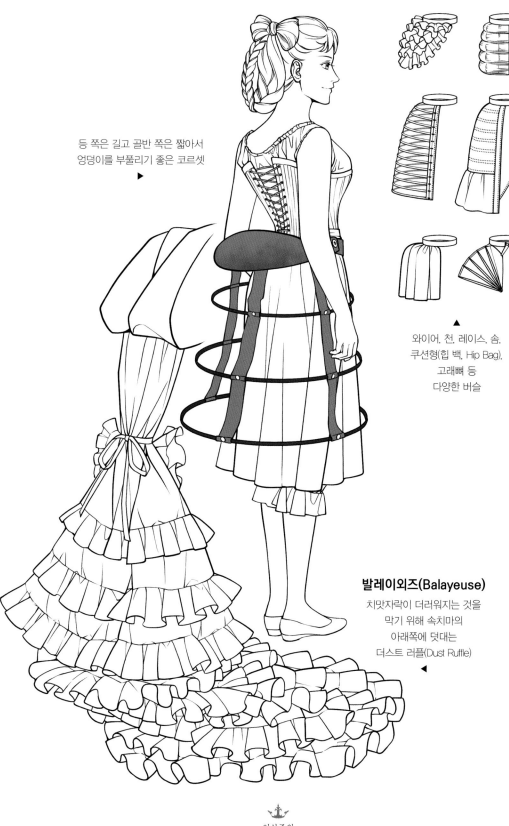

등 쪽은 길고 골반 쪽은 짧아서
엉덩이를 부풀리기 좋은 코르셋
▶

와이어, 천, 레이스, 솜,
쿠션형(힙 백, Hip Bag),
고래뼈 등
다양한 버슬
▲

발레이외즈(Balayeuse)
치맛자락이 더러워지는 것을
막기 위해 속치마의
아래쪽에 덧대는
더스트 러플(Dust Ruffle)
◀

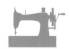

인상주의 머리 장식

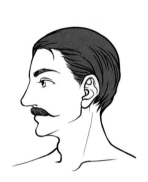 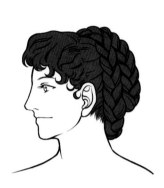 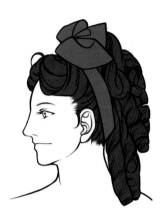

 1800년대 후반 남성들은 머리카락을 짧고 단정하게 다듬었다. 독일 황제 빌헬름 2세로 인해 꼬리가 위쪽으로 들린 수염이 유행하였는데, 이로 인해 황제(Kaiser) 수염이라 불렸다. 구레나룻과 턱수염은 이전만큼 유행하지는 않았다. 여성의 머리 모양은 한층 우아하고 정교해졌다. 앞머리는 곱슬곱슬한 컬리 뱅(Curly Bang)을 만들거나 중앙 가르마로 빗고, 뒷머리는 가발과 함께 둥글게 감거나 땋아서 풍성하고 길게 연출하여 얼굴형이 갸름해 보이도록 했다.

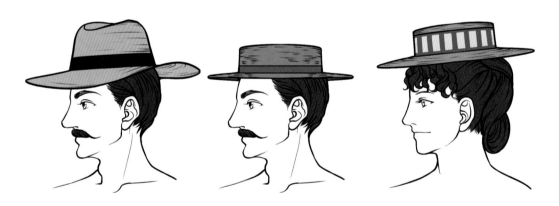

 1800년대 후반은 남성과 여성 모두 모자가 다양하게 발전한 시기이다. 특히 여성 모자는 높게 올린 머리 모양을 망가뜨리지 않게 전반적으로 모두 작아졌으며, 개성에 따라 매우 다양한 형태로 꾸몄다. 여성의 사회 활동이 높아지면서 남성용 모자를 사용하는 일도 점차 늘어났다. 가령 여름에는 밀짚모자가 유행하였는데, 남성 모자 중에서 중절모자처럼 생긴 밀짚모자는 파나마(Panama), 좀 더 평평하고 낮은 밀짚모자는 보터(Boater)라고 불렸으며, 여성의 것은 세일러(Sailor)라고 따로 분류하기도 하였다. 하지만 이 명칭들은 확실히 구분하지 않고 혼용되었다.

IMPRESSIONISTIC MAN'S HATS
인상주의 남성 모자

1 2 3

1. **톱 해트(Top Hat)** : 신고전주의 시대부터 1800년 전반에 걸쳐 유행을 타고 세세한 디자인이 변화하였다. 전형적인 톱 해트는 낭만주의 시대의 댄디 패션을 선도하였던 알프레드 도르세이의 이름을 따 도르세이(D'orsay) 스타일이라고 한다. 인상주의 시기에는 옷장 안이나 오페라 좌석 아래에 넣을 때 접어 보관할 수 있도록 스프링이 들어갔기 때문에 샤포 클래크(Chapeau Claque)나 지뷰스(Gibus), 즉 오페라 모자(Opera Hat)라고도 불렀다.

2. **페도라(Fedora)** : 중절모. 둥근 챙이 달려 있고 모체의 가운데가 세로로 움푹 들어간 모자.

3. **트릴비(Trilby)** : 페도라와 유사하나. 좁은 챙의 뒤쪽이나 양옆 일부가 말려 올라간 모양으로 되어 있다.

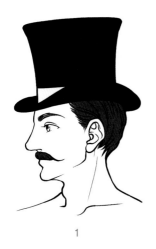

4 5 6

4. **볼러(Bowler) = 더비(Derby)** : 중산모. 모체가 멜론처럼 둥그런 형태로 되어 있어서 멜론모자라고도 부른다. 옆이 살짝 올라간 곡선형의 좁은 챙은 톱 해트와 비슷하다. 톱 해트보다 격식을 갖추지 않은 일상생활에서 사용한다.

5. **캠페인 모자(Campaign Hat)** : 넓은 테두리에 모체의 사방이 접힌 스포츠용 모자.

6. **비버 모자(Beaver Hat)** : 성별과 연령에 상관없이 착용하는 스포츠용 털모자.

IMPRESSIONISTIC WOMAN'S HATS
인상주의 여성 모자

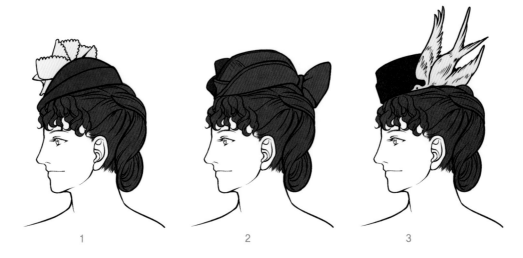

1. **외제니(Eugénie)** : 외제니 황후에 의해 유행한 작은 산책용 모자. 챙이 좁고 정수리에 비스듬하게 얹어 쓴다.

2. **개리슨(Garrison)** : 군대 모자에서 유래한. 챙이 없고 테두리를 크게 접어서 쓰는 적당한 크기의 모자.

3. **토크(Toque)** : 시대와 상황에 따라 지칭하는 머리쓰개의 형태나 크기가 달라진다. 1800년대 후반의 토크는 챙이 없는 약통(Pillbox) 형태의 작은 여성용 모자를 뜻한다. 이 시기에는 박제된 새로 장식하는 것이 유행했다.

4. **베르제르(Bergère) = 셰퍼더스(Shepherdess) = 와토 모자(Watteau Hat)** : 비스듬하게 쓰는 밀짚모자. 머리를 덮는 기능이 거의 없을 정도로 납작하며 장식용으로 정수리에 얹고 뒤통수에 리본을 두른다.

5. **포스틸리언(Postillion)** : 모체가 높고 위쪽으로 갈수록 좁아지는 엎어진 화분 모양의 마부용 모자.

6. **루벤스 모자 = 렘브란트 모자 = 반 다이크 모자** : 바로크 시대 초상화에서 자주 등장하기 때문에 이름 붙여진 것으로, 여성용 포스틸리언 모자 중 챙이 넓고 거대한 깃털로 장식한 것을 뜻한다.

IMPRESSIONISTIC ACCESSORIES
인상주의 장신구

집 밖으로 나가는 숙녀의 필수품은 양산, 장갑, 그리고 부채였다. 양산은 짐을 들 필요가 없는 높은 신분을 상징하는 소도구로 외출하는 상류층 여성들은 모두 장갑을 끼고 양산을 들었다. 로코코 시대와는 달리, 부채는 야회복을 착용할 때만 이용하게 되었다.

1861년 빅토리아 여왕의 남편인 앨버트 공이 사망하면서 1880년대까지 '애도의 시기'가 이어졌다. 이 시기에는 검은 에나멜, 흑옥 등으로 만든 추모용 장신구가 유행했다. 근대 산업과 함께 흑옥을 대체할 수 있는 에보나이트 등 인조 보석이 생산되면서 저렴한 보석 장신구는 점차 늘어갔다. 고인의 머리카락을 엮거나 땋아서 간직하기도 하였다.

DAY DRESS
인상주의 일상복

1870~1890

| 고급스럽고 우아한 상류층 문화 |

1800년대 후반은 전체적으로 어둡고 무거운 색상이 주를 이루었다. 남성과 여성의 복식 모두 과장된 레이스나 러플, 자보 등의 화려한 장식은 줄어들었으며, 깔끔하고 고급스러운 느낌을 준다. 남성 복식은 이 시기를 지나면 조끼와 바지의 무늬가 사라지고 점차 어둡고 차분한 색상의 슈트로 통일된다.

1. 필리어스 포그. 〈80일간의 세계일주〉의 등장인물.

낮에 차려입는 남성 복식은 기본적으로 프록 코트나 모닝 코트였다. 삽화는 신사복인 프록 코트에 1870~80년대까지 크게 유행한 체크무늬 바지를 입고, 가장자리에 선을 댄 화려한 벨벳 조끼를 안에 받쳐 입은 모습이다. 흔히 필리어스 포그는 톱 해트, 그의 하인인 파스파르투는 볼러를 쓴 모습으로 묘사되는데, 톱 해트가 볼러보다는 격이 높은 모자로 두 인물의 신분 차이를 표현하는 것이다. 여러 창작물 속 필리어스 포그의 모습은 등장인물의 특징을 표현하기 위해 실제 당시의 의상보다 다소 화려한 색상을 사용한 것으로 보인다.

2. 안나 카레니나. 〈안나 카레니나〉의 등장인물.

짙은 색상의 드레스는 얼굴과 손을 제외한 온몸을 감싸고 있다. 안나 카레니나의 배경은 1870년대로, 소매는 좁지만 아직 버슬의 형태가 엉덩이에서 과장되게 부풀지 않았다. 몸에 꼭 맞는 상체 아래로 흘러내리는 치맛자락을 뒤쪽으로 잡아 묶어서 장식적으로 연출하는 정도로 그쳤다. 가발을 사용하여 머리카락을 뒤통수에 커다랗게 묶은 모습이 길쭉한 실루엣을 더해준다.

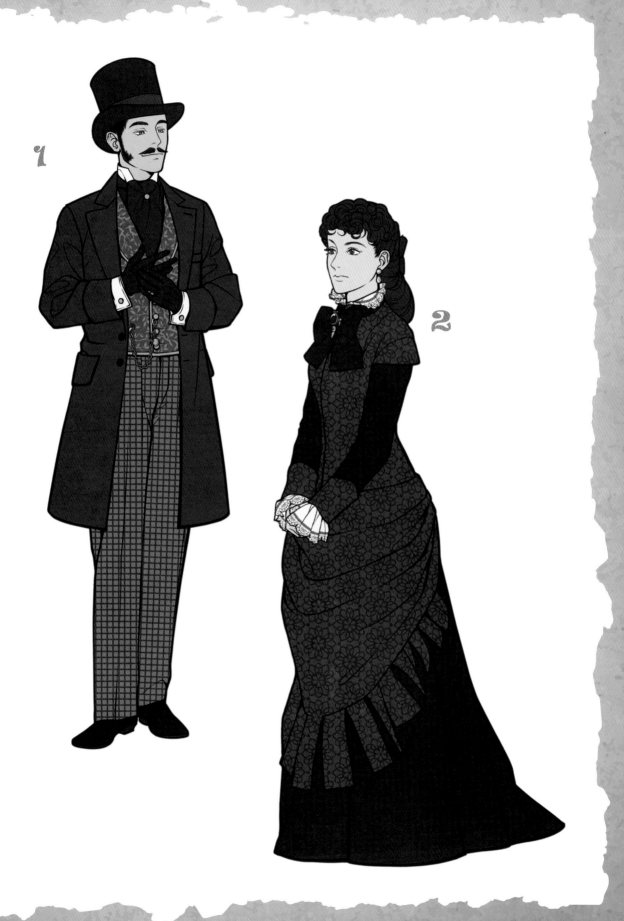

1870~1890 IMPRESSIONISM
인상주의 일상복

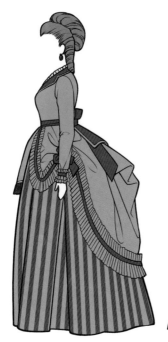
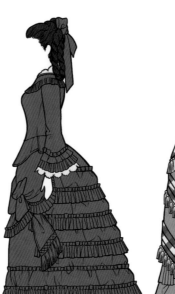
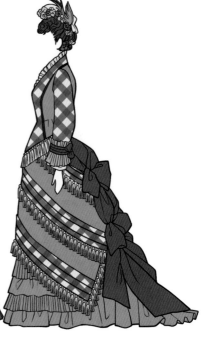

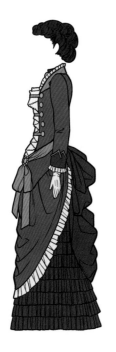
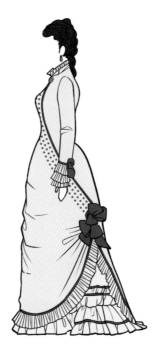
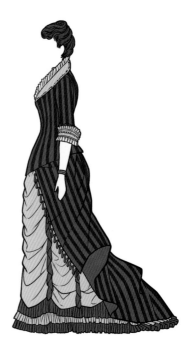

1870년경부터 1890년경까지 약 20년의 시간 동안 버슬의 형태에 따라 전체적인 실루엣이 조금씩 변해 갔다. 시간이 갈수록 소매는 좁고 움직이기 편한 형태가 되었으며, 치맛자락을 모아 묶은 형태에서 점차 버슬을 이용해 엉덩이에서 사각형처럼 각진 모양을 연출하였다.

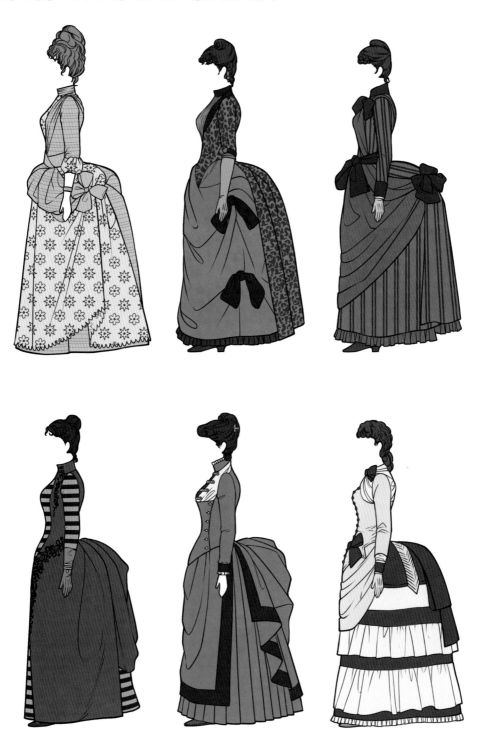

EVENING DRESS
인상주의 야회복

1870~1890

| 기계 문명의 사치 |

　1800년대 후반에 들어서면 화려한 분위기의 크리놀린 스타일은 점차 줄어들고, 장식도 비교적 간소해졌다. 그러나 오랫동안 지속되어 온 사치스러운 복식 문화는 여전히 상류층 복식, 특히 야회복 드레스에서 이어지고 있었다. 여성의 드레스는 보석 대신 기계직으로 제작된 리본과 레이스, 꽃장식 등으로 환상적이고 퇴폐적인 귀족풍을 완성시켰다. 무겁고 윤기 있는 거대한 직물은 여러 겹 겹쳐져 전체적인 볼륨감이나 옷자락의 흐름을 보여 주는 대담한 방식으로 표현되었다.

1. 1888년 발행된 〈남성 정장의 에티켓〉에 수록된 턱시도.

　가장 격이 높은 남성복이었던 테일 코트는 라운지 재킷과 같은 일상복을 응용하여 1860년대부터 꼬리 없는 정장으로 응용되기 시작했다. 턱시도 파크에서 유행이 퍼져 나간 옷이라 1880년대 턱시도(*Tuxedo*)라는 이름이 붙여진 이 약식 야회복은 디너 재킷(*Dinner Jacket*), 또는 드레스 색(*Dress Sack*)이라고도 하였다. 본래 흰색 재킷만을 턱시도라고 불렀으며, 테일 코트와 같이 검은색이 된 것은 1890년대에 들어서부터이다.

2. 제임스 티소의 회화 속 여인들.

　1800년대 후반의 회화 작품들은 골반 뒤를 부풀린 드레스 실루엣을 보여 주기 위해 여성의 뒷모습을 그린 작품들이 많다. 이 시기의 여성 예복은 소매가 긴 것, 짧은 것, 소매 없이 어깨를 노출한 것 등 다양했으며, 장갑의 길이 역시 유행을 따랐다. 1870년대까지만 해도 이전 시대처럼 가늘게 컬을 늘어뜨리는 머리 모양이 유행이었으나, 1880년대를 지나면서 단정하게 묶은 스타일로 변하였다. 미혼 여성들은 밝고 부드러운 색상을 선호하였고, 기혼 여성은 진하거나 화려한 색상의 옷을 입었다.

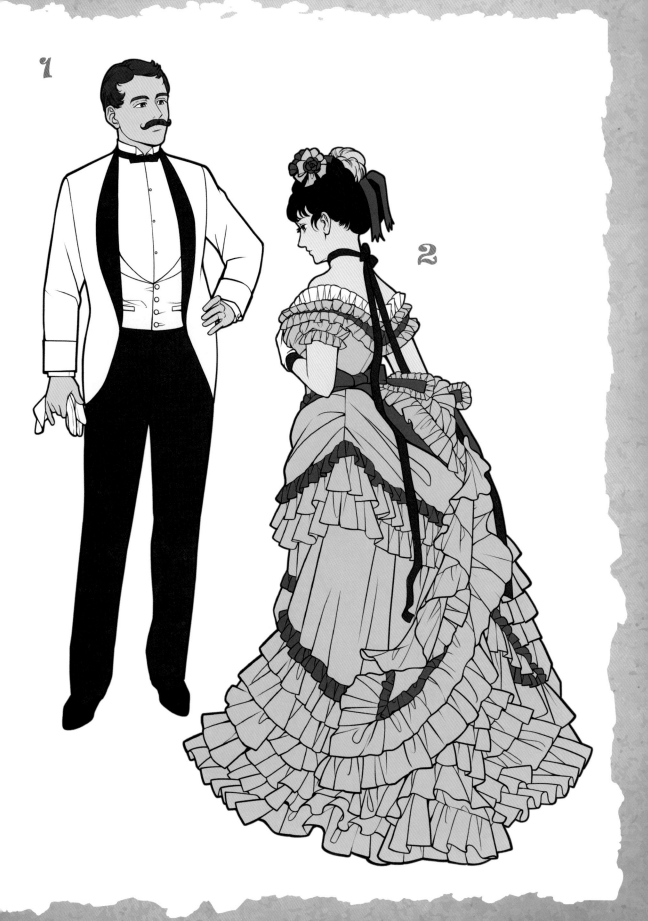

1870~1890 IMPRESSIONISM
인상주의 야회복

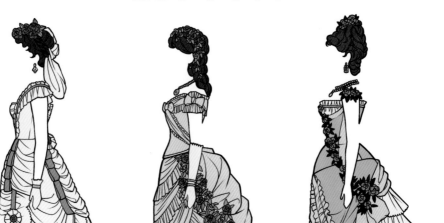

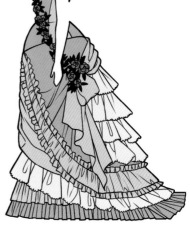

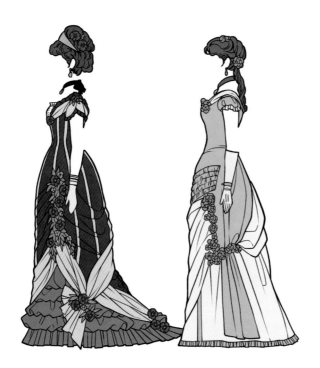

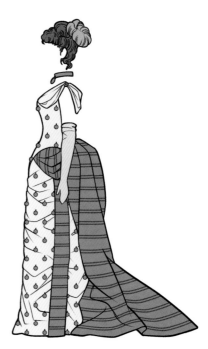

1870년 찰스 프레드릭 워스는 자신만의 아틀리에를 마련한다. 고객들은 자신의 몸매와 취향에 따라 원하는 디자인의 드레스를 주문할 수 있었는데, 이 방식이 오늘날 오트쿠튀르의 기원이었다. 소매, 장식, 색, 액세서리 변화에 섬세하게 대응하며 여성 패션은 변화를 선도하였다.

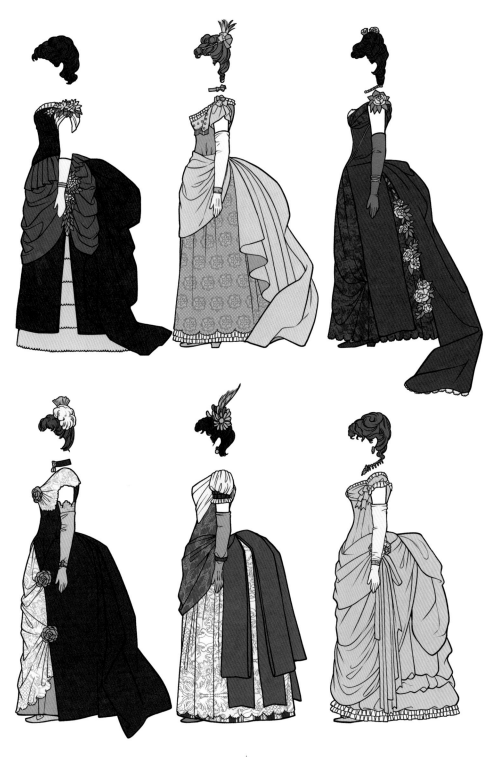

EVENING DRESS
인상주의 외출복
1870~1890

│ 복식을 통한 개성의 실현 │

기본 구조가 확립된 남성 복식은 다양한 겉옷 디자인의 응용으로 넓혀 갔다. 줄무늬나 체크무늬에 대한 남성들의 애호는 여전히 이어지는데, 그만큼 그 외의 액세서리는 모두 사라진 수수한 남성 정장이 완성되어감을 암시한다. 여성의 외출이 잦아지면서 1800년대 전반에 걸쳐 발전한 여성용 겉옷 또한 튼튼하고 걷기 편한 것으로 안정적인 형태가 잡혀 갔다. 세상을 바라보는 유럽인들의 시야는 더욱 넓어졌고, 이국적인 새로운 문화에 대한 유럽 사람들의 호기심이 패션에도 수용되었다.

1. 셜록 홈즈. 〈셜록 홈즈 시리즈〉의 등장인물.

홈즈의 상징으로 굳어진 디어스토커와 케이프는 1800년대 후반 남성의 외출복으로 자주 쓰이는 요소였는데, 반드시 세트로만 사용된 것은 아니다. 디어스토커(*Deerstalker*)는 본래 사슴 사냥꾼들이 쓰던 것으로, 앞뒤에 챙이 붙어 있고 양쪽에는 귀덮개로 쓸 수 있는 드림이 정수리에서 묶인 형태이다. 1870년대부터 보이기 시작한 인버네스 케이프(*Inverness Cape*)는 겉옷에 붙는 짧은 망토형 케이프, 혹은 그러한 모양의 겉옷 자체를 뜻한다.

2. 아우다 부인. 〈80일간의 세계일주〉의 등장인물.

1800년대 후반에는 외투가 더욱 다양하게 응용되었다. 부풀린 엉덩이의 입체감을 감안하여 짧은 케이프 형태로 만들거나, 전신을 감싸면서도 트임, 주름을 적절하게 넣어 움직임이 불편하지 않도록 하였다. 삽화는 동양의 옷에서 유래한 펑퍼짐한 망토 형태의 돌먼(*Dolman*) 외투의 모습을 표현하였다. 엉덩이를 부풀리고 하이힐을 신은 부인들이 약간 앞으로 숙이듯이 걸어가는 옆모습은 인상적이었다.

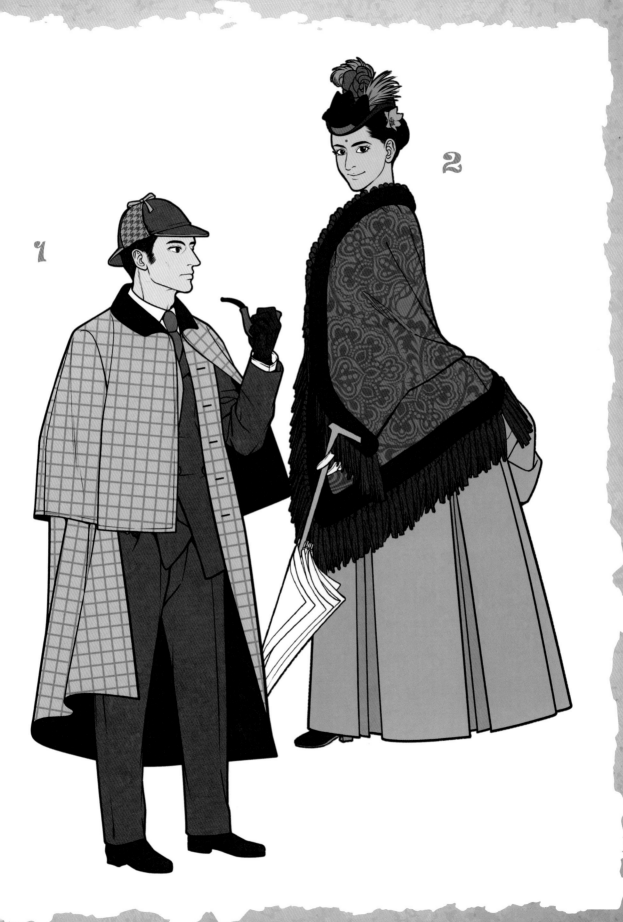

1870~1890 IMPRESSIONISM
인상주의 외출복

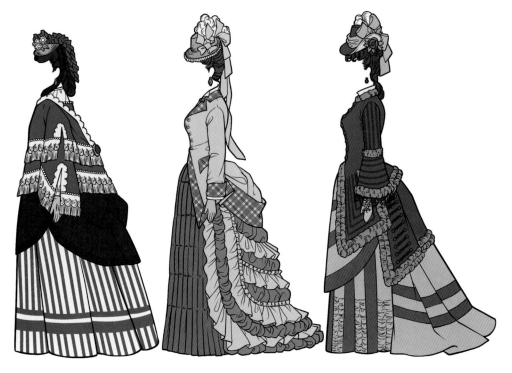

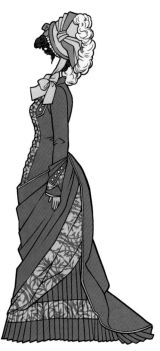

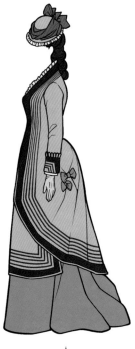

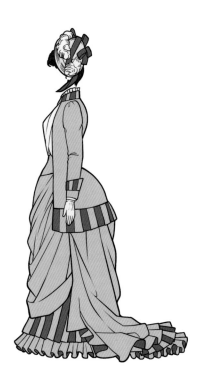

1870년대 초기에는 크리놀린 스타일에 맞게 넉넉한 망토 형태가 사용되었으나 곧 사라졌다. 등과 엉덩이는 드레스의 실루엣에 꼭 맞게 곡선을 이루고 앞면은 여유롭게 트임을 주는 코트 형태가 가장 일반적이었다.

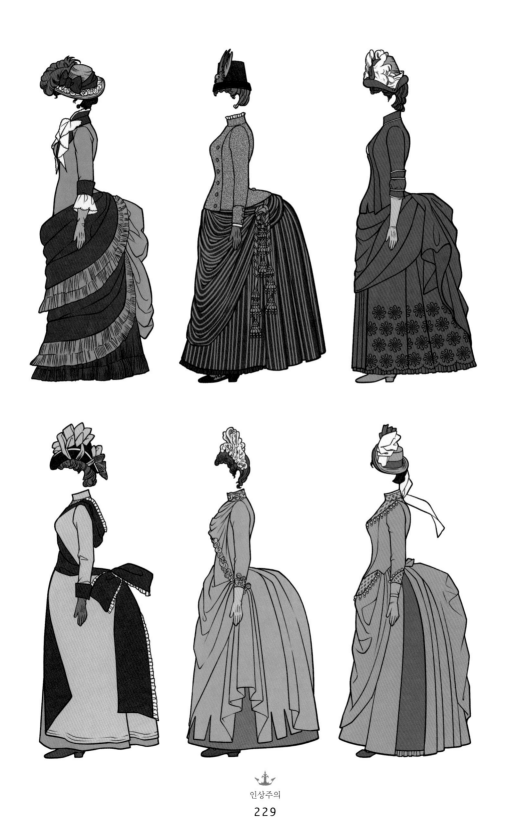

9 아르누보
– 신세기의 여명
1890~1905

1800년대 중후반 제국주의 유럽은 평화롭고 문화가 융성해서 벨 에포크(Belle Époque, 좋은 시절) 또는 영국 여왕의 이름을 따 빅토리안 시대(Victorian Era)라 부르기도 한다. 하지만 특히 1890년경부터 1905년경에 이르는 약 15~20년의 짧은 기간은 아르누보(Art Nouveau) 사조가 지배하던 시대였다.

아르누보는 '새로운 예술'이라는 뜻으로, 1800년대에서 1900년대로 넘어가는 시기 기계 문명에 대한 반발, 그리고 제국주의가 발생시킨 사회적 갈등 속에서 퍼져 나간 상징주의적인 가치였다. 풍요로운 영감의 원천인 자연을 대상으로, 식물이나 동물 등 자연을 소재로 한 율동감과 생동감이 곡선으로 나타났다. 율동하는 듯한 물결치는 유려한 곡선은 여성의 옷과 소품, 액세서리까지 영향을 끼쳤다.

한편 여성복은 계속 간소화되어 이제 기본 천 한 겹만으로 드레스의 역할을 하였다. 인상주의 시기에 형성된 부드러운 파스텔 색조는 1890년대 이르러 환하고 연한 드레스 색깔로 표현되었다. 얇은 옷감이나 레이스, 러플을 겹치면 환상적인 이중 색채를 표현할 수 있었다. 아르누보 시기 이상적인 여성의 이미지는 화가 찰스 깁슨의 이름을 따서 깁슨 걸(Gibson Girl)이라고 불렸다.

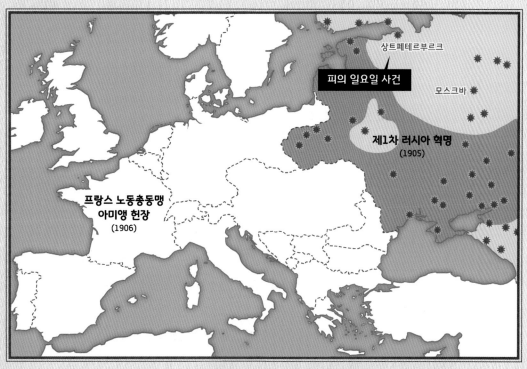

유럽의 노동자 운동

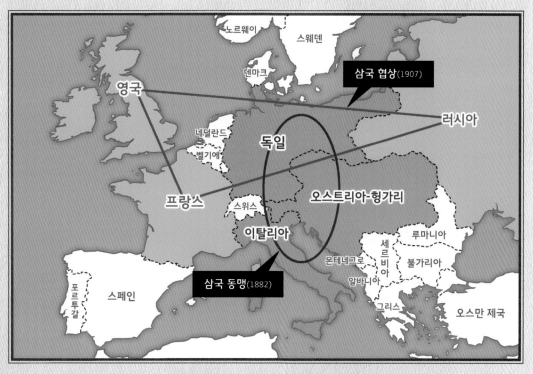

제1차 세계대전 직전 고조되는 긴장감

EARLY ART NOUVEAU WOMAN'S COSTUME
아르누보 전기 여성 복식

자동차와 비행기가 등장한 1890년대, 드레스는 점점 더 움직이기 쉽고 실용적인 형태로 변해 갔다. 무겁고 부담스러운 버슬은 1880년대부터 그 거대한 크기가 대폭 축소되었고, 1890년대를 넘어서면서는 거의 사라졌다. 한편, 아르누보의 부드러우면서 힘 있는 곡선미가 패션에 적용되었다. 미의 기준이 신체의 곡선을 그대로 나타내는 양식으로 바뀌면서 여성의 몸의 굴곡을 그대로 표현하기 위해 몸통인 보디스의 라인을 타이트하게 재단하였고, 치마는 위쪽은 좁으면서 아랫단이 살짝 퍼지는 고어드(Gored) 형태의 부풀린 종 모양이 되었다. 이로 인해 허리가 두꺼워 보이게 되자, 이전 시기보다 코르셋을 더욱 강하게 조였다. 버슬 시대에 비하여 치마의 장식은 매우 단순하고 완만해졌다. 대신 강조점은 상체로 옮겨져서, 낭만주의 시대와 같은 양다리 소매, 즉 지고(Gigot) 또는 레그 오브 머튼(Leg Of Mutton) 스타일로 어깨와 윗팔을 넓게 부풀렸다. 이러한 아르누보 전기 여성 복식은 전형적인 X자형 모래시계 스타일(Hourglass Silhouette)이었다.

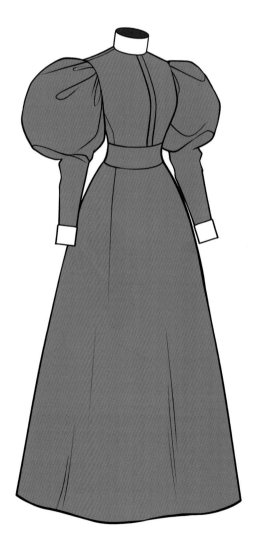

LATE ART NOUVEAU WOMAN'S COSTUME
아르누보 후기 여성 복식

거대한 퍼프 소매는 1898년경부터 다시 좁아지기 시작하면서 점차 유행이 사그라들었다. 대신 1900년대에 들어서면 아르누보의 흐르는 듯한 곡선적인 미학을 여성의 부드러운 몸으로 나타내기 위해 가슴과 엉덩이를 강조하는 체형이 완성되었다. 인체의 곡선을 나타내면서 가슴을 강조하기 위해 배 앞쪽에 천을 느슨하게 모아 내밀고, 안에는 손수건이나 부드러운 헝겊을 넣어서 새가슴(Pouter-Pigeon Bodice)처럼 만들었다. 체형을 보강하기 위한 코르셋 열풍은 최고조에 달하여 허리를 더욱 조이고, 허리선을 뾰족하게 만들어 가느다란 허리를 강조해 표현하였다. 골반은 부풀려 강조하고 무릎 아래에서는 치맛자락이 인어 다리처럼 퍼졌다. 여기에 1900년대 직선형 코르셋까지 사용하면서, 옆에서 보면 S자형 실루엣(S-Curve Silhouette)으로 무게중심이 앞으로 쏠리게 되었다 (262쪽 참고). 길게 끌리는 치맛자락은 걸을 때 걷어 올리거나 들어 올리면서 아래로 화려한 페티코트가 노출되기도 하였는데, 이렇게 부자연스럽고 화려한 레이스 장식으로 꾸민 여성은 '에드워디언 레이디(Edwardian Lady)'라고 불렸다.

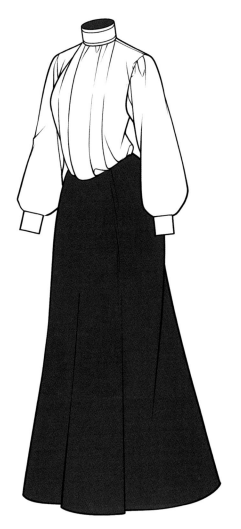

아르누보

ART NOUVEAU HAIR STYLE
아르누보 머리 모양

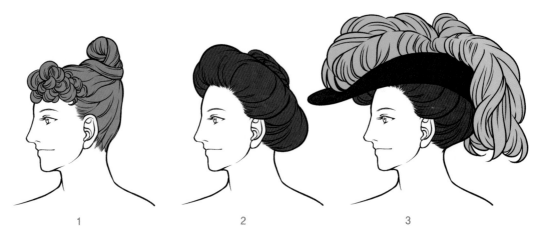

1. **프시케 노트(Psyche Knot)** : 아르누보 전기 머리 모양. 1890년대에는 긴 머리카락을 빗어 올려서 뒤통수 또는 정수리에 묶어 청결하게 정리하였다. 가발의 사용이 이전보다 줄어들어 머리 모양이 작고 단정하다.

2. **퐁파두르(Pompadour)** : 아르누보 후기 머리 모양. 로코코 시대의 퐁파두르 머리에서 발전한 것으로, 1900년대에는 머리카락을 도넛처럼 부풀리고 정수리에 동그랗게 묶어서 정리하였다.

3. **루실(Lucile) = 메리 위도우(Merry Widow)** : 1900년대에 들어서면 다시 커다란 모자가 크게 유행하기 시작하였다. 영국의 디자이너 루실의 이름, 혹은 메리 위도우 연극의 이름에서 유래했다. 모자 위는 제비꽃, 까치밥나무 열매, 깃털 등으로 장식했다.

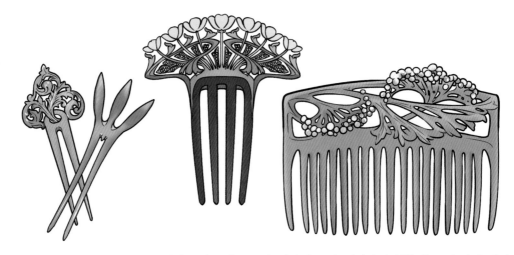

머리 모양이 간단해지면서, 머리를 빗는 용도보다 머리에 꽂아 치장하기 위한 용도의 빗이 이전보다 더 많이 생산되었다. 장식용 빗은 길이가 길고 빗살이 성긴 아프로픽(*Afropick*) 형태였으며, 기계 생산으로 아르누보 예술의 영향을 받은 곡선적인 무늬로 장식되었다.

ART NOUVEAU ACCESSORIES
아르누보 장신구

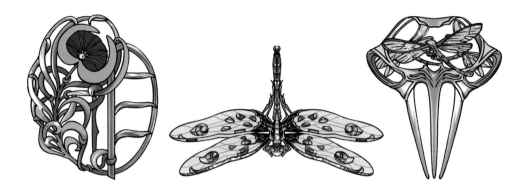

 아르누보 시대 미술공예운동의 영향으로 동식물의 형태를 응용한 유연한 곡선 디자인의 수공예 보석이 선호되었다. 난초, 붓꽃, 덩굴, 공작, 뱀 등의 율동적인 형태가 인기를 끌었으며, 특히 잠자리는 일본적인 소재로 여겨지면서 크게 유행하였다.

 여성 생활에 스포츠가 들어오자, 신발도 쾌적하고 실용적인 것의 수요가 높아졌다. 남성의 신발이었던 활동적이고 짧은 부츠가 여성 신발에도 도입되면서, 끈으로 매는 것, 단추를 단 것, 부츠에 고무를 댄 것 등 여러 가지 디자인이 유행하였다. 또한 가죽, 새틴, 에나멜 등으로 만든 단화형 구두 역시 계속해서 착용되었으며, 정장용으로는 뮬 형태의 슬리퍼를 착용하였다.

DAY DRESS
아르누보 일상복

1890~1905

| 빠르게 발전하는 여성복 |

산업 혁명 이후 여성 근로자가 많아지고 사회 참여 또한 활발해지자, 여성의 사회적 지위 향상을 위한 노력이 복식에서도 시도되었다. 남성복에서 디자인을 본딴 기능적인 테일러드 슈트(Tailored Suit)는 1880년에 고안되어 점차 인기를 더해 갔다. 이전부터 승마복 등 특별한 경우에 남성복의 형태를 차용하였으나, 이제 본격적으로 여성의 일상복 또한 해방되기 시작한 것이다. 리본이나 레이스, 주름을 제외한 장식이 점차 줄어들고 간소화가 진행되었으며, 1900년대를 기점으로 원피스보다는 블라우스와 치마로 이루어진 편리한 투피스 형태가 더욱 애용되었다.

1. 앤 셜리. 〈빨강 머리 앤〉의 주인공.

앤의 어린 시절은 부푼 소매(Puff Sleeves)가 유행했던 1890년대를 배경으로 한다. 크리스마스에 앤이 입은 하늘색 드레스는 원피스 형태로 목선이 높고 데콜테가 레이스로 장식되었으며, 허리선은 끈으로 정리했다. 어린 소녀이기 때문에 머리를 길게 늘어뜨리거나 땋는 것이 허용되었다.

2. 위와 동일. 〈빨강 머리 앤(1958)〉 오마주.

성인이 된 앤은 〈빨강 머리 앤〉 시리즈의 집필 시기인 1900년대 옷차림을 하였다. 부푼 소매의 유행은 끝나고, 부드럽게 늘어지는 좁은 소매 블라우스를 착용하였다. 이전까지만 하더라도 속옷으로 받아들였던 슈미즈의 한 갈래인 셔츠와 블라우스를 남성복에서처럼 일상복으로 여기게 된 것이다. 블라우스 위에는 스페인의 민속 의상에서 응용된 볼레로(Bolero)를 덧입었는데, 치마와 같은 원단으로 만들었다. 성인 여성이기 때문에 머리카락은 살짝 부풀려서 단정하게 묶었다.

아르누보 전기 일상복

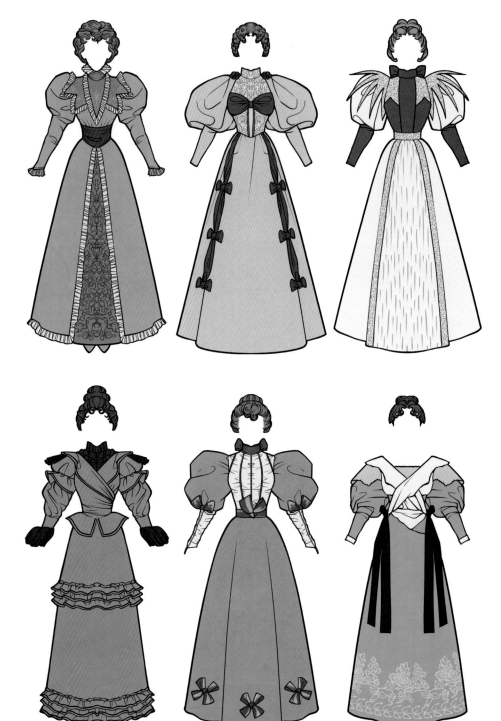

뒤를 부풀린 종 모양 스커트와 높은 목선은 아르누보 시대 여성 복식의 가장 큰 특징이다. 일상복에서는 특별한 경우를 제외하면 거의 대부분 목을 완전히 가렸다. 아르누보 시대는 치마가 단조로운 대신 재킷이나 블라우스의 몸통(Bodice)과 소매, 즉 상의를 중점으로 장식하였는데, 이 부분을 바스크(Basque)라고 하였다.

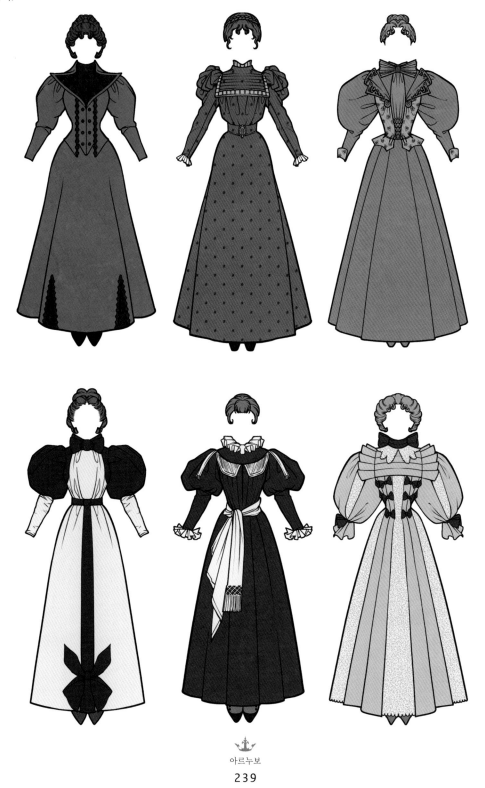

아르누보

1898~1905 ART NOUVEAU
아르누보 후기 일상복

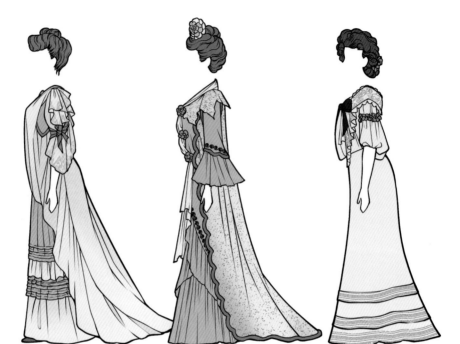

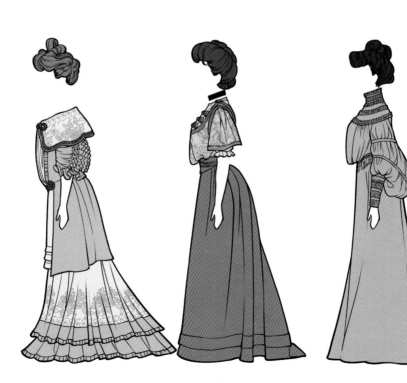

1800년대부터 조금씩 발전하였던 투피스 형태의 여성복은 이 시기에 들어서 더욱 급격히 인기를 끌었다. 블라우스가 여러 가지 형태로 디자인되었으며 특히 목 주위를 장식할 수 있는 화려한 레이스 디자인이 많이 사용되었다. 치마는 상대적으로 단순하고 간단한 곡선으로 이루어졌다.

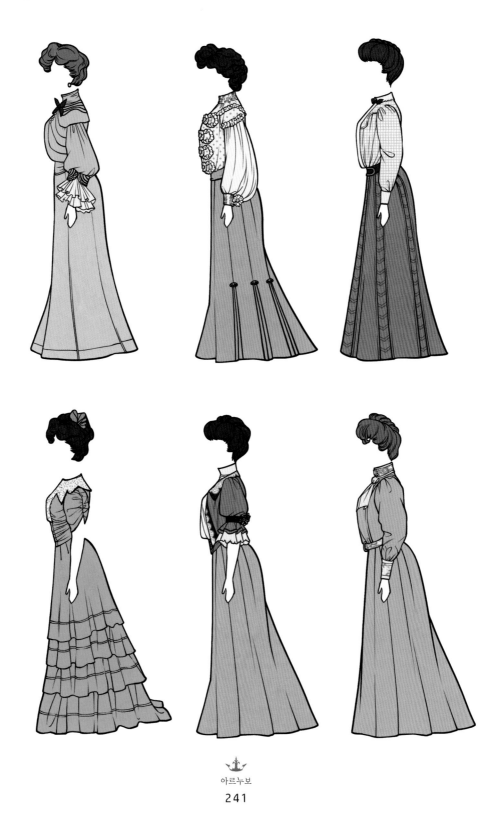

아르누보

EVENING DRESS
아르누보 야회복

1890~1905

| 드레스 코드의 완성 |

이 시기에 완성된 근대 정장의 개념은 이후 현대까지도 이어지게 된다. 남성은 예복으로 테일 코트, 즉 연미복을 갖추어 입고, 이에 버금가는 반예장으로는 턱시도를 사용하였다. 여성의 경우 야회복을 입을 때 목선이나 윗가슴 등 맨살을 드러낼 수 있었지만, 가장 격이 높은 볼 가운(Ball Gown) 정도를 제외하면 일상복과 비슷한 형태로 만들어지기도 하였다. 옛 귀족을 모방하던 사치 스러운 옷감의 낭비는 점차 사라지고, 자수와 레이스를 기반으로 세련된 평면 장식 위주가 되어 간다.

1. 〈하퍼스 바자〉 1896년 삽화의 일부.

가슴이 깊게 파인 데콜테, 그리고 이와 대비되는 팔다리를 감싸는 드레스의 형태가 특징이다. 1890년대는 성도덕이 엄격한 시대였기 때문에 야회복의 경우에도 윗가슴을 제외하면 신체 대부분을 노출하지 않고 긴 장갑으로 팔까지 모 두 가렸다. 크게 부풀린 소매 모양이 허리를 더욱 극단적으로 가늘게 보이도록 하였다. 머리는 프시케 노트로 묶어 장 식하였다.

2. 윌리엄 라이곤. 7대 뷰챔프 백작.

〈베니티 페어〉에 수록된 뷰챔프의 캐리커처는 당대 전형적인 영국 신사의 정장을 보여 준다. 가장 격식을 차린 복 장으로 테일 코트를 검은 실크 깃으로 장식했으며, 장식성을 위해 속에 받쳐 입는 더블 브레스티드의 흰색 새틴 조끼 는 베스트 형태였다. 밖을 나설 때는 망토나 코트를 두르고 톱 해트를 머리에 썼다.

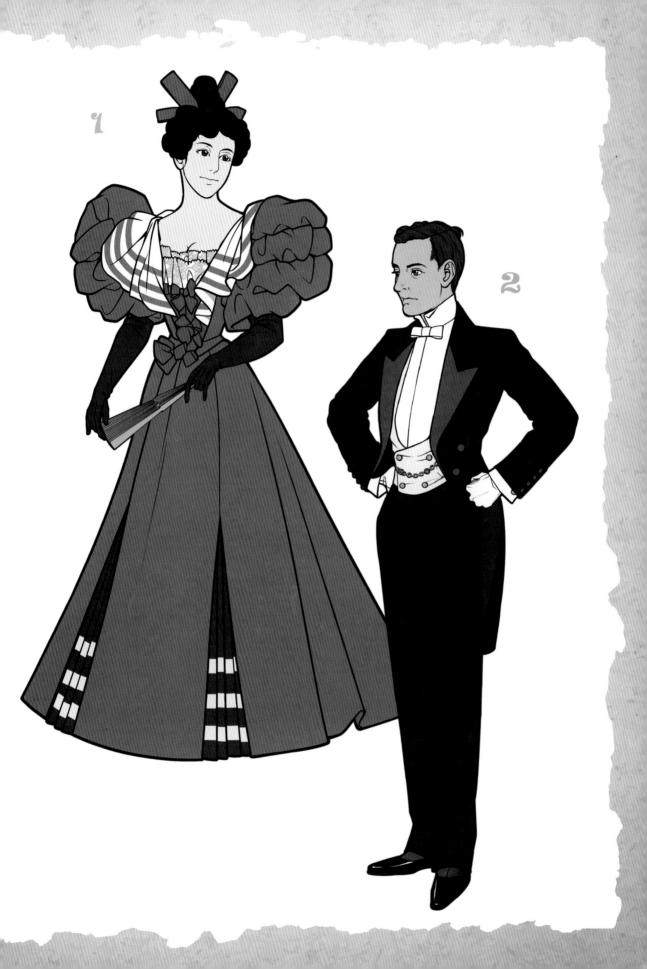

1890~1897 ART NOUVEAU
아르누보 전기 야회복

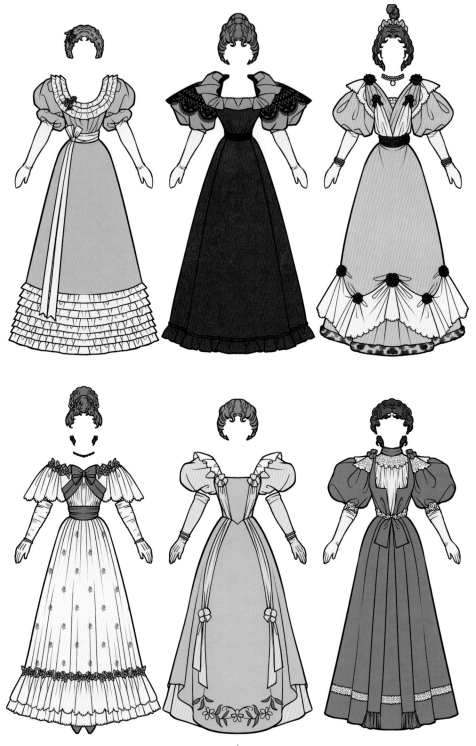

1900년대 전후에는 알록달록하고 선명한 색채가 야회복에 많이 적용되었다. 원단의 배경색이나 패턴 등에 집중하였기에 상대적으로 보석, 레이스, 주름 등을 이용한 장식은 이전 시대들과 비교하여 훨씬 절제된 편이다.

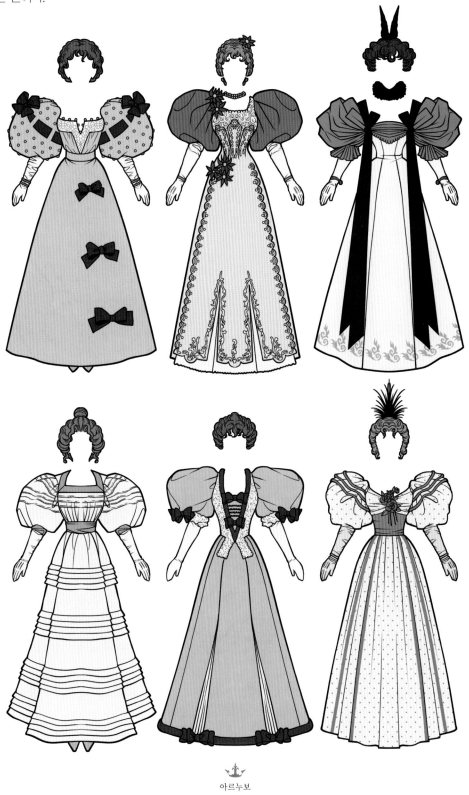

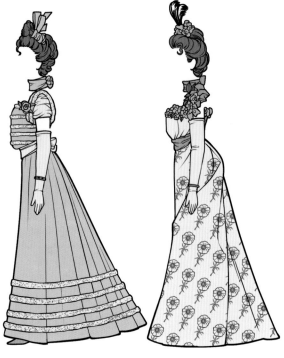

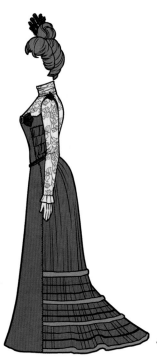

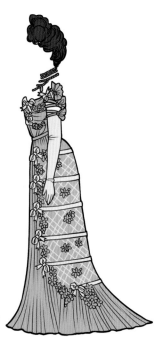

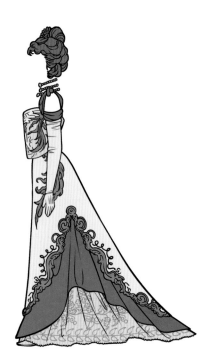

일상복에서는 투피스가 널리 착용된 때였지만, 야회복으로는 여전히 로브 타입의 원피스형 드레스를 입었다. 단정하게 올려 묶은 머리 아래로 데콜테를 지나 S라인의 드레스는 인어 꼬리처럼 바닥에 살짝 끌릴 정도의 드레스 치맛자락으로 완성되었다.

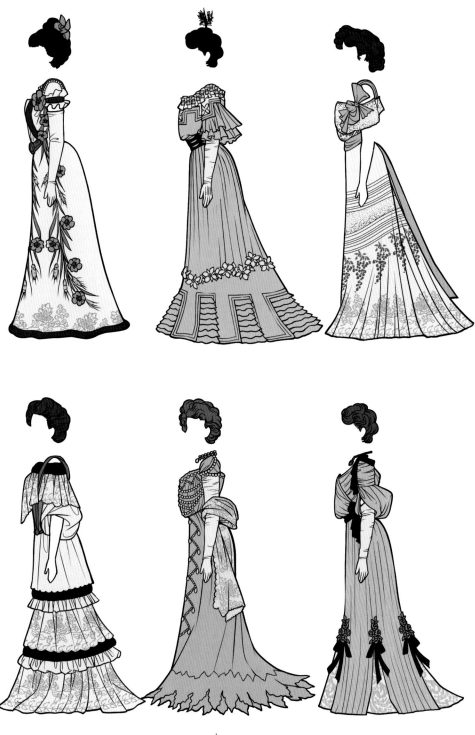

WALKING DRESS
아르누보 외출복
1890~1905

| 화려하면서 간편한 근대 복식 |

사회 생활이 늘어나면서 특히 남성 복식은 세분화된 착용 목적에 맞추어 적절하게 입을 수 있는 새로운 외출복들이 등장하였다. 프록 코트와 똑같은 형태로 덧입는 톱 프록(Top Frock), 스포츠용인 블레이저 재킷(Blazer Jacket)이나 두 줄 단추인 더블 브레스트로 되어 있는 글래드스턴 코트(Gladstone Coat), 가장 인기 있었던 직선적인 체스터필드 코트(Chesterfield Coat) 등이 사용되었다. 여성 복식은 이전 시기까지 발전한 다양한 외투가 아르누보 양식으로 변형되는 정도에 그쳤다.

1. 1899년 패션 플레이트의 라운지 슈트.

1800년대 중반부터 코트와 조끼, 바지를 같은 소재로 만드는 한 벌 정장인 디토 슈트(Ditto Suit)의 개념이 생겨났다. 이것이 색 코트에 접목되어 1800년대 후반에는 젊은이들의 기본 외출복인 라운지 슈트(Lounge Suit)로 완성된다. 남색이나 연갈색의 트위드 재킷에 같은 소재의 조끼, 바지로 이루어지며, 디자인에 따라서 조끼만 다른 소재를 사용하기도 한다. 빳빳한 칼라에 넥타이를 하고, 머리에는 볼러를 썼다.

2. 게이어티 걸즈. 런던 에드워디안 뮤지컬의 소녀들.

게이어티 걸즈는 1890년대 런던의 최신 패션을 무대에 선보였다. 20세기 전후 크게 발전한 블라우스를 레이스와 리본, 타이로 장식하여 외출복으로 착용하였다. 태양빛과 먼지를 피하고 우아함을 더하기 위해 모자에 베일을 붙여 얼굴을 완전히 감싼 형태를 추가로 묘사하였다. 작은 점 무늬가 있는 투명한 그물이 인기가 있었다.

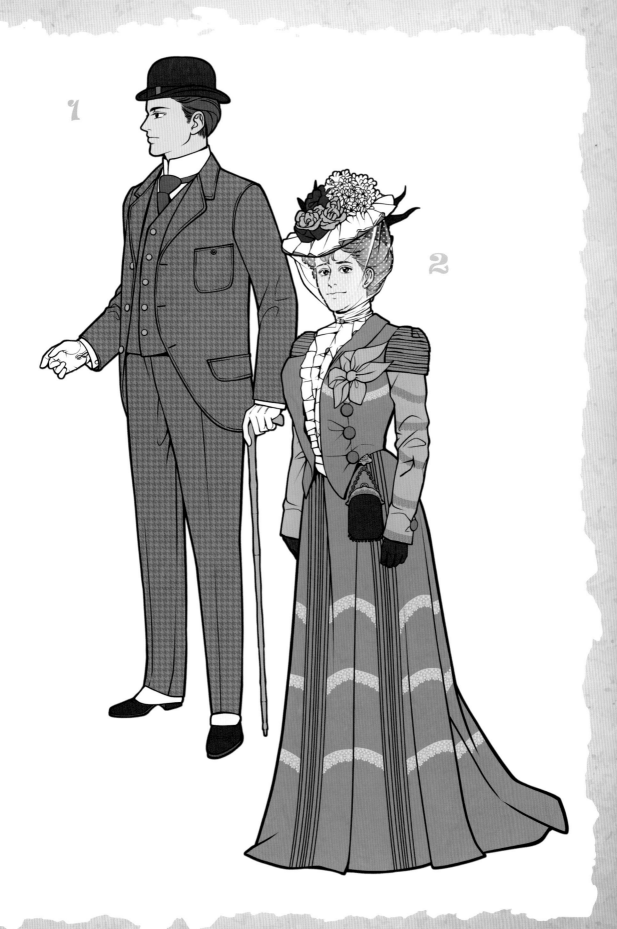

1890~1897 ART NOUVEAU
아르누보 전기 외출복

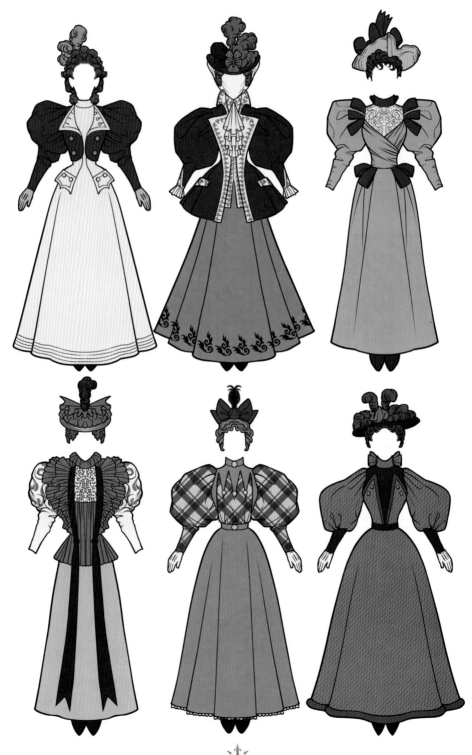

1890년대 외출복은 단정한 재킷 형태가 많이 확인된다. 이는 남성복을 기반으로 제작되어 온 여성의 르댕고트에서 이어진 모습일 것이다. 부푼 소매 때문에 외투는 케이프 망토형을 더 선호하는 사람들도 있었다. 커다랗게 부푼 머리와 그에 못지 않게 화려한 모자의 모습이 시선을 상체로 집중시킨다.

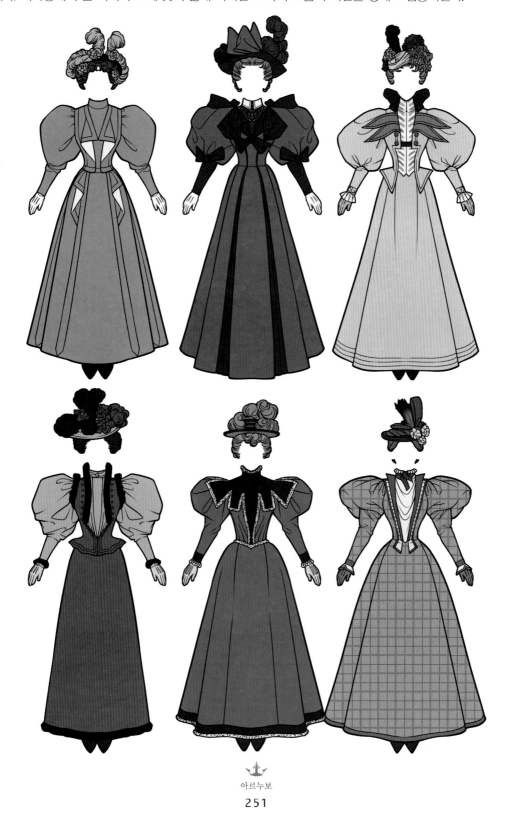

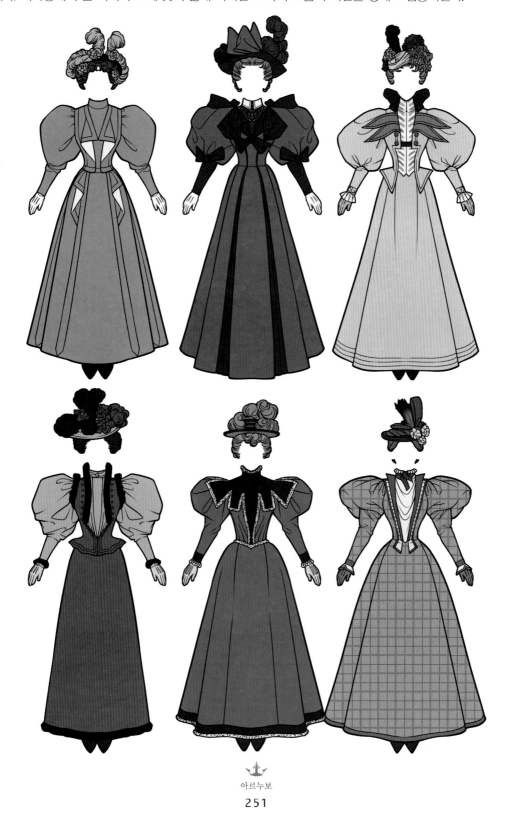

아르누보

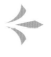

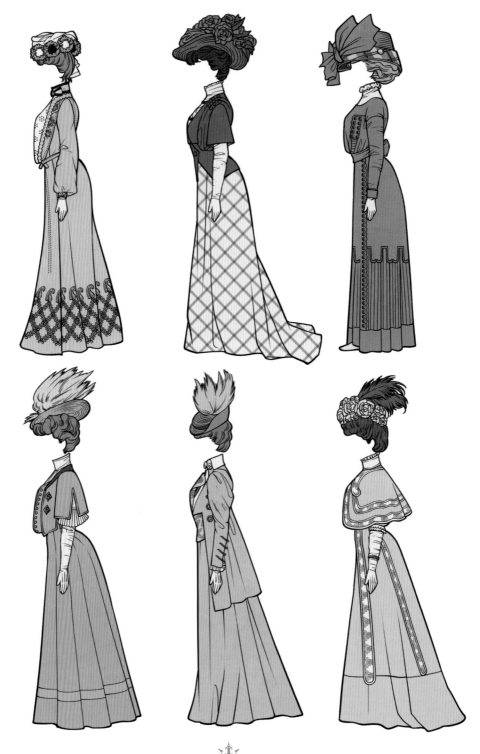

소매가 작아지면서 여성복은 점차 현대의 정장과 같은 실루엣으로 정착되었다. 느슨한 소매와 몸 전체를 커버할 수 있는 코트형 상의도 많이 사용되었다. 절제된 실루엣 위로 거대한 메리 위도우 모자는 신세기의 상징이 되었다.

아르누보

RIDING DRESS
아르누보 승마복

1890~1905

│ 자유를 찾아가는 여성복 │

1800년대에는 상류층과 중산층이 경제적으로 성장하였고, 유행에 민감한 수많은 여성들이 승마 유행을 따르기 시작했다. 바로크 시대 및 로코코 시대의 르댕고트는 이 시기에 이르러 근대식 라이딩 해빗(Riding Habit)으로 완성되었다. 여전히 치렁치렁한 여성복의 느낌은 남아 있으나, 남성복에서 디자인을 본딴 기능적인 구성이 점차 발전하고 있었다. 한편, 자전거의 보급으로 승마복과는 또 다른 운동복이 등장하였다.

⒈ 여성용 승마복.

남자의 코트 및 셔츠. 승마용 모자와 유사하게 발전하였던 여성용 승마복은 빅토리안 시대에 안정적으로 자리 잡았다. 치마 속이 보이지 않도록 보통 스커트보다 길고 풍성하게 만들어서 한쪽에 고리를 걸어 휘둘러 고정하였다. 한쪽 장갑 위에는 뜨개질한 팔찌를 매듭지어서 말채찍과 연결하였다. 톱 해트와 유사한 높은 모자에 흩날리는 베일을 둘러서 우아하게 연출하기도 하였다.

⒉ 여성용 자전거복.

크게 재킷과 블라우스, 스커트로 이루어졌다. 자전거 페달을 밟을 때 치마의 불편함을 개선할 수 있도록 치마바지 형태로 만든 갈래치마(Bifurcated Skirt) 디자인이 유행하였으며, 그 외에도 일반 치마나 블루머 등을 입기도 하였다. 보다 적극적인 여성은 아예 남성용 바지를 입었다. 발에는 자전거용 각반을 착용하였으며, 머리에는 다양한 외출용 모자를 착용했다. 승마복 및 자전거복을 입을 때는 밑단이 짧은 코르셋을 착용하여 앉을 때 불편함이 없도록 하였다.

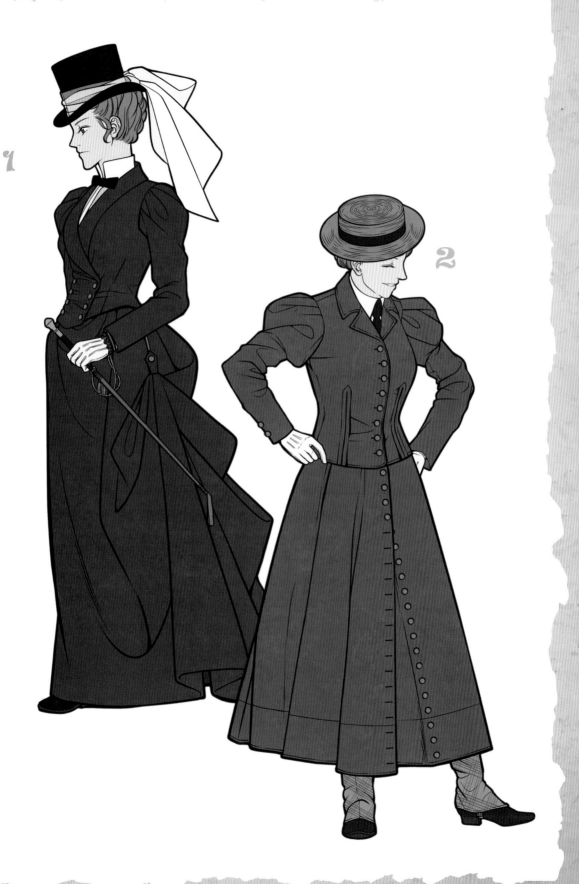

LEISURE WEAR
아르누보 여가복

1890~1905

| 기능적인 여가 활동 |

산업의 발달과 함께 중상류층의 부의 축적으로 여가 시간이 많아지자, 중산층을 중심으로 한 레저·스포츠 참여가 두드러졌다. 예를 들어 세계 최초의 테니스 여성 챔피언십은 1884년에 개최되었다. 이러한 문화 생활로 인해 패션에 있어서도 다양한 여가복이 발전하였는데, 자본주의적 합리성과 실용성을 가진 간소한 디자인으로 나타났다.

1. 남성의 사냥 복식.

운동이나 여가를 위해 착용하는 남성 복식에는 블레이저 재킷, 노퍽 재킷 등이 있었는데, 넉넉하고 활동적인 품으로 만들었으며 같은 직물의 바지 또는 흰색 바지를 함께 착용하였다. 삽화는 사냥, 승마, 자전거 등의 활동에 많이 착용하는 노퍽 재킷(*Norfolk Jacket*)이다. 앞뒤에 맞주름이 있는 짧은 상의로 허리에는 벨트 형태의 절개선이 있으며, 바지는 무릎 길이의 헐렁한 니커보커스(*Knickerbockers*)를 입고 긴 양말이나 부츠를 신었다.

2. 여성의 테니스 복식.

블라우스와 치마로 이루어진 투피스 조합을 여성의 여가복으로 종종 착용하였다. 크리켓을 할 때는 하얀 블라우스에 회색 치마 등을 입었는데, 테니스를 할 때는 모두 흰색으로 맞추는 경우가 많았다. 치마는 단조롭고, 신발은 남성용과 비슷한 여가용 캔버스 신발을 애용했다. 외투 대신 반팔 길이의 블라우스를 입거나 민소매 주아브 재킷을 덧입는 등 팔을 자유롭게 디자인한 것이 특징이다. 남성의 테니스 및 크리켓 복장 또한 마찬가지로 흰색이었다.

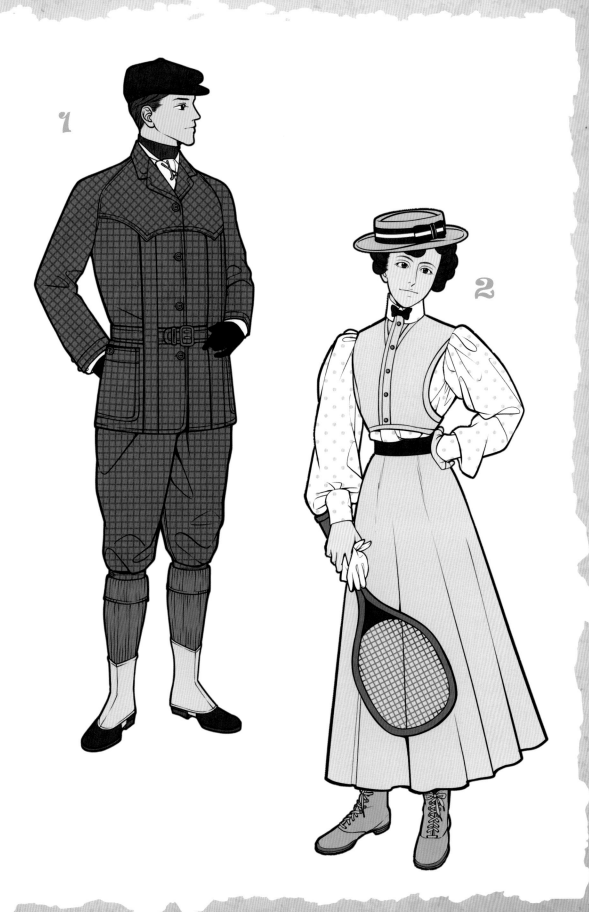

BATHING SUIT
아르누보 수영복
1890~1905

│ 확장된 패션의 영역 │

수영복은 고대 그리스 로마 시대부터 기록이 발견되며, 1800년대 중반까지는 특별한 규정 없이 속옷차림이나 알몸으로 물속에 들어가기도 하였다. 근대에 들어서면 철도망의 발달로 부유한 상류층이 물가에서 피서를 보내는 것이 편리하게 되었고, 수영복 역시 점차 정식 여가용 옷으로 발전하였다. 이러한 복장에는 물에 젖어도 살결이 비치지 않는 서지, 플란넬 등의 특수 직물의 발달이 필수적이었다. 즉, 여성의 수영복은 1890년대 패션 유행의 한 축을 담당했다고 볼 수 있다.

1. 여성용 수영복.

1800년대 중반부터 발전한 여성용 바지인 블루머는 이후 수영복 등 여가 생활의 기본 복식이 되었다. 블루머의 길이와 상관 없이 다리는 모두 가리도록 했는데, 검은색 스타킹을 신고 발레용 슈즈와 유사한 수영용 슬리퍼를 신은 모습이 일반적이었다. 수영 가운은 짧은 원피스 형태로, 옷깃이나 소매의 종류가 다양하다. 해군 복식에서 모티브를 딴 수영복은 세일러 칼라를 달고 갈고리 모양 닻 장식을 하였다.

2. 남성용 수영복.

몸에 꼭 맞는 모직물 수영복은 마치 셔츠와 속바지가 결합된 듯한 모습을 하고 있다. 팔꿈치 아래와 무릎 아래로는 피부를 노출하며, 흰색 바탕에 빨간색 혹은 짙은 파란색 줄무늬로 장식되었다.

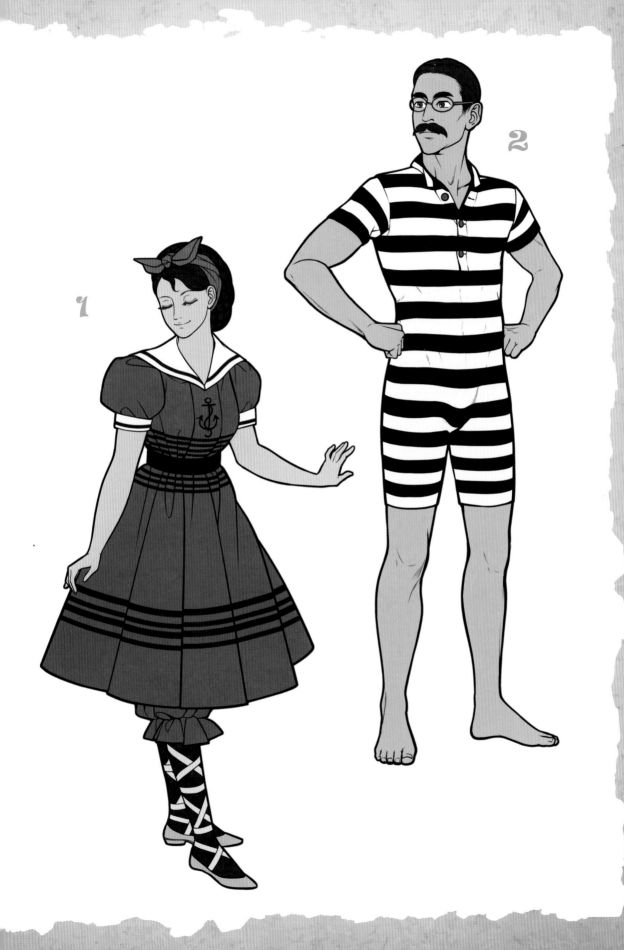

DRESSING GOWN
아르누보 실내복

1890~1905

| 비공식적인 공식복 |

대중을 위한 각종 격식과 그에 따른 복장이 만들어지며, 사람들은 집안에서 편안하게 입을 수 있는 실내복으로 눈을 돌리기 시작했다. 실내복은 일상복과 통용되면서도 보다 헐렁하고 자유로운 스타일을 추구하였다. 이를 위해서 로코코 시대의 로브 볼랑트나 신고전주의 시기의 슈미즈 가운, 일본의 기모노 같은 헐렁한 형태의 다양한 드레스가 여성 실내복의 디자인에 반영되었다. 남성의 경우에도 옛 바냥과 같은 형태의 앞여밈옷이 드레싱 가운이나 스모킹 재킷으로 만들어졌다. 격식을 따지지 않기 위한 가벼운 옷이었으나, 이 역시 때와 장소에 따른 예절을 고려하지 않을 수 없는 옷이었다.

1. 남성용 스모킹 재킷.

스모킹 재킷(*Smoking Jacket*)은 바냥에서 파생된 것으로, 여성의 티타임만큼이나 중요한 남성의 사회 활동이었던 흡연 시간을 위한 실내복이다. 옷깃은 둥근 숄 칼라이며 소매가 젖혀 있고, 매듭 단추로 잠그거나 목욕 가운처럼 허리 띠로 간단하게 묶는 형태가 많았다. 허리 길이의 짧은 스모킹 재킷은 담배 연기를 흡수하고, 셔츠나 재킷에 재가 떨어지거나 냄새가 배는 것을 막았다.

2. 여성용 티 가운.

1800년대 중반부터 발전한 티 가운(*Tea Gown*)은 말 그대로 응접실에서 오후의 티타임을 즐기거나 식당에서 가벼운 저녁 식사를 할 때 착용하는 실내복이다. 신고전주의 시대의 망토처럼 우아하게 흐르는 듯한 실루엣은 유미주의 유행과 일본 복식의 영향을 받았다. 가벼운 원단으로 만들어졌으며, 코르셋이나 페티코트가 포함되지 않아 하녀의 도움 없이도 혼자 착용할 수 있었다.

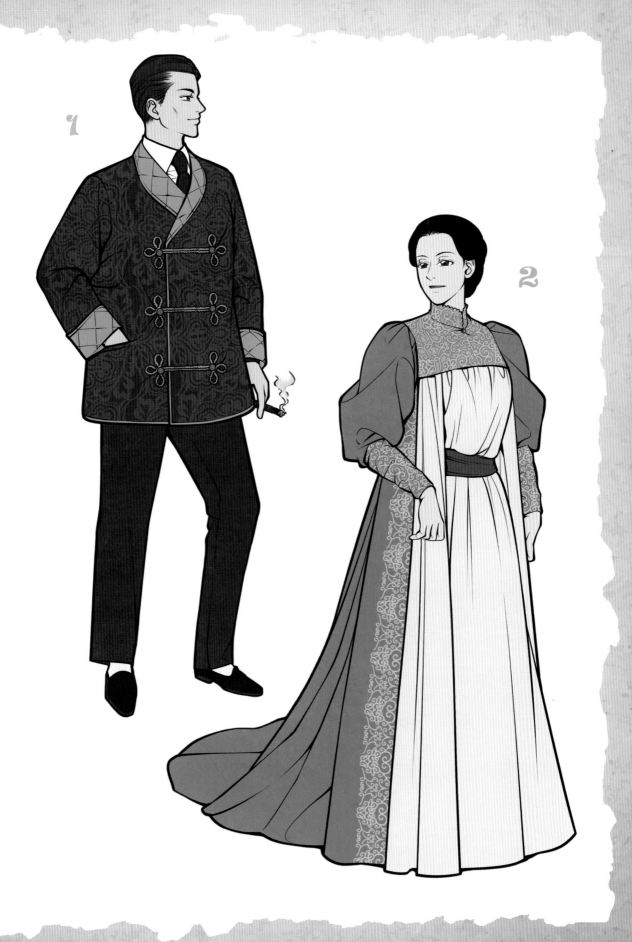

코르셋은 드레스와 마찬가지로 이전 시대와는 비교할 수 없을 만큼 매우 빠르게 변화하였다. 1900년 경 프랑스의 사로트 여사는 건강을 위한 코르셋인 이른바 직선형 코르셋을 창안하였다. 앞쪽 바스크를 평평하게 만들어서 가슴에서 복부까지 체내 기관을 압박하지 않는 변화였다. 그러나 이로 인해 상대적으로 엉덩이는 뒤로 젖히고 가슴을 앞으로 내밀며 '백조 부리(Swan-Bill)'처럼 과장된 S라인이 형성되었기 때문에 척추와 등 근육에 부담을 줄 수밖에 없었다.

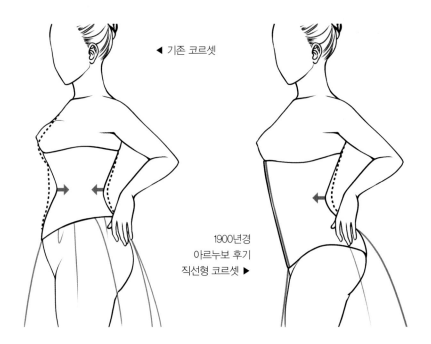

◀ 기존 코르셋

1900년경
아르누보 후기
직선형 코르셋 ▶

1. 타이트 레이싱.

아르누보 시대 여성들이 코르셋을 착용한 허리는 맨허리보다 2인치에서 4인치 가량 줄어들며, 평균 23〜25인치 정도가 되었다. 이상적인 사이즈는 약 18인치였으며 이보다 극단적으로 끈을 조이는 타이트 레이싱(Tight-Lacing)은 비난의 목소리가 적지 않았다. 산업 혁명 이후 공업 기술과 재료의 발달로 코르셋은 매우 화려해졌으며, 전신거울의 등장으로 허리 외 몸의 모습을 만족스럽게 표현하기 위해 가슴 패드나 프릴을 사용하기도 했다.

2. 예술주의 드레스.

대안의복, 블루머 운동 등의 연장선상인 기능주의와 예술주의 드레스 운동은 1800년대 중후반부터 이어졌다. 코르셋을 입지 않은 편안한 드레스는 옛 중세 고딕 시대의 특징에서 모티브를 얻은 것이었다. 이후 예술주의 드레스는 유미주의 드레스(Aesthetic Dress) 등 다양한 여성패션 해방운동으로 발전하였다. 삽화는 가브리엘 로세티의 〈페르세포네〉 등의 뮤즈가 된 제인 모리스이다.

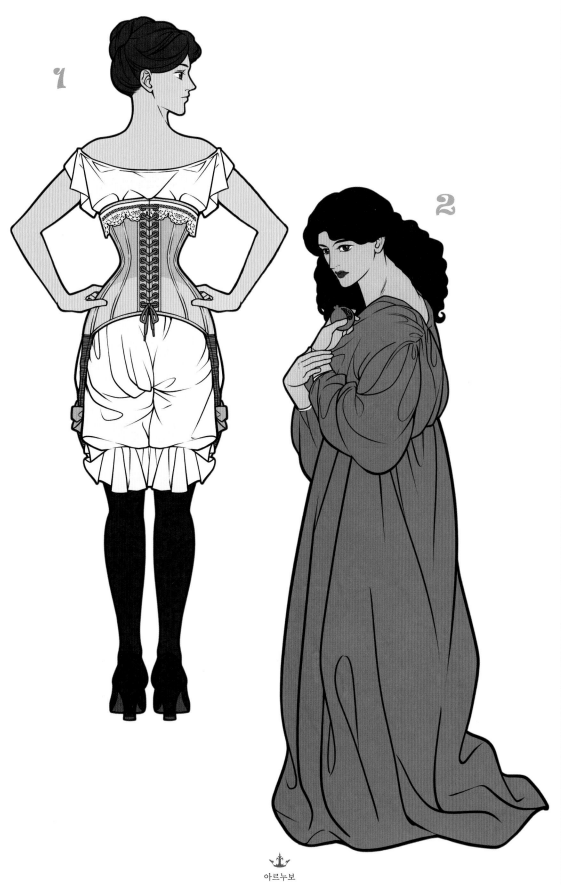

부록

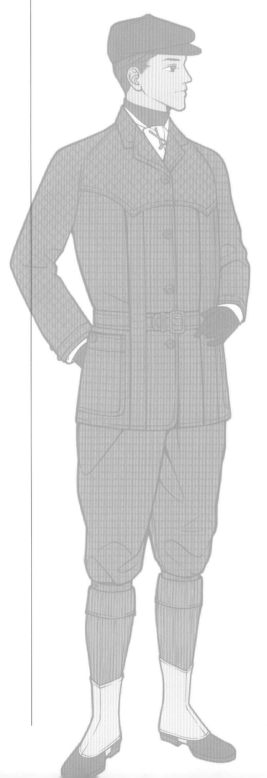
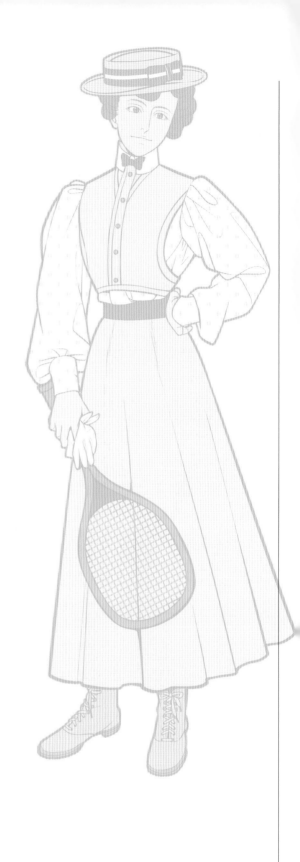

MODERN COMMONS COSTUME
근대 서민 복식

1. **뉴스보이 캡(Newsboy Cap) = 카스케트(Casquette)** : 모체가 부드럽고 평평하며 앞쪽에는 짧은 챙이 달린 모자. 신문을 배달하는 소년들이 즐겨 착용했다.

2. **헌팅 캡(Hunting Cap)** : 앞으로 약간 기울어진 단단한 모체에 짧은 챙이 달린 모자. 수렵 및 스포츠용으로 즐겨 착용하였으며, 뉴스보이 캡과 명칭을 혼용하기도 한다.

3. **피스 헬멧(Pith Helmet)** : 가볍고 단단한 소재로 된 흰색 모자로, 군용 또는 노동자용으로 주로 착용하였으며 스포츠용으로 착용하기도 한다.

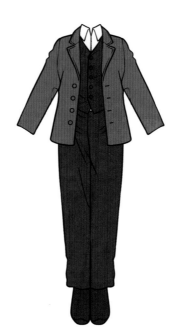
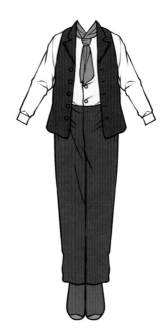

예전에는 중류층 이하의 여성은 흰색 리넨 캡을 써야 한다는 규율이 있었지만 점차 사라졌다. 점잖은 서민 남성들 사이에서는 중절모가 유행하기도 하였다. 점차 신분에 따른 복식 구조 차이는 사라지고, 속옷과 셔츠, 하의, 조끼, 재킷 등으로 이루어지는 기본 옷차림이 완성되었다.

SERVANTS
사용인

1800년대 말 노동자 계급 중 가장 많은 비율을 차지한 것은 상류층을 위한 가사 사용인이었다. 대귀족의 경우 100명이 넘는 사용인을 거느리기도 하였다. 사용인을 고용하는 것은 사회적 계급을 과시할 수 있는 일이기 때문에 중류층 가정에서도 최소 한 명 이상의 하녀를 고용하려 노력하였다. 고용인의 사회 계급이나 가정의 크기 등에 따라 사용인에도 차이가 있었으며, 각자 서열이 있어 역할에 따라. 혹은 지위에 따라 대우에서도 차이가 있었다.

집안의 남자들과 함께 바깥에서 행동하는 남성 사용인의 경우 원칙적으로 제복을 지급하였으며, 여성 사용인은 직접 근무복을 제작해 입는 경우가 많았다. 커프스나 옷깃 등을 스스로 준비해야 하는 경우도 있고 1년에 한두 번 따로 옷감을 제공하기도 하는 등, 고용인의 사정이나 상황에 따라 달라졌다.

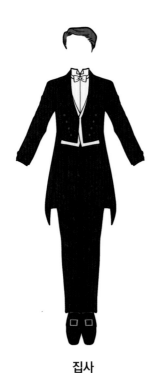

집사
일반 남성이
가장 격을 갖춘 예복으로 착용하는
테일 코트를
상시 착용하였다.

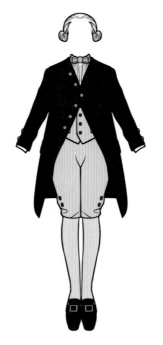

풋맨
일상복은 집사와 마찬가지며,
특별한 경우
로코코풍 프록 코트와 퀼로트,
스타킹을 착용하고
가발도 사용하였다.

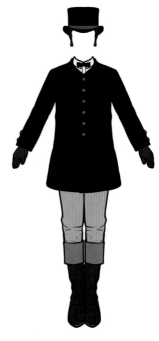

마부
군복 형태의 제복
겉옷은 신사용 외투

하녀(Maid)들은 아침 근무와 외출 시에는 따로 규격이 정해지지 않은 경우가 많았다. 시녀(Lady-In-Waiting), 보모, 가정 교사 등은 하녀복을 입지 않았으며, 집안의 하녀들 전체를 관리하는 하우스키퍼(Housekeeper)는 집안 열쇠꾸러미를 허리 사슬인 샤틀렌(Châtelaine)으로 만들어 차고 다녔다.

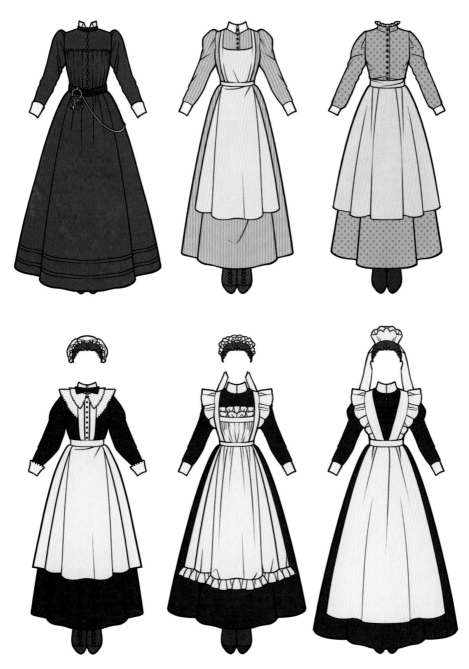

일반적으로 알려진 하녀의 오후 근무복, 즉 메이드복은 1800년대 처음으로 등장하였다. 검정색, 남색 등 어두운 색상의 드레스에 탈부착이 가능한 소매 커프스, 옷깃인 칼라, 그리고 머리에 쓰는 캡은 모두 하얀색이며, 앞치마의 어깨에 피나포어 윙(Pinafore Wing) 장식을 달거나 레이스로 꾸미기도 하였다.

MODERN DRESS CODES
근대식 드레스 코드

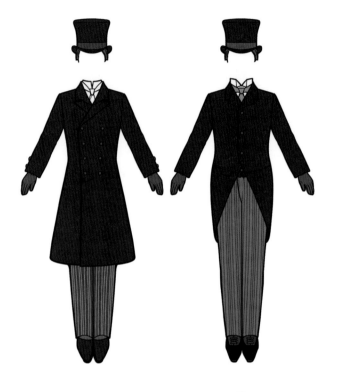

1800년대 초반부터 착용해 온 프록 코트(*Frock Coat*)는 1850년경부터 아침부터 저녁 이전에 입을 수 있는 공식 정장이 되었다. 이후 승마복에서 유래한 사선으로 잘린 모닝 코트(*Morning Coat*)가 젊은이들 사이에서 유행하며 프록 코트를 대신하게 되었는데, 이는 1900년대에 들어서면서 현대식 슈트로 이어지게 된다. 낮에 입는 복식은 회색과 검은색의 줄무늬 바지와 함께 착용하였다.

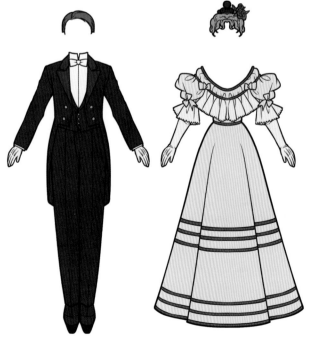

상류층에게 가장 중요한 업무는 저녁에 이어지는 사교 활동이었다. 1800년대 후반에 들어서면 테일 코트, 즉 연미복은 신사의 공식 야회복으로 완전히 자리 잡게 된다. 검은색 넥타이를 하기도 하였지만, 흰색이 가장 인기를 받으며 이후 화이트 타이(*White Tie*)라는 이름으로 자리 잡는다. 여성의 이브닝 드레스 중 가장 격식이 높은 차림새는 무도회(*Ball*), 또는 오페라 관람 시 차려입는 볼 가운(*Ball Gown*)이었다.

근대 복식의 가장 큰 특징 중 하나는 착용 목적, 때와 장소에 따른 적절한 옷차림의 기준이 생겨났다는 것이다. 여러 종류의 옷차림은 각각 용도에 맞도록 다양한 형태로 발전하였다. 상류층의 경우 하루에 평균 6번 정도 옷을 갈아입었다고 하는데, 엄격하게 구분되는 것은 아니며 현대에 사용되는 용어와는 다를 수 있음을 감안해야 한다.

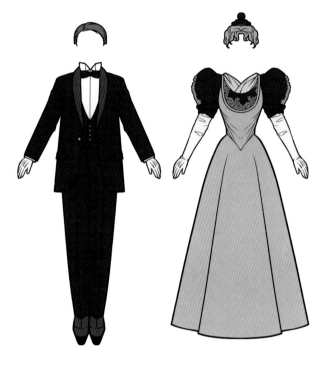

옷차림의 종류가 세분화되면서, 공식 정장 외에 가볍게 착용할 수 있는 반공식 정장의 사용도 늘어났다. 테일 코트를 대신할 수 있는 턱시도는 1860년경부터 야회복인 디너 슈트로 받아들여지기 시작했는데, 화이트 타이와 대응해서 블랙 타이(*Black Tie*)라고 일컫는다. 여성이 만찬이나 파티에서 가볍게 차려입는 디너 가운(*Dinner Gown*)은 볼 가운처럼 화려하지만, 노출이 적고 치맛자락이 좁아 상대적으로 편안하다.

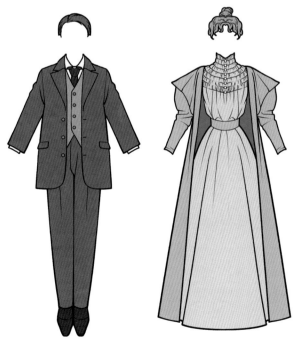

그 외 캐주얼한 옷차림으로는 남성용 라운지 슈트, 여성용 티 가운 등이 있다. 이러한 서양의 근현대식 옷차림(*Western dress codes*)의 분화와 구분은 훗날 VAN의 창시자 이시즈 겐스케에 의해 Time(시간), Place(장소), Occasion(상황), 즉 TPO라는 일본식 조어(造語)가 만들어지는 데 영향을 주었다.

CHILDREN'S COSTUME
아동 복식의 변화

　　본래 아동 복식은 어른의 옷을 본따 작게 만든 정도로만 응용되어서 몸에 꼭 맞는 실루엣이나 보형 속옷 등이 그대로 사용되었다. 이후 혁명기를 거치면서 계몽주의의 영향을 받아 1800년대 중후반에는 아동의 옷이 아직 성장하지 못한 어린 신체를 압박하지 않도록 편안한 형태로 제작되어야 한다는 의식이 자라나기 시작했다. 여자아이의 치마는 길이가 무릎이나 종아리 정도로 짧으며 속에 헐렁하고 긴 바지를 입었다. 치마의 형태는 원피스와 투피스 두 종류로 나눌 수 있다. 반면 남자아이들의 경우 유년기에는 여자아이와 마찬가지로 치마와 속바지를 입다가 대여섯 살쯤 되면 여장이 끝나고 남자 어른과 같은 바지와 재킷을 착용하게 되는데, 이를 바지입기, 즉 브리칭(*Breeching*)이라 하였다. 브리칭은 남자아이가 성장하면서 거치게 되는 가장 큰 통과 의례 중 하나이다.

　　한편 1800년경까지 서양에서는 붉은색은 불과 남성을 상징하는 색, 푸른색은 물과 여성을 상징하는 색이었는데, 아동 복식에서도 같은 개념이 적용되어 남자아이들은 붉은색을 입는 경우가 많았으며, 여자아이는 푸른색의 드레스나 모자 등을 사용하였다. 산업화를 거치면서 점차 이것이 뒤바뀌어 남성은 근면한 검정색이나 푸른색을 사용하게 되었으며, 여성은 가정을 지키는 청순한 흰색을 사용하였다. 붉은색이나 노란색 등 화려한 색채는 감정적이고 관능적이라는 뜻의 여성 멸시가 담기게 되었다.

1. 제임스 프란시스 에드워드 스튜어트.

　　브리칭을 거친 후 일곱 살에 그려진 초상화이다. 1600년대 후반 어른 남자처럼 부풀린 머리 모양에 화려한 쥐스토코르를 입고, 스타킹에 구두를 신었다.

2. 길버트 스튜어트의 〈클락 도련님〉.

　　스켈레톤 슈트(*Skeleton Suit*)는 1800년대 초반 등장한 최초로 어린이를 위해 만들어진 옷이다. 재킷과 바지가 한 쌍으로, 바지가 가슴 바로 아래까지 올라올 정도로 높고 여러 쌍의 단추로 고정되었다 .

3. 1890년대 이름 없는 소년들의 사진들.

　　1800년대 중후반 어린아이들의 옷에서 가장 인기가 있었던 것은 세일러복이다. 남자아이와 여자아이 모두 짧은 치마 아래로 속치마인 판탈레츠를 입었으며, 스타킹 또는 양말 위에 구두나 부츠를 신었다. 남자아이들이 브리칭을 거치고 나면 10대 초반까지는 긴바지보다 반바지를 많이 착용하였다. 부드러운 베레 형태의 태머샌터(*Tam o' shanter*)는 당시 여성들과 아이들 사이에서 가장 인기 있었던 모자이다.

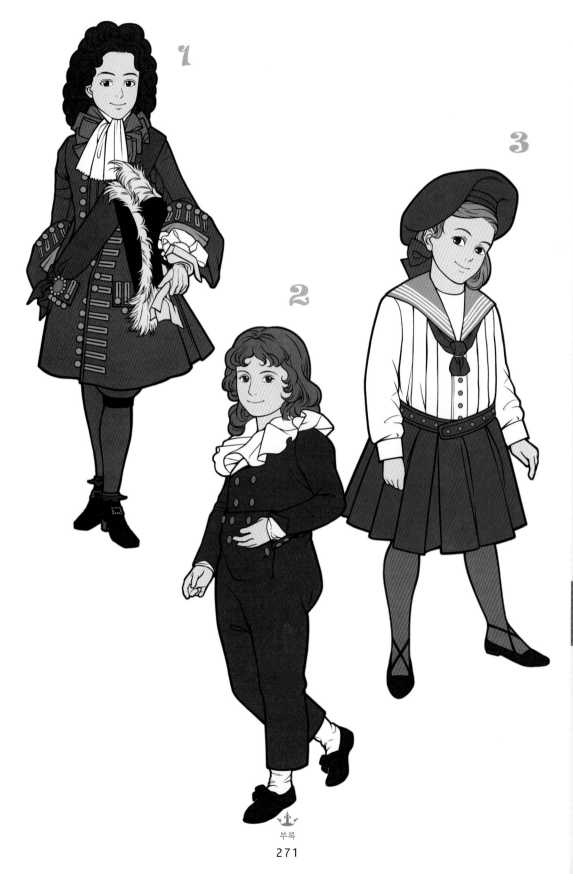



































1

2

3



부록



부록
271

ORIENTALISM
오리엔탈리즘

1760~1790

| 오스만 제국의 신비한 아름다움 |

대항해 시대의 개막으로 유럽에서는 동양에 대한 호기심이 점차 성장하였다. 종교의 색채가 옅어지고 지식을 통한 계몽을 중시하면서 비유럽 문화권이 가지고 있는 '이국적인' 모습을 하나의 아름다움으로 여기게 되었다. 이 시기 전 유럽에서 퍼져 나간 오리엔탈리즘은 흔히 '동양풍'으로 해석되지만, 좁은 의미에서는 유럽에서 먼저 접해온 터키와 서아시아, 인도 등지의 문명을 가리키는 경우가 많았다.

가장 대표적인 오리엔탈리즘은 르네상스 시대부터 로코코 시대까지 크게 유행하였던 튀르크리(Turquerie)였다. 오스만 제국이 동유럽을 재패하면서 유럽 문화에 큰 영향을 끼쳤던 1400년대를 시작으로, 1500년대에는 프랑스에서 오스만을 연구하기 위한 전문 학자들이 파견되기도 하였다. 유럽에서는 수 세기간 반목하고 경쟁해 온 터키의 문화와 예술을 두려워하면서도 또한 심취하였으며, 이것이 튀르크풍(터키풍) 패션으로 이어졌다. 르네상스 시기에는 성별에 구분 없이 오스만풍의 터번이 유행하기 시작하였으며, 남성들은 행잉 슬리브로 장식된 카프탄식 가운이나 바냥을 입었다. 로코코 시대에 이르러서는 귀부인들을 위한 로브 아 라 튀르크가 열풍을 일으켰다. 또한 각종 원단에는 서아시아식 문양을 패턴화한 디자인이나 가장자리를 꾸미는 술 장식이 있었는데, 역시 이러한 튀르크리 유행으로 볼 수 있다.

1. 장 바티스트 그뢰즈, 〈귀마르 부인의 초상〉.

로코코 후기는 튀르크리 오리엔탈리즘이 가장 절정에 이른 시기로, 수많은 귀부인들이 터키풍 드레스를 입은 초상화를 남겼다. 귀마르 부인의 노란색 언더 드레스는 동양적인 앞여밈 방식으로 되어 있고, 허리에는 아시아의 복식처럼 천으로 된 허리띠와 함께 금속제 벨트를 둘렀다. 겉에 걸친 푸른색 로브는 짧은 소매로 로브 아 라 튀르크, 또는 카프탄 양식의 영향을 받은 것으로 보인다. 마리 앙투아네트가 유행시킨 헤지호그 스타일의 머리에 얹은 터번은 깃털과 각종 보석으로 장식되었다.

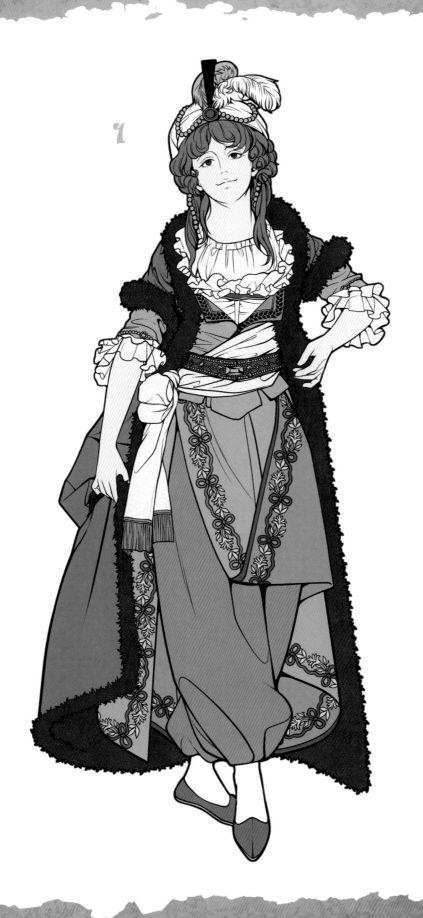

JAPONISM
자포니즘
1870~1910

| 동아시아의 떠오른 근대 강국, 일본 |

1868년, 일본은 메이지라는 연호와 함께 덴노를 중심으로 한 새로운 정치 체제인 '메이지 유신'에 들어섰다. 이후 일본에서는 서양식 관복 제도를 공식적으로 수용하였으며, 1883년경부터는 여성 복식에서도 서양식 드레스가 유행하였다. 일본에서는 이 시기를 당시 서양 외교관들을 접대하던 사교장의 이름을 따 녹명관(로쿠메이칸) 시대라고 부른다.

마찬가지로 동시대 유럽에서도 30년가량 일본 문화 열풍이 일어나며 패션을 비롯한 각종 미학적 관점에 새로운 영향을 주었다. 로코코 시대 중국의 문화예술인 시누아즈리(Chinoiserie)가 유행한 적이 있으나 구체제의 최상류층을 중심으로 소비되었으며 패션에는 큰 영향을 미치지 않은 것과 달리, 일본 예술이 유행한 근대에는 인상주의 예술가들과 중산층을 포함한 대중에게 매우 큰 인기를 끌 수 있었다.

버슬 양식이 유행하던 1870~1890년의 파리나 런던 등지에서는 패션 하우스들이 넓은 소매로 느슨하게 장식을 한 비단옷인 기모노를 수입하기 시작하고 로브 자포네즈(Robe Japonaise), 즉 일본풍 드레스라는 이름으로 이를 홍보하며 절찬리에 판매하였다.

1. 알프레드 스테방스, 프란츠 베르하스 등의 회화를 참고한 자포니즘 드레스.

슈미즈와 페티코트 위에 기모노인 고소데 혹은 우치카케를 로브 대신 걸친 모습이다. 이러한 옷차림은 정식 예장으로는 사용할 수 없고 주로 실내복으로 착용하였을 것이다. 기모노는 허리에서 끈으로 묶거나 일본 전통 오비처럼 넓은 띠를 둘렀으며, 간단하게 브로치로 고정하기도 하였다. 일본 채색 판화인 우키요에(Ukiyoe) 기법을 사용한 오오기(일본식 접부채)를 손에 들고, 정수리에는 일본풍 빗을 꽂아 머리를 장식했다.

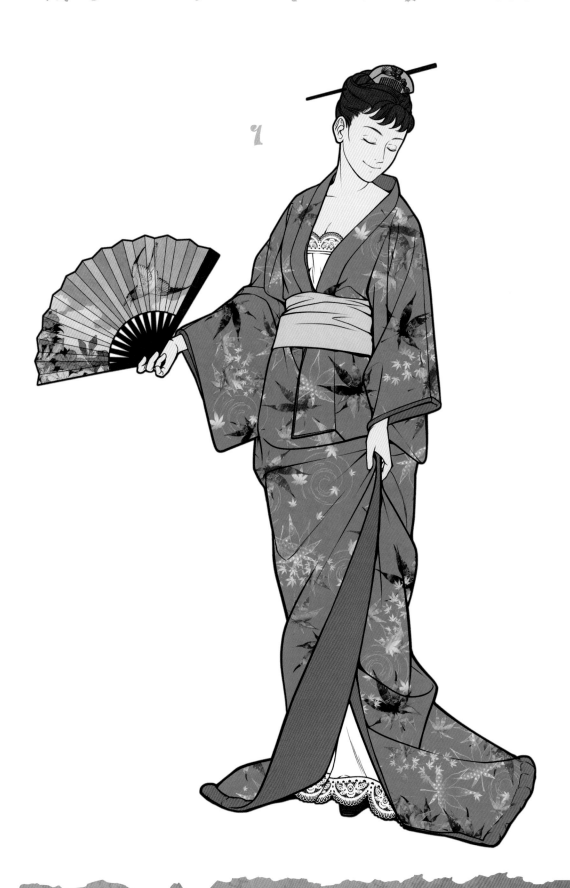

책을 마치며

안녕하세요, 글림자입니다.

『유럽 복식 문화와 역사 1』이 발간된 지 1년이 훌쩍 넘게 지났습니다. 본래 좀 더 일찍 출간하는 것을 목표로 기획되었지만, 이런저런 사정을 거치며 지금에서야 완성되었습니다. 그동안 2편을 기다려 주신 독자 분들이 많은지라 저로서도 뿌듯함이 더합니다.

2편에서 다루고 있는 시기는 우리에게 흔히 '유럽풍', '서양풍' 등으로 불리는 바로 그 시기입니다. 혹은 근현대 이전의 시대를 모두 아우르는 단어로 '중세풍'이라고 뭉뚱그려서 부르기도 합니다. 정확히는 근세와 근대에 해당되며, 보다 자세하게 구분하는 경우 바로크, 로코코, 엠파이어와 리젠시, 빅토리안 등으로 분류할 수 있습니다. 해당 시대의 문화사를 사랑하시는 독자 분들께 이 책이 조금이나마 도움이 되었기를 바랍니다.

유럽 패션은 1600년대(17세기) 중반을 지나며 이제 서유럽 최고의 강대국인 프랑스를 중심으로 이루어지게 되었습니다. 나라와 지방, 민족과 국민의 구별은 거의 없어지고, 프랑스가 패션 유행의 주도권을 가지면서 국제적인 복식이란 즉 프랑스 복식이 되었습니다. 유럽의 모든 국민, 모든 계층은 프랑스 상류층의 유행을 모방하였습니다.

한편으로는 영국의 시민 복식이 발전하면서, 흔히 말하는 '프랑스의 숙녀, 영국의 신사'가 완성되었습니다. 덕분에 정해진 표기법 없이 유럽의 각기 다른

언어로 쓰인 용어를 통일하고 정리하는 데 많은 시간을 할애해야 했던 1편과 달리, 2편에서는 프랑스어와 영어를 중심으로 보다 깔끔한 자료가 만들어진 것 같습니다. 여러분께서도 좀 더 쉽고 편하게 복식사를 배울 수 있었지 않으실까 싶습니다.

벌써 출판사를 통해 정식 출간된 책만 여섯 번째입니다. 책을 만드는 것은 언제나 설레고 즐거운 일입니다. 『유럽 복식 문화와 역사』 시리즈는 이번 2편으로 일단 완결되었지만, 기회가 된다면 20세기의 유럽 복식, 양복의 구조, 그리고 각국에 자리 잡게 된 민속 의상(Folk Costume) 등과 관련한 3편을 추가로 제작하고 싶다는 생각이 있습니다. 어디까지나 희망 사항일 뿐이지만요.

아무튼 이렇게 『한복 이야기』 시리즈와 『유럽 복식 문화와 역사』 시리즈를 끝내고, 다음은 중국 복식 문화사와 관련된 책이 예정되어 있습니다. 글과 그림을 한곳에 담는 글림자의 아트북 시리즈가, 복식을 공부하는 많은 여러분께 사랑받고 있다는 사실에 항상 감사하고 있습니다. 또 새로운 책으로 찾아뵙겠습니다.

글림자 올림

〔 참조 〕

■ BOOKS

• 고애란, 『서양의 복식문화와 역사』, 교문사, 2017.

• 데이비드 스태퍼드 외, 『패셔너블 Fashionable - 아름답고 기괴한 패션의 역사』, 이상미 옮김, 2013.

• 멀리사 리벤턴 외, 『세계 복식의 역사』, 이유정 옮김, 다빈치, 2016.

• 베아트리스 퐁타넬, 『치장의 역사 - 아름다움을 향한 여성의 욕망, 그 매혹의 세계』, 김보현 옮김, 김영사, 2004.

• 신상옥, 『서양 복식사』, 수학사, 2016.

• 신혜순, 『서양 패션의 변천사』, 교문사, 2016.

• 역사미스터리클럽, 『지도로 읽는다 한눈에 꿰뚫는 세계사 명장면』, 안혜은 옮김, 이다미디어, 2017.

• 오귀스트 라시네, 『민족의상I』, 이지은 옮김, (주)에이케이커뮤니케이션즈, 2015.

• 오귀스트 라시네, 『중세 유럽의 복장』, 이지은 옮김, (주)에이케이커뮤니케이션즈, 2015.

• 이정아, 『그림 속 드레스 이야기』, J&jj, 2014.

• 정흥숙, 『서양복식문화사』, 교문사, 2018.

• 제임스 레버, 『서양 패션의 역사』, 정인희 옮김, 시공아트, 2005.

• 필리프 페로, 『부르주아 사회와 패션 - 19세기 부르주아 사회와 복식의 역사』, 이재한 옮김, 현실문화, 2007.

• 한국사전연구사, 『패션전문자료사전』, 한국사전연구사, 1997.

• Anne Buck, 『Victorian Costume and Costume Accessories』, 1961.

• Elizabeth J. Lewandowski, 『The Complete Costume Dictionary』

• Joan de Jean, 『The Age of Comfort』

• Joanne Olian, 『80 Godey's Full-color Fashion Plates』, Dover Pubns, 1998.

• Lydia Edwards, 『How to Read a Dress』, Bloomsbury, 2017.

• Nigel Arch, 『The Royal Wedding Dresses』, 1990.

• Pauquet Freres, 『Full-Color Sourcebook of French Fashion: 15th to 19th Centuries』, Dover Pubns, 2003.

• Stella Blum, 『Fashions and Costumes from Godey's Lady's Book』, Dover Publications, 2013.

• The Mode in Hats and Headdress: A Historical Survey with 198 Plates

• 『The Etiquette of Men's Dress』, 1888.

■ MAGAGINES

• Cabinet des Modes

• Galerie des Modes

• Gazette of Fashion

• Harper's Bazaar

• Journal de Paris

• Journal des Dames et des Modes

• Journal des Demoiselles

• Ladies' Treasury

• La Mode Illustree

• Les Modes Parisiennes

• Le Monde Elegant

• Mercure de France

• The Court Magazine and Belle Assemblee

• The Delineator

• The Englishwoman's Domestic

• Vogue

■ WEBSITES

뉴욕 주립 패션 공과대학교
http://www.fitnyc.edu

메트로폴리탄 미술관
https://www.metmuseum.org

아트 허스토리
https://artherstory.net/

패션백과
http://www.fashionencyclopedia.com

■ BAROQUE

- Abraham Bosse
- Adriaen Hanneman
- Anna Maria van Schurman
- Anthony van Dyck
- Antoine Trouvain
- Bartholomeus van der Helst
- Cornelis de Vos
- Diego Velazquez
- Dirck Hals
- Frans Luyckx
- Franz Hals
- George Gower
- Gerard ter Borch
- Gerrit van Honthorst
- Hans Eworth
- Hendrick Berckman
- Hieronimo Custodis
- Isaac Oliver
- Jacob Ferdinand Voet
- Jacopo da Empoli
- Jean Dieu de Saint-Jean
- Johannes Vermeer
- Justus Sustermans
- Marcus Gheeraerts the Younger
- Mary Beale
- Mikhail Nesterov
- Nicolas Bonnart
- Nicolaes Maes
- Peter Lely
- Peter Paul Rubens
- Rembrandt Harmenszoon van Rijn
- Robert Bonnart
- Robert Peake the Elder
- Vaclav Hollar
- Wenceslaus Hollar
- William Larkin
- William Segar

■ ROCOCO

- Arthur William Devis
- Charles Blair Leighton
- Dmitry Levitzky
- Élisabeth Vigée Le Brun
- Henry Fuseli
- Jean-Baptiste Greuze
- Jean-Frederic Schall
- Jean-Marc Nattier
- Jean Michel Moreau
- John Singleton Copley
- Joseph Marie Vien
- Joshua Reynolds
- Louis de Silvestre
- Martin van Meytens
- Maurice Quentin de La Tour
- Pompeo Girolamo Batoni
- Thomas Gainsborough
- William Aikman
- William Hogarth

■ MODERN

- Alfred Roller
- Alfred Émile Léopold Stevens
- Andrea Appiani
- Antoine-Jean Gros
- Axel Nordgren
- Charles Dana Gibson
- Charles Frederick Worth
- Eduard Friedrich Leybold
- Emil Rabending
- Eugène François Marie
- Francois Pascal Simon Gerard
- Frans Verhas
- Franz Xaver Winterhalter
- Friedrich von Amerling
- Friedrich Schneider

- Hans Makart
- Jacques-Louis David
- James Tissot
- Jean Henri De Coene
- Joseph Christian Leyendecker
- Joseph Devéria
- Kaspar Braun
- Mikhail Vasilyevich Nesterov
- Nancy Bradfield
- Paul Delaroche
- Philip de László
- Pierre-Paul Prud'hon
- Richard Rothwell
- Robert Beyschlag
- Vasily Ivanovich Surikov
- Walery Rzewuski
- William Holman Hunt

그 외 16세기 이후 다수의 예술품 및 사료를 참고하였음.